La Peinture Anglaise

PAR

Ernest CHESNEAU

OUVRAGE PUBLIÉ SOUS LE PATRONAGE

DE

L'ADMINISTRATION DES BEAUX-ARTS

Tous droits réservés.

BIBLIOTHÈQUE DE L'ENSEIGNEMENT DES BEAUX-ARTS

LA PEINTURE ANGLAISE

PAR

ERNEST CHESNEAU

PARIS

A. QUANTIN, IMPRIMEUR-ÉDITEUR

7, RUE SAINT-BENÔIT

TO

MISS C.-E. LEECH

THE SISTER OF THE EMINENT

HUMOROUS DESIGNER *JOHN LEECH*

THIS SHORT HISTORY

OF THE

BRITISH SCHOOL OF PAINTING

IS AFFECTIONATELY INSCRIBED

ABRÉVIATIONS :

Les lettres R. A., initiales des mots *Royal Academy*, signifient que l'artiste a fait ou fait partie de l'*Académie royale des Arts* de Londres ; — P. R. A. signifie *Président* ; — A. R. A., *Associé* ; — R. S. A., membre de l'*Académie royale des Arts* en Écosse. — R. H. A., membre de la *Royal Hibernian Academy*, de Dublin.

LA PEINTURE ANGLAISE

PREMIÈRE PARTIE

L'ANCIENNE ÉCOLE

1730-1850

I

ORIGINES DE L'ÉCOLE. — LE PORTRAIT
L'HISTOIRE. — LE GENRE

Y a-t-il une école anglaise ?
Si l'on s'en tient à la lettre étroite du mot École, il s'applique d'une façon bien imparfaite au mouvement de la peinture en Angleterre. En effet, il sert généralement à désigner un ensemble de traditions et de procédés, une technique, un goût particulier dans le dessin, un sens de la couleur également particulier concourant à l'expression d'un idéal commun poursuivi par les

artistes d'une même nation dans le même temps. A ce titre, il y a une école flamande, une école hollandaise, une école espagnole, il y a diverses écoles en Italie, il y a une école française; mais il n'y a pas d'école anglaise.

Il n'y a pas d'école anglaise, car ce qui ressort très visiblement de l'étude de la peinture en Angleterre, c'est précisément l'absence de toute tradition commune, c'est l'indépendance absolue et pour ainsi dire l'isolement de chaque peintre. On n'y trouve nulle empreinte d'une méthode ou d'une éducation collective, d'un enseignement officiel, d'une Académie à Rome, d'une École des beaux-arts. L'art anglais est un art libre et, à raison de sa liberté même, infiniment varié, plein de surprises et d'initiatives imprévues.

Mais si, pour la rapidité du discours, on confond sous le nom d'école le faisceau de toutes les manifestations individuelles qui représentent l'art d'un peuple, et un art digne de l'histoire, certes alors il y a une école anglaise.

On peut la dater de plus d'un siècle, et cependant elle n'était point du tout connue en Europe. Pour nous ouvrir les yeux, il a fallu qu'à l'occasion de l'Exposition de 1855, pour la première fois, les artistes anglais contemporains se soient décidés à traverser la Manche. La surprise fut très grande en France, lorsqu'on vit s'aligner sur les murailles du petit palais provisoire de l'avenue Montaigne une suite nombreuse de tableaux ne relevant d'aucune école qui nous fût familière. Jusqu'à cette époque, on avait refusé non seulement le génie, mais le sens même, j'entends le sens pratique de l'art, aux An-

glais. A défaut de grands peintres, on ne pouvait nier pourtant que l'Angleterre eût d'illustres amateurs; les érudits, les collectionneurs n'ignoraient pas que l'aristocratie britannique possédait les plus riches galeries de maîtres anciens et avait recueilli nos plus beaux Poussin, nos Watteau les plus précieux, au temps même où la France de David les tenait dans le plus profond dédain.

En 1855, par un entraînement irréfléchi, résultat de la surprise, on exalta peut-être outre mesure l'école subitement révélée. La révélation eût été bien plus complète et saisissante, l'élan d'admiration bien plus vif encore et plus justifié, si les œuvres des peintres anglais du xviii° siècle nous avaient alors été montrées.

C'est en 1725, en effet, que se montre tout à coup à l'Angleterre étonnée un artiste véritablement Anglais, Anglais de mœurs, de caractère et de tempérament, comme de naissance, fait sans précédent ou à peu près. Il se nommait William Hogarth[1].

1. WILLIAM HOGARTH, graveur et peintre de mœurs, naquit, le 10 décembre 1797, sur la paroisse Saint-Bartholomew. Son père, pauvre maître d'école dans un village, à Westmoreland, vint à Londres pour y tenter la fortune littéraire, qui le conduisit aux modestes fonctions de correcteur d'imprimerie. Le jeune William, détourné des lettres par le spectacle de la misère paternelle, voulut apprendre un état manuel et entra comme apprenti chez un orfèvre nommé Ellis Gamble, où il apprit les premiers éléments du dessin et grava des pièces d'orfèvrerie. Son apprentissage terminé, il s'essaya à graver sur cuivre des compositions personnelles. La première est le *Goût de la ville* (1724), bientôt suivie de *la Porte de Burlington*, satire violente contre les travers contemporains et en particulier contre William Kent. Dès lors, les éditeurs de livres *illustrés* l'occupèrent; c'est ainsi qu'il dessina et

Jusque-là, les peintres du continent et surtout les peintres du Nord, Holbein, Rubens, van Dyck, Lely et l'Italien Zuccaro, avaient été successivement appelés par les souverains et chargés par eux de décorer les châteaux, les palais et les temples ; ils trouvaient non seulement à la cour, mais encore auprès des familles nobles, des commandes généreuses qui faisaient de leur séjour sur le sol britannique un perpétuel triomphe. Ils formaient bien aussi quelques élèves, auxquels ils enseignaient de l'art ce qui peut s'en apprendre ; mais il n'était pas en leur pouvoir de commu-

grava diverses scènes des *Voyages* de Montraye, de *l'Ane d'or* d'Apulée, des *Châtiments militaires* de Beaver, du *Paradis perdu* de Milton et de *l'Hudibras* de Butler (1726). Ses plaisanteries contre W. Kent lui valurent la protection de sir James Thornhill, peintre du roi, qui lui ouvrit sa maison. Hogarth s'éprit de la fille de cet artiste, l'enleva et l'épousa (1730). Rentré en grâce auprès de son beau-père et sous l'influence de celui-ci, il tenta de peindre des portraits, de grandes décorations murales, mais son génie le poussait dans une autre voie. Il y débuta par la série de compositions connues sous le titre de *la Carrière de la prostituée* (1734). En 1735, il donna *la Carrière du débauché*, et en 1745, *le Mariage à la mode*. En 1753, Hogarth se révéla sous un nouveau jour. Il publia un traité d'esthétique sous le titre de *l'Analyse de la beauté*, où il posait en principe que la *ligne de beauté* est la *ligne serpentine*, condamnait tout angle brusque, tout contour brisé dont la nature, disait-il, n'offre aucun exemple. Il eut pour collaborateurs dans ce travail le Dr Benjamin Hoadley et le Dr Morell. En 1757, Hogarth était nommé peintre du roi (Sergeant-Painter to the King); il succédait dans cette charge au fils de sir James Thornhill démissionnaire. Il mourut dans sa maison de Leicester-fields, le 26 octobre 1764, âgé de soixante-sept ans. Il fut enterré à Chiswick où il possédait une résidence d'été. Sa veuve lui survécut vingt-cinq ans. Si cruel comme moraliste, Hogarth était dans la vie privée le meilleur homme du monde.

niquer leurs dons essentiels : l'invention, l'imagination. Sir James Thornhill[1], peintre du roi George Ier, gentilhomme de naissance, membre du parlement, est peut-être le seul qui, dans ses peintures murales de Saint-Paul et de Greenwich, ait témoigné de quelque chaleur pittoresque ; mais ce n'est point là encore un artiste original, il continue le XVIIe siècle français, les allégogories de Le Brun et de Jouvenet avec un tout petit reste de cette vie qui coule à profusion sous le pinceau de Rubens.

Hogarth est donc le premier en date, celui qui ouvre l'École anglaise ; il en est, si l'on veut, le Giotto, comme le disait avec quelque emphase l'introduction au livret de l'Exposition internationale de 1862. Mais que les mots ne nous trompent point, ne nous abusons pas sur leur valeur. De ce qu'il y a en réalité un art britannique, s'ensuit-il que cet art mérite de prendre rang parmi les grandes écoles que nous étions habitués à respecter dans leurs formules les plus opposées, Raphaël et Rembrandt, par exemple ?

Certainement il est possible de compter en Angleterre

1. Sir James Thornhill, peintre d'histoire, né en 1676, à Melcombe Regis, étudia sous Thomas Highmore, sergeant-painter du roi Guillaume III, et lui succéda dans sa charge en 1719. Protégé par la reine Anne, il fut chargé de décorer l'intérieur du dôme de Saint-Paul, puis le grand hall de Blenheim, le salon et le hall de la maison de Moor Park dont il était l'architecte, les appartements des princesses à Hampton-Court, le hall et l'escalier de Easton-Neston et le grand hall de Greenwich, auquel il travailla de 1708 à 1727. En 1720, il fut fait chevalier par George Ier. C'est le premier peintre anglais qui reçut cette distinction. Il représenta Melcombe-Regis au parlement. Sir James Thornhill mourut le 13 mai 1734, aux environs de Weymouth.

un certain nombre d'individualités artistiques très élevées, et dans ce nombre de véritables maîtres. Mais à part ces quelques sommités, nous serons forcés de constater une moyenne de talent très inférieure à celle des écoles du continent et nous dirons les causes de cette infériorité.

L'enthousiasme que soulevèrent les premières œuvres humoristiques de Hogarth eut une influence décisive sur l'école anglaise, qui exploite encore aujourd'hui avec moins de vigueur le terrain où ce spirituel aventurier de l'art, d'abord renié par tous ses confrères, planta sa tente d'observation.

Dans ce XVIII^e siècle anglais, grossier et brutal en bas, en haut libertin et corrompu[1], les sujets de satire ne pouvaient manquer à une âme intègre, secondée par un esprit pénétrant et vif. C'est ce que comprit Hogarth. Il eut le pressentiment que par la représentation fidèle des mœurs de son temps, par les clameurs des ennemis qu'il se ferait, par les applaudissements de la galerie, le succès couronnerait infailliblement l'effort de l'homme assez audacieux pour montrer à la société contemporaine ses laideurs, ses

1. L'immoralité de l'aristocratie anglaise à cette époque est représentée notamment par lord Sandwich, sir Francis Dashwood (lord le Despencer), Thomas Potter, fils de l'archevêque de Canterbury, etc., qui faisaient partie d'un club fameux par l'audacieuse débauche de ses membres, le club de Medmenham, qui avait pris son nom à la résidence de lord le Despencer, dans le Buckinghamshire. C'est pour cette société que fut imprimée à douze exemplaires une parodie obscène de *l'Essai sur l'homme*, de Pope, *l'Essai sur la femme*, livre infâme de ce Wilkes, que le pinceau de Hogarth cloua au pilori en un portrait célèbre.

infirmités et ses vices: Et son pressentiment fut justifié.

Il commença par renoncer à toute étude académique[1], se bornant à étudier la physionomie humaine au vif de la passion : dans les foules, dans les tavernes, dans les endroits publics ; puis il jeta violemment du haut en bas de son piédestal la réputation du peintre en vogue, William Kent[2], qui prétendait avoir retrouvé, lui aussi, un siècle avant Louis David, le véritable, l'unique, le pur style grec: prétention plus ridicule que jamais sous le pinceau de sir William, et en quelque temps qu'elle se manifeste, en quelque esprit qu'elle surgisse, absolument folle, piteuse visée de pédants affublés du double masque de Janus, mais aveugles pour ce qui est devant eux et ne regardant que le passé. Hogarth ne ménagea pas davantage les compositions allégoriques de Thornhill

1. « Au lieu d'embarrasser ma mémoire de préceptes surannés, écrit-il quelque part, ou de fatiguer mes yeux à copier des toiles endommagées par le temps, j'ai toujours trouvé qu'étudier d'après la nature même était la voie la plus directe et la moins périlleuse qu'on pût choisir pour acquérir la connaissance de notre art. »

2. WILLIAM KENT, architecte et peintre, naquit dans le Yorkshire, en 1685. Il fit son premier apprentissage chez un peintre de voitures, vint à Londres vers 1704, travailla et s'éleva peu à peu à la peinture de portraits et à la peinture d'histoire. Il fit un premier voyage à Rome, en 1710, où il attira l'attention de lord Burlington qui l'assista et le protégea. Il décora, à son retour, le maître-autel de Saint-Clément dans le Strand. Ces peintures fournirent à Hogarth le sujet de ses premières caricatures. Il dessina le monument de Shakspeare à Westminster, décora également Wanstead House, Rainham et plusieurs plafonds pour sir Robert Walpole, à Hampton, dans le style allégorique de l'époque. Il est plus estimé comme architecte que comme peintre. Il construisit Devonshire House dans Piccadilly, l'hôtel du comte de Yarborough dans Arlington Street, l'hôtel des Horseguards à Whitehall, res-

dont il avait un instant reçu les leçons, et quoiqu'il fût devenu son gendre, — un peu par surprise, il est vrai, à la suite d'un enlèvement.

La première arme de Hogarth fut la caricature. Anglo-Saxon dans toute la force du terme — voyez le portrait où il s'est représenté lui-même avec Trump, son chien favori, l'homme, le dogue, c'est le même type, — rigoureusement fidèle au génie de sa race, Hogarth ne comprenait pas et dédaignait de bonne foi ce que nous appelons le style, la tradition des maîtres, l'art en tant qu'expression ou réalisation figurée de l'idéal. Le dessin, la couleur, la composition restent pour lui lettre close, des mots vides de sens, dès qu'on ne s'en sert point pour traduire une idée d'abord et secondairement une idée utile, moralisatrice, aisément applicable et intelligible pour tout le monde, depuis le pair d'Angleterre jusqu'au dernier matelot des ports. Il ne

taura et décora Stowe, Houghton, Hokham, son œuvre favorite. Il exerça une grande influence sur le goût de son temps. On le consultait de toutes parts. Mais son meilleur titre au souvenir de l'histoire est la transformation qu'il apporta dans l'art des jardins. Reprenant les essais déjà tentés par l'ornemaniste Bridgman, vers le milieu du XVIIIe siècle, il renonça à la ligne droite, à la disposition en terrasses, aux charmilles tondues en murailles, aux ifs modelés aux ciseaux, aux canaux et bassins réguliers, à ce que Walpole appelait la « sculpture verte », et lui substitua des groupes d'arbres d'essences variées, des mouvements de terrains, des lacs et des cours d'eau dans une certaine disposition pittoresque, en apparence plus proche de la réalité, et créa de la sorte le type du « jardin anglais ». Kent fut à la fois maître charpentier, maître architecte et conservateur des peintures de la couronne. Il mourut à Burlington-House le 12 avril 1748 et fut, conformément à ses vœux, inhumé dans la sépulture de lord Burlington, à Chiswick.

sentait donc point l'art. Les beautés extérieures de la nature, les jeux, les reflets de la lumière sur le visage

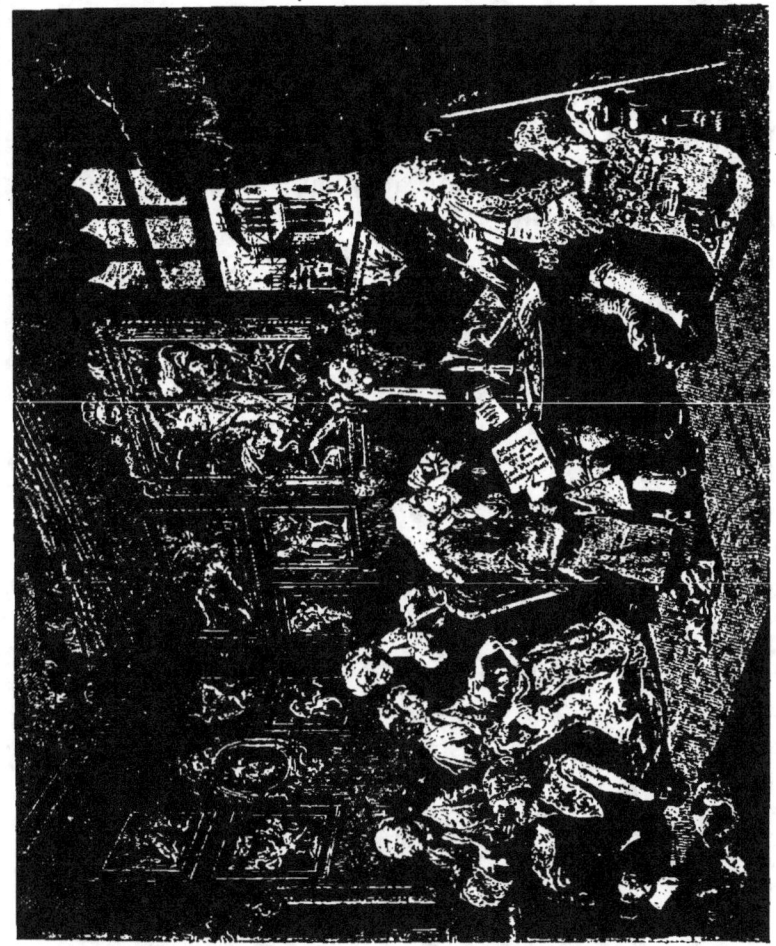

W. HOGARTH. — *Le Mariage à la mode.*
1. — Le Contrat de mariage. *(The Marriage Settlement.)*

de l'homme ou dans les perspectives des vallées profondes, l'azur changeant des flots, les mouvants caprices

des nuées ne l'arrêtèrent jamais un instant. En un mot, il n'était point artiste, il fut et ne fut jamais qu'un moraliste.

C'est ce qui fit sa gloire et sa force; aujourd'hui c'est ce qui ferait sa faiblesse, si nous devions le juger dans l'absolu de notre esthétique continentale.

Cependant on n'étudie pas la réalité avec l'ardeur qu'y mit Hogarth sans qu'il en résulte, même à l'insu du peintre, des beautés vraiment attachantes et des traits d'observation saisissants.

On a raconté qu'un jour, flânant avec un ami, aux abords d'un mauvais lieu, ils virent deux filles ivres se quereller. L'une d'elles emplissant tout à coup sa bouche de gin, le cracha dans les yeux de l'autre. — « Voyez, voyez ! » s'écria Hogarth émerveillé en prenant aussitôt un rapide croquis de la scène qu'il plaça plus tard dans un tableau, la *Conversation de minuit,* où il a présenté l'effroyable spectacle des vices de Londres. Il ne laissait échapper aucune occasion de noter un trait de mœurs ou de caractère; toute physionomie qui arrêtait son attention était rapidement fixée d'un coup de crayon, fût-ce sur l'ongle à défaut de papier. Aussi, dans son œuvre, les attitudes, les gestes d'une étonnante vérité, d'une variété inépuisable, sont non seulement vivants et justes dans leur trivialité, mais parfois nobles et touchants. Il est telle de ses figures de femmes ou d'enfants que n'aurait peut-être point trouvées Reynolds ou Lawrence ; par exemple, dans le *Mariage à la mode,* la fille qui essuie ses larmes dans le cabinet du charlatan où par sa faute son amant est venu en consultation (troisième sujet de la série). Je citerai aussi dans un

autre tableau appartenant à M. F. Baring, *a Conversation*, la jeune personne en jupe rose et mantelet noir. Cette

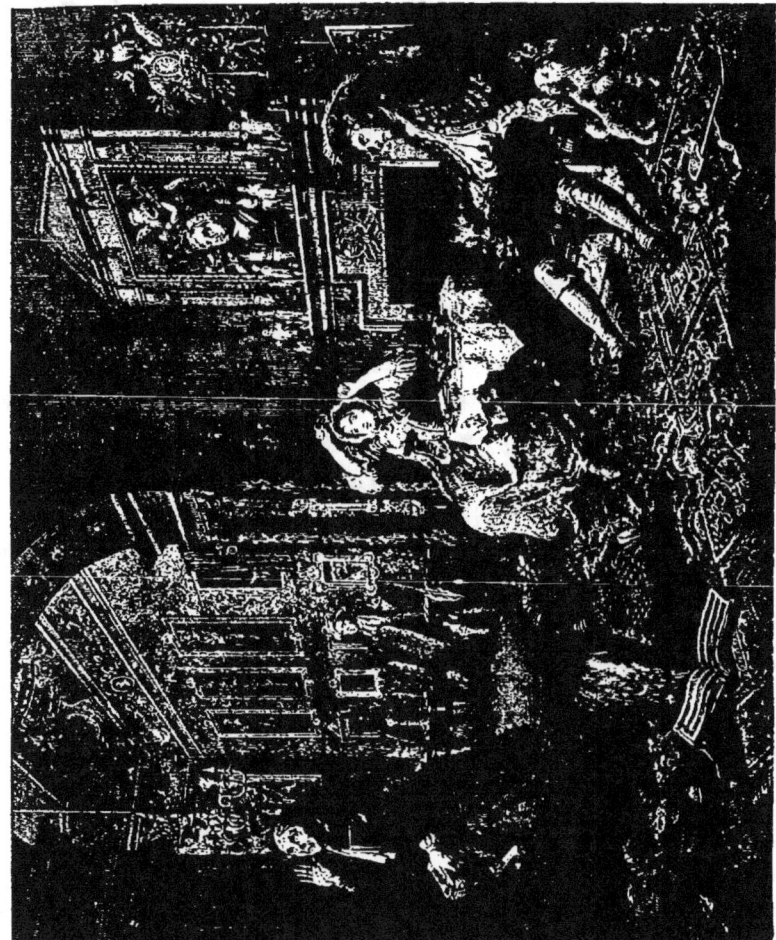

2. — W. HOGARTH. — *Le Mariage à la mode.*
L'Intérieur du jeune ménage. (*The Viscount and his Lady at home.*)

figure est une des plus heureuses rencontres de Hogarth au point de vue de la couleur.

Nous aurons à reparler de William Hogarth dans un chapitre spécial sur la caricature. Comme peintre, il a laissé quelques bons portraits, entre autres celui du capitaine Coram, placé à l'hôpital Foundling, fondé par ce généreux philanthrope; celui de Wilkes dont j'ai déjà parlé, que Hogarth avait chargé et dont Wilkes lui-même cependant disait : « Je ressemble chaque jour davantage à ce portrait » ; celui du célèbre auteur de *Tom Jones*, Fielding, portrait posthume pour lequel l'acteur anglais Garrick posa en imprimant par un tour de force de mimique la physionomie du romancier sur son propre visage ; ceux de ce même Garrick enfin, dans le rôle de Richard III, de Shakespeare ; de Lavinia Fenton, dans le rôle de Polly Peachum (*The Beggar's Opera*) et celui de sa propre femme. Il s'essaya, en 1736, sans aucun succès à la grande peinture et exécuta sur les immenses parois de l'escalier, à l'hôpital Bartholomew, deux scènes des Écritures : *la Source de Bethseda* et *le Bon Samaritain*. Les figures avaient sept pieds de haut. Cependant, même en ces sujets sérieux, il ne peut renoncer à l'humour et à la satire. Dans la source de Bethseda, il montre le valet d'une riche lépreuse chassant à coups de canne un pauvre hère qui s'approche pour baigner ses ulcères dans la bienfaisante piscine. Dans un autre tableau représentant *Danaé*, il montre encore cédant au même esprit la vieille nourrice méfiante *essayant* sous la dent une pièce d'or.

Ses œuvres les plus célèbres sont: *la Carrière de la Fille de joie* (*The Harlot's Progress*), en six compositions où il mêle le roman, la comédie ou la satire aristo-

PREMIÈRE PARTIE. — L'ANCIENNE ÉCOLE. 19

phanesque. On y reconnaît en effet des personnages contemporains : le colonel Chartres, le curé Parson Ford,

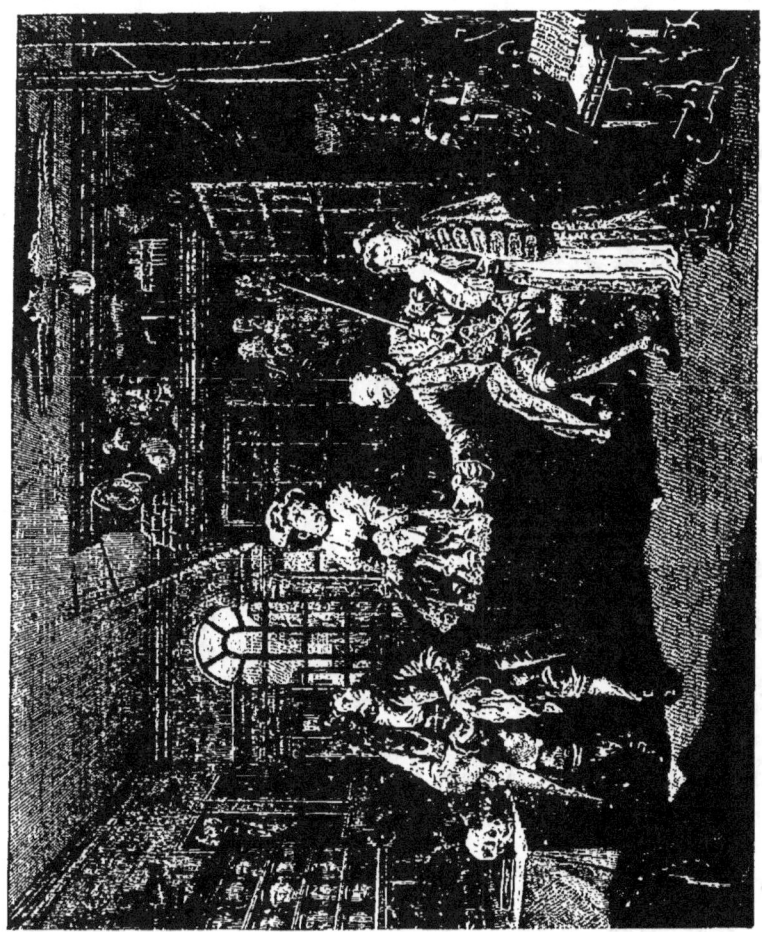

3. — Visite à l'empirique. *(Visit to the Quack doctor.)*
W. HOGARTH. — *Le Mariage à la mode.*

Kate Hackabout et une entremetteuse célèbre, la mère Needham. *La Carrière du Libertin (The Rake's Pro-*

gress) qui suivit de près, obtint un succès plus grand encore que celui de la précédente série qui avait été considérable. Ce nouveau tableau de mœurs est composé à la façon d'un drame en huit actes : l'Héritage, le Lever du libertin, l'Orgie, le Mariage, l'Arrestation, la Prison, l'Hôpital des fous. Une pauvre fille séduite au 1er acte, abandonnée, revient à lui aux derniers actes, quand il est à son tour abandonné par la meute de parasites, d'escrocs et de spadassins qui l'ont conduit à Bedlam. Hogarth fit encore d'autres séries : les *Élections*, les *Quatre parties du jour;* mais la plus célèbre est le *Mariage à la mode,* en six pièces.

1º *Le Contrat de mariage.* — La scène se passe dans un intérieur somptueux, orné de tableaux ; pendant que les deux pères discutent les conditions du contrat, le jeune homme et sa fiancée, assis dans le fond, sur un sofa, se tournent le dos; celle-ci écoute les propos galants d'un jeune avocat.

2º *L'Intérieur du jeune ménage.* — C'est l'intérieur des nouveaux mariés, le matin à l'heure du déjeuner. L'appartement garde les traces d'une nuit de jeu et d'orgie. Assis auprès de la table servie, le comte est étendu sur sa chaise, les mains dans les poches, dans l'attitude d'un homme que la fatigue rend indifférent à tout ; la femme bâille à se décrocher les mâchoires ; dans le fond un domestique dort tout debout. Un petit chien flaire un bonnet de femme qui sort à demi de la poche du mari insouciant.

3º *La visite chez l'empirique.* — Le libertin malade se moque avec désinvolture du charlatan et de l'entremetteuse qui l'ont trompé en lui livrant une marchandise

empoisonnée. La matrone lui répond en l'injuriant et le menaçant. Plus philosophe, l'homme écoute les re-

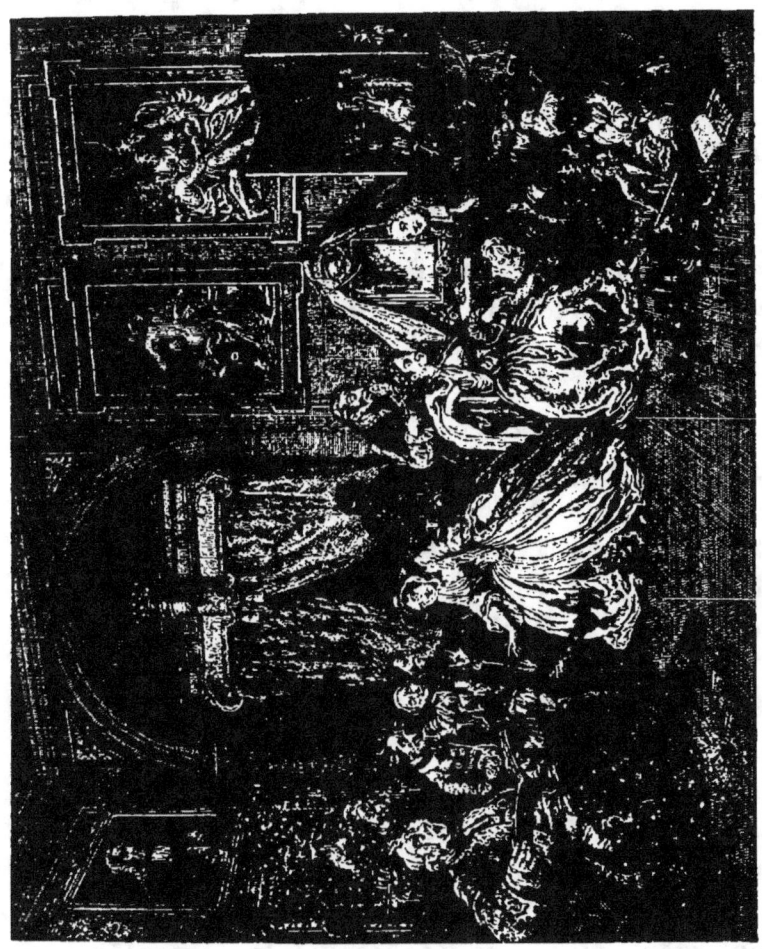

4. — Le petit lever de la comtesse. (*The Countess's Morning Levee.*)
W. Hogarth. — *Le Mariage à la mode.*

proches avec une indifférence stoïque. La fille, qui est la cause de cette scène, pleure naïvement dans un coin.

4° *Le petit lever de la comtesse.* — Entourée d'un cercle de visites matinales, la comtesse assise, sur un sofa, prête l'oreille à un chanteur italien et à l'avocat du 1ᵉʳ acte devenu son amant. Au premier plan, une petite négresse accroupie pour déballer des bibelots entassés dans une corbeille, rit en montrant du doigt les cornes d'une statuette d'Actéon.

5° *Le duel et la mort du comte.* — Le comte, instruit de l'infidélité de sa femme, la surprend avec son amant dans une maison mal famée. Un duel s'ensuit dans lequel le comte succombe. Pendant que l'avocat s'échappe en chemise par une fenêtre, la femme implore la miséricorde de son mari. La chambre est éclairée par la lumière d'un foyer placé en dehors de la composition et par la lanterne des policemen accourant au bruit.

6° *La mort de la comtesse.* — La comtesse, apprenant par les papiers publics que son amant a subi la peine capitale, s'empoisonne avec du laudanum. La scène se passe chez son père, dans un appartement dont la fenêtre ouvre sur la Tamise. En voyant la malheureuse sur le point de mourir, le père, détail sinistre, lui retire avec soin les bagues des doigts. D'autres groupes occupent le reste de la composition : une vieille nourrice avec l'enfant de la comtesse, et l'apothicaire qui reproche au jeune domestique d'avoir acheté le poison.

Cette suite de peintures, plus dramatique que pittoresque, fut exécutée de 1744 à 1750.

Il nous faut enfin dire un mot de la *Marche des gardes à Finchley*, tableau satirique de la panique qui s'empara de la garde royale envoyée par le roi George II pour arrêter les progrès du prétendant Charles-Édouard.

Hogarth avait dédié le tableau au roi, qui s'écria dès qu'il l'eut vu : « Ose-t-on rire ainsi de mes soldats ! En-

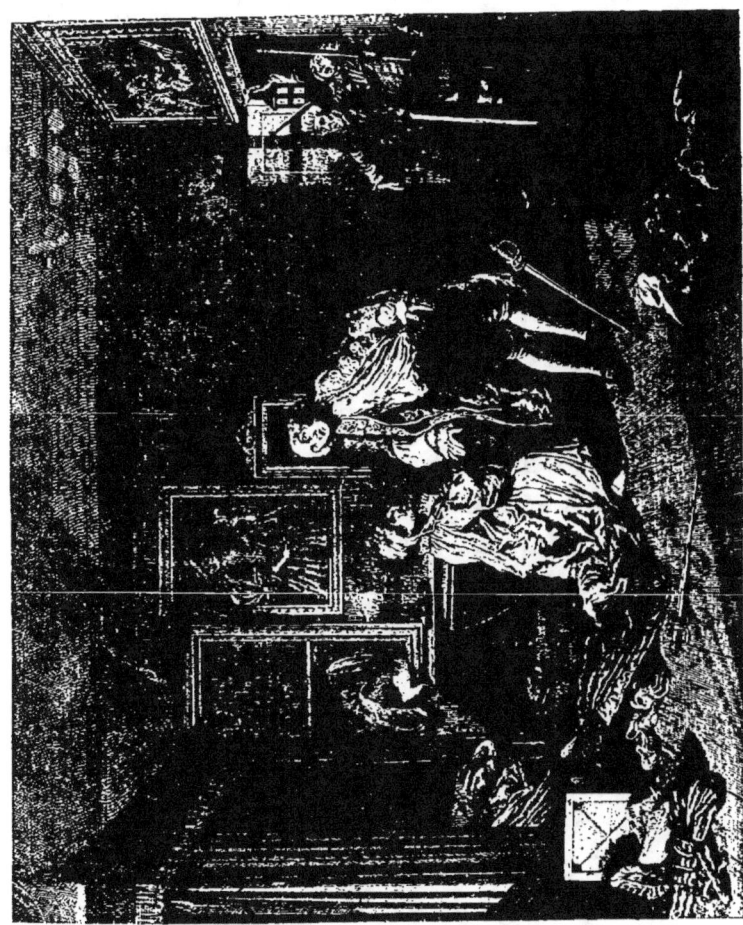

W. HOGARTH. — *Le Mariage à la mode.*
5. — Mort du comte. (*Death of the Earl.*)

levez, enlevez cette ordure ! » Hogarth, furieux, effaça la dédicace et y substitua celle-ci : « Au roi de Prusse ! »

A défaut de grandes qualités pittoresques, en dépit d'un dessin souvent incorrect, d'un pinceau lourd et, sauf par exception, toujours terne, les tableaux de William Hogarth retiennent les regards, et il est difficile de les oublier quand on les a vus. Ce qui fixe dans la pensée les œuvres de ce peintre incomplet, c'est l'esprit, la verve, la violence, l'amertume du sentiment satirique; mais ce ne sont là, chez un artiste, que des qualités secondaires. Ajoutons que le talent de Hogarth s'accommode parfaitement de l'interprétation par la gravure, et il n'est pas une œuvre de maître véritable qui puisse, sans y laisser le meilleur de sa beauté, subir une pareille épreuve.

Nous avons dans l'histoire de l'art français un artiste qui s'est fréquemment mêlé aux scènes intimes et familières; il les a généralement traduites dans les petites dimensions adoptées par W. Hogarth; il n'a pas le même esprit que celui-ci, mais il a le sien qui ne le cède à aucun autre : — cet artiste, c'est Chardin. Admis à choisir entre l'œuvre complète de Hogarth et un seul bon tableau de Chardin, qui pourrait hésiter à choisir le dernier? — On se procurerait l'œuvre gravé du peintre anglais.

En Angleterre cependant on ne craint pas de comparer Hogarth à Shakspeare, ce poète, ce peintre de toutes les splendeurs, de toutes les beautés, de tous les sentiments, depuis le plus humble jusqu'au plus sublime.

« Quel est votre livre favori? demandait-on un jour à l'humoriste Charles Lamb. — Shakspeare, répondit-il. — Et ensuite? — Hogarth. »

Lamb grandissait singulièrement ainsi le moraliste en Hogarth, au détriment du peintre.

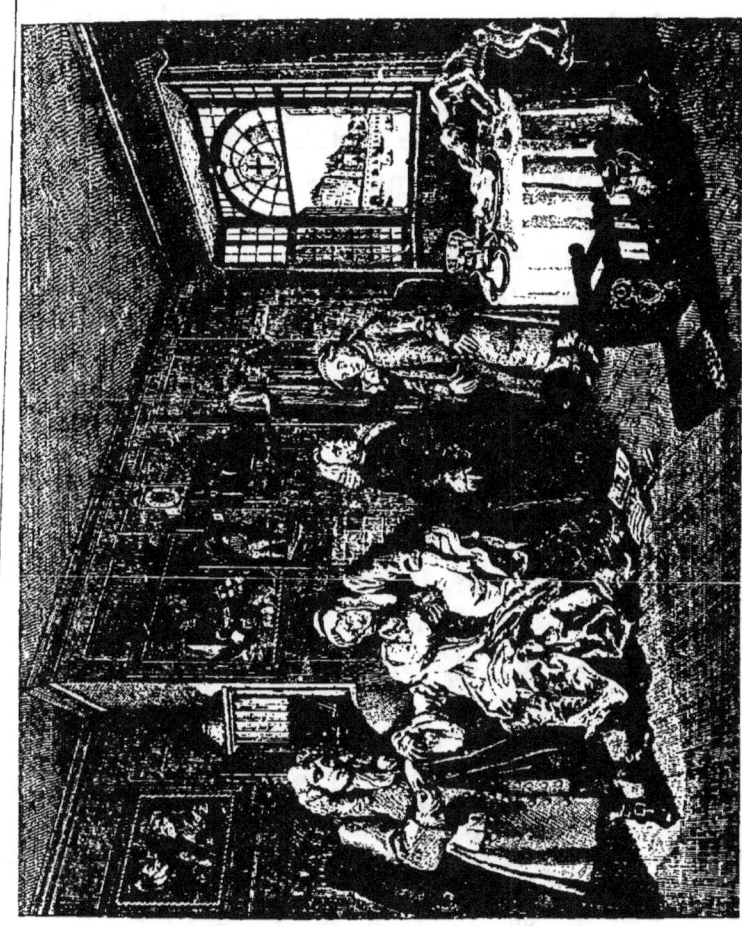

W. HOGARTH. — *Le Mariage à la mode.*
6. — Mort de la comtesse. (*Death of the Countess.*)

J'aime mieux le jugement porté par Horace Walpole, qui n'était point cependant des amis de l'artiste :

« Le lever du débauché, la salle à manger du comte dans le *Mariage à la mode,* l'appartement du mari et celui de la femme, le salon et la chambre à coucher, et vingt autres tableaux sont les témoignages les plus fidèles qu'on aura dans cent ans sur notre manière de vivre. » Et cela est vrai.

Hogarth est donc avant tout un peintre moraliste. Reynolds et Gainsborough, au contraire, contemporains de Hogarth, quoique de vingt ans plus jeunes que lui, sont vraiment des peintres.

Il serait bien difficile de citer un second exemple de deux artistes si semblables en apparence, et qui soient, en réalité, si différents, lorsqu'on les étudie avec attention. Ils sont nés dans le même temps et ont fourni une carrière à peu près égale. Ils marchèrent dans la même voie, côte à côte, l'un et l'autre recherchés et choyés par l'aristocratie anglaise, dont ils ont avec un même empressement transmis les types les plus raffinés et les plus rares à la postérité; mais la différence de leur éducation creusa entre eux un abîme.

Joshua Reynolds[1], fils du maître d'école d'une petite

[1]. Sir Joshua Reynolds P. R. A., peintre d'histoire et de portraits, naquit à Plympton, dans le Dévonshire, le 16 juillet 1723, où son père, le révérend Samuel Reynolds, était maître d'école. Celui-ci le destinait à la profession de médecin; mais il donna de bonne heure des preuves de son goût exclusif pour l'art, et la lecture de traités sur la peinture par Jonathan Richardson détermina sa vocation définitive. Richardson (1665-1745) était lui-même peintre de portraits et élève de John Riley (1646-1691). Mais il est surtout connu par ses essais de critique littéraire et artistique. C'est dans l'atelier d'un de ses élèves, qui était aussi un de ses gendres, Thomas Hudson (1701-1779), que Reynolds fit

ville, reçoit de ses lectures la révélation de ses goûts artistiques. C'est, au contraire, parmi les champs et les bois qui bornent son village que Thomas Gainsborough, ouvert à toutes les impressions de la nature, les recherchant, les aspirant avec force, donne à son père, qui le laisse libre, la mesure puissante de ses instincts pittoresques. Et que d'anecdotes charmantes à ce sujet! Un jour il saisit et fixe en trois coups de crayon la phy-

ses premières études à Londres. Il y entra en 1741, y resta deux années seulement, passa ensuite trois autres années à Devonport et revint enfin à Londres en 1746. En 1749, il accompagna, dans la Méditerranée, le commodore, depuis lord Keppel, qui commandait le vaisseau *le Centurion*. Après un séjour de trois ans en Italie, Reynolds rentra en Angleterre, en traversant Paris. En 1768, il fut élu à l'unanimité président de l'Académie royale des beaux-arts de Londres, et à cette occasion créé chevalier par le roi George III. Il fut nommé, en 1784, premier peintre ordinaire du roi, charge devenue vacante par la mort de Allan Ramsay (1713-1784), peintre de portraits très lettré, qui avait fait quatre fois le voyage de Rome et publié divers essais de politique, d'histoire et de littérature sous le titre de « Investigator ». Sir Joshua Reynolds mourut dans sa maison de Leicester Square, le 23 février 1792, et fut inhumé en grande pompe dans la cathédrale de Saint-Paul. Burke a dit de lui : « Sir Joshua Reynolds fut le premier Anglais qui ajouta le mérite d'un art élégant aux autres gloires de la patrie. Par le goût, la grâce, la facilité et le bonheur de l'invention, comme par la richesse et l'harmonie de la couleur, il est l'égal des plus grands maîtres dans les écoles les plus renommées. » — Comme président de l'Académie royale, Reynolds composa quinze *Discours* qui ont été traduits en français par Janssen (1788 et 1806, 2 vol. in-8°), et écrivit des *Notes* sur la traduction anglaise, par Mason, de *l'Art de la peinture* de Dufrénoy, sur l'édition de Shakspeare du Dr Johnson, sur un voyage en Hollande et dans les Flandres qu'il fit en 1781. Il existe une édition complète de ses œuvres littéraires. On n'estime pas à moins de *sept cents* ses œuvres peintes, dont il exposa deux cent cinquante à l'Académie.

sionomie et le mouvement hardi d'un petit maraudeur pillant les espaliers chargés de poires, par-dessus le mur du jardin où, tout enfant, il dessinait. Une autre fois, raconte-t-on, un voisin, trompé par l'apparence, interpella vivement une figure peinte par le jeune Thomas, revenu de Londres, dégoûté des écoles, des académies, et où il avait cependant appris les éléments de son art.

Lorsque Gainsborough retourna à Londres, bien plus tard, il n'était pas encore connu; il arrivait de la province, qu'il n'avait point quittée, riche d'études faites sur nature; et déjà Reynolds avait visité l'Espagne, les côtes de la Méditerranée, l'Italie. Par un effort de volonté, celui-ci avait, après les avoir admirés, analysé, décomposé les procédés de Raphaël et du Titien; il avait achevé dans les galeries de Rome et de Venise l'éducation commencée sur les bancs de l'école dans le *Traité de peinture* de Richardson [1].

Le talent de Reynolds est donc une magnifique con-

[1]. JONATHAN RICHARDSON, peintre de portraits, naquit en 1665. Il était l'élève de ce John Riley (1646-1691) qui succéda à Peter Lely dans la faveur publique. John Riley était lui-même élève de Gérard Zoest (1637-1681), imitateur de Terburg et de van Dyck, et de Isaac Fuller (1606-1672), qui avait étudié en France sous François Perrier, surnommé le Bourguignon. Richardson est plus connu par ses livres que par ses tableaux. Il a laissé un essai sur la critique et la peinture (*An essay on the whole Art of Criticism in relation to Painting*, 1719), un traité de la science du connaisseur (*An argument in behalf of the Science of a Connoisseur*, 1719), une « Description de quelques statues et bas-reliefs qui sont en Italie (1722) » et divers écrits sur la vie et les œuvres de Milton. Il mourut le 28 mai 1745 dans sa maison de Queen's-Square, Bloomsbury.

PREMIÈRE PARTIE. — L'ANCIENNE ÉCOLE. 29

quête de la volonté; celui de Gainsborough l'éclosion

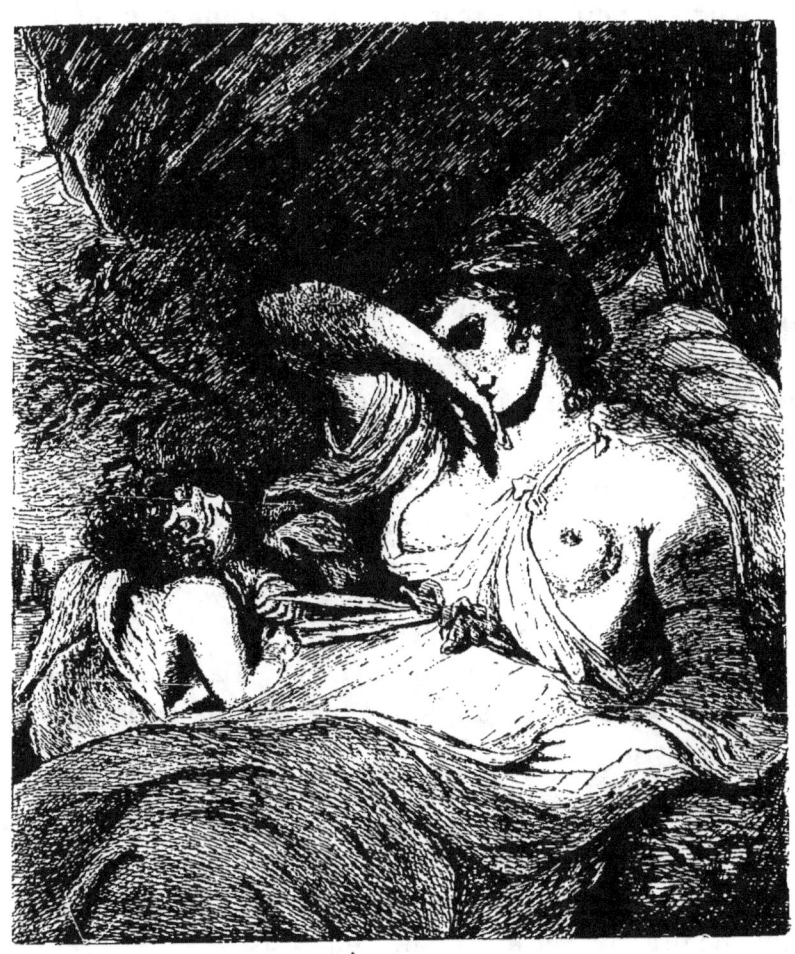

SIR J. REYNOLDS. — L'Amour détachant la ceinture de Vénus.
(Love unbinding the zone of Beauty.)

spontanée d'une fleur se transformant naturellement et devenant fruit. Ce fut un fruit d'une saveur exquise.

Ce que Reynolds est forcé d'apprendre, et ce qu'il apprend sans difficulté, car il est doué d'une vive intelligence, Gainsborough, dans ses forêts du comté de Suffolk, le devine, le crée pour les besoins de sa pensée. Aussi laisse-t-il dans ses œuvres un enseignement plus fécond que celui que Reynolds essaye de formuler dans la collection de ses discours à l'Académie, quelque judicieux et savants qu'ils puissent être.

Devant la plus élégante lady, devant le *boy* le plus anglais, c'est-à-dire doué de la plus éblouissante fraîcheur, Reynolds n'oublie pas toujours les maîtres pour ne voir que son modèle : par exemple, dans l'écolier qui rappelle Murillo, dans le portrait de mistress Harley en bacchante (tableau connu sous le nom de l'*Amour maternel*), où l'artiste s'est trop souvenu de Léonard de Vinci, et dans cet autre portrait de la galerie de l'Ermitage (*l'Amour détachant la ceinture de Vénus*), réplique de celui de la National Gallery, où il complique de maniérisme ses réminiscences du Titien. De semblables réminiscences sont plus visibles encore dans le portrait allégorique de mistress Siddons et dans le tableau de *Cymon et Iphigénie* (sujet qui nous est tout à fait inconnu), souvenir affaibli du Titien.

Mais il serait injuste de s'arrêter trop longuement à ces taches légères, que nous avons signalées seulement afin de faire toucher du doigt, pour ainsi dire, les parties factices d'un talent construit de toutes pièces. Reynolds n'en est pas moins un peintre qui mérite les plus grands éloges, précisément parce qu'il a le plus souvent réussi à dissimuler, à fondre dans une unité qui lui appartient, les nombreux emprunts de sa palette.

Ses portraits sont des tableaux, et il nous importe

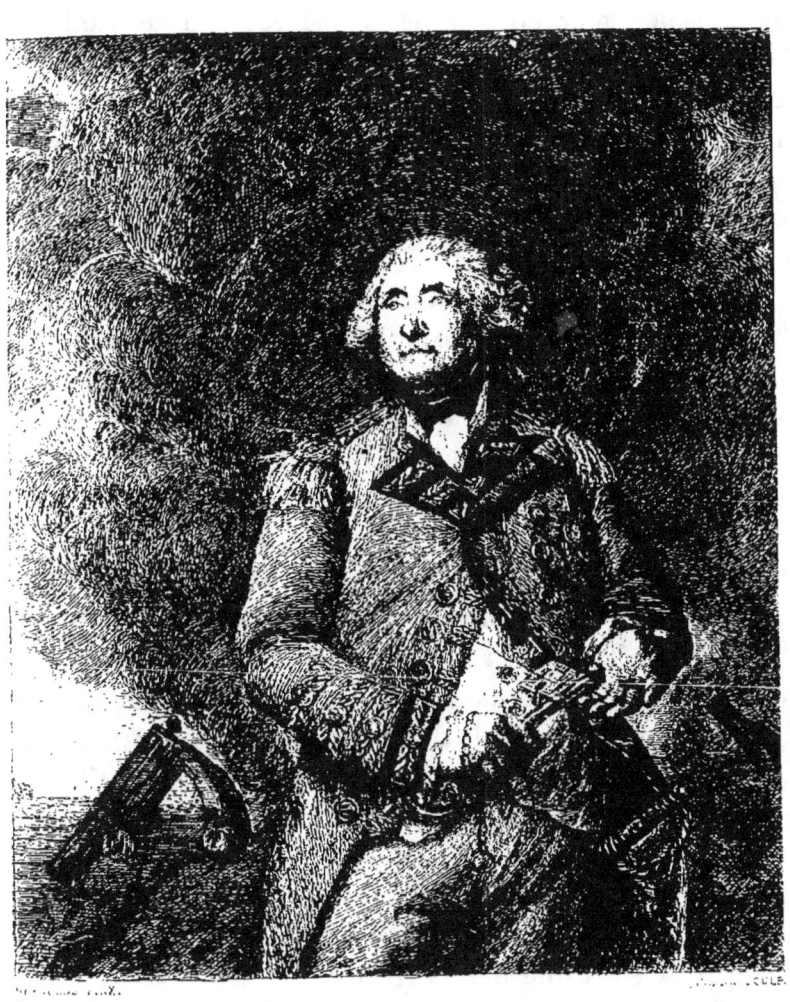

SIR J. REYNOLDS — Lord Heathfield.

peu de connaître le personnage qu'ils représentent : ils nous suffisent par eux-mêmes et comme œuvres d'art.

Reynolds a le secret de toutes les distinctions, de toutes les grâces de la femme et de l'enfant. Il rend avec une aisance merveilleuse les caprices les plus fugitifs de la mode et sait leur donner le caractère éternel, celui de l'art. La chaste volupté des mères, la candeur et aussi la secrète ardeur des vierges, les étonnements, les naïves gaucheries, les révoltes, les câlineries de l'enfant et ses chairs fermes et roses, il en a cueilli le charme et exprimé le parfum.

Et de même pour l'homme. Habituellement il le choisit jeune, élancé, toujours de grande race et ne mentant point à son renom de perfection aristocratique et de hautaine élégance. Tous ses personnages, il les met dans leur milieu de vie active, nullement immobilisés, poursuivant le geste interrompu par l'arrivée du peintre. Voyez cet admirable portrait de lord Heathfield (n° 111 de la National Gallery). Lord Heathfield, alors lord Elliott, en grand uniforme de lieutenant général, est debout, tête nue, parmi les fumées du combat et tient dans ses mains la lourde clef de la forteresse de Gibraltar qu'on aperçoit dans le fond du tableau. C'est une allusion à la célèbre défense (1779-83) dont il fut le héros. L'attitude du général, ferme comme le roc, l'accessoire de la clef, si heureusement trouvé, voilà des traits de génie parce qu'ils caractérisent le personnage. Là est le secret de l'intérêt durable de tant d'œuvres qui ne sont que des portraits.

Mais quels portraits ! Et auquel s'arrêter de préférence ? Lequel plutôt que tel autre nous retiendra davantage ? Est-ce le jeune et noble marquis de Hastings, si naturellement à l'aise dans son uniforme rouge, l'épée

au côté, le doigt aux lèvres, dans l'attitude d'une méditation vague, d'une sorte d'indécision qui va cesser et le rendre à l'action ; est-ce cette fillette effarée, ou cette

SIR J. REYNOLDS. — Sophia-Mathilda.

autre (l'*Age d'innocence*), se laissant vivre, sans mouvement au sein de la nature protectrice ; — ou cette dernière, la petite princesse *Sophia-Mathilda*, se roulant

avec un griffon sur les épais gazons d'un parc? N'est-ce pas plutôt la belle duchesse de Devonshire en lutte, du bout du doigt, contre les attaques de sa fille, à moitié nue, levant sur sa mère une main qui va ravager l'harmonie de sa coiffure; — où l'actrice Kitty Fischer, en Cléopâtre, aux yeux langoureux, au nez relevé, aux lèvres amoureuses, déposant d'un geste plein d'adorable coquetterie une perle dans une coupe ciselée, trop lourde pour sa main; ou Mrs Robinson, l'actrice de Covent-Garden, dont le prince de Galles, fils de George III et de la reine Charlotte, fut éperdument amoureux; ou la tragédienne Mrs Siddons?

Quelle vie et quel entrain dans cette autre composition représentant lady C. Spencer en costume d'amazone : jupe et basquine rouges, gilet blanc, brodé rouge et or; la tête vive, mutine, éveillée, résolue; le visage animé par la course; les yeux grandement ouverts et pleins de feu; les cheveux frisés court, ébouriffés comme ceux d'un jeune garçon; elle tient de sa main gantée, caressante, le chanfrein d'un cheval; celui-ci plus rapide sous ce poids léger, si charmant, glissait tout à l'heure parmi les arbres de la forêt où la noble pairesse fait une halte d'un moment. — On ne sait, en réalité, entre tous ces portraits de femmes dire quel est le chef-d'œuvre.

Cependant si, nous le savons; c'est celui de Nelly O'Brien, que nous n'avons pas encore nommé[1]. J'ai cherché, j'ai vu bien d'autres compositions de Reynolds,

1. Nous avons le très vif regret de ne pouvoir le reproduire. Reynolds a fait au moins deux fois le portrait de la charmante Nelly. Sir Richard Wallace en possède un de la plus grande beauté, mais celui de M. E. Mills, dont nous parlons ici, a une intensité d'expression plus pénétrante encore.

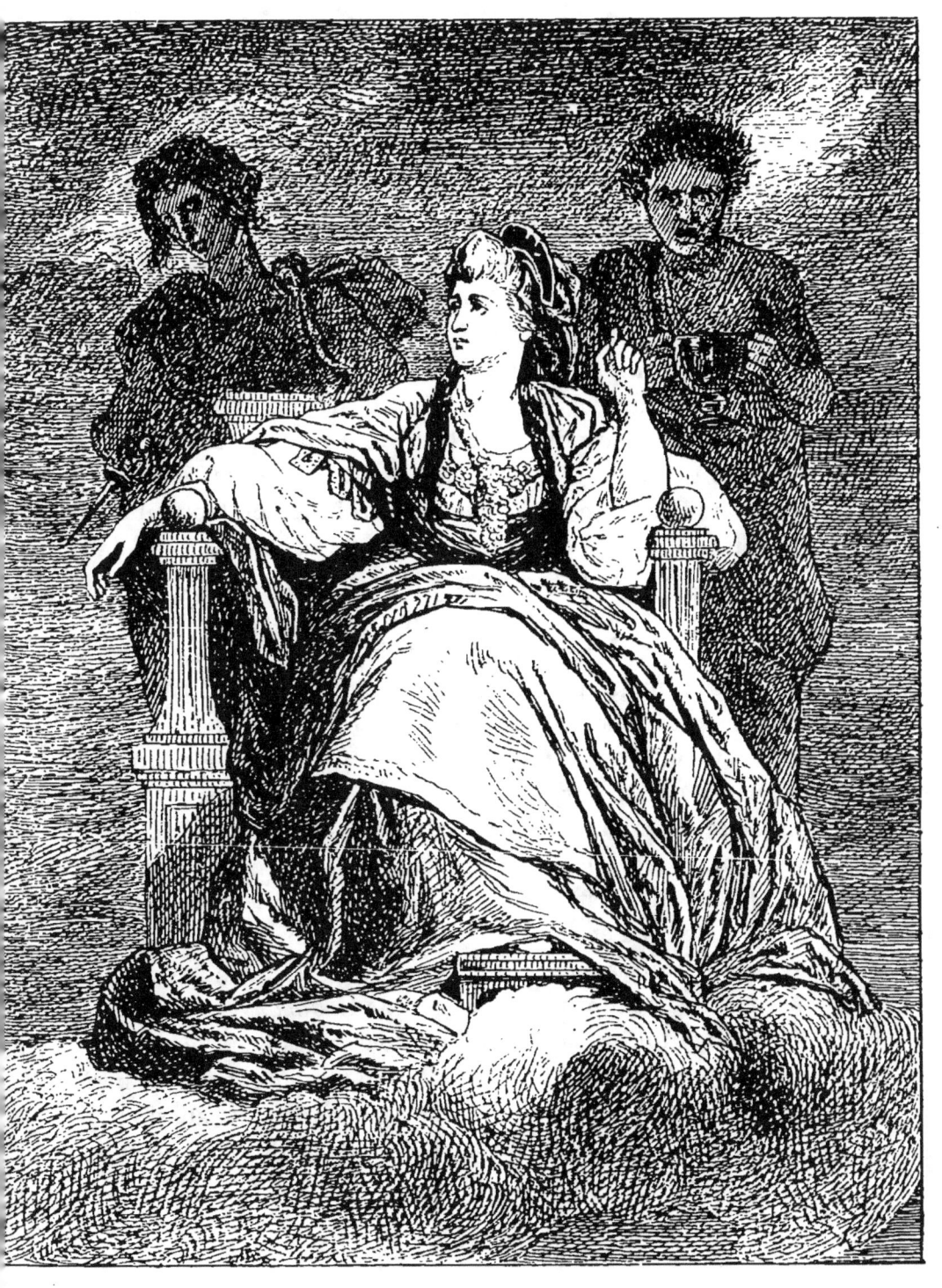

SIR J. REYNOLDS. — Portrait de mistress Siddons.

ces beaux portraits que je viens de nommer ; le *Banni,* figure dramatique, une *Sainte Famille,* sans élévation : je n'ai trouvé, dans l'œuvre de l'artiste, rien de comparable à cette étonnante figure. Là, Reynolds se place incontestablement au rang des maîtres, et, n'eût-il achevé que cette peinture, son nom serait nécessairement de ceux qu'on ne doit plus oublier.

Au point de vue de l'exécution, il n'y a dans cette toile aucune faiblesse, et, loin de là, c'est avec une science consommée que l'artiste a marié, nuancé et fait valoir alternativement les blancs, les teintes neutres et les tons roux dont se compose uniquement son tableau. En passant, je ferai remarquer que Reynolds évite dans ses peintures le grand nombre des couleurs ; trois ou quatre tons lui suffisent, et souvent moins, indéfiniment rompus et variés ; il a une affection particulière pour le rouge ; mais dans le portrait de Nelly O'Brien il a même sacrifié cette couleur de prédilection.

Quelle est cette Nelly O'Brien ? Je ne sais, une actrice, à coup sûr, une impitoyable, une buveuse d'or et de santé. Mais ici la question est secondaire. Nelly est comme la *Monna Lisa* de Léonard de Vinci : il se peut qu'elle ait existé, cela est indifférent ; elle existe désormais pour l'éternité, mais effectivement elle n'existe que par la puissance de l'artiste, qui en a fait un type éternel. Je la rapproche à dessein de la *Joconde,* cette figure de Reynolds ; non pour comparer les deux œuvres, — qui, dans la pratique n'ont rien de commun, — mais parce que la création du peintre anglais est aussi énigmatique, aussi troublante que celle du plus profond des maîtres italiens.

Nelly O'Brien n'a de la *Monna Lisa* que son sourire de sphinge, sourire indéchiffrable, doucement railleur,

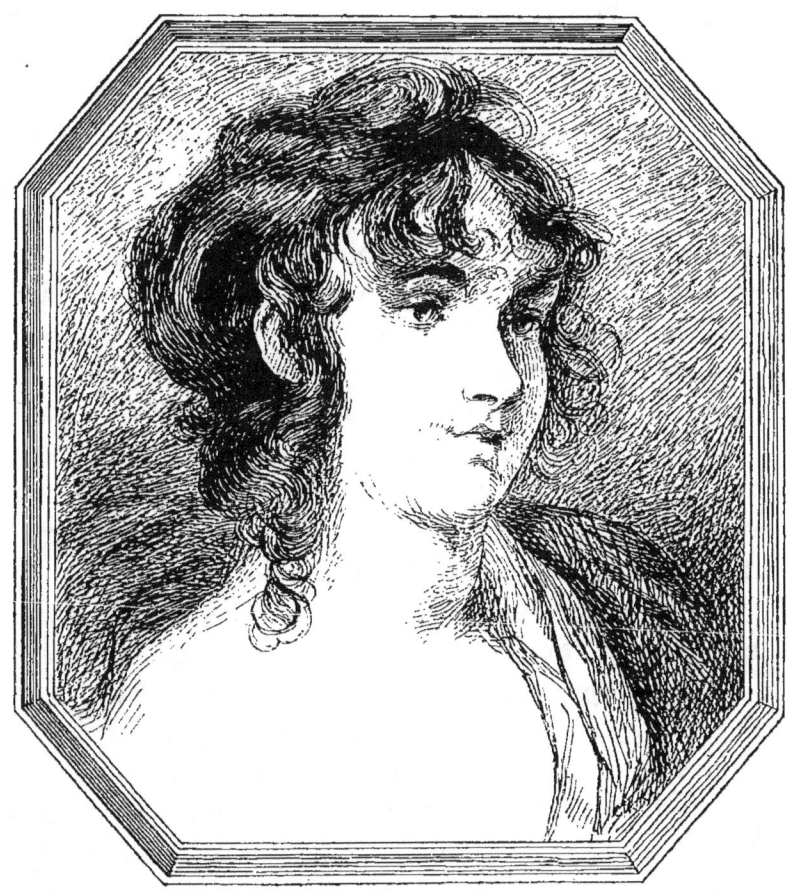

SIR J. REYNOLDS. — Étude de jeune fille. *(A Girl's head.)*

d'une séduction irrésistible, que tous les copistes, tous les graveurs ont été impuissants à traduire. Mais ce n'est plus la même sérénité hautaine, indifférente, dis-

crète, et ce n'est plus le même type. Étrange renversement! L'Italienne, la femme du midi au sang chaud, ne s'élève si haut, semble-t-il, et ne domine sincèrement le désir, dans l'œuvre de Léonard, que par une sorte de secrète impuissance de la chair. Cette admirable beauté est nécessairement infaillible, ou si elle se soumet, ce n'est que dans la plénitude de sa volonté, de sa raison, qui ne l'abandonnera pas, même pour la durée d'un soupir. Et pourtant, elle est femme; son regard est celui de la femme qui sait trop. — L'autre, la fille du Nord, aux chairs nacrées et transparentes, sous la neige éblouissante de sa poitrine sent retentir les impétueux battements de son cœur; ses yeux plongent avec une ardeur subtile jusqu'à l'âme de celui dont le regard croise le sien; c'est le Désir! — Mais le front est pur : tout encore dans cet enfant est ignorant. C'est un marbre sans tache, c'est Galatée, au moment où Pygmalion va donner le dernier coup de ciseau.

Combien cette figure chastement vêtue est plus sensuelle que les filles aux jupes retroussées qui peuplent les tableaux de Hogarth! Ce chef-d'œuvre de Reynolds, qui est son plus beau titre de gloire, ne pouvait naître que sous le pinceau d'un artiste qui avait tant vu et tant étudié, au nord et au midi, les sublimes réalisations des maîtres, dans chacune des contrées où le génie de l'art a posé son pied divin. Tout dans cette admirable peinture appartient à Reynolds, ou plutôt il a fait siens, ce jour-là, les éléments qu'il avait empruntés dans ses voyages à Léonard de Vinci, à Corrège, à Velazquez et à Rembrandt.

Mais à juger impartialement cette figure adorable,

il faut dire qu'à l'égal de la *Joconde*, *Nelly O'Brien* est

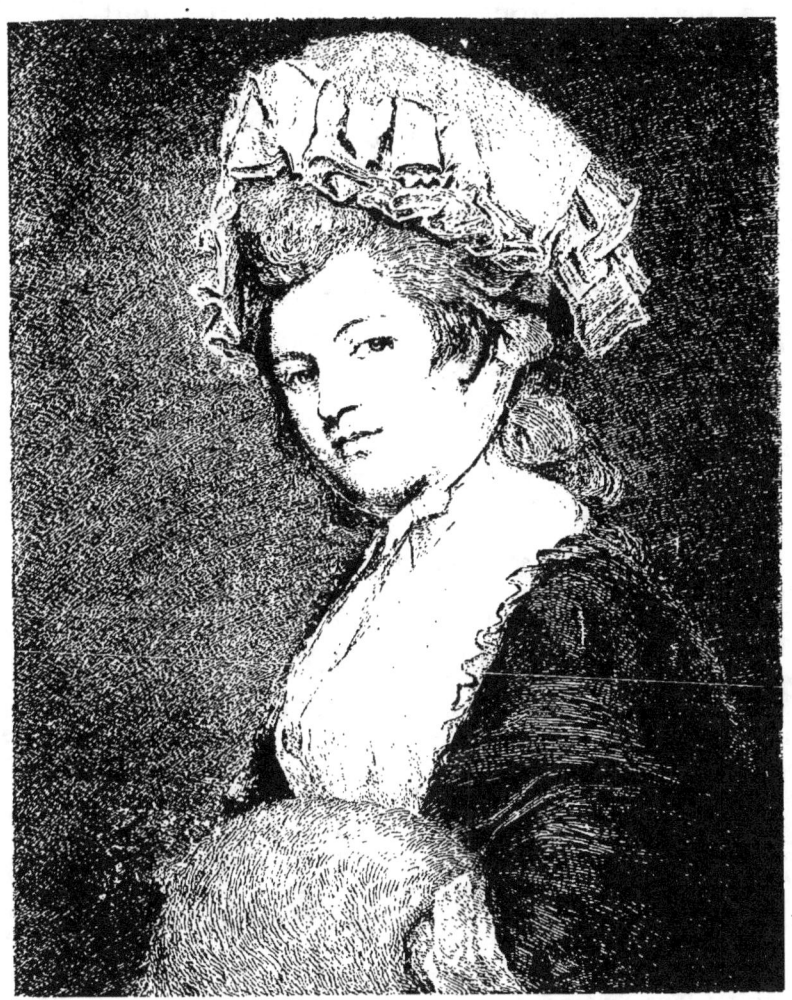

SIR J. REYNOLDS. — Jeune fille au manchon. (*The Muff Girl.*)

une œuvre malsaine, enfantée par un esprit corrompu, pourri d'art; c'est le fruit d'une civilisation ultra-raffi-

née, éclos dans une température de serre chaude; une création que Gainsborough, ce fils de la terre, nourri aux vivifiantes senteurs des forêts, n'eût jamais rêvée et n'a jamais comprise. Et pourtant — comment l'avouer? — cette seule toile, par l'intensité de passion qui s'en dégage, par son éloquence prodigieuse, balance tout l'œuvre du fort peintre venu des vallées de Suffolk.

Gainsborough[1] aussi a fait son chef-d'œuvre, *l'Enfant bleu*, et de grandes œuvres que je place, dans leur suite,

1. THOMAS GAINSBOROUGH R. A., peintre de portraits et paysagiste, naquit à Sudbury, dans le Suffolk, au printemps de 1727. (La date du jour de naissance est inconnue, mais il fut baptisé le 14 mai.) Son père, fabricant de draps, possédait un petit bien que son humeur libérale et de lourdes charges de famille réduisirent bientôt à rien. Le jeune Thomas, qui n'avait eu d'autre guide que l'étude solitaire de la nature, avait déjà donné des preuves d'une réelle habileté dans le paysage lorsqu'il vint à Londres à peine âgé de quatorze ans. S'étant fait présenter au graveur français Gravelot (1699-1773), qui séjourna à Londres une première fois de 1733 à 1745, celui-ci l'admit dans son atelier et le fit travailler à l'ornementation des entourages des portraits qu'il était chargé de graver. Puis il entra à l'Académie de Saint-Martin's-Lane et dans l'atelier de Francis Hayman, peintre d'histoire (1708-1776), un bon vivant, ami de Hogarth, membre de l'Académie de Saint-Martin et aussi de sociétés moins sévères comme le Beefsteak-Club et le club de la Vieille-Boucherie. Mais au bout de quatre ans, las des pratiques de convention auxquelles ce peintre plus que médiocre l'astreignait, il quitta sa résidence de Hatton-Garden et retourna dans son pays natal, malgré le succès que déjà lui valaient de beaux portraits et des paysages remarqués. Il avait, à dix-neuf ans, épousé Margaret Burr, une jolie jeune fille qui possédait quelque fortune (200 livres, 5,000 francs d'une rente annuelle) et s'établit à Ipswick, où sa première œuvre fut une vue de Landguard-Fort qui malheureusement a péri, mais dont il existe une gravure par Thomas Major (1720-1799). Conduit à Bath par hasard, le pays lui plut, lui parut convenir davantage à l'exercice de son double talent de paysagiste et de portraitiste; il y trans-

au-dessus de celles de Reynolds. — Mais que faire et comment résister à cette puissante attraction du mystère, qui vous fixe devant cette *Nelly ?* Gainsborough n'a peint qu'un garçon ; que n'a-t-il peint une femme lui aussi ! On lui rendrait sans doute la pleine justice qui lui est due, on le placerait peut-être sur le même rang que Reynolds — alors même qu'il lui est supérieur.

Gainsborough, en effet, ne s'est point borné à peindre,

porta donc son atelier en 1760 et y demeura quatorze ans. C'est en 1774 seulement qu'il revint à Londres, où il occupa d'abord son ancien appartement de Hatton-Garden, et peu de temps après, sa fortune grandissant avec sa réputation, une partie de Schomberg-House, dans Pall-Mall. Il était déjà, depuis 1766, membre de l'Incorporated Society of Artists, et avait été élu membre de l'Académie royale à la fondation (1768). Dès ce moment il était considéré comme le rival à la fois de Reynolds, comme peintre de portraits, et de Wilson, comme peintre de paysages. On raconte, à ce sujet, qu'un jour dans un dîner à l'Académie, Reynolds se levant, dit : « Je porte un toast à M. Gainsborough, le plus grand paysagiste de ce temps. » A quoi le paysagiste Wilson, piqué, riposta : « Oui, et aussi le plus grand peintre de portraits. » Ils ne croyaient ni l'un ni l'autre si bien dire. Il était, de plus, passionné de musique ; violiste excellent. Le Dr Wolcott, un bon juge pourtant, l'entendant un jour d'une chambre voisine et sans le voir, s'écria : « Pardieu ! ce ne peut être qu'Abel (1719-1787), — le plus habile joueur de viole de son temps, — il n'y a que lui pour jouer ainsi de cet instrument. » Gainsborough mourut le 2 août 1788 et fut inhumé très simplement, selon son désir, dans le cimetière de Kew. La pierre tombale porte seulement son nom, son âge et la date de son décès. Cependant, à la cérémonie funèbre, Reynolds tenait l'un des cordons du poêle ; il était allé voir Gainsborough à son lit de mort, et comme il y avait eu quelque froideur dans leurs rapports, le mourant voulant en effacer les dernières traces, lui dit : « Nous irons tous au ciel et van Dyck sera de la partie. » Après la mort de Gainsborough, Reynolds fit un de ses discours à l'Académie sur le talent de son rival.

en rivalité avec Reynolds, les fières images de l'aristocratie anglaise ; Gainsborough fut aussi un grand paysagiste.

Malgré les entraînements d'une vogue rapidement conquise — après qu'il se fut décidé à revenir à Londres, — et quoiqu'il eût à peine le temps de satisfaire aux exigences de ses nobles clients, il n'oublia jamais sa première institutrice, la nature. Il sut toujours lui réserver et lui conserver de fréquents loisirs. Nous l'étudierons tout à l'heure comme paysagiste, mais déjà nous pouvons le dire : il fut l'initiateur, le père du paysage moderne. Il se contenta des beautés que lui montrait le sol natal, il les étudia dans leur simplicité, plus touchante que les plus belles inventions de la géométrie académique.

Il était utile de marquer ce point tout d'abord, pour montrer par où Gainsborough portraitiste diffère de son émule. Ces différences ne sont point sensibles dans leurs résultats ; elles ne sont pas de celles qui frappent tous les yeux et font que l'artiste prend parti pour ou contre. Le talent des deux adversaires, l'air de famille des modèles, tous anglais, ont trompé beaucoup d'observateurs superficiels. Néanmoins ces nuances sont fondamentales et proviennent d'une application de principes radicalement opposés.

C'est par l'artifice d'une science consommée, rompue à tous les procédés, que Reynolds obtient en ses portraits des effets si piquants. Il a forgé à son usage un arsenal de combat, une collection de règles et de procédés solidement éprouvés, recueillis, choisis dans l'étude attentive des maîtres ; il lui faut tant de parties d'ombre et

tant de clair ; il évite systématiquement tel ou tel ton, et, par l'extrême habileté de l'exécution, il réussit très bien à masquer cette préoccupation aride.

Gainsborough, au contraire, se place en face de son modèle comme devant la nature. C'est le modèle qui pour chaque œuvre nouvelle lui fournit de nouveaux éléments pittoresques. Il voit de ses yeux ces demi-teintes, ces reflets que Reynolds calcule à l'avance. Guidé par une élévation naturelle, par un goût instinctif très sûr, il ne tombe point, quoique toujours sincère, dans les trivialités de Hogarth, qui était également sincère, mais d'une autre façon. Hogarth forçait le type en laid pour l'accuser davantage ; aussi tous ses portraits, à ce que nous apprennent les témoignages contemporains, sont-ils d'une ressemblance frappante, mais chargés, antipathiques et tout au moins vulgaires. Gainsborough, lui, se pénètre surtout des impressions nobles et pures du personnage posant devant lui, et, sans tromperie, il donne ainsi à toute œuvre sortie de son pinceau un caractère particulier de gravité idéale en même temps que de franchise.

Il se tient aussi loin des savantes supercheries de Reynolds que des brutalités naïves de Hogarth ; il est naturellement vrai.

On s'explique bien maintenant que, sans nier son talent, les pédants de tout étage (le laid a aussi son pédantisme) aient laissé à un rang secondaire cet homme qui ne pouvait en aucune manière entrer dans leurs formules d'esthétique et les justifier.

Qu'est-il arrivé cependant ? — Cette chose toute simple, que Gainsborough, piqué au vif, un jour, et

pris d'humeur contre les théories exclusives de Reynolds, sortit de sa paisible retraite, s'arracha à son délassement favori, non la fabrication de traités et de discours sur son art, mais la musique dont il était fou ; et ce peintre, paisible admirateur de la nature, par un simple effort de pinceau et sans vaines paroles, culbuta les règles si gravement édictées.

Dans un de ses discours à l'Académie, Reynolds avait posé comme un principe que le bleu ne peut entrer dans un tableau à titre de couleur dominante, et aussi que les tons les plus vigoureux doivent être placés au centre de la composition.

Gainsborough répondit en peignant son fameux *Blue Boy, l'Enfant bleu,* de son nom, *Master Buttall.*

Master Buttall est un jeune garçon d'une quinzaine d'années, de bonne mine, les cheveux et les yeux noirs, les lèvres et les joues rouges, naïvement campé, tout droit, dans son bel habit, la main gauche sur la hanche, où s'accroche le pan d'un léger manteau. La main droite, pendant le long de la jambe, tient un chapeau de feutre à longs poils, orné d'une plume traînante. Une courte veste avec manches à crevés, une culotte retenue au jarret par des nœuds de rubans, des bas de soie et des bouffettes en guise de boucles aux souliers, composent ce joli costume, tout de satin léger et frissonnant. Sauf une transparente collerette et les crevés des manches, c'est du haut en bas le même bleu (de la nuance dite bleu de roi).

Il est facile d'inventorier ainsi l'une après l'autre les pièces de ce vêtement, mais comment rendre l'harmonie de la peinture ! Comment traduire avec quelque

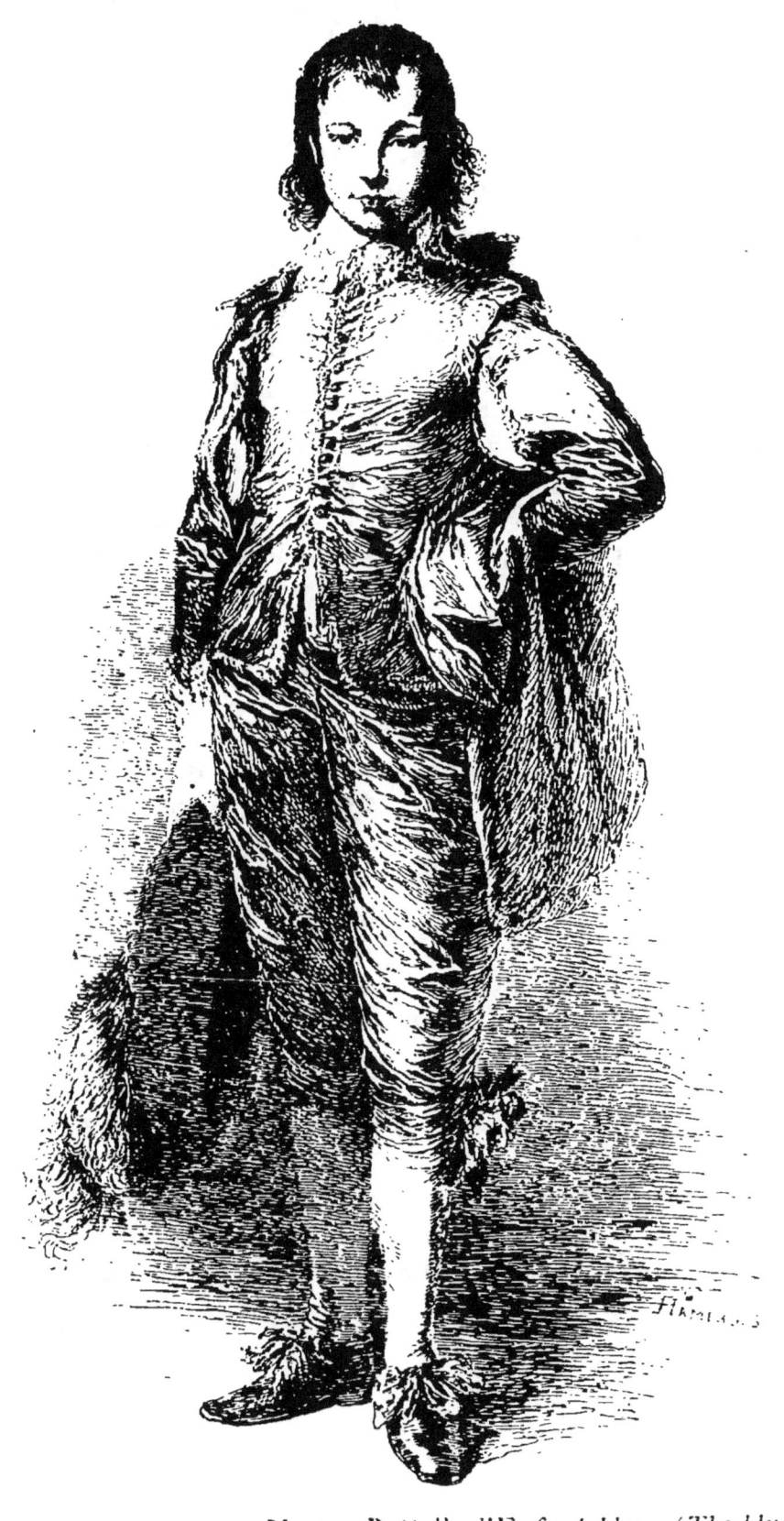

T. GAINSBOROUGH. — Master Buttall, l'Enfant bleu. (The blue Boy.)

précision pour le lecteur les finesses, les reflets, les éclats de lumière, les luisants et les ombres souples, chaudes, profondes, qui rompent, atténuent, modifient l'intensité de cette couleur franche! Comment faire valoir la fécondité des ressources à l'aide desquelles le maître a ménagé ses transitions, détaché cette jeune figure d'un fond de feuillage automnal, roux et vert, d'un ciel mouvementé vigoureux, et puissant! Il faut voir, admirer ce tableau, et en emporter cette impression que laissent les chefs-d'œuvre. Cependant, si l'on voulait absolument se faire une idée de cette merveille, malgré ce qu'une telle indication a de vague et d'un peu puéril, on tenterait d'évoquer les meilleurs souvenirs de Watteau et de van Dyck, l'audace et la grâce parfaite de Watteau, la sévère élégance de van Dyck.

Une des plus remarquables peintures de Gainsborough est le portrait de mistress Siddons: l'actrice, que Reynolds avait déjà représentée en costume tragique, est là en toilette de ville, d'une admirable simplicité de couleur et d'effet. L'œuvre biographique de Gainsborough — c'est ainsi qu'il convient d'appeler l'ensemble de ses portraits si complètement expressifs et révélateurs, — son œuvre en ce genre est considérable. Il en est encore que, ne pouvant les nommer tous, il n'est pas permis cependant de ne point citer. C'est le portrait de ces jeunes époux, William Hallett et sa femme, errant dans l'allée d'un jardin et se donnant le bras avec une tendresse qui, de la part de sir William, est plus et mieux que de la courtoisie; — c'est l'admirable groupe de deux jeunes femmes, mistress Sheridan et mistress Tickell; — c'est la tête songeuse de Nancy

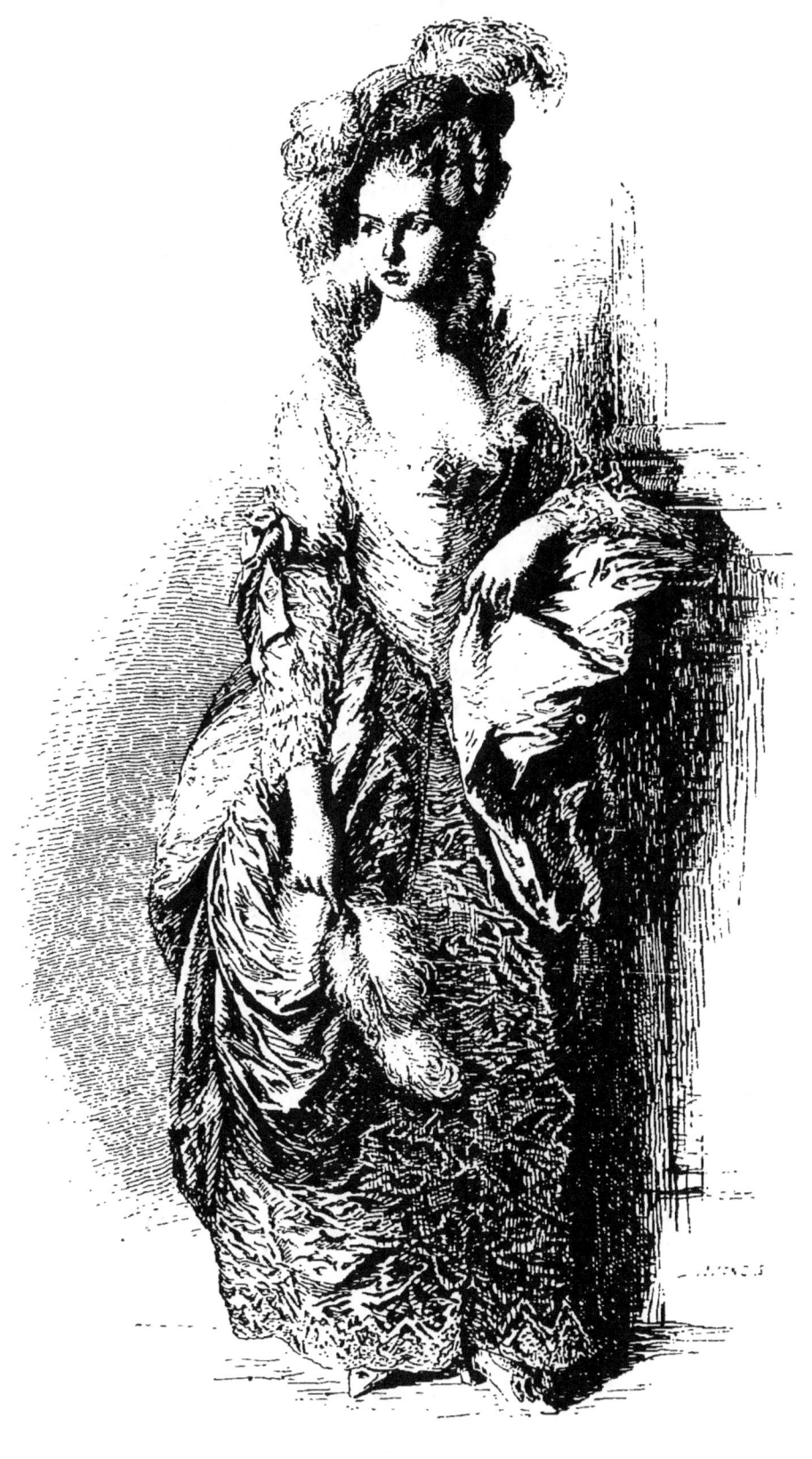

T. GAINSBOROUGH. — Miss Graham.

Parsons, pâle et languissante; — c'est l'exquise miss Graham [1]; — c'est enfin, avec tant d'autres, la belle et pensive lady de Dunstanville, l'adorable Georgiana Spencer, duchesse de Devonshire, si charmante et si pure, la reine de toutes les élégances, le modèle de toutes les grâces, de toutes les vertus, de tous les accomplissements de l'esprit et de la beauté.

Gainsborough ne possède pas comme peintre toutes les perfections; son dessin est mou et souvent négligé; il traite habituellement les accessoires, les costumes, avec une largeur qui tient un peu de la manière décorative; mais il est rare que sa couleur ne soit pas exquise. De plus, portraitiste, c'est au visage humain qu'il consacre toute son attention; ce n'est point seulement le modèle qu'il nous montre, c'est l'âme du modèle elle-même qui passe comme une mélodie surnaturelle dans l'ensemble de la composition. Enfin, il s'échappe de la plupart de ses portraits un charme particulier de tendresse touchante, une teinte de mélancolie qu'il est difficile d'attribuer à tous les personnages qui ont posé devant lui; c'est donc de lui-même qu'elle s'échappait et se répandait en ses portraits comme dans ses paysages. C'est le voile à travers lequel toutes choses lui apparaissaient, comme elles apparaissaient à Reynolds à travers la science.

Si l'on voulait donner une définition exacte de ces

1. Miss Graham et le Blue Boy ont été supérieurement gravés par M. L. Flameng pour la *Gazette des beaux-arts*. Ces belles gravures que nous reproduisons nous laissent pourtant un regret, c'est que l'éminent interprète de Gainsborough ait supprimé les fonds qui ont tant de caractère dans les œuvres originales.

deux maîtres, il faudrait dire : Reynolds fut tout esprit et volonté, Gainsborough tout âme et tempérament; le premier plaît aux raffinés, celui-ci enchante tout le monde. La part de Gainsborough est préférable.

A ces deux grands artistes succèdent des hommes

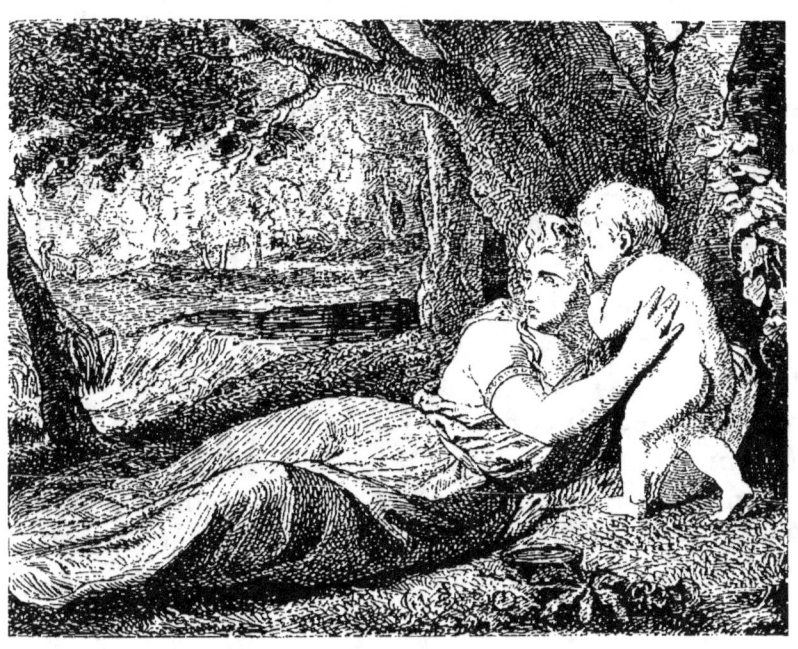

G. ROMNEY. — Emma Lyon en Alope.

de moindre valeur, George Romney, John Russell, sir William Beechey, John Hoppner, John Opie.

Le père de Romney était ébéniste; il l'associa d'abord à son travail; mais sur les instances de l'enfant et son goût pour le dessin constaté, il le confia à l'âge de dix-

neuf ans à un portraitiste du nom de Edward Steele, établi à Kendal, né vers 1730 et qui avait étudié à Paris, un compère excentrique, de peu de morale (*unprincipled*), à qui l'on doit le portrait de Sterne. On raconte que le maître et l'élève menèrent pendant quelques années la vie d'artistes nomades et que Romney étant tombé malade, épousa une jeune fille qui avait eu la charité de le soigner, la quitta bientôt après et courut les comtés du Nord en faisant des portraits en buste à deux guinées et en pied pour six guinées. Il gagna une centaine de livres à ce métier, en donna soixante-dix à sa jeune femme, mère de deux enfants, et avec le reste alla tenter fortune à Londres où il arriva en 1762 [1]. Il eut de premiers succès dans le genre historique à la Société des Arts (*Mort du général Wolfe*, — qu'il ne faut pas confondre avec le célèbre tableau de Benjamin West — *Mort du roi Edouard*), mais le portrait le reprit de nouveau ; il y réussit et fit le voyage d'Italie en 1773 avec le miniaturiste Ozias Humphrey (1742-1810). De retour à Londres, en 1775, il partagea la faveur publique avec Reynolds et Gainsborough. Mais il conservait l'ambition des grandes formes de l'art en dépit de l'insuffisance de son éducation. Son modèle favori était Emma

[1]. GEORGE ROMNEY, peintre d'histoire et de portraits, naquit à Dalton-le-Furness, dans le Lancashire, le 15 décembre 1734. En 1799, il se décida à retourner à Kendal, auprès de sa femme qu'il n'avait revue qu'une fois en 1767. La douce créature l'accueillit comme l'enfant prodigue, sans un mot de reproche, et reçut son dernier soupir le 15 novembre 1802. Il fut enterré à Dalton, où il était né. N'ayant jamais exposé à l'Académie royale, malgré ses succès, il n'était pas éligible et n'en fit point partie. L'inimitié déclarée de sir Joshua Reynolds l'en avait sans doute éloigné.

Lyon, modèle de profession qui, après maintes aventures, finit par vivre ouvertement comme la femme de sir William Hamilton. C'est d'après Emma Lyon que Romney a peint ses Madeleines, ses Saphos, ses saintes Céciles, ses Bacchantes. Lorsque le graveur John Alderman Boydell (1719-1804) entreprit sa *Galerie de Shakspeare,* il demanda à Romney la composition du naufrage de *la Tempête*. La meilleure œuvre de George Romney est sa jolie liseuse nommée Séréna et sa composition la plus dramatique — trop mélodramatique — est son *Shakspeare enfant*,

Élève de Francis Cotes, R. A., peintre de portraits à l'huile et au pastel (1725-1770), élève lui-même de Georges Knapton (1698-1778), John Russell[1] obtint, en 1759, le prix de la Société des Arts à Londres, où il était venu à l'âge de quinze ans. John Russell pratiqua surtout le pastel. Il a fait les portraits du roi George III, de la reine, du prince et de la princesse de Galles. Un intéressant spécimen de son talent, *l'Enfant aux cerises,* a été légué au Louvre, en 1869, par M. Henry Vikery.

A dix-neuf ans, W. Beechey[2] déserta l'étude du no-

1. JOHN RUSSELL, R. A., peintre de portraits, naquit en avril 1744 à Guildford (comté de Sussex), où son père était imprimeur. Il exposa pour la première fois dans les salles de Spring-Gardens en 1768, fut élu associé à l'Académie en 1772, puis académicien en 1788. En 1776, il publia des *Éléments de peinture en crayons*. Son goût le portait vers les études astronomiques et il inventa un instrument pour montrer les phénomènes de la lune pour lequel il obtint un brevet en 1797. Il mourut de la fièvre typhoïde le 20 avril 1806 et fut inhumé dans l'église de la Trinité.

2. SIR WILLIAM BEECHEY, R. A., peintre de portraits, naquit le 12 décembre 1753, à Burford, dans le comté d'Oxford. Élu associé à l'Académie en 1793, il fut nommé la même année por-

taire de Stowe dans le Gloucestershire, chez qui l'avaient placé ses parents, pour entrer chez un avoué à Londres ; mais en réalité il entra à l'école de l'Académie royale et se fit bientôt une grande réputation de portraitiste. La National Gallery ne possède qu'une seule œuvre de Beechey, le portrait du sculpteur Joseph Nollekens (1737-1823). Le journal *l'Art* a donné au Louvre, en 1881, une œuvre plus importante de sir William. C'est un double portrait, intitulé *Frère et Sœur*, deux enfants debout, dans un parc. Ce portrait, composé dans le goût d'apparat de l'époque, n'a pas l'élégance hautaine des Reynolds et des Gainsborough, mais il est exécuté avec une grâce naïve et peint dans la tradition des colorations énergiques et chaudes.

Les portraits de femmes et d'enfants de J. Hoppner sont surtout remarquables. Il avait l'exécution brillante et facile. Mais malheureusement, la mauvaise

traitiste de la reine Charlotte et académicien en 1798, après l'exécution de son grand portrait équestre de George III avec le prince de Galles, le duc d'York, sir W. Faucett et Goldsworthy passant en revue le troisième et le dixième régiments de dragons dans Hyde-Park. A l'occasion de ce dernier tableau, récemment placé à Hampton-Court, il fut fait chevalier. Avant lui, Reynolds seul avait reçu cet honneur que B. West avait refusé. Sir William mourut à Hampstead, le 28 janvier 1839 ; il entrait dans sa quatre-vingt-sixième année ; aucun autre peintre n'a envoyé autant de tableaux que lui aux expositions de l'Académie royale. En soixante-quatre ans, il exposa trois cent soixante-deux portraits.

Sir William eut un fils, George-D. Beechey, également portraitiste, qui exposa à Londres de 1817 à 1828, sans grand succès. Alors il partit pour Calcutta, puis s'établit à Lucknow et fut le peintre officiel de la cour du roi d'Oude. On croit qu'il vivait encore en 1855 et qu'il fut tué deux ans plus tard, pendant la révolte de l'Inde.

qualité des couleurs qu'il employait a trop souvent

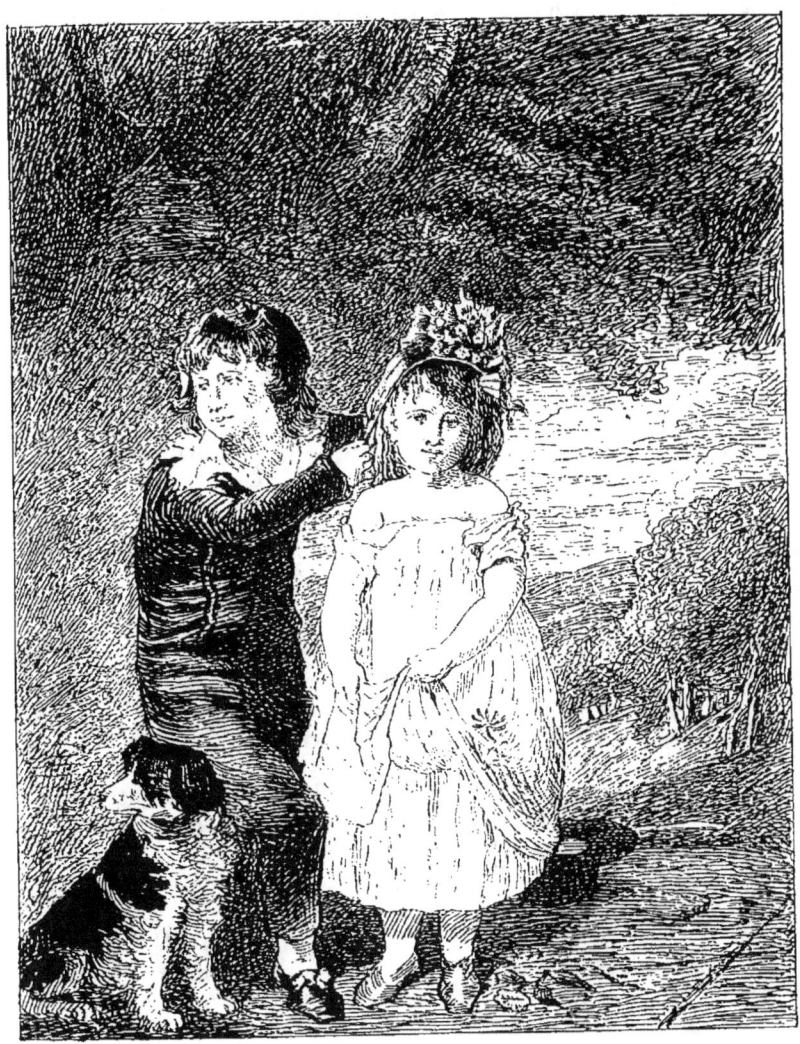

SIR W. BEECHEY. — Frère et sœur. *(Brother and Sister.)*

altéré les tons de sa peinture. On peut en dire autant

de beaucoup de tableaux anglais de la même époque.

Il y a quelques années, nous avons vu passer en vente publique, à Paris, un portrait de *Jeune Fille*, par Hoppner[1]. Il est souvent arrivé à l'artiste d'exagérer certains penchants de Reynolds, ses affections, ses curiosités de clair-obscur, ses partis pris d'ombre et de lumière violemment opposés. Dans ce portrait, non. L'œuvre était calme, fine, claire, d'une grande élégance et d'une égale simplicité. Les grâces juvéniles de l'enfant aux regards si doux, l'avaient désarmé. Par le sujet, en même temps que par la sagesse avec laquelle l'harmonie générale est obtenue, ce portrait doit être considéré comme l'un des meilleurs de Hoppner.

En 1786, John Opie[2] avait exposé trois tableaux im-

1. JOHN HOPPNER, R. A., peintre de portraits, naquit à Whitechapel, le 4 avril 1758. Sa mère, Allemande, était attachée au palais comme dame de compagnie. Il fit d'abord partie comme enfant de chœur de la chapelle royale, mais il donna bientôt la préférence à la peinture sur la musique, et, le roi lui ayant accordé une petite pension, il entra à l'école de l'Académie en 1775. A vingt-deux ans, il remportait une médaille d'or et épousait miss Wright dont la mère Mrs Patience Wright (1725-1786) avait acquis une certaine célébrité pour ses portraits modelés en cire. Protégé par le prince de Galles, il devint bientôt l'un des peintres en vogue de l'aristocratie avec sir Thomas Lawrence, qui lui faisait l'honneur de le considérer et de l'estimer comme un rival sérieux. Il fut élu en 1793 associé, puis en 1795, membre de l'Académie, où il exposa 166 ouvrages. Il mourut le 23 janvier 1816 et fut inhumé dans le cimetière de Saint-James's Chapel, Hampstead Road. Il publia en 1803 un choix de portraits de *Ladies of Rank and Fashion*, et en 1806 des poésies orientales traduites en vers anglais. Son fils, Lascelles Hoppner, fut également peintre, traita l'histoire et le genre avec quelque esprit. On cite notamment *la Place du marché à Séville*.

2. JOHN OPIE, R. A., peintre d'histoire et de portraits, fils d'un

PREMIÈRE PARTIE. — L'ANCIENNE ÉCOLE. 55

portants : *l'Assassinat de Jacques Ier d'Écosse,* une *Nymphe endormie* et *Cupidon dérobant un baiser;* l'année suivante, *le Meurtre de David Rizzio.* C'est à cette occasion qu'il fut élu de l'Académie; et depuis il ne fit

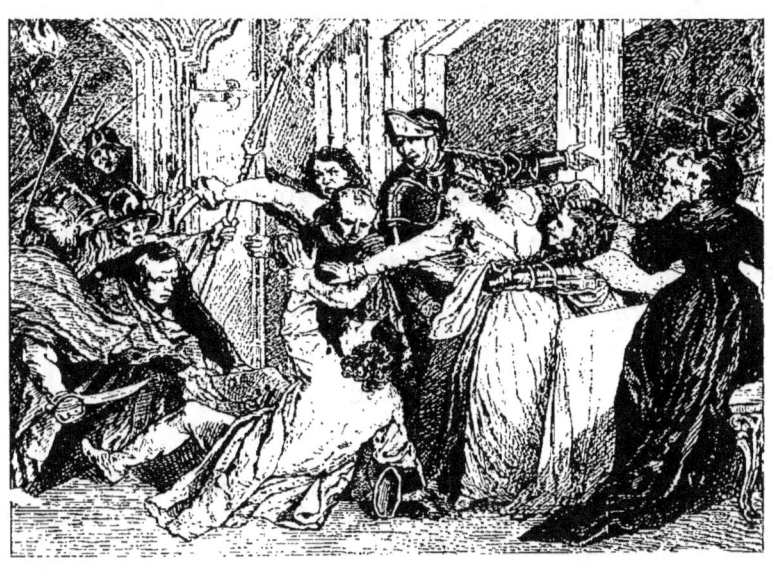

JOHN OPIE. — Le Meurtre de David Rizzio.
(The Murder of David Rizzio.)

honnête charpentier de village, naquit en mai 1761 à Sainte-Agnès près Truro. Sa mère encourageait secrètement son goût pour l'art. Il fit des progrès rapides qui lui permirent de trouver l'emploi de son talent en parcourant les alentours. Passant à Truro, le Dr Wolcott (le pamphlétaire Peter Pindar) remarqua le jeune artiste, s'attacha à lui et l'emmena à Londres, à la condition de partager avec lui le produit de ses ouvrages. Il le présenta dans un cercle d'amis qui avait pris le titre de « The Cornish Wonder. » John Opie débuta à l'exposition de l'Académie royale en 1782. Le terme de son traité avec le Dr Wolcott était arrivé, il se maria une première fois avec une femme qui lui fut infidèle et divorça en 1796. John

presque exclusivement que des portraits. John Opie n'est point très sensible à la beauté. Le portrait de femme donné au Louvre par le journal *l'Art*, en 1881, donne exactement sa mesure comme portraitiste. C'est une peinture large, solide, sans prétention. A défaut de finesse et de charme, elle est remarquable par un bel accent de sincérité, par un sentiment sérieux de la réalité que sert une main puissante. C'est le talent qui convenait pour fixer l'image de cette beauté saxonne, fraîche et massive.

Lawrence est le dernier des portraitistes anglais qui aient passionné l'aristocratie de leur pays. A vingt ans il était déjà célèbre, et, en 1792, remplaçait son maître Reynolds dans les fonctions honorifiques de premier peintre du roi.

Lawrence[1] est un Reynolds aminci; comme lui,

Opie se maria une seconde fois. Il épousa l'honnête et fort jolie et toute dévouée Amelia Alderson, qui lui ferma les yeux, le 9 avril 1807. Il fut inhumé dans la cathédrale de Saint-Paul, à côté de Reynolds. Un mois avant sa mort, il publiait quatre discours qu'il avait lus à l'Académie, comme professeur : sur le dessin, l'invention, le clair-obscur et la couleur.

1. SIR THOMAS LAWRENCE, P.R.A., peintre de portraits, naquit le 4 mai 1769, à Bristol. Nous répéterons ici consciencieusement ce que nous trouvons dans sa biographie comme au début de toutes les biographies d'artistes : « Il fut remarqué très jeune pour son habileté dans le dessin. » Son père, fils d'un clergyman, s'était fait aubergiste, à l'enseigne du *Lion blanc*, à Bristol d'abord, puis de *l'Ours noir*, à Devizes; il habita successivement Oxford, Weymouth et Bath. Le jeune Lawrence, en cette existence qui ne parvenait pas à se fixer, reçut fort peu d'instruction; il fit deux années d'école et prit quelques leçons de français. Tout enfant, il se plaisait à dessiner à la craie les portraits des habitués du *Lion blanc* et de *l'Ours noir*. A Bath, il reçut des conseils d'un vieux

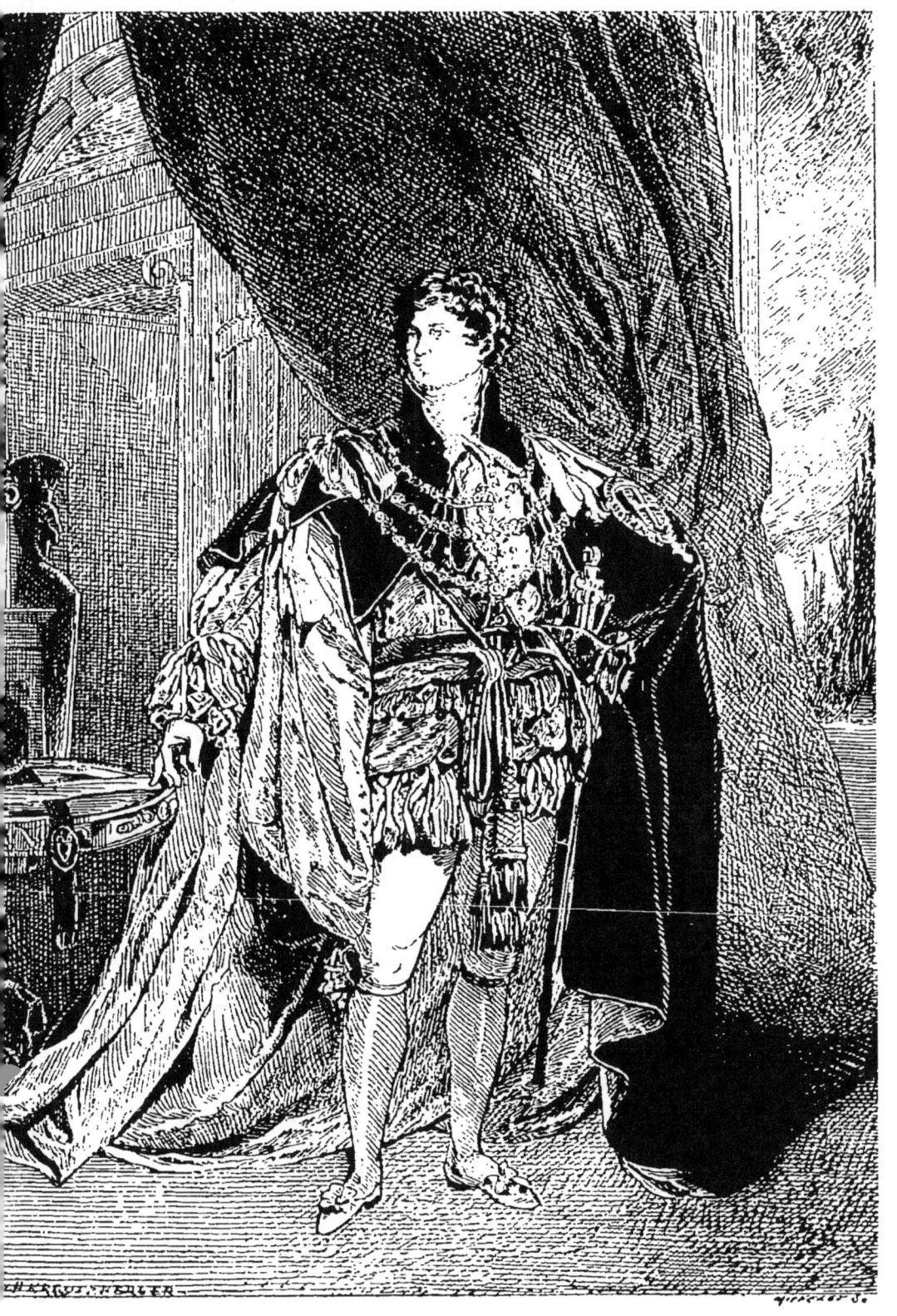
SIR T. LAWRENCE. — Portrait de George IV.

et bien plus que lui encore, il ne procède que par artifices. Il dissimule ses faiblesses très nombreuses et simule à ravir les plus brillantes qualités. Il n'est point dessinateur, et ses figures sont vivantes; il n'est pas coloriste et ses figures ne manquent pas d'un certain éclat harmonieux. Il n'a jamais compris la force ni la vérité. Toujours et partout il triche. La beauté simple ne le touche pas. Il veut la femme élégante et distinguée, il lui donne des colorations lymphatiques, roses, bleues, creuses surtout et sans dessous. Et les femmes ainsi travesties se trouvent ravissantes.

Il a le culte de la toilette. Les falbalas, les fourrures,

peintre d'histoire, membre de l'Académie royale, nommé William Hoake (1706-1792). Il avait à peine dix-sept ans quand, ayant commencé de peindre à l'huile, il remporta le prix de la Société des Arts, une palette d'argent. En 1787, il vint à Londres avec sa famille et fut admis parmi les élèves de l'Académie royale. En fort peu de temps, il conquit la faveur du public et celle de la famille royale, car en 1790 il exposait treize portraits et parmi eux ceux de la reine et de la princesse Amélie. Il avait vingt-deux ans quand il succéda, comme premier peintre du roi, en 1792, à Reynolds qui venait de mourir. Une année auparavant, quoiqu'il n'eût pas l'âge exigé par les règlements (vingt-quatre ans), il avait été élu associé à l'Académie. C'est à cette époque qu'il fit les portraits du roi et de la reine que lord Macartney offrit à l'empereur de la Chine. Académicien depuis 1794, ses succès allaient grandissant chaque jour, il réunissait tous les honneurs et tous les profits de sa profession où il occupait le premier rang, quand une aventure dont il fut le héros diminua sensiblement pendant quelque temps sa clientèle de portraits de femme. Appelé en 1801 à peindre le portrait de la princesse de Galles, Caroline de Brunswick, qui vivait séparée de son mari, celle-ci eut l'imprudence de lui donner l'hospitalité sous son toit, à Montague-House. Cela devint un sujet de scandale. Cependant la commission qui, plus tard, en 1806, fut chargée de l'enquête pour le divorce (*The delicate*

les velours, la taille plus ou moins haute, le chignon plus ou moins relevé, des bandeaux ou des spirales, voilà ce qui le préoccupe d'abord. Ce n'est plus Gainsborough, ni Reynolds, mais particulièrement le premier, ne reculant devant aucun caprice de la mode, et trouvant néanmoins d'une façon si rapide et si sûre les grandes lignes qui l'affranchissent de son caractère éventuel. Sir Thomas Lawrence, au contraire, invente lui-même la mode de demain ; il fixe sur une toile qui durera des siècles un ajustement, une coupe d'habit qui ne durera qu'un jour.

Investigation) ne fit dans son rapport aucune allusion à Lawrence. En 1814, l'artiste fit un court séjour à Paris où il était venu dans l'intention d'étudier notre Louvre ; mais il fut rappelé presque aussitôt par le prince régent, qui ne lui avait encore confié aucun travail et le chargeait de peindre les portraits des hommes d'État et des hommes de guerre éminents qui avaient concouru à la restauration des Bourbons ; il en voulait former une galerie commémorative à Windsor. Précisément quelques-uns de ses modèles étaient alors à Londres. En 1815, le régent le nommait chevalier. En 1818, il visita Aix-la-Chapelle, puis Vienne et Rome pour compléter la collection du prince, et après un voyage de dix-huit mois pendant lequel il visita les principales villes de l'Italie, Lawrence revint en Angleterre. En son absence, Benjamin West, président de l'Académie, était mort ; il fut aussitôt élu à l'unanimité pour le remplacer. De 1787 jusqu'à sa mort, Lawrence envoya trois cent onze tableaux aux expositions de l'Académie. Il mourut, le 7 janvier 1830, dans sa maison de Russel-Square et fut enterré en grande pompe dans la cathédrale de Saint-Paul. Sir Thomas Lawrence avait exposé en même temps que le paysagiste Constable, en 1824, à Paris ; il n'y vint cependant pour la seconde fois qu'en 1825, où il fit les portraits du roi Charles X et du Dauphin, et à cette occasion fut décoré de la Légion d'honneur. Outre ses portraits, Lawrence a peint quelques sujets d'histoire : Satan, Coriolan, Rolla, Caton et Hamlet. Il plaçait ce dernier tableau avec son Satan au-dessus de tous ses autres ouvrages.

Certes Lawrence a quelques belles œuvres : le portrait de Pie VII, qui ne fait point oublier le pape Pie VII

SIR T. LAWRENCE. — Portrait de Lady Dover.

du *Couronnement* de David; celui du roi George IV, le portrait de sir William Curtis, celui de la petite com-

tesse de Shaftesbury, celui de lady Dover. C'est ingé-

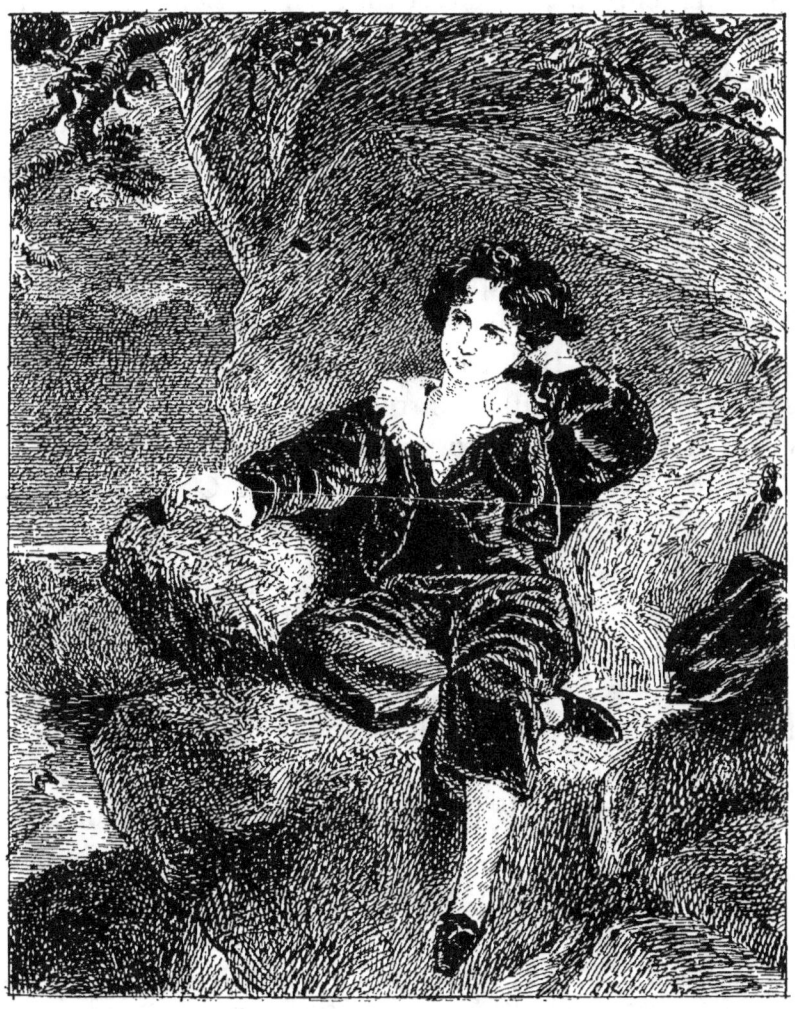

SIR T. LAWRENCE. — Master Lambton.

nieux, spirituel, habile ; mais il n'y a rien de grand.
Le portrait de Kemble dans le rôle d'*Hamlet* (scène

du cimetière : *Alas, poor Yorick!*) dont on fait beaucoup d'éloges, je le dis après un examen attentif, est péniblement dramatique et lourdement peint ; les mains sont belles, mais cela ne suffit point. Avec quelle autre intelligence du génie de Shakspeare notre Delacroix n'a-t-il pas interprété à maintes reprises ce sujet étrangement poétique qui lui était cher !

Je comprends les prodigieux succès de Lawrence, mais bien moins parce qu'il fut un peintre séduisant malgré ses défauts, que parce qu'il sut mettre l'art au service des jolies femmes étourdies, maniérées, coquettes et capricieuses. Il eut un genre de génie que je ne dédaigne point chez un peintre, mais qui a besoin d'être vigoureusement soutenu par de plus sérieuses qualités : il eut le génie de la grâce et du chiffon. Qu'il est loin, en son célèbre Master Lambton, le *Boy rouge,* du *Blue Boy* de Gainsborough ! Ce mélancolique garçonnet fit pourtant tourner toutes les têtes à notre Salon de 1824. Il n'y avait pas de quoi.

Sachons gré toutefois au peintre anglais d'avoir pris au fond l'exacte mesure de ses qualités et de n'avoir point tenté, en dépit de quelques essais, de se lancer dans les vagues régions de l'histoire. Lawrence nous intéressera, nous occupera toujours parce qu'il a su laisser sur son temps, son pays et ses contemporains des témoignages un peu fardés mais vivants sous leur fard.

Notre Delacroix, qui avait connu Lawrence à Londres en 1825, écrivait en 1858 à Th. Silvestre une lettre précieuse où il le juge avec la bienveillance de ses jeunes souvenirs : « Mes impressions de ce temps-là seraient peut-être un peu modifiées aujourd'hui ; peut-être trou-

verais-je dans Lawrence une exagération de moyens d'effet qui sentent un peu trop l'école de Reynolds; mais sa prodigieuse finesse de dessin, la vie qu'il donne à ses femmes qui ont l'air de vous parler, lui donnent comme peintre de portraits une sorte de supériorité sur van Dyck lui-même, dont les admirables figures posent tranquillement. L'éclat des yeux, les bouches entr'ouvertes sont rendus admirablement par Lawrence. Il m'a accueilli avec beaucoup de grâce; c'était un homme gracieux par excellence, excepté cependant quand on critiquait ses tableaux. »

Le portrait doit d'ailleurs être considéré comme la seule grande peinture de l'école anglaise. Je ne parle pas seulement des portraits les plus célèbres. A un moindre rang, tous méritent l'attention, comme un Jackson[1], par exemple, l'auteur d'un beau portrait de Canova, peinture ferme et franche, de tenue sévère et haute, que nous avons pu voir à Paris, il y a quelques

1. JOHN JACKSON, R. A., peintre de portraits, naquit à Lastingham, dans le district nord du Yorkshire, le 31 mai 1778. Il eut quelque peine à vaincre la résistance de son père, qui voulait en faire un simple tailleur de village comme lui-même. Il vint à Londres en 1804 et fit ses études à l'Académie. Il était soutenu, protégé, par lord Mulgrave, dont il exposa le portrait l'année suivante, et par sir George Beaumont, R. A., peintre amateur de grand talent (1753-1827), qui lui fit une pension annuelle de cinquante livres et le logea chez lui jusqu'à la fin de son éducation. On cite bien des exemples semblables de la libéralité de l'éminent amateur, sir George Beaumont. Jackson, devenu rapidement célèbre comme portraitiste, fut élu associé en 1815, et en 1817 académicien. En 1819, il fit avec sir F. Chantrey le voyage d'Italie; à Rome, il fit le portrait de Canova qui passe pour l'une de ses plus belles œuvres avec celui du statuaire et célèbre dessinateur John Flaxman (1755-1820), peint pour lord Dover, et celui de lady Do-

années, avec le portrait — que je préférais et de beaucoup — d'un invalide de l'hospice de la marine à Greenwich, par Raeburn[1]. Cette dernière étude est enlevée avec une vigueur de brosse incomparable et traitée avec une finesse d'interprétation, avec un esprit fort rare partout et surtout dans l'école anglaise. C'est un chef-d'œuvre que ce type de matelot anglais soigné, correct dans sa

ver. La peinture de Jackson est d'un joli goût de couleur et d'une facture agréable. Il se maria deux fois et la seconde épousa la sœur de James Ward, R. A. (1769-1859), le peintre d'animaux et graveur. John Jackson mourut dans sa maison de Saint-John's Wood, le 1er juin 1831.

1. SIR HENRY RAEBURN, R. A., portraitiste, naquit à Stockbridge, près d'Édimbourg, le 4 mars 1756. Fils d'un manufacturier, orphelin de très bonne heure, après avoir reçu une bonne instruction à l'école d'Heriot, il entra en apprentissage à l'âge de quinze ans chez un orfèvre d'Édimbourg. Son amour de l'art se révéla par de premiers essais de miniature que son patron encourageait, mais il lui manquait l'éducation spéciale nécessaire à l'artiste. Il avait dix-neuf ans quand le portraitiste et graveur David Martin (1736-1798), élève lui-même de Allan Ramsay (1713-1784), vint s'établir à Édimbourg, vit les essais de Raeburn, s'y intéressa, le guida et l'autorisa à copier ses propres ouvrages. Il fit des progrès rapides, se sentit bientôt une plus haute ambition et la réalisa, car d'excellents portraits le mirent en lumière. Il s'était élevé par son propre effort et, la fortune lui souriant, il épousa à vingt-deux ans une jeune femme qui avait quelque bien. Il alla à Londres, se présenta avec ses œuvres à Reynolds, qui le reçut avec bonté, lui conseilla le voyage de Rome et lui offrit sa bourse et ses relations. Raeburn, n'acceptant que les dernières, partit pour l'Italie où il passa deux ans. A son retour, en 1787, il revint à Édimbourg où il prit aussitôt une grande situation. Il était peu connu à Londres, excepté des artistes qui l'élurent successivement associé, puis académicien en 1813 et 1814. Il était déjà président de la Société des artistes d'Écosse. Le roi George IV visitant Édimbourg en 1822 lui conféra la dignité de chevalier et, l'année suivante, la fonction étant vacante, le nomma « peintre du roi pour

PREMIÈRE PARTIE. — L'ANCIENNE ÉCOLE. 65

tenue, conservant sous les plaques enflammées que les soleils de toutes les mers et les ivresses y ont déposées,

SIR H. RAEBURN. — Invalide de la marine à Greenwich.

l'Écosse ». Il mourut, après avoir subi des revers de fortune par des placements d'argent aventureux, le 8 juillet 1823, dans une

5

le teint frais des lymphes saxonnes. L'œil et ses chassies, le nez flamboyant, la bouche et ses humbles sensualités de tabac et de gin ont une valeur d'expression extraordinaire. Il y a bien peu de peintres qui aient su ménager avec une telle souplesse les transitions de l'ombre à la demi-teinte et de la demi-teinte à la lumière. Raeburn qui vivait à Édimbourg, loin du bruit de Londres, n'a pas encore obtenu dans l'estime des amateurs la haute place que devait lui assurer son immense talent, j'ai presque dit son génie.

Quelque largeur, quelque sincérité, quelque sentiment de la vie, des réalités, des élégances et des mœurs nationales que les portraitistes anglais aient mis dans leurs œuvres, nous pouvons les admirer, ces œuvres, mais nous n'avons pas à les envier. A leur date, la France se glorifiait déjà depuis un grand siècle de triomphes éclatants dans cet art si noble du portrait.

Ce que les autres écoles appellent peinture de style, peinture d'histoire, n'a jamais eu en Angleterre que des représentants tout à fait misérables; quelques infortunés ont voulu bravement engager la lutte, ils ont échoué à plat et laissé de pénibles marques de leurs courageux efforts. C'est une triste suite de mauvais pastiches, sans goût, sans couleur, à peine composés. Le plus barbare et le plus honoré de ces peintres d'histoire, c'est Benja-

maison de la banlieue d'Édimbourg. Quoique estimés en Angleterre, les portraits de Raeburn ne le sont pas autant qu'ils méritent de l'être. On leur reconnaît de la largeur, du caractère, de l'individualité, le sentiment de la vérité, mais aucun intérêt comme œuvres d'art. Ce n'est pas notre avis.

min West[1]. Ses premiers tableaux d'histoire sont : *Oreste, la Continence de Scipion, Agrippine et les cendres de Germanicus.* Il peignit ce dernier tableau pour le D^r Drummond, archevêque d'York, qui le présenta au roi George III dont B. West devint aussitôt et pour de longues années le peintre favori. En 1768, il fut l'un

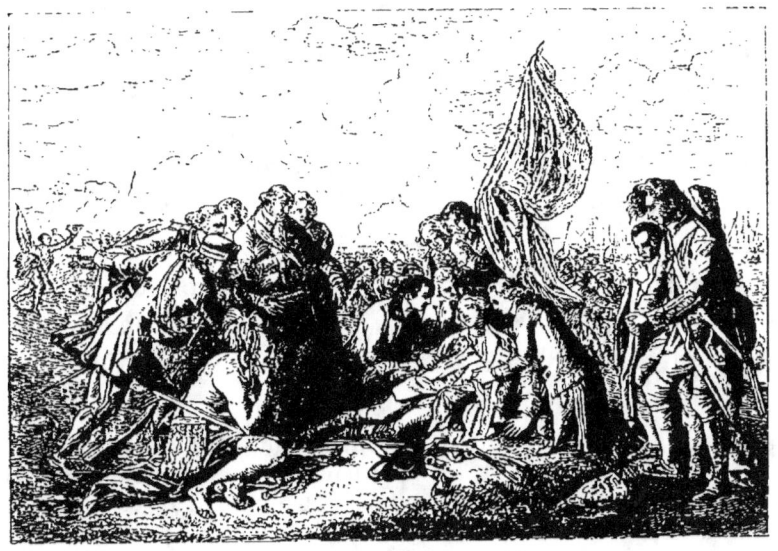

B. WEST. — La mort du général Wolfe. *(Death of general Wolfe.)*

des membres de fondation de l'Académie royale, dont il fut élu président à la mort de Reynolds, en 1792. Il était déjà depuis deux ans conservateur (*surveyor*) des

1. BENJAMIN WEST, P. R. A., peintre d'histoire et de portraits, naquit le 10 octobre 1738, à Springfield, comté de Chester, en Pennsylvanie (Amérique du Nord). Son père, qui appartenait à une ancienne famille quaker de Long Crendon, dans le Buckinghamshire, avait émigré en 1715. La vue d'un livre d'images en cou-

peintures du roi, qui lui commanda une série de grands tableaux religieux. Le premier tableau de cette suite est un *Christ guérissant les malades dans le temple*. En y comprenant ses esquisses peintes, Benjamin West exécuta environ quatre cents peintures. Ses œuvres les plus populaires sont celles où renonçant aux traditions du grand style et aux pastiches de l'école lombarde, il se résigna à peindre des sujets de l'histoire comtemporaine, *le Combat de la Hogue*, *le Traité de Penn avec les Indiens* et *la Mort du général Wolfe*. West ne dut qu'à la faveur royale la vogue dont il jouit de son vivant. Il n'y a pas une figure de ce vénérable directeur de l'Académie qu'une galerie particulière, quelque mêlée qu'elle fût, voulût recevoir aujourd'hui.

La *Mort du général Wolfe* est ce qu'il a fait de moins détestable, mais sur ce terrain même, tout moderne, qui n'est plus peinture d'histoire, mais peinture de genre

leur dont on lui avait fait cadeau détermina sa vocation. Il avait neuf ans à peine quand un marchand pennsylvanien, nommé Pennington, remarquant ses croquis à la plume, d'après sa petite sœur au berceau, l'emmena à Philadelphie et le présenta à un peintre du nom de Williams, dont les leçons et la conversation lui furent précieuses. Lorsqu'il eut vingt-deux ans, ses parents et ses amis se cotisèrent pour l'envoyer en Europe. Il passa quatre ans à Rome, à Bologne et à Florence, puis vint à Londres. Il y arriva dans l'été de 1763 et prit le parti de s'y fixer. Il fit venir de Philadelphie une jeune Américaine avec laquelle il s'était fiancé au départ et l'épousa. Quelque temps après sa mort, des tableaux qui lui avaient été payés 3,000 guinées, environ 80,000 francs, étaient adjugés en vente publique au prix de 10 livres sterling, 250 francs (*l'Annonciation*, vente Vestry, 1840). Benjamin West mourut dans sa demeure de Rewmann street, le 11 mars 1820; il avait quatre-vingt-deux ans, et fut inhumé dans la cathédrale de Saint-Paul.

historique en grand, il a été vaincu par Copley[1], dont la *Mort du major Pierson* est infiniment supérieure. Copley avait acquis un certain renom comme portraitiste à Boston ; il fit le voyage d'Italie, en 1774, mais en passant par Londres, où il revint s'établir à la fin de la même année.

Faut-il parler de l'Anglo-Suisse Fuseli ou Fuesli[2]. En 1782, il exposa *le Cauchemar* à l'Académie royale, dont il devait bientôt faire partie comme agrégé en 1788, comme membre en 1790, comme professeur en 1799. Il emprunta le sujet d'un certain nombre de ses tableaux aux poèmes de Milton, publia une nouvelle édition du *Dictionnaire des peintres* de Pilkington, et traduisit en anglais le traité de la *Physionomie*, de Lavater.

1. JOHN SINGLETON COPLEY, R. A., peintre d'histoire et de portraits, naquit le 3 juillet 1737, à Boston (Amérique du Nord), où ses parents s'étaient récemment installés. Son père était Anglais, sa mère Irlandaise. Il fut élu successivement associé, puis membre de l'Académie royale (1777, 1779). Ses meilleures œuvres sont *la Mort de lord Chatham, la Mort du major Pierson, Charles Ier ordonnant l'arrestation de cinq membres de la Chambre des communes, le Couronnement de Jane Grey*, une *Résurrection de Notre-Seigneur*. Il mourut le 9 septembre 1815, et fut inhumé dans la vieille église de Croydon. Son fils devint le lord chancelier Lyndhurst.

2. HENRY FUSELI, R. A., peintre d'histoire, né à Zurich (Suisse), le 7 février 1741, était fils d'un peintre. Il fit ses études au collège de sa ville natale, puis vint en Angleterre où, encouragé par Reynolds, il se voua à la peinture. Après un voyage de quelques années en Italie, il retourna à Londres. Il mourut à Putney-Heath, dans le comté de Guilford, le 16 avril 1825 et fut inhumé à Saint-Paul. — On cite encore parmi ses œuvres : *Hubert et le prince Arthur, Caïus Gracchus, la Douleur de Mona, la Mort du cardinal de Beaufort*, une scène de *Lady Macbeth*. Le meilleur ouvrage de ce très pauvre peintre est son *Titania and Bottom* du *Songe d'une Nuit d'été*.

Quant à W. Etty[1], appelé à Londres en 1806 par la générosité d'un de ses oncles, — William Etty de Lombard street, — il commença ses études à Sommerset-House. L'année suivante, il était présenté à Fuseli et admis comme élève à l'Académie. Son ambition était de recevoir des leçons de Lawrence. A cet effet, son oncle, au

H. FUSELI. — Tête de vieillard. (A old Man's head.)

prix de cent guinées, le fit entrer pour un an dans l'atelier du célèbre portraitiste. Mais celui-ci, fort occupé ailleurs, ne s'intéressait guère à son élève. Au terme de

1. WILLIAM ETTY, R. A., peintre d'histoire, naquit à York, le 10 mars 1787, de parents méthodistes ; son père était meunier. Malgré sa prédilection pour le dessin, il entra en 1798 comme apprenti chez un maître imprimeur de Hull, nommé Robert Peeck. Il y resta sept longues années. Etty mourut dans son pays natal, à York, le 13 novembre 1849.

cette année si chèrement payée, il étudia d'après nature et d'après les maîtres anciens de la British Gallery.

W. ETTY. — Le Joueur de luth. (*The Lute-Player.*)

Il était un des élèves les plus assidus de l'Académie, qui ne lui ménagea pas ses rigueurs, car les tableaux

qu'il envoyait à l'exposition furent d'année en année impitoyablement refusés jusqu'en 1820. En 1822, il visita Venise, Florence, Rome et Naples; Venise surtout qui le passionnait et dont il écrit dans son autobiographie : « Venise, le berceau de la couleur, l'espoir et l'idole de ma vie de peintre. » Rentré à Londres en 1823, il exposa *Pandore couronnée par les Saisons*. Ce tableau le fit associer à l'Académie royale, dont il fut nommé membre en 1828. La prétention de William Etty fut d'être un peintre moraliste : « En toutes mes grandes œuvres, a-t-il écrit, j'ai voulu exercer une action morale sur le cœur du public. Dans *le Combat*, j'ai voulu peindre la beauté de la clémence; dans *Judith*, le patriotisme et le sacrifice de soi-même à la patrie, au peuple et à Dieu; dans *Benaiah, lieutenant de David*, le courage; dans *Ulysse et les Sirènes*, la résistance aux passions, ou une paraphrase homérique sur ce texte : « Le prix du péché est la mort »; dans *Jeanne d'Arc*, la religion, la loyauté et le patriotisme. » Ses meilleures œuvres sont les moins prétentieuses, les moins *morales*, comme *Jeunesse et Plaisir*, *le Joueur de luth*, et *le Duo* où il montre quelque sentiment agréable de la couleur.

Northcote[1] se flattait d'être à la fois peintre, critique,

[1]. JAMES NORTHCOTE, R. A. peintre de portraits et d'histoire, naquit à Plymouth, le 22 octobre 1746. En 1771, grâce à l'amitié du Dr John Mudge, il entra dans l'atelier de Reynolds et suivit les cours de l'Académie. Il fut élu associé en 1786 et académicien le 13 février 1787. Il mourut le 13 juillet 1831 dans sa demeure, au n° 39 de Argyll street, où il résidait depuis cinquante ans, et fut inhumé à St-Mary-le-Bone. Son ami William Hazlitt a recueilli et publié ses conversations dans le *New Monthly Magazine*.

JAMES NORTHCOTE. — Mortimer et Richard Plantagenet.

biographe, fabuliste et causeur brillant. Le peintre seul nous intéresse ici. Il a laissé de nombreux portraits et des tableaux de genre historique, entre autres : *Les enfants d'Édouard, Mortimer et Richard Plantagenet, la Mort de Wat Tyler* pour la « Galerie de Shakspeare » de Boydell. Il avait également la prétention de peindre les animaux mieux que personne.

Benjamin West, Fuseli, William Etty, Northcote luttent à qui mieux mieux de violences, de tons extravagants, de gestes outrés, de folies en tout genre. — S'il vous plaît, passons. Les peintres de genre dont nous allons nous occuper ont de l'esprit au moins ; ceux-là sont niais, et n'échappent au ridicule que par hasard, quand ils se dégagent des allures solennelles pour être simples. Qu'on nous ramène à Hogarth !

Hogarth était un véritable enfant de Londres. Fils d'un compositeur d'imprimerie, son enfance s'était écoulée, triste et vagabonde, dans les sombres ruelles de la Cité. C'est là qu'il avait vu de près la physionomie de la misère ; c'est là que, tout jeune, il avait étudié la populace des villes, brutale en ses jeux et grossière en ses vices, comme plus tard il devait étudier et flétrir la corruption plus coupable des classes élevées. Il a peint les mœurs de la population de Londres plutôt que celles de l'Angleterre. De même Gavarni chez nous, et dans un tout autre esprit, est bien moins un artiste français qu'un artiste parisien. Peintre satirique, Hogarth n'a point de successeur dans l'école anglaise ; peintre de caractère, il a trouvé un continuateur presque digne de lui en Smirke et un aimable successeur en David Wilkie.

PREMIÈRE PARTIE. — L'ANCIENNE ÉCOLE. 75

Robert Smirke [1] commença, comme depuis notre Robert-Fleury, par peindre des panneaux de voitures. Cependant il vint à Londres et suivit les cours de

ROBERT SMIRKE. — Adolescence.

l'Académie, où il ne fut admis à exposer qu'en 1876 *Narcissus* et *The lady Sabrina*, d'après le « Comus » de Milton. Il avait trente-quatre ans. Il exposa rare-

1. ROBERT SMIRKE, R. A., dessinateur d'illustrations et peintre de genre, « le premier des peintres de genre de l'ancienne école anglaise, dit le catalogue de la National Gallery, naquit à Wigton dans le Cumberland, en 1752, et mourut dans sa maison d'Osnaburgh street le 5 janvier 1845. Il laissa deux fils

ment (vingt-cinq tableaux de 1786 à 1813) à l'Académie, dont il fut élu membre en 1793. Il appliqua son talent de préférence à l'illustration des livres des poètes anglais et concourut à la « Galerie de Shakspeare » de Boydell. Ses auteurs de prédilection sont Shakspeare et Cervantes. Son morceau de réception à l'Académie est *Don Quichotte et Sancho.*

Robert Smirke, le peintre, a été parfaitement jugé par Bryan, qui dit de ses peintures faites en vue des graveurs : « Sur celles-ci, il ne cherche pas la variété de la couleur, mais il est particulièrement attentif au clair-obscur; il en est de même d'ailleurs dans ses compositions plus vastes, où cette absence de coloris est encore plus notable : elles paraissent faibles. Mais Smirke se rachète amplement par son habileté à ordonner les sujets, par beaucoup d'humour dans les caractères, qui jamais ne dégénèrent en bouffonnerie ou en farces. Il fut toujours convenable et distingué (*gentleman*) même en reproduisant des personnages ridicules ou grotesques. Il fait penser et sourire le spectateur, mais d'un rire contenu et qui rarement tourne à l'excès... Il a bien compris Shakspeare... Beaucoup de ses petits dessins pour les livres illustrés ont de la chaleur et du sentiment. Il était sévère critique de ses propres œuvres et il hésitait à les livrer à la publicité. Il se défiait des soi-disants connaisseurs et de ceux qui ont la prétention d'admirer les vieux maîtres, bien que lui-même sût apprécier le mérite des écoles anciennes. »

qui furent l'un et l'autre architectes; le second, sir Robert R. A. (1780-1867), est le plus célèbre. C'est lui qui reconstruisit le théâtre de Covent-Garden, après l'incendie de 1809.

PREMIÈRE PARTIE. — L'ANCIENNE ECOLE.

Ce n'est point la vue des œuvres de Hogarth cependant qui détermina la vocation de Wilkie. Celui-ci fut élevé, lui aussi, dans la plus grande liberté ; sa famille n'avait peut-être pas plus de ressources que le pauvre compositeur d'imprimerie. Mais ce qui est misère dans une grande ville comme Londres, n'est que pauvreté dans les campagnes : et c'est dans un village d'Écosse, sous le toit d'un petit cultivateur du comté de Fife, que David Wilkie vint au monde et passa ses premières années. Son père était ministre de la secte presbytérienne.

C'est par les contrastes de leur première enfance qu'il faut s'expliquer la constante sérénité de Wilkie et l'aigreur violente de Hogarth.

Wilkie[1] avait donné tant de preuves de son goût pour le dessin que sa famille l'envoya, lorsqu'il n'avait que quatorze ans, à l'académie des Trustees d'Édimbourg. Il y travailla pendant quatre ans dans le grand style, peignant des Dianes et des Callistos, sous la direction de John Graham, R. A. (1754-1817, peintre d'histoire).

1. Sir DAVID WILKIE, R. A., peintre de genre, naquit le 18 novembre 1785 dans le Fifeshire, à Cults, dont son père était le ministre. Après la mort de sir Thomas Lawrence, en 1830, Wilkie fut nommé peintre ordinaire du roi, qui le fit chevalier en 1836. En 1840, il fit un voyage en Orient, traversa l'Allemagne, Vienne, descendit le Danube, passa le mois d'octobre à Constantinople, où il fit le portrait du sultan, puis par Smyrne et Beyrouth alla à Jérusalem (février 1841), y passa quelques mois et, s'étant embarqué à Alexandrie, mourut à bord, presque subitement, en vue de Gibraltar, le 1er juin 1841. Son corps fut jeté à la mer. Son œuvre a été gravé par Raimbach et Burnet, sa vie écrite par Allan Cunningham. Sa statue par Samuel Joseph est placée dans le vestibule de la National Gallery.

Étant retourné à Cults, il fut frappé par le spectacle pittoresque d'une foire des environs et peignit son premier tableau de mœurs villageoises, *la Foire de Pitlessie*, déjà remarquable par le sentiment de la vérité locale, mais d'une couleur rougeâtre, désagréable, et grossièrement peint. Il vendit ce tableau 25 livres et se décida à venir tenter la fortune à Londres, où il arriva en mai 1805. Un an après il attirait l'attention en exposant à l'Académie royale *les Politiques de village*. Depuis lors sa réputation, déjà établie, devint populaire de plus en plus aux expositions où il envoya successivement *l'Aveugle violoniste, les Joueurs de cartes, le Jour du loyer, la Guimbarde* (Jew's Harp), *le Doigt coupé, la Garde-robe mise au pillage, la Fête au village*, etc., etc. Dans l'intervalle, il peignit sur commande *Le roi Alfred dans la chaumière de Herdsman*, qui n'ajouta rien à sa renommée. Il avait à peine vingt-quatre ans, quand il fut associé à l'Académie royale dont il fut élu titulaire deux ans après, en 1811. En 1814, il vint passer cinq ou six semaines à Paris. Mais ce n'est pas de ce premier voyage que date le changement profond qui s'opéra plus tard dans sa manière. De 1811 à 1825 il peignit *le Colin-maillard, la Lettre d'introduction, Duncan Gray, la Saisie pour le loyer, le Lapin sur le mur, les Noces chez de pauvres gens* (Penny Wedding), *le Whisky, la Lecture du testament, les Pensionnaires de Chelsea,* pour le duc de Wellington. — A partir de cette date, 1825, Wilkie transforma complètement ses sujets de tableaux. Après un voyage sur le continent, au cours duquel il visita tour à tour la France, l'Allemagne, l'Italie et l'Espagne, il se préoccupa exclusivement des

sujets historiques et du portrait. Il avait été très fortement impressionné par les peintures de Corrège, de Rembrandt et de Velazquez. L'œuvre la plus célèbre de sa seconde manière est sa *Prédication de John Knox* (1832).

David Wilkie avait quinze ans en 1800; c'est de ce moment que date la peinture de genre en Angleterre, et elle est contenue tout entière dans l'œuvre du petit maître écossais, même dans ses écarts contre le génie britannique. William Collins et quelques autres aimables peintres lui succèdent avec honneur.

Le père de W. Collins[1], marchand de tableaux dans Great-Tichfield street, était l'ami de George Morland, qui prit l'enfant en quelque sorte comme rapin, puis comme élève. De 1807 à 1814, William Collins étudia et exposa à l'Académie royale, dont il fut élu associé (1814), puis membre en 1820. Il eut pour protecteurs tour à tour M. Lister Parker, qui acheta l'un de ses premiers tableaux (*Enfants jouant avec un nid*), puis sir Thomas Heathcote, sir John Leicester, sir George Beaumont et sir Robert Peel. En l'espace de quarante ans il exposa 121 tableaux à l'Académie, entre autres, *le Petit fifre, la Vente de l'agneau préféré, les Dénicheurs d'oiseaux, le Départ des pêcheurs, la Récolte du houblon, Heureux*

1. WILLIAM COLLINS, R.-A., peintre de genre et de paysage, naquit à Londres le 18 septembre 1788. Il y mourut d'une maladie de cœur, le 17 février 1847, dans Devonport street, Hyde-Park-Garden, et fut inhumé dans le cimetière de Sainte-Marie (Paddington). Il laissa deux fils; l'un, Charles Allston (1828-1873), fut p ntre comme son père. Le second, homme de lettres, a publié une Vie de W. Collins, en 1849.

comme un roi, Effet de neige le matin, la Retraite des oiseaux de mer et un grand nombre de sujets empruntés à la vie des côtes du Norfolk. Il avait visité Paris (1817), fait un voyage en Belgique et en Hollande (1828), résidé à Boulogne (1829), sans que son aimable petit génie en fût altéré. Mais, en 1836, piqué à son tour, comme

W. COLLINS. — Heureux comme un roi. *(As happy as a King.)*

l'avait été Wilkie, de la tarentule du grand style, il alla en Italie, y demeura deux ans, et fut dès lors perdu pour l'art : il exposa *Notre-Seigneur au milieu des Docteurs* (1840), *les Disciples d'Emmaüs* (1841), pénibles pastiches de tout ce qu'on connaît de mauvaises peintures dans ce genre de sujets. En 1840 il voyagea, en Allemagne, en

1842 en Islande, cherchant en vain par de nouveaux motifs à rajeunir la veine épuisée de son talent.

J'ai comparé le talent de W. Collins à celui de Wilkie. Comme lui, il a l'amour des sujets populaires et des scènes d'enfants. Il faut cependant faire remarquer que W. Collins encadre généralement ses motifs dans la nature et qu'il est ainsi paysagiste autant que peintre de genre. La plupart des tableaux de Wilkie, au contraire, représentent des scènes d'intérieur. Deux des meilleures œuvres de Collins sont *Heureux comme un roi*, dont le joli motif a été si souvent repris depuis par les peintres anglais, et *Civilité rustique*, ingénieuse composition où de jeunes enfants appuyés à une barrière saluent un voyageur à cheval, qui s'approche, mais dont on ne voit dans le tableau que l'ombre portée sur le sol.

Après quelques essais comme portraitiste, C.-R. Leslie[1] aborda résolument le genre historique. Son premier tableau important fonda sa réputation. C'était une scène du *Spectator* : *Sir Roger Coverley allant à l'église*, peinte pour M. Dunlop, exposée à l'Académie

1. CHARLES-ROBERT LESLIE, R.A., peintre de genre historique, naquit à Clerkenwell de parents américains, le 19 octobre 1794. Ses parents l'emmenèrent à Philadelphie (États-Unis) en 1799, et le destinaient au commerce de la librairie. Mais, de retour en Angleterre (1811), il entra comme élève à l'Académie royale et reçut des leçons de Washington Allston (A. R. A., peintre d'histoire, 1779-1834) et de Benjamin West, tous les deux Américains. Il mourut le 5 mai 1859. Il a publié en 1845 *les Mémoires de John Constable R.-A;* en 1855, le *Manuel du jeune peintre* et laissé des notes dont M. Tom Taylor a fait usage pour éditer une *Vie de Reynolds*.

en 1819 et dont il dut faire une réplique pour le marquis de Lansdowne. En 1821, il exposait *la Fête de mai sous le règne d'Élisabeth,* sujet tiré de *Albion's England,* de Warner. Élu associé à l'Académie la même année, il devint membre de l'éminente compagnie en 1826. Il avait peint l'année précédente pour lord

C. R. LESLIE. — Sancho et la Duchesse. *(Sancho and the Duchess.)*

Egremont le célèbre tableau *Sancho Pança et la Duchesse,* dont une réplique avec quelques variantes appartient à la National Gallery. En 1827, il exposait *Jane Grey acceptant la couronne;* en 1829, *Sir Roger de Coverley et les bohémiens;* en 1831, *les Joyeuses*

C. R. LESLIE. — L'Oncle Tobie et la veuve Wadman.
(Uncle Tobie and widow Wadman in the sentrybox.)

Commères de Windsor, le Dîner chez M. Page et *l'Oncle Tobie et la Veuve Wadman*, scène de *Tristram Shandy*; le comédien Bannister aurait, dit-on, posé pour le personnage de l'oncle Tobie. On connaît cette jolie scène :
« Je vous affirme, madame, dit mon oncle Tobie, que

C. R. LESLIE.

Les principaux personnages des « Joyeuses commères de Windsor. »
(The principal Characters in « the Merry Wives of Windsor ».)

je ne vois rien dans votre œil. N'est-ce point dans le blanc? dit Mrs Wadman. — Mon oncle Tobie regarda de toutes ses forces dans la pupille. » — C'est là le chef-d'œuvre de Leslie, chef-d'œuvre d'observation, de bonhomie et d'humour. En 1833, le peintre fut nommé

professeur de dessin à l'académie militaire de West-Point, à New-York, mais après quelques mois de résidence il donna sa démission et revint à Londres où, depuis, il exposa assidûment à l'Académie. Parmi ses principales œuvres, il faut citer encore : *les Types des Joyeuses Commères de Windsor*, 1838; *Sancho Pança*, 1844; *Catherine et Capucius*, scène de *Henri VIII*, 1850; *Falstaff jouant le rôle du roi*, 1851; et en 1854, *le Coup de Clef*. Leslie est surtout un illustrateur. Il s'inspire de Shakspeare, de Cervantes, de Sterne, de Goldsmith, de Molière, et les traduit avec esprit. Cependant, en 1838, il eut à peindre *le Couronnement de la reine*, et en 1841, *le Baptême de la princesse royale*.

Newton [1] était le fils d'un officier anglais qui avait dû s'éloigner de Boston quand cette ville avait été occupée par les troupes du général Washington. Un de ses oncles, Gilbert Stuart, était peintre de portraits et l'enfant prit auprès de lui le goût de l'art, car il résista aux efforts de sa mère devenue veuve qui le destinait au commerce. En 1817, il visita l'Italie, où il rencontra son compatriote Leslie, qui l'emmena avec lui en Angleterre en passant par Bruxelles et Anvers. Arrivé à Londres, il étudia à l'Académie royale. Il s'essaya d'abord dans le portrait; mais en 1823 il débutait dans le genre par un *Don Quichotte dans son cabinet*, et il exposait successivement *M. de Pourceaugnac*, en 1824; *le capitaine Macheath réprimandé par Polly et Lucy*, en 1826; *le Vicaire de Wakefield réconciliant sa femme*

1. GILBERT-STUART NEWTON, R. A., peintre de genre historique, naquit le 2 septembre 1795, à Halifax, dans la Nouvelle-Écosse, mourut le 5 août 1835 et fut enterré à Wimbledon.

avec Olivia Primrose, un de ses bons tableaux, en 1828. La même année, il devenait associé à l'Académie. Depuis

G.-S. NEWTON. — Yorick et la grisette. *(Yorick and the Grisett.)*

ses meilleures œuvres sont : *Yorick et la grisette,* cette jolie scène des gants du *Voyage sentimental, Shylock*

et Jessica, Abbot Boniface, 1830; *Portia et Bassanio, Cordelia et le médecin*, 1831, qui le firent élire académicien en 1832. La même année, il alla en Amérique et s'y maria. Mais, pendant le voyage, il donna de premiers signes de démence, revint à Londres avec sa femme, exposa encore, en 1833, un *Abeilard dans son cabinet;* mais sa folie se confirmant, on dut le mettre dans la maison de fous de Chelsea.

Mulready[1] fit de bonnes études de latin avec un prêtre catholique et fut admis comme élève de l'Académie à l'âge de quinze ans. Il devenait populaire dès 1807 par l'illustration de livres d'enfants (penny books) : *le Bal des Papillons, la Fête des sauterelles, la Mascarade des lions, le Paon, le Bal des lionnes*. L'année suivante, il inventait encore *le Bal des éléphants, le Voyage d'un homard au Brésil, le Concert des chats, le Grand Gala des poissons, Une soirée chez Mme Rominagrobis* (Grimalkin), *le Choucas chez lui, le Parlement des lions*,

1. WILLIAM MULREADY, R. A., peintre de genre, naquit à Ennis dans le comté de Clare, les uns disent le 1er, d'autres le 30 avril 1786. Son père, qui faisait des culottes de peau, presque aussitôt alla habiter Dublin, et, deux ou trois ans après, Londres. Il mourut le 7 juillet 1863. Il fut enterré dans le cimetière de Kensal-Green. Nul peintre, à l'exception peut-être de Turner, n'est mieux représenté dans les collections nationales à Londres, grâce au généreux don Sheepshanks, qui comprend trente de ses tableaux, et au don Vernon, qui en réunit quatre des plus importants. Mulready est, après Wilkie, le plus illustre peintre de genre de l'école anglaise. Peut-être se souvient-on encore du très grand succès qu'obtinrent neuf de ses tableaux à notre Exposition universelle de 1855. Mulready a laissé un fils (le second) qui porte également le prénom de William, né en 1805, élève de son père. Il y a deux tableaux de W. Mulready junior, à Kensington. Ne pas confondre.

la Réception du roi des eaux, et, en 1809, *Pensez avant de parler*. Mais ces aimables inventions ne le détournaient point du but plus sérieux de son art. Il s'était marié fort jeune, à dix-sept ans, avec la sœur de l'aquarelliste John Varley (1778-1842), et, l'année suivante, il

W. MULREADY. — Le choix de la robe de noces.
(Choosing the Wedding-gown.)

exposait à l'Académie deux vues, *l'Abbaye de Kirkstall* et *un Cottage à Knaresborough* (Yorkshire); en 1805 et 1806, d'autres paysages du Yorkshire; en 1807, à la British Institution, son premier sujet de figures, *le vieux Caspar;* en 1807, à l'Académie, d'*Anciennes*

maisons de Lambeth et *la Bataille*. A cette époque, il fit une étude attentive des peintres hollandais et, en 1809,

W. MULREADY. — Le Gué. *(Crossing the Ford.)*

il exposait deux œuvres importantes, l'une à la British Institution, *l'Atelier de menuisier*, jolie scène de vie

intime, et à l'Académie *le Retour du Cabaret*, aujourd'hui à la National Gallery sous le titre de *Fair Time*, qui fonda sa réputation ; il avait vingt-quatre ans. Dès lors il avait trouvé sa voie, il la parcourut brillamment jusqu'à sa mort. L'œuvre de Mulready est considérable. Nous devons nous borner à citer ses tableaux les plus célèbres : *Les Enfants paresseux, le Combat interrompu, le Nouveau, le Passage du gué, le But, le Partage du goûter,* littéralement « donnant à mordre » *(Giving a bite), Premier amour, le Choix de la robe de noces, le Loup et l'Agneau, la Discussion sur les principes du D^r Whiston, le Marchand de joujoux.* Nommons enfin *les Sept âges*, sujet antipittoresque, s'il en fut, dont le dessin original servit de frontispice aux illustrations de Shakspeare publiées par Van Voorst. L'artiste y avait représenté les diverses conditions de la vie humaine dans leurs contrastes accoutumés : travail et plaisir, richesse et pauvreté, jeunesse et vieillesse, infirmité et santé, laideur et beauté, liberté et captivité, etc. Mulready, outre sa profonde connaissance de l'enfant, possède un joli goût de mise en scène, naïve, claire, expressive. Il a sur la plupart de ses rivaux la supériorité d'un dessin savant et d'une jolie couleur. Il travailla toute sa vie. Deux jours encore avant sa mort, il dessinait le soir d'après nature à l'Académie.

Hurlstone[1], né à Londres en 1800, fut admis à

1. FREDERIC YEATES HURLSTONE, peintre de genre et d'histoire, était petit-neveu du portraitiste Richard Hurlstone. Son père était riche, l'un des propriétaires du *Morning Chronicle*. Il mourut le 10 juin 1869 et fut enterré dans le cimetière de Norwood.

l'école de l'Académie royale en 1820. Il reçut aussi des leçons de William Beechey et de sir Thomas Lawrence. En 1821, il exposait *le Malade imaginaire;* en 1822, *l'Enfant prodigue;* en 1824, *l'Archange saint Michel et Satan se disputant le corps de Moïse.* La même année, il exposait à la Société des artistes britanniques nouvellement fondée et dont il fut élu président en 1835. En 1850-1851, il voyagea en Espagne; en 1854, il visita le Maroc. Ses meilleurs tableaux datent de cette époque. Il fit aussi plusieurs voyages en Italie, remporta une médaille d'or à l'Exposition universelle de Paris, en 1855, mais il ne fit jamais partie de l'Académie royale. Il fut, en effet, un de ceux qui firent la plus vive opposition à cette institution, lors de l'enquête parlementaire à laquelle elle donna lieu en 1835. — Parmi ses tableaux les plus estimés, on cite *Armide, Éros, Constance et Arthur, Boabdil le matin de la chute de Grenade, Moines du Couvent de Saint-Isidore, Christophe Colomb au couvent de la Rabida, le Jeu de la Morra, Mazeppa.*

W. Collins, Ch. Leslie, Newton, Hurlstone, peintres médiocres, observateurs ingénieux, se rattachent tous à la première ou à la seconde manière de Wilkie. Arrêtons-nous, après cette digression, à la première.

La première seule est bonne, et malheureusement ce n'est pas elle qui est le mieux représentée dans les galeries anglaises. Sur treize tableaux de Wilkie exposés à Londres en 1862, dix au moins appartiennent à la seconde période de sa vie, à celle des voyages. Jusque-là, il avait retracé avec amour les scènes intimes du foyer domestique, les petits drames, les types comiques ou touchants de la vie de village, les fêtes, les danses, les

jeux des paysans, leurs réunions au cabaret. « L'art, disait-il, ne doit reproduire que la nature et ne chercher que la vérité. » Et il était fidèle à ce principe. Il se l'était posé tout jeune et dans l'ignorance où il était alors des tendances, des aspirations, des grands principes que les écoles du midi ont consacrés par des œuvres immortelles. Il avait grandi au village, au village

SIR D. WILKIE. — La Fête au village. *(The Village Festival.)*

sa vocation s'était déclarée ; il peignit des villageois. Même après avoir visité les galeries des maîtres anciens à Londres, c'est pour fixer les mœurs de sa jeunesse, de ses compagnons de jeu et d'école, que la peinture lui parut nécessaire. L'art était un mot qui, pour lui, signifiait seulement : image de la vie familière.

Son esprit n'était nullement inventeur; mais il était marqué à ce coin d'innocente causticité, de boutade

SIR D. WILKIE. — Fragment du « Colin-Maillard ». *(Group from « Blind man's Buff ».)*

rapide qu'on appelle l'*humour*. C'est ce qui donne un caractère piquant à ses compositions. La *Fête du village*, le *Colin-Maillard*, les *Politiques de village* (un de ses premiers tableaux, popularisé en France avec beaucoup d'autres par la gravure de Raimbach), le *Bedeau de la paroisse*, contiennent tous des traits de fine et railleuse observation. Ce sont les ridicules qui l'inspirent, les petits travers des gens, point du tout une arrière-pensée morale. Il s'amuse lui-même de ses malices; rien ne le choque, rien ne l'indigne; il voit de la vie les côtés de pure comédie; le drame noir, la tragédie imposante, sont des langues qu'il ne comprend point. Wilkie est de ces heureuses natures ni chagrines, ni rêveuses, ni exaltées, qui ont le bon sens de trouver tout pour le mieux dans le meilleur des mondes possibles. Les malheurs publics ne sauraient l'atteindre; il vit enfermé dans un petit cercle de personnages qui ne souffrent pas de la chute des empires et ne l'apprennent souvent que lorsque toutes choses sont rentrées dans l'ordre. Peut-être lit-on le journal dans ce monde-là, mais celui de l'an passé; et l'on ne peut s'attrister beaucoup ni pleurer longtemps sur l'histoire ancienne.

Wilkie, élevé au soleil, au milieu des champs, sourit toujours; Hogarth a vécu dans une fièvre continuelle et dans l'exaspération des cités malsaines.

Le grand voyage de Wilkie en Europe, où il visita l'Espagne, l'Italie, la France et les Flandres, fut tout à fait funeste à son talent. Non pas qu'il ait été ébloui par les grands maîtres du passé : il considère Raphaël, Michel-Ange, Titien avec une superbe indifférence; Poussin ne le touche un peu que par la fermeté de son

dessin ; mais Murillo et Velazquez, ces réalistes d'autrefois, Rembrandt, dans le Nord, le poursuivent au retour de leurs qualités énergiques et puissantes. Son admiration sincère pour Teniers et van Ostade n'a même pas la force de contre-balancer l'influence nouvelle qui l'a subjugué. Maintenant il copie ses notes de voyage : ce sont des *pifferari,* des *contrebandiers* et des *moines,* des sujets graves où il perd toute son originalité : le *Confessionnal,* par exemple. C'est la banalité du genre moderne, traité avec bien plus de succès et de talent par les plus médiocres artistes français. De toute cette seconde manière il n'y a guère qu'un tableau à retenir : *la Prédication de Knox devant les lords de la Congrégation, le 10 juin 1559.*

Notre Delacroix, qui avait été reçu par Wilkie dans son voyage de Londres, en 1825, avec autant d'amabilité que le comportait le caractère réservé de celui-ci, écrivait cette année-là même à son ami Soulier : « J'ai été chez M. Wilkie, et je ne l'apprécie que depuis ce moment. Ses tableaux achevés m'avaient déplu, et, dans le fait, ses ébauches et ses esquisses sont au-dessus de tous les éloges. Comme tous les peintres de tous les âges et de tous les pays, il gâte régulièrement ce qu'il fait de beau. Mais il y a à se contenter dans cette contre-épreuve de ses belles choses. »

En 1858, Delacroix, écrivant à Th. Silvestre, dit encore de Wilkie : « Un de mes souvenirs les plus frappants est celui de son esquisse de *John Knox prêchant.* Il en a fait depuis un tableau qu'on m'a affirmé être inférieur à cette esquisse. Je m'étais permis de lui dire en le voyant, avec une impétuosité toute française, « qu'Apol-

lon lui-même, prenant le pinceau, ne pouvait que la gâter en la finissant ». Je le revis depuis, quelques années après, à Paris. Il vint me voir et me montrer quelques dessins rapportés d'un grand voyage d'Espagne, d'où il revenait. Il me parut entièrement bouleversé par les peintures qu'il y avait vues. J'ai admiré qu'un homme de génie aussi réel, et parvenu presque à la vieillesse, pût être influencé à ce point par des ouvrages aussi différents des siens. Au reste, il mourut peu après dans un état mental, m'a-t-on assuré, fort ébranlé.[1] »

Hogarth ne s'était jamais éloigné de Londres ; c'est à cela qu'il doit l'unité de son œuvre et sa vigueur britannique, qui ne s'est pas démentie un seul instant. Et si Hogarth n'est guère peintre, Wilkie ne l'était guère davantage. Les tableaux de Wilkie, même dans son meilleur temps, accusent une grande sécheresse, une grande inexpérience de main et nul sentiment des richesses artistiques de la nature. Il semblerait que ces deux artistes voient avec leur intelligence et non avec leurs yeux. Le dessin, les couleurs sont pour eux des procédés graphiques propres à rendre sensible le résultat de leurs observations ; mais assurément il leur eût été aussi agréable, ils eussent été aussi satisfaits de communiquer avec la foule par d'autres moyens, — par le théâtre ou le pamphlet.

Ce que nous disons de Hogarth et de Wilkie, on pourrait le dire également de la plupart des peintres anglais

1. *Lettres de Eugène Delacroix,* publiées par M. Ph. Burty. — A. Quantin, éditeur.

en la première moitié du siècle, de Thomas Uwins[1], l'auteur des *Vendanges* dans les vignobles de la Gironde, et d'un tableau célèbre par le sujet : le *Chapeau de brigand* (National Gallery). Ils se soucient fort peu des effets pittoresques ; ils ne s'inquiètent en réalité que de l'effet moral, ou plutôt de l'effet littéraire. C'est une lacune irréparable chez eux, et ils essayeraient vai-

T. UWINS. — Les Vendanges dans les vignobles de la Gironde.
(The Vintage in the Claret vineyards on the banks of the Gironde.)

1. THOMAS UWINS, R. A., peintre de genre, naquit à Londres le 25 février 1782 et travailla d'abord chez un graveur du nom de Smith, puis abandonna la gravure pour la peinture. Il étudia à l'Académie et commença sa carrière comme aquarelliste et illustrateur de livres. Il fut élu membre de la Old Water Colour Society en 1811. En 1814, il visita le sud de la France, et dès lors fit ses premiers tableaux à l'huile. Il passa cinq ans en Italie (1826-1831). En 1832, il exposa l'*Intérieur d'une manufacture de saints à Naples*, et fut élu associé à l'Académie l'année suivante, puis académicien en 1839. En 1842, il fut nommé par la reine « Surveyor of the Royal Pictures », en 1847, conservateur de la National Gal-

nement de la combler. L'exemple de Wilkie est un avertissement pour ceux qui, dans un but d'ambition fort honorable, tenteront de lutter contre un tempérament naturellement ingrat aux choses de l'art.

S'il nous fallait d'autres preuves à l'appui de cette dernière assertion, nous pourrions citer deux hommes qui se sont exercés dans deux genres bien différents, célèbres tous les deux en Angleterre et même en France, J. Martin[1] et Landseer. Le premier a peint cette grande

lery, fonction qu'il résigna en 1855. Il mourut, le 25 août 1857, à Staines, où il est enterré. Il exposa en tout cent deux tableaux à l'Académie royale ; à peu près cent deux de trop.

1. JOHN MARTIN, peintre d'architecture et de paysage, naquit à Haydon-Bridge, près de Hexham, dans le Northumberland, le 19 juillet 1789. Ayant du goût pour le dessin, il commença par être peintre d'armoiries à Newcastle. Il disait en parlant de lui-même : « J'ai commencé comme peintre de voitures et peintre sur porcelaine. » Mais bientôt son père le confia à un peintre italien du nom de Musso, le père du miniaturiste et peintre sur émail Charles Musso (1779-1824). J. Martin vint à Londres, en 1806, où il se maria à peine âgé de dix-neuf ans. Il exposa à l'Académie royale, en 1812, son premier tableau, *Sadak à la recherche de la source d'oubli* ; en 1813, *Adam et Ève* ; en 1814, *Clytie*. Ces derniers tableaux furent l'occasion de sa première rupture avec l'Académie. Ses œuvres principales depuis cette époque sont : *Josué arrêtant le soleil* (1816), qui lui valut un prix de 100 livres à la British Institution et le titre de peintre de paysage historique de la princesse Charlotte et du prince Léopold ; *le Déluge*, en 1837 ; *la Mort de Moïse*, en 1838 ; *le Dernier homme*, d'après Thomas Campbell, en 1839 ; *la Veille du Déluge* et *l'Apaisement des eaux*, en 1840 ; *la Cité céleste* et *le Pandæmonium*, en 1841 ; *la Destruction de Sodome et de Gomorrhe*, en 1842. Ses œuvres les plus célèbres sont : *la Ruine de Babylone*, en 1819 ; *le Festin de Balthazar*, en 1821, et *la Chute de Ninive*, en 1828. Il a gravé lui-même la plupart de ses tableaux. Parmi les livres qu'il a illustrés, il faut citer le *Paradis perdu*, de Milton, et *la Bible*. Il est mort le 17 février 1854 dans l'île de Man.

JOHN MARTIN. — Le Festin de Balthazar. *(Beltheshazzar's Feast.)*

scène biblique : *le Festin de Balthazar,* que la gravure a rendue si populaire.

Tout le monde connaît ces perspectives immenses, ces mille colonnes trapues, écrasées sous le poids de constructions babyloniennes. L'effet, dans la gravure, est immense : on rêve de ces compositions fantastiques, vraiment saisissantes et merveilleuses. On oublie l'incorrection des figures pour ne voir que cet ensemble imposant et magnifique. On regrette d'être forcé de s'en tenir à la froide traduction d'une gravure. Combien l'effet du tableau doit être plus profond et plus vif ! L'éclat des lumières, l'opposition des feux ; le feu céleste qui embrase un angle de la salle ; la pâle clarté de la lune qui domine au loin les terrasses énormes ; dans la galerie, les torches, les flambeaux, les candélabres ruisselants de paillettes et d'étincelles, de triples reflets, croisés, renvoyés, brisés par les orfèvreries, les étoffes d'or, les velours : sur ce thème, l'imagination travaille, s'exalte et construit les féeries les plus fantastiques avec la crainte de rester encore au-dessous de la réalité.

Hélas ! mieux valait le rêve. Ces splendeurs, en face de ce trop fameux tableau, s'évanouissent sans espoir devant une surface d'un jaune foncé, uniforme, monotone, aussi laid que vulgaire et fade. — John Martin voyait en esprit les lignes de ces prodigieuses inventions ; mais ses yeux n'avaient jamais joui des enchantements de la couleur éclatant aussi bien qu'en pleine nature, sur un lambeau de cuivre, un ruisseau, une chevelure, un chiffon de soie éclairés de certaine façon.

Notre grand statuaire français Barye est peut-

SIR E. LANDSEER. — Guerre. (War.)

être de tous les artistes le seul qui ait possédé les animaux mieux que sir Edwin Landseer[1]. Depuis le griffon de la marquise jusqu'aux cerfs qui brament dans les forêts montueuses de l'Écosse, Landseer connaît toutes les races d'animaux et leurs espèces différentes. Il les connaît dans ce qu'ils ont de plus intime, il a pénétré l'obscur secret de leurs cerveaux élémentaires ; il pourrait rendre compte de tous leurs gestes. Leurs attitudes,

1. SIR EDWIN LANDSEER, R. A., peintre d'animaux, était le troisième fils du graveur John Landseer (1769-1852).

Il naquit à Londres le 7 mars 1802. Il eut pour maîtres tour à tour son père et Benjamin Haydon, puis il entra à l'école de l'Académie royale. A treize ans, il exposait et était récompensé à la Société des Arts, et deux ans plus tard à l'Académie. Profitant de la mort d'un lion dans une ménagerie, il étudia soigneusement l'anatomie de l'animal. Quoiqu'il ait peint quelques portraits, entre autres ceux de la reine et du prince époux, qui le traitaient avec une faveur particulière, c'est comme peintre d'animaux que sir Edwin appartient à l'histoire de l'art. Il fut élu associé à l'Académie en 1826, et titulaire en 1830. En 1850, la reine le faisait chevalier. Il exposait avec une égale assiduité à l'Académie (173 tableaux de 1817 à 1873) et à la British Institution. Ses œuvres les plus célèbres sont : *la Patte du Chat*, 1824; *Musique de Highlands*, 1830; *Prolétariat et Aristocratie*, 1831; *le Fauconnier*, 1832; *Jack en faction*, 1833; *Bolton-Abbey*, 1834; *Limiers endormis*, 1835 ; *le Deuil du berger*, 1837; *le Vieux chien*, 1838; *le Dompteur van Amburg et ses animaux*, 1839; *Laying Down the Law*, 1840; *Loutre et Saumon*, 1842; *la Forge*, 1844; *la Prière du berger*, 1845; *Paix, Guerre et Cerf aux abois*, 1846; *Alexandre et Diogène*, 1848; *un Dialogue à Waterloo*, 1850; *Titania et Bottom*, 1851; *la Nuit et le Matin*, 1853; *l'Oncle Tom et sa femme*, 1857; *la Servante et la Pie*, 1858; *la Mégère domptée* ou *la Pie-grièche apprivoisée*, sous le titre de Shakspeare (the Shrew tamed), 1861; *les Connaisseurs*, 1865 ; *Sa Majesté à Osborne*, 1867; *Cygnes attaqués par des aigles*, 1869. — Sir Edwin Landseer a exposé plusieurs fois à Paris. En 1855, il obtint une médaille d'or à notre exposition universelle. En 1867, il n'avait

leurs moindres mouvements ont pour lui un sens, une intention qu'il sait rendre. Mais il en est de ses compositions comme de celles de John Martin et de tant

SIR E. LANDSEER.
Dignité et Impudence. *(Dignity and Impudence.)*

d'autres peintres anglais : il faut en voir les gravures et en fuir la peinture, sous peine de désillusion irrémé-

envoyé qu'un tableau, la *Jument domptée*, peinture maigrelette, spirituelle, habile sans doute, mais peu sincère et peu digne en réalité du nom de l'auteur. Il avait jeté sur la litière de l'écurie une amazone épuisée elle-même par la course, et caressant de la main sa monture, couchée aussi et comme enfouie dans la paille foisonnante; motif de lithographie peint petitement avec une pauvreté de procédés qui laisse voir et par trop ce qu'on nomme des *ficelles* en argot d'atelier et de théâtre. La plupart de ses œuvres ont été admirablement gravées par son frère Thomas Landseer A. R. A., par S. Cousins R. A. et par lui-même. Il mourut le 1ᵉʳ octobre 1873 et fut inhumé dans la cathédrale de Saint-Paul.

diable; elles disparaissent sous une sorte de voile de poussière grise comme à dessein répandue à la surface

SIR. E. LANDSEER. — Animaux à la forge. *(Shoeing the Bay Mare.)*

du tableau, et qui supprime tout effet, tout relief, toute apparence de vie.

Landseer ne sort des parcs princiers que pour s'engager à la suite des grandes chasses dans les allées

CH. LANDSEER. — Clarisse Harlowe.

soigneusement aménagées des forêts domaniales. Les écuries et les chenils où il introduit le spectateur sont

entretenus avec un raffinement de propreté exceptionnelle. S'il y reste quelque odeur *sui generis*, elle est combattue par le vif parfum de quelque flacon de sels anglais échappé d'une main d'amazone.

Le reproche capital que l'on serait tenté de faire au talent de Landseer c'est d'avoir, par un artifice qui n'était point de très bon aloi, donné à tous ses animaux une vivacité d'expression qui n'appartient point à leur race. Il leur faisait le regard humain.

Faut-il le dire? A cet artifice, bien plutôt qu'aux parties saines et réellement excellentes de son art, il a dû son prodigieux succès et son immense fortune.

C'est une loi : la vogue s'attache toujours aux défauts séduisants [1].

Landseer a le sentiment profond de la nature animale; il la devine plutôt qu'il ne la voit. Or la première condition, pour être peintre, c'est de *savoir voir*. Sir Edwin, dans la stricte exigence du mot, n'est donc pas un peintre, pas plus que ne le furent, avec d'énormes prétentions, Benjamin West, W. Hilton [2], et deux ou trois autres peintres dont il nous faut bien dire un mot.

1. CHARLES LANDSEER, R. A., l'un des frères de sir Edwin, a laissé quelques tableaux de genre, comme sa *Clarisse Harlowe*, que la National Gallery a jugés dignes de figurer dans ses collections.

2. WILLIAM HILTON, R. A., peintre d'histoire, naquit à Lincoln le 3 juin 1786. Son père, peintre de portraits, a exposé à l'Académie en 1776 et en 1783 et mourut en 1822. Le jeune William reçut des leçons du graveur John-Raphaël Smith (1752-1812) et entra en 1800 à l'école de l'Académie, à Londres. Dès 1803, il exposait. On remarqua le choix de ses sujets et ce qu'on appelait le goût de son dessin et l'harmonie de son coloris. Mais il se servait de couleurs mal préparées, à base de bitume, et ses

Haydon[1] vint à Londres en 1804, entra à l'école de l'Académie où il se lia d'amitié avec Jakson et Wilkie. En 1809, il exposa à l'Académie un tableau qui eut un grand succès : *Dentatus tué par ses propres soldats.* Mais il fut très irrité de voir son tableau placé dans une petite antichambre et non dans le grand salon, où avaient été admis deux tableaux de son ami Wilkie : *le Doigt coupé* et *le Jour du loyer ;* il rompit avec l'Académie pour de longues années, car il n'y exposa de nouveau qu'en 1826 et 1827. Il retourna à Plymouth, y fit quelques portraits et, en 1814, une œuvre importante, *le Jugement de Salomon,* qui lui valut le droit de cité dans sa ville natale. La même année, il vint à Paris, en compagnie de Wilkie, et étudia les chefs-d'œuvre du Louvre. De retour en Angleterre, il tenta d'agrandir

tableaux ont beaucoup souffert. Associé depuis 1813, il fut élu membre de l'Académie en 1819 et succéda à Henry Thomson, peintre d'histoire et de fantaisie (1773-1843), dans les fonctions de conservateur, en 1827. Il mourut à Londres le 30 décembre 1839. Ses meilleurs tableaux sont : *la Délivrance de saint Pierre, Sir Calepine secourant Serena,* sujet tiré de *la Reine des fées,* de Spenser (1831), *le Massacre des Innocents* (1838), *Edith trouvant le corps de Harold.*

1. BENJAMIN-ROBERT HAYDON, peintre d'histoire, naquit le 23 janvier 1786 à Plymouth, où son père, qui appartenait à une ancienne famille du comté, était libraire ; il fit son éducation à l'école de grammaire de Plympton.

Sa vie est singulièrement orageuse : il se maria en 1820, fut par trois fois emprisonné pour dettes, ouvrit un atelier d'enseignement, fit des lectures sur l'art, et finit par se tuer le 22 juin 1846. Ses conférences sur la peinture et le dessin ont été publiées en 1844-46, en 2 volumes in-8°. Il avait déjà édité, en 1842, des « Études sur la valeur comparée de la peinture à fresque et de la peinture à l'huile, dans leur application à la décoration du Parlement. »

son style. Comme il ne voulait pas envoyer ses œuvres à l'Académie, il ouvrait des expositions privées dont quelques-unes eurent quelque succès, les autres non. La plus populaire de ses compositions est l'*Entrée du Christ à Jérusalem,* 1820. Ce tableau est aujourd'hui en Amérique. Parmi les meilleurs ouvrages de Haydon il faut citer : *la Résurrection de Lazare* (1823); *Xénophon* (1832); *Néron regardant brûler Rome; le Bannissement d'Aristide.* Un jour pourtant, Haydon, rompant avec les sujets nobles, fit un charmant tableau de la vie à Londres, représentant New-Road près de l'église de Mary-le-Bone, avec le mouvement de la rue et des passants arrêtés devant *Punch and Judy,* le Guignol anglais.

Parmi ces hommes de second rang, Maclise[1], le peintre de la féodalité, mérite une place à part. Entré en 1825 à l'école de l'Académie royale de Londres, il y remportait, en 1831, la médaille d'or au concours de composition historique. Dès 1829, il exposait une scène de *la Douzième nuit* de Shakspeare, *Malvoglio et le comte.* En 1833, il envoyait simultanément à la British Institution : *Mokanna découvrant ses traits*

1. Daniel Maclise, R. A., peintre de genre historique, était le fils d'un ancien officier de l'armée appartenant à une vieille famille d'Écosse. La date de sa naissance est incertaine. On hésite entre le 2 février 1806 et le 25 janvier 1811. Cette dernière date a été adoptée par le rédacteur du Catalogue officiel de la National Gallery. Il naquit à Cork et fit ses premières études d'art à la Société des arts de cette ville. Il vint plusieurs fois en France, en 1830, en 1844, en 1855. Il mourut le 25 avril 1870, dans sa demeure de Cheyne-Walk, Chelsea. — Ses mémoires ont été publiés, en 1871, par son ami Justin O'Driscoll.

devant Zelica, scène de Lalla Rookh, et à l'Académie une de ses œuvres devenues les plus célèbres : *la Veille de la Toussaint en Irlande.* Il fut élu associé en 1835, académicien en 1840. Les dernières années de sa vie furent occupées par l'exécution de peintures décoratives au parlement, et en particulier de deux grandes compositions représentant l'*Entrevue de Wellington et de Blücher à Belle-Alliance, après la bataille de Waterloo* et la *Mort de Nelson, à la bataille de Trafalgar,* dont le carton appartient à l'Académie. Maclise a illustré plusieurs ouvrages, entre autres une *Histoire de la conquête normande,* les *Mélodies irlandaises* de Moore, *le Pèlerinage du Rhin,* de lord Lytton, et peint plusieurs portraits, notamment celui de *Charles Dickens,* en 1855.

Stothard[1], leur aîné à tous dans la peinture d'histoire, avait quinze ans quand mourut son père, l'aubergiste du *Cheval noir.* Ses dispositions manifestes pour le dessin décidèrent la veuve à placer son fils en apprentissage chez un dessinateur de modèles pour étoffes de soie brochée; mais le jeune homme n'y trouvant pas un emploi suffisant de son activité, dessina

1. THOMAS STOTHARD, R. A., peintre de genre historique, naquit le 17 août 1755 à Long-Acre, où son père tenait l'auberge du *Cheval noir.* Comme il était d'une constitution délicate, on l'envoya chez un oncle dans le Yorkshire, au village de Acomb, où commença son éducation, puis à Sutton près de Tadcaster, au pays natal de son père, enfin à Ilford près de Londres. Étudiant à l'Académie en 1778 et fidèle à toutes les expositions, il fut élu associé en 1791, membre en 1794 et bibliothécaire en 1812. Il mourut, le 27 avril 1834, au numéro 28 de Newman street, qu'il habitait depuis quarante ans.

T. STOTHARD. — Le Pèlerinage de Canterbury. (Procession of the Canterbury Pilgrims.)

pour les éditeurs de livres illustrés, occupation qui répondait mieux à ses goûts. Son succès fut rapide.

Les premières illustrations quelque peu importantes de Stothard furent exécutées pour le *Town and Country Magazine*, les *British Poets* de Bell et le *Novelist's Magazine* dont l'éditeur, M. Harrison, fut son premier protecteur. Son œuvre la plus populaire est le *Pèlerinage de Canterbury* (1817), gravé par les frères Schiavonetti et James Heath. Sa peinture la plus importante est une vaste composition, *l'Intempérance*, exécutée pour l'escalier de la résidence du marquis d'Exeter, à Burghley dans le Northamptonshire, et dont l'esquisse fait partie de la collection Vernon.

Quant au rêveur James Barry[1], il est le fondateur de l'école d'utopie historique en Angleterre, le doyen de ses Michel-Ange en carton pâte.

JAMES BARRY.
Mercure inventant la lyre. *(Mercury inventing the Lyre.)*

En mars 1777, la Société des Arts accepta la

1. JAMES BARRY, R. A., peintre d'histoire, né à Cork le 11 octobre 1741, vint à Dublin en 1763, où il exposa à la Société des Arts *la Conversion et le baptême d'un des rois de Leinster*. Ce tableau, emprunté à la légende de saint Patrick, lui valut la protection du généreux Edmond Burke, qui d'abord le fit venir à Londres, puis l'envoya à ses frais étudier en Italie pendant cinq ans. Il revint de Rome en 1770 et fut élu associé en 1772, puis académicien en 1773. Il finit dans la misère, au moment où ses amis

proposition qu'il fit de peindre dans la grande salle des Adelphi six compositions immenses représentant *les Progrès de l'humanité* « Human Culture » : 1° *Orphée*, — 2° *Cérès et Bacchus*, — 3° *les Jeux olympiques*, — 4° *la Navigation* ou *le Triomphe de la Tamise*, — 5° *la Distribution des récompenses à la Société des Arts*, — 6° *l'Élysée* ou *la Rétribution finale*. Chacune de ces peintures compte 11 pieds 6 pouces de hauteur sur 42 pieds de longueur. Il y consacra six années de sa vie. A l'occasion de ces immenses rébus, il engagea avec ses confrères de l'Académie une polémique des plus violentes. Ce fou insociable, qui se croyait fort au-dessus des plus grands maîtres d'Italie, avait fait passer sa conviction dans l'opinion publique en Angleterre.

Les peintres anglais, depuis, ont enfin découvert cette impuissance pittoresque chez leurs aînés ; ils ne paraissent pas toutefois y avoir vu un vice inhérent au tempérament national, mais un défaut de pratique, une erreur trop longtemps admise sur la manœuvre de la palette. Frappés, comme nous le sommes aujourd'hui, de la fatigante monotonie des teintes neutres, ils ont voulu réagir, ont cherché des procédés nouveaux, et, dans leur légitime horreur pour le bitume, se sont abandonnés à une véritable orgie de colorations. Cette nouvelle épidémie sévissait dans son plein de 1850 à 1870. Nous avons gardé le souvenir de nos Expositions

des Adelphi, sir Robert Peel et lord Buchan, venaient de lui constituer une pension viagère. Il mourut le 22 février 1806 dans Castle street, Oxford street, et fut inhumé à Saint-Paul.

universelles de 1855 et de 1867. C'était dans les salles anglaises une cacographie aveuglante, un tapage de couleurs étourdissant : pas une nuance, partout des tons francs mis côte à côte avec une barbarie sans exemple, des bleus et des verts, des violets et des jaunes, du rouge et du rose, placés au hasard le plus souvent, un visage balafré, coupé en deux parties égales, l'une violette, l'autre jaune paille, ou un terrain rose et un rocher vert. Certes, il y avait de belles exceptions. Mais à l'heure où le peintre français, si léger qu'il soit, devient tout à coup sérieux, celle où l'artiste se pose devant son chevalet, il semblait que les jeunes peintres anglais de cette époque, s'ils n'étaient pas fous, le devenaient et mettaient dans leurs tableaux la folie qui les eût gênés dans la vie ; ils considéraient sans doute la peinture comme une soupape de sûreté pour la raison. Nous reviendrons sur ce mouvement. Il nous faut auparavant étudier le plus beau fleuron de l'ancienne école anglaise, le paysage.

II

LE PAYSAGE. — CONCLUSION

Le premier paysagiste dont l'histoire de l'art anglais fasse mention est Richard Wilson [1].

[1]. RICHARD WILSON, R. A., peintre de paysage, naquit le 1ᵉʳ août 1714 à Pinegas, dans le comté de Montgomery, où son père était clergyman. Sa mère descendait du lord chancelier Camden. Il reçut une excellente éducation classique. Sir George Wynne ayant eu occasion de constater son goût pour le dessin, l'emmena à Londres et le confia à un portraitiste obscur nommé Thomas Wright, auprès de qui il resta pendant six ans. Jusqu'en 1749, date de son voyage en Italie, Wilson se fit connaître seulement comme portraitiste. Il existe de ses premières œuvres au Garrick club et dans quelques collections particulières. A Venise, il se lia d'amitié avec Zuccarelli, le paysagiste à la mode, et s'essaya dans son art. Après un an de séjour à Venise, il visita les principales villes de l'Italie avec un de ses compatriotes, H. Locke, de Norbury. A Rome, il rencontra notre Joseph Vernet, qui, voyant un paysage de Wilson, échangea cette peinture contre un de ses propres tableaux, encouragea vivement l'artiste anglais à persévérer dans cette voie et le recommanda à ses amis. Il retourna à Londres en 1755. Ce n'est guère qu'en 1760, l'année où il exposa le paysage de *Niobé*, appartenant aujourd'hui à la National Gallery, qu'il sortit de l'obscurité. Mais ni les artistes ni le public ne

Avant lui, on cite bien un nom ou deux, mais ils n'ont laissé aucune trace sérieuse de leur passage dans l'école.

Richard Wilson est né en 1714; chronologiquement, il prend place entre Hogarth et Gainsborough. Il ne pouvait naître à une date plus malheureuse pour réussir auprès de ses contemporains, épris des productions

goûtaient son talent. Il fut cependant l'un des trente-six membres fondateurs de l'Académie royale en 1768 et plus tard, en 1776, il succédait au peintre d'histoire Francis Hayman (1708-1776) dans les fonctions de bibliothécaire de cette société. Il avait sollicité cet emploi en vue des modestes appointements qui y étaient attachés et, à la lettre, pour ne pas mourir de faim. On raconte qu'ayant peint une vue de Sion-House pour le roi, lord Bute fit remarquer que le prix demandé par l'artiste (60 guinées, 1,500 francs) était beaucoup trop élevé. Wilson répondit avec colère que si le roi ne pouvait payer cette somme en une fois qu'il eût à la payer au moins par acomptes. Il perdit du coup la faveur royale. Son caractère naturellement irascible s'empirait encore à traverser de si cruelles épreuves. Il vivait misérablement dans un taudis de Tottenham-Court-Road, manquant de tout, ne trouvant pas d'acheteurs, à ce point que désespéré, indigné, il demanda un jour au peintre d'histoire James Barry R. A. (1741-1806) s'il connaissait quelqu'un d'assez fou pour occuper un paysagiste; il le suppliait dans ce cas de le recommander, car il n'avait littéralement rien à faire. A la fin de sa vie, il hérita d'un frère et se retira dans le village de Wales, près de Llanverris, dans le Denbighshire, où il mourut au mois de mai 1782. Les œuvres capitales de Wilson ont été admirablement gravées par Woollett, notamment : *Phaëton; Céladon et Amelia; Ceyx et Alcyone; Effet de neige; Cicéron et deux de ses amis à sa villa d'Arpinium; Solitude; Méléagre et Atalante; Apollon et les Saisons*, et la célèbre *Niobé*. Les figures des paysages de Wilson n'ont pas toutes été peintes par lui : il eut souvent recours au pinceau de John Hamilton Mortimer, peintre d'histoire, A. R. A. (1741-1779) et de Fr. Hayman, déjà nommé. Ses principaux élèves sont : Joseph Farington, R. A. (1747-1821) et William Hodges, R. A. (1744-1797).

essentiellement britanniques de Hogarth. En effet, Wilson n'est un artiste anglais que de nom. Il amassa lentement, en faisant des portraits, une petite somme d'argent, qui, complétée à l'aide de quelques emprunts, lui permit de réaliser enfin le rêve de sa jeunesse, le voyage d'Italie.

C'est à Venise, dans l'atelier de Zuccarelli, que sa vocation pour le paysage lui fut révélée. Mais cette révélation fut bien tardive, et l'on se demande s'il ne fut pas séduit par les tableaux de Claude Lorrain autant que par cette nature italienne qu'il était venu chercher de si loin. Quoi qu'il en soit, il y a dans sa peinture plus de talent que d'originalité : Claude Lorrain et Joseph Vernet en sont les inspirateurs les plus directs. Celui-ci fut d'ailleurs très lié avec Wilson, et c'est à lui que le peintre anglais dut les quelques jours de succès que de son vivant il eut dans son pays. C'est sur la foi de Vernet qu'on acheta ses premiers tableaux et qu'il fut nommé membre fondateur de l'Académie.

Mais à peine fut-il de retour à Londres que sa peinture tomba rapidement en discrédit. Les académiciens, ses confrères, ne lui ménagèrent ni les épigrammes ni les admonestations plus sévères. Wilson resta incorrigible. Il avait été piqué de la mouche du grand style ; il ne pouvait pas voir les choses simplement. Il était comme, depuis, tant de peintres français, les Bidauld, les Bertin, à la recherche d'un faux idéalisme, qui, malgré l'incontestable habileté du peintre, ne pouvait se faire jour dans les cerveaux britanniques, déjà habitués au charmant naturalisme de Gainsborough.

Depuis sa mort, une puissante réaction s'est pro-

duite en sa faveur dans son pays même : on s'y dispute

RICHARD WILSON. — Matin. *(Morning.)*

ses tableaux à prix d'or; on l'appelle communément le

Claude anglais. Exagération ridicule, autant que fut injuste l'abandon dans lequel on le laissa de son vivant. Aussi pourquoi Wilson s'est-il avisé de quitter l'Italie, où il avait sous les yeux, et constamment, cette terre majestueuse, son modèle de prédilection?

Après cinq ans d'absence, richement employés au travail, il revient tellement chargé d'études, de dessins, d'ébauches, que lorsque le roi George III lui demande une vue de ses jardins de Kew, il substitue à la magnifique réalité qu'il devait peindre un site italien éclairé par le soleil latin et rappelant seulement de vagues indications du paysage demandé. Le roi eut la cruauté de renvoyer le tableau à l'artiste.

Mais quelle excuse trouvera-t-on pour justifier des théories qui non seulement autorisent, mais encouragent, sous prétexte d'idéal, de pareilles mystifications? Ce n'est pas seulement en Angleterre qu'un pareil fait a pu se produire (il y fut durement réprimé) ; nous connaissons tous un pays où les législateurs de l'art ont longtemps patronné ce principe.

Wilson a toujours cru que le bon Dieu n'avait créé la nature que pour servir de cadre aux infortunes de Niobé, et que la plus belle architecture du monde ce sont les ruines. Je sais bien qu'il répand souvent sur les lointains une lumière transparente, mais au prix de ces mêmes sacrifices que Claude Lorrain lui-même, si réellement lumineux, n'a pu toujours éviter : des premiers plans opaques, lourds, bitumineux, et, de droite et de gauche, de grands arbres en coulisse au feuillage épais et noir. De ce cadre, ménagé comme la salle obscure d'un diorama, la lumière sort plus vive et

T. GAINSBOROUGH. — L'Abreuvoir. *(The Watering-Place.)*

produit quelque illusion. Supprimez le cadre, tout le charme disparaît.

Le pauvre Richard, comme l'appelaient ses amis, posséda sans doute un talent d'exécution fort estimable; il eut l'aspiration élevée mais incomplète; il est une des illustres victimes de l'étroit idéalisme qui a sévi si longtemps aussi sur l'école française. Il devait succomber fatalement dans le pays qui s'aimait avec horreur dans les œuvres de Hogarth et s'admirait dans celles de Gainsborough. En France, Wilson eût été couvert de gloire et d'honneurs.

Et je reprends maintenant ce que j'ai déjà dit : Gainsborough est le père du paysage anglais.

Gainsborough procéda à l'inverse de Wilson. Il peignit le portrait, lui aussi, — nous l'avons montré à l'œuvre, — mais d'abord il étudia le paysage. Il n'attendit point que la voix d'en haut lui parvînt sous d'autres cieux; il ne quitta jamais son île, et les forêts du Suffolkshire lui parurent toujours les plus belles du monde. Je ne sais ce que lui eût inspiré la terre italienne, mais, plus robuste que Wilkie, plus large que Wilson, je ne doute pas qu'il n'en fût revenu avec de vives admirations sans doute, mais aussi avec toute l'intégrité de son talent.

Les moindres paysages de Gainsborough donnent une idée très complète de son art. Dans les fonds de ses portraits, dans la *Famille de pêcheurs,* dans la *Petite fille à la cruche,* dans la *Petite gardeuse de porcs,* on reconnaît la valeur du paysagiste à l'accord exact du sujet principal et du site, à la certitude avec laquelle celui-ci est manié. Mais l'intelligence profonde de la na-

ture ne pouvait s'y montrer aussi large qu'on le voit dans la *Porte de la chaumière* appartenant au duc de Westminster.

G. MORLAND. — L'Abreuvoir. *(The Watering-Place.)*

L'expression des paysages de Gainsborough est pleine de douceur, d'intimité discrète. Il n'y a point de grands effets de couleurs, les tons y sont peu nombreux, sans éclat, mais harmonieusement variés. Une chaumière dissimulée sous les grands arbres, un ruisseau murmurant, bordé de saules penchés, un pont qui guide

le regard vers la campagne éclairée mollement, sur le seuil de la maison, une nichée d'enfants demi-nus attendant ou prenant la becquée ; auprès d'eux, la jeune mère avec son jeune nourrisson : telle est la *Porte de la chaumière,* une excellente page de J.-J. Rousseau, une idylle de M^me Sand.

Le *Paysage avec animaux* a un accent de nature plus vif encore. C'est le thème varié à l'infini par les maîtres du paysage flamand. La rapidité et la force de l'impression en font tout l'intérêt. Ici la brise du matin a chassé les nuées du ciel léger et clair; un troupeau de vaches sous la conduite du berger défile auprès d'une mare et gagne pesamment les gras pâturages. L'atmosphère, chaude et moite dans *Cottage door,* est dans cette petite toile d'une transparence et d'une limpidité sans pareille. L'artiste y a mis les tons les plus fins et son imperturbable sérénité, comme en son admirable tableau de la National Gallery, l'*Abreuvoir,* que nous reproduisons ici.

George Morland[1], un gueux plein de talent, a parfois

[1]. GEORGE MORLAND, peintre de genre et d'animaux, fils et petit-fils de peintres, naquit dans Hay-Market le 26 juin 1763. A dix ans, il faisait recevoir quelques dessins à l'exposition de l'Académie royale. Il étudia de préférence les maîtres hollandais et flamands, continua d'exposer de temps en temps à l'Académie, mais ayant bientôt conscience de sa force, se révolta contre les entraves qu'il y rencontrait et reprit entièrement sa liberté. Paresseux, extravagant, ivrogne, couvert de dettes, il épousa, en 1786, la sœur d'un de ses amis, William Ward, graveur de mérite. Le mariage ne le corrigea point. Mangeant sur le pouce, buvant tout le long du jour, entouré de chiens, de pourceaux, d'oiseaux et d'autres animaux, vivant dans la crainte habituelle de la prison pour dettes, déménageant constamment pour dépis-

aussi, dans les scènes rustiques, de ce charme qui n'abandonne jamais Gainsborough.

M. Frederick Wedmore, dans son intéressant vo-

G. MORLAND. — La Halte. *(Halting-Place.)*

lume, Studies in English Art, le compare longuement à ce grand artiste. Nous n'aurions pas fait ce rapproche-

ter ses créanciers, il finit cependant par être arrêté en novembre 1799. Pendant trois ans, sa chambre devint le rendez-vous de ses pires compagnons d'infortune. Relaxé comme insolvable en 1802, bientôt poursuivi de nouveau à la requête d'un cabaretier, il mourut le 29 octobre 1804 dans une étude d'huissier, dans Eyre Street-Hill, Coldlath-Fields, et fut enterré dans le

ment. Il suffit à la renommée de George Morland d'avoir peint avec une sincérité pleine de bonhomie la vie d'auberge et de cabaret. Le *Payement à l'auberge* (South-Kensington) *le Cabaret de la Tête-de-Bœuf, le Cheval du roulier,* qui passèrent en vente à Paris, il y a quelques années, et *la Halte,* que le journal *l'Art* a offerte au musée du Louvre, en 1881, à la suite de la vente de la collection Wilson, donnent l'exacte mesure des qualités d'observation et de facilité que la nature avait prodiguées à cet ivrogne. Morland fut un réaliste d'humeur aimable ; s'il est souvent trivial, il l'est avec enjouement. Sa prose est toujours relevée par la bonne grâce, et la vérité la moins choisie prend sous sa brosse insouciante une allure piquante et baroque, qui amuse l'œil et l'esprit.

John Crome[1], *Old Crome,* le vieux Crome, est un

nouveau cimetière de Saint-James-Chapel, Hampstead-Road. Il prenait ses sujets dans sa propre vie. Ses camarades de débauche lui servaient de modèles. Le catalogue de South-Kensington est très sobre de détails sur sa biographie ; mais la vie de George Morland a été écrite plusieurs fois, notamment, en 1804, par J. Hassel ; par son ami G. Dawe, en 1807 ; par Blagdon avec une liste des possesseurs de ses œuvres et vingt gravures en couleur, en 1806 ; William Collins en parle également dans ses *Mémoires d'un peintre* (1806).

1. JOHN CROME, paysagiste, communément appelé Old Crome, pour le distinguer de son fils aîné, John Bernay Crome, naquit à Norwich, le 21 décembre 1769, d'un pauvre tisserand. D'abord petit domestique (*boy*) d'un médecin, cédant à l'attrait qu'exerçaient sur lui les formes colorées, il entra bientôt comme apprenti chez un peintre d'enseignes, et commença naïvement à peindre de petites esquisses d'après nature ; puis, avec le temps, des scènes pittoresques prises aux environs de Norwich, pour lesquelles il trouvait des acheteurs. Quoique fort pauvre, igno-

JOHN CROME, dit OLD CROME.
Environs de Norwich. *(Approach to Norwich.)*

des paysagistes les plus vigoureux et les plus vrais que nous ayons jamais vus. Dessinateur plus correct que Gainsborough, d'un esprit plus mâle que celui de Morland, peintre plus lumineux que Calcott, un beau peintre de marines, Old Crome s'empare énergiquement de l'âme du spectateur.

A l'automne, il le conduit sur les routes plantées d'arbres au feuillage métallique ; il l'arrête en contemplation devant le *Vieux chêne* ou le *Grand chêne*, quelque roi des forêts du Norfolkshire, si robuste et si fier de ses puissantes ramures, entre-croisant ses bras moussus dans les profondeurs du ciel, quand ses racines gi-

rant et disgracié de toute beauté, sa persévérance, son génie d'illuminé, en quelque sorte, en face de la nature et qui la lui faisait pénétrer si profondément, lui attirèrent d'excellentes amitiés et il se maria très jeune. La sœur de sa femme épousa également un peintre, le paysagiste Robert Ladbrooke. Il donnait des leçons de dessin et redoublait d'efforts pour suffire aux charges de sa jeune famille qui s'accroissait rapidement. Admis à étudier une collection des maîtres hollandais du voisinage, il en reçut d'abord une vive impression. J'ai vu à Paris, en 1874, un tableau des *Environs de Norwich* qui datait de cette époque. En effet, si la composition est d'une belle et absolue simplicité, s'il s'en dégage la sincérité la plus naïve, il semble cependant qu'il entre une certaine convention dans la coloration des arbres et des terrains. L'artiste qui sera un maître à son tour se révèle déjà néanmoins dans la vérité saisissante du ciel rempli de vapeurs légères et dans la facture extraordinaire des premiers plans. En février 1803, il groupa autour de lui les artistes de Norwich et de cette première association, formée en vue d'études et de progrès mutuels, sortit la Société des Artistes de Norwich, fondée en 1805, de laquelle Old Crome fut l'un des plus fermes soutiens et un exposant assidu. Il n'exposa que rarement à l'Académie royale de Londres : douze tableaux environ, de 1807 à 1818, et seulement des paysages, sauf par exception, en 1809, *un Intérieur de forge*. Il mourut à Norwich le 2 avril 1821.

gantesques se plongent et verdissent dans l'humidité des marais. Le chêne, dans l'œuvre du vieux Crome, est un poème frémissant de vie. Ses énormes bras, tordus en courbes robustes par les vents de mer, portent à de longues distances d'immenses charges de feuillages roussis par l'automne. Ils envahissent l'espace, écrasent toute végétation auprès du colosse dont le tronc blanchi et ridé par les siècles se reflète comme en un miroir d'étain avec le pâle azur du ciel dans l'eau claire d'un étang. — Par la majesté imposante de l'aspect général, par la variété du détail, par la science et la puissance de l'expression, le vieux Crome arrive au génie. Il évoque le souvenir de tous les beaux vers que le roi des arbres du Nord a inspirés, l'ode de Kœrner, par exemple :

« Vieux témoins des anciens temps, la fraîche verdure de la vie vous pare encore, et l'antiquité avec ses images de force et de puissance vit encore dans l'imposante grandeur de votre feuillage.

« Que de choses nobles le temps a brisées ! Que de choses belles sont mortes d'une mort prématurée ! Mais vous, insensibles au sort, le temps vous a enfin menacés, et j'entends sortir de vos branches agitées ces mots : « Tout ce qui est grand triomphe de la mort ! »

Cela est bien beau, mais d'un effet assuré ; c'est pourquoi je ne sais s'il n'y a pas plus de mérite encore dans une autre toile, *Bruyères de House-Hold,* dont la simplicité est telle qu'un maître seul pouvait lui donner tant de grandeur. Elle représente une vaste pente de pâle verdure, qui des premiers plans, chargés d'herbes folles et de bruyères, s'élève rapidement vers le ciel. De gros nuages d'or roulent au sommet arrondi des collines. Il

n'y a rien de plus. Avec si peu de préparation Crome a rendu l'image la plus exacte de la solitude et de l'immobilité. Dans ce pli de terrain que pas un souffle n'agite, que n'anime aucun bruit, on se croirait aussi loin des villes affairées qu'en aucun lieu du monde. C'est le désert et sa majesté.

Le fils et l'élève du vieux Crome, Crome le Jeune[1], n'a peut-être pas la même ardeur, ni la même grandeur d'accent, ni la même multiplicité d'études. Dans la nature il semble qu'il n'ait vu qu'une heure et qu'un aspect. Je connais trois tableaux de lui, trois *Clairs de lune* pris sur les rives de la Yare. Mais, dans cette constante reproduction du même effet et du même site, quelle étonnante variété ! quel amour de la lumière, de ses caprices et de ses prestiges, dans le mouvement des nuées tournantes (*Village sur la Yare*), dans l'ombre des eaux glissant au long des rives boisées (*Bords de la Yare*), dans la lente ascension de l'astre à l'horizon, s'élevant insensiblement, emplissant le ciel de ses claires lueurs, où comme sur des nappes d'argent se dessinent les silhouettes sombres et cependant transparentes des forêts, des villages endormis, des vieux clochers, des moulins et des voiles au repos sur la rivière (*Clair de lune*).

1. JOHN BERNAY CROME, paysagiste, dit Crome le Jeune, le fils aîné de Old Crome, naquit en 1793 et fut élevé à l'école gratuite. Élève de son père, il exposa d'abord à Norwich, puis pour la première fois à l'Académie royale de Londres, en 1811. Dans la seconde partie de sa vie, il se fit une sorte de spécialité des *Clairs de lune*. Il habitait alors Great-Yarmouth, où il mourut le 15 septembre 1842. Il eut un frère qui s'essaya aussi à la peinture et y renonça après avoir exposé à Norwich sans aucun succès.

PREMIÈRE PARTIE. — L'ANCIENNE ECOLE. 129

C'est aux chênes et aux bruyères que nous ramène

J. BERNAY CROME. — Clair de lune. *(Moonlight.)*

Robert Ladbrooke[1], qui se partage avec Old Crome le

1. ROBERT LADBROOKE, paysagiste, commença par être imprimeur, puis se tourna vers l'art et fit d'abord des portraits au mo-

sceptre de l'école de Norwich. Si les prédécesseurs de Constable en Angleterre n'ont pas eu les mêmes hardiesses de couleur, ce petit groupe d'artistes cependant aima la nature d'un égal amour. Leurs forêts et leurs vues de Norwich témoignent d'un sentiment profond de la beauté pittoresque, de la forme et de l'effet aux heures insaisissables du crépuscule et de la nuit.

Le *Grand Chêne*, de R. Ladbrooke, est assurément, dans cet ordre, une des œuvres les plus extraordinaires que nous ayons vues. Un chêne, c'est bien peu de chose et c'est tout un tableau. Mais ce Ladbrooke a mis une telle passion, un respect tellement profond, si religieux, dans cette admirable étude, que le motif assez insignifiant en lui-même a emprunté à l'émotion de l'artiste une grandeur sans égale.

Je retrouve là le principe repris depuis par les préraphaélites anglais, mais appliqué avec cette science de l'ensemble et cette tenue d'aspect général que n'ont plus

deste prix de cinq shillings. Il vivait à Norwich et se lia d'amitié avec Old Crome. Les deux peintres épousèrent les deux sœurs. Fondateur de la Société des Artistes de Norwich, il exposa cependant plusieurs fois à l'Académie royale de Londres des vues des environs, du North Wales et des environs de Norwich, où il mourut le 11 octobre 1842 dans sa soixante-treizième année. Il laissait trois fils également paysagistes. Le plus jeune et l'aîné, J.-B. Ladbrooke et E. Ladbrooke, n'ont pas laissé de traces de leur passage dans l'histoire de l'art. Ils exposèrent à l'Académie vers 1820; mais le second, Henry Ladbrooke, né le 20 avril 1800 et qui se destinait d'abord à l'état ecclésiastique, tourna toute son énergie vers l'étude de l'art, sur le désir de son père. Ses œuvres ont un grand caractère de vérité et sont d'une coloration harmonieuse. Sa réputation fut toute locale, car il ne paraît pas qu'il ait exposé à l'Académie. Il mourut le 10 novembre 1870.

tous les anciens préraphaélites[1] et dont les grands paysagistes hollandais avaient donné le premier exemple. Le *Grand Chêne* est un tout petit coin de nature rendu avec la minutie et la passion d'un amant. Les *Bruyères de Mouse-Hold*, au contraire, représentent un espace immense de terrains incultes, accidentés de crevasses profondes où s'infiltrent et séjournent les eaux des sources. Sous le ciel clair, les plans s'étagent du bord du cadre jusqu'à l'horizon par de grandes lignes planes que viennent rompre les bâtiments et les arbres d'une ferme assise sur l'un des plateaux et comme perdue dans ce désert.

A cette forte école de Norwich appartiennent aussi George Vincent[2] qui, avec tant d'art, distribue la lumière dans le mouvement des plans variés, comme dans ce *Paysage de Norfolk*, avec son joli groupe de Bohémiens, que nous vîmes à Paris en 1874, et dans sa chère *Bruyère de Mouse-Hold*, d'un si vigoureux aspect de nature, avec ses grandes lignes et son poste de garde-côtes perché comme un nid d'oiseau sur une éminence ; — J.-S. Cotman[3], le peintre des eaux et des ciels limpides, ainsi qu'en témoignent les deux

1. M. J.-E. MILLAIS, par exemple, qui s'est détourné de la voie où D.-G. Rossetti guida ses premiers pas.

2. GEORGE VINCENT, paysagiste et mariniste, né à Norwich (date inconnue), exposa à Norwich et à Londres de 1811 à 1830. Il était élève du vieux Crome. Son œuvre la plus célèbre est une *Vue de l'hôpital de Greenwich*, qui figura à l'Exposition internationale de Londres, en 1862, et avait été exécutée sur commande de M. Carpenter de la National Gallery.

3. JOHN-SELL COTMAN, paysagiste et mariniste, fils d'un marchand drapier, naquit à Norwich le 11 juin 1782 et mourut à Londres le 28 juillet 1842. Outre d'excellents tableaux et de belles aqua-

tableaux de la collection W. Freeman, une *Marine* áux fins horizons chargés de voiles et le *Bateau du marché*, où les lumières de la dernière heure allument leurs feux au sommet des voiles dans les pures transparences d'un ciel reposé; — James Stark[1], enfin, si simple et si savant dans le *Pont de l'évêque*, où les clochers et les maisonnettes de la rive se silhouettent dans l'azur d'un beau ciel chargé de fumées rousses.

A la suite de ces noms, il faut, revenant de quelques années en arrière, rappeler ceux du généreux Beaumont[2], de ce mauvais sujet d'Ibbertson[3], l'ami de

relles, il a laissé un œuvre gravé des plus intéressants, et notamment « Etchings illustrating the Architectural Antiquities of Norfolk », et ses « Engravings from Sepulchral Brasses, Norfolk », enfin « Architectural Antiquities of Normandy ». Le texte de chacun de ces ouvrages est de M. Dawson Turner.

1. JAMES STARK, paysagiste, né à Norwich en 1794, élève de Old Crome, vint à Londres en 1817, y remporta de brillants succès et y mourut le 24 mars 1859.

2. SIR GEORGE HOWLAND BEAUMONT, septième baronnet de l'ancienne famille des Beaumont, de Stoughton-Grange, Leicestershire, naquit à Dunmow, dans le comté d'Essex, en 1753. Il succéda au titre en 1762 et fut élevé à Eton et au New-College d'Oxford. En 1778, il se maria avec Margaret Welles, petite-fille du lord chief-justice Welles. En 1782, il fit, avec lady Beaumont, un voyage en Italie. Pendant cette excursion, il perfectionna le goût qu'il avait toujours montré pour les beaux-arts et devint peintre. Il avait déjà reçu de Richard Wilson quelques notions sur la peinture de paysage, branche de l'art qu'il adopta. Il avait d'ailleurs un goût général pour tous les genres en matière d'art et fut toujours l'ami et le protecteur généreux des artistes. Sir George représenta Beeralston au parlement en 1790. Il mourut dans sa résidence de Colearton, en Leicestershire, le 7 février 1827, et légua sa magnifique collection de tableaux à la National Gallery.

3. JULIUS-CÆSAR IBBERTSON, peintre de figures et de paysages, naquit à Masham, dans le Yorkshire, le 29 décembre 1759. Il entra

Morland, et ceux de Nasmyth[1] et de Creswick[2].
On ne doit pas se permettre d'escamoter sir Au-

en ce monde par le moyen de l'opération dite « césarienne. » De là l'idée baroque de lui donner le nom de César. Son père était d'ailleurs un des premiers adeptes de la confrérie morave à Fulneck, Yorkshire, mais son mariage le sépara de la Société. Il commença par être acteur, mais, dès l'âge de vingt-quatre ans, il exposa à l'Académie des vues des faubourgs de Londres, puis des plages et des paysages où il introduisait des vues de châteaux et des figures. Marié, père de huit enfants qu'il avait perdus, il perdit également sa femme en 1794 et, à partir de ce moment, s'abandonna à tous les désordres en compagnie de son ami G. Morland. Un second mariage (1801) ne le corrigea pas et il mourut, perdu de dettes et de débauches, le 13 octobre 1817. Il peignait avec un égal talent à l'huile et à l'aquarelle. En 1803, il publia précisément la première partie d'un « Rudiment ou gamme de la peinture à l'huile et à l'aquarelle (*An Accidence or Gamut of Painting in Oil and Water-Colours*) » qu'il illustra lui-même. La seconde partie n'a jamais paru, non plus qu'un autre ouvrage annoncé, son *Humbuggologia*, ou recueil d'anecdotes satiriques sur les marchands de tableaux, qu'il traitait de « serpents », et qui, selon lui, étaient aux peintres ce que l'épervier est à l'oiseau chanteur (*Says they are to living painters as hawks to singing-birds*).

1. PATRICK NASMYTH, paysagiste, qui adopta le nom de *Patrick* quoiqu'il eût reçu au baptême celui de *Peter*, était fils d'Alexandre Nasmyth (1758-1840), lui-même paysagiste de talent. Il naquit à Édimbourg le 7 janvier 1787, vint à Londres à vingt ans, où son talent fut bientôt apprécié. Ses premières œuvres étaient des vues d'Écosse; depuis, il peignit de préférence les sentiers, les haies, les pâtures communes et les chênes nains de la banlieue de Londres. Il mourut à Lambeth le 17 août 1831 et fut inhumé en l'église Sainte-Marie, où les artistes écossais habitant Londres firent poser une pierre tombale à sa mémoire.

2. THOMAS CRESWICK, R. A., naquit à Sheffield en 1811, mais vint très jeune à Londres; il eut aussitôt que possible, en 1828, deux paysages reçus à l'Académie royale. Ces tableaux étaient des vues du pays de Galles, sujet qu'il choisit pour beaucoup de ses tableaux suivants. Il devint associé à l'Académie en 1842 et

gustus Wall Callcott[1] entre deux parenthèses, comme je l'ai fait tout à l'heure. Il a rendu la mer et ses plages avec une sévérité calme que ses jeunes successeurs devraient bien imiter. Sa *Vue de la Tamise chargée de navires* est peut-être son chef-d'œuvre. Ses eaux n'ont

membre en 1850. Comme spécimens de ses œuvres, nous pouvons mentionner : *England* (1847), *Passage d'ondées* (Passing showers, 1849), *le Vent sur la plage, Première lueur de la mer* et *Vieux arbres* (1850), *Un Lac dans les montagnes, Lever de la lune* (1852) et *Fin d'une tempête* (1865). Les tableaux de Creswick sont nombreux. Les derniers ont une couleur moins accentuée que ceux du milieu de sa vie productive. Il souffrait depuis quelque temps d'une maladie de cœur, quand il mourut à Bayswater le 28 décembre 1869.

1. SIR AUGUSTUS WALL CALLCOTT, R. A., paysagiste, à qui l'on donne parfois, comme à Richard Wilson, le titre de « Claude anglais », naquit à Kensington, le 20 février 1779. Il étudia d'abord la musique sous le Dr Cooke et fut même attaché pendant quelques années comme enfant de chœur à l'abbaye de Westminster. On dit que ce fut sous le coup de l'admiration que lui causèrent quelques dessins de Stothard sur des sujets de Robinson Crusoé qu'il changea la direction de ses études. Il entra à l'école de l'Académie royale en 1797, prit aussi des leçons de Hoppner, débuta par le portrait, mais bientôt se voua presque exclusivement au paysage des rivières et des côtes britanniques. Il produisait lentement, travaillait avec une rare conscience, tellement qu'en dix ans, de 1813 à 1822, il n'exposa que sept tableaux à l'Académie, qui l'avait élu associé en 1806 et académicien en 1810. En 1827, il épousa la veuve du capitaine Graham, femme de lettres de quelque renom, et fit en 1830 le voyage d'Italie. En 1837, il exécuta un tableau important en dehors de son genre habituel : *Raphaël et la Fornarina*, dont les figures sont de grandeur nature, et fut anobli par la reine à cette occasion. L'année suivante, il renouvela le même effort : *Milton dictant ses poèmes à ses filles*. Le premier de ces deux tableaux a été gravé par Lumb Stocks, A. R.-A. Calcott mourut à Kensington le 25 novembre 1844 et fut inhumé dans le cimetière de Kensal-Green.

pas toujours la transparence désirable, mais ce manque de légèreté, qui fait tache dans quelques-uns de ses tableaux, l'a bien servi dans sa *Vue de la Tamise,* dont les eaux lourdes et grises sont dans cette œuvre admi-

SIR A. W. CALCOTT.
Retour du marché. *(Returning from the Market.)*

rablement fixées. Il a souvent dans ses marées basses des effets clairs et lumineux qui rappellent Bonington[1].

1. RICHARD PARKES BONINGTON, peintre de genre, de paysage et de marines, aquarelliste et peintre lithographe, est né au village de Arnold, près de Nottingham, le 25 octobre 1801. Son grand-père était gouverneur de la prison du comté et son père avait succédé à ce dernier dans cette charge que l'irrégularité de son service lui fit bientôt perdre. Celui-ci, qui sans doute avait jusqu'alors pratiqué la peinture en amateur, se fit peintre de portraits et grava même en manière noire avec quelque talent. Sa

156 LA PEINTURE ANGLAISE.

Dans le catalogue du Louvre, Bonington est nommé parmi les artistes de l'école française. En effet, il a passé la plus grande partie de sa courte vie dans l'intimité de la jeunesse romantique, dont il partageait les

R. P. BONINGTON.
Le Moulin de Saint-Jouin (Étretat). *(Mill to Saint-Jouin.)*

luttes et les succès. C'est dans notre Louvre, sous notre ciel, dans l'intimité de notre Delacroix qu'il étudia

femme dirigeait une école. Richard Parkes, le plus jeune de ses fils, hésita d'abord entre la peinture et la carrière dramatique. Mais l'amour du père pour la mauvaise compagnie, sa conduite déréglée et la violence de ses opinions politiques ruinèrent l'école de la mère qui était le principal soutien de la famille. Bonington vint à Paris à l'âge de quinze ans. Son éducation artistique, essentiellement française, se fit au Louvre, à l'École des beaux-arts et dans l'atelier de Gros. En 1824, il fit

R. P. BONINGTON. — Marguerite de Navarre et François Ier.

les maîtres vénitiens et flamands et surprit les lois optiques de leurs colorations et leurs procédés. Ce qu'il avait conservé de son origine et de sa race, c'est une élégance aristocratique incomparable, et de sa première éducation d'aquarelliste une technique fluide, qui sont la marque distinctive de son talent si délicat et si fin.

Le tableau de la galerie Delessert, passé depuis dans la collection de Sir Richard Wallace, me paraît plus séduisant encore, plus exquis et d'un goût plus raffiné que celui du Louvre représentant François Ier et la duchesse d'Étampes. Les deux motifs avec de légers contrastes feraient volontiers « pendants ». Dans le tableau du Louvre, la femme est assise, caressant un chien qui se tient devant elle; le roi est debout. Dans le tableau de Herford-House, c'est la femme qui est debout, le roi qui est assis, caressant le chien. François Ier, nonchalamment renversé dans un fauteuil, joue du bout des doigts avec une chaîne d'or suspendue à son cou; un grand lévrier allonge sa tête fauve sur les genoux de son maître, qui tourne ses regards vers la belle reine de

le voyage d'Italie, alla en 1827 en Angleterre, où il exposa à l'Académie royale une *Marine* et en 1828 trois tableaux : *Henri III, roi de France*, une *Marine* et le *Grand Canal à Venise* avec l'église Santa-Maria della Salute. En France, il exposa aux Salons de 1822, 1824 et 1827. Il était en Normandie avec le paysagiste Paul Huet, en 1828, quand il quitta subitement son compagnon de voyage et partit pour Londres, où il mourut le 23 septembre de la même année, et fut inhumé dans l'église de Saint-James Pentonville. (Lire sur Bonington la très précieuse lettre d'Eugène Delacroix à Th. Thoré, dans les *Lettres de E. Delacroix* publiées par M. Philippe Burty.)

Navarre, debout un peu en arrière. Les bras légèrement croisés, celle-ci songe au sens de l'inscription devenue célèbre, gravée de la main du roi sur le vitrail de la fenêtre :

> Souvent femme varie,
> Bien fol est qui s'y fie.

Dans cet intérieur somptueux la lumière entre en souveraine ; elle y apporte les superbes colorations de l'azur intense, les reflets des architectures glissant sur les satins et les orfèvreries, noyant dans la demi-teinte de sa coiffe le visage de la jeune reine : elle enveloppe le groupe charmant de ses rayons d'or tamisés, attiédis par le réseau de plomb des hautes vitres. L'œuvre est infiniment précieuse dans sa désinvolture et sa liberté, dans sa naturelle et haute distinction.

Les qualités de coloriste, la grâce de Bonington, son charme, nous sont familiers dans les sujets de genre historique, mais n'oublions pas qu'il est aussi un paysagiste, un peintre de marines incomparable.

Il ne redoute pas plus les tons purs que ne les redoutait naguère la jeune école anglaise ; mais ils sont amenés et motivés avec un art profond. Ses *Vues de Venise* sont éclatantes et harmonieusement riches. Ses côtes de France donnent de nouvelles preuves de sa souplesse. Son talent s'assimilait avec la même aisance la lumière et le caractère des pays les plus opposés, comme les mœurs et le geste des hommes les moins semblables. L'Angleterre nous abandonne trop volontiers cette jeune gloire et ne prise point assez haut son

mérite. Elle oublie qu'au Salon de 1824, à Paris, Bo-

R. P. BONINGTON.
La place Saint-Marc à Venise. *(The Column of Saint-Marc.)*

nington avait vaillamment gagné la médaille d'or, qui lui fut accordée en même temps qu'à son illustre com-

patriote John Constable [1]. Mais nous n'avons pas à insister plus longuement ici sur cet artiste qui, dès

[1]. JOHN CONSTABLE, R.-A., paysagiste, naquit à East-Bergholt, dans le comté de Suffolk, le 11 juin 1776. Son père, qui était marinier, avait hérité d'une propriété considérable et possédait plusieurs moulins; il destina d'abord son fils à l'église, puis voulut l'associer à son propre travail, mais, après un an de lutte, il lui permit de suivre sa vocation déclarée pour la peinture. Le jeune homme commença par peindre des motifs pittoresques des environs de Bergholt, mais désirant faire des études sérieuses, il vint à Londres en 1795. Cependant, inquiet sur son avenir, il ne tarda pas à retourner dans son pays. Là, le spectacle de la nature imprimant un second élan à sa vocation, il repartit de nouveau pour la métropole et, en 1799, il fut admis comme élève à l'Académie royale. Il reçut quelques leçons des paysagistes Joseph Farington, R. A. (1747-1821) et du peintre d'animaux Ramsay-Richard Reinagle, R. A. (1775-1862). A cette époque, Constable fit quelques portraits et même un ou deux essais de peinture d'histoire, mais il y renonça presque aussitôt et revint au paysage. Sa première œuvre en ce genre fut exposée en 1802, mais il n'en était pas satisfait: elle sentait l'école et la convention. Ayant conscience de son goût personnel, il résolut de ne plus s'en rapporter qu'à la nature. « J'ai plus que jamais, écrit-il en 1803, la conviction que je dois faire un jour ou l'autre de bonne peinture; si je n'en ai pas le bénéfice de mon vivant, mes tableaux iront à la postérité. » En 1816, il épousa une jeune fille qu'il aimait depuis longtemps, et vécut à Londres dans Charlotte street, Fitzroy square, pendant quelques années; mais, en 1820, il alla habiter Hampstead pour être plus près de la grande nature. Il fut élu associé à l'Académie en 1819, après avoir exposé un tableau important, une vue de rivière (*River Stour*), et ne devint académicien qu'en 1829. Cependant le talent de Constable n'était nullement goûté du public. Il ne vendait point ses tableaux, qui remplissaient sa maison, et, pour se faire connaître, il en était réduit à publier l'avis suivant : « La galerie de paysages peints par M. Constable » (by his own hand, — de sa propre main, — dit l'avis) « est visible tous les jours *gratis*; il suffit de lui adresser une demande. » Et cependant il était déjà célèbre en France. Il avait obtenu une médaille d'or à notre Salon, en 1824. Il mou-

l'âge de quinze ans, étudiait à notre École des beaux-arts, et n'est retourné à Londres que pour y mourir.

rut soudainement à Londres le 1er avril 1837, dans la nuit qui suivit la fermeture de l'école de l'Académie à Somerset-House, dont il fut le dernier visiteur. Le peintre Leslie, qui était son admirateur, son ami, et qui a publié une *Vie de Constable*, a dit de lui : « Il est un genre dans l'art que Turner n'a pas abordé et que ni Wilson, ni Gainsborough, ni Cozens, ni Girtin n'ont aussi complètement rempli que John Constable. Il fut le peintre le plus naturel (genuine) de la nature cultivée en Angleterre. » Leslie ajoute qu'il était insensible à la beauté des lacs et des montagnes. Un autre peintre, Thomas Uwins, rapporte dans ses *Souvenirs* que Constable disait habituellement : « J'aime mon village, j'en aime chaque tanière, chaque coin, chaque sentier. Aussi longtemps que je pourrai tenir un pinceau, je ne me lasserai pas de le peindre. » Notre Eugène Delacroix, dans une lettre à Th. Silvestre, écrivait en 1858 : « Constable, homme admirable, est une des gloires anglaises. » Delacroix n'oubliait pas que sous l'impression que lui avaient causée les paysages de Constable, en 1824, il avait repris et repeint en quatre jours son massacre de Scio. A la mort de Constable, un groupe d'amateurs acheta le tableau important connu sous le titre de *The Cornfield, le Champ de blé* et l'offrit à la National Gallery, qui depuis s'est enrichie de la *Ferme dans une vallée*. La maison qui figure dans ce tableau appartenait au père de Constable; elle est située sur le bord de la Stour, aux environs de East-Bergholt. — John Constable a fait son entrée au musée du Louvre en 1873. *Le Cottage* est une jolie note de couleur. Il est daté de 1818. Jamais peintre n'avait encore, à cette date, déployé de telles ressources pittoresques, manié avec cette richesse et cette variété les harmonies du ton, les audaces de coloration dont l'été pare les coins de village les plus humbles. A la même date, M. John W. Wilson donnait au musée deux autres tableaux de Constable. L'un, *l'Arc-en-ciel* n'est qu'une esquisse puissante où l'on voit dans la tourmente des nuées, parmi de grands arbres roussis par l'automne, le clocher de la cathédrale de Salisbury. L'autre représente un des grands drames de la nature, un orage dans *la Baie de Weymouth*. La mer, lourde, immobile encore, étend à l'infini l'horizontalité de ses teintes plombées. Au ciel, la tem-

La révolution que Gainsborough avait commencée et Crome continuée contre les pasticheurs de paysages italiens, John Constable eut la gloire de l'achever.

Ses débuts furent pénibles cependant; il n'eut pas trop de sa ferme conviction et de sa persistance courageuse pour triompher de l'opposition de ses confrères, plus vive encore que celle du public. Le public, en effet, peut bien se laisser prendre aux systèmes et à la

pête pousse avec furie les grandes nuées qui s'amoncellent toutes noires, se heurtent, se précipitent et s'abattent en éclaboussures au sommet des collines. De pauvres gens de la côte, pris entre les deux éléments, hâtent le pas sur la plage; l'un d'eux, une femme, ramasse pourtant un dernier coquillage, pendant qu'au loin un troupeau, pressé par le chien du berger, s'enfonce au plus vite dans l'intérieur des terres. En 1877, M. Lionel B. Constable, fils du peintre, donna également au musée une petite et charmante étude faite sur nature, admirable par la profondeur limpide de l'immense étendue. Cette étude a servi à l'artiste pour son beau tableau des *Bruyères de Hampstead* qui appartient au musée de Kensington. Enfin, en 1881, le journal *l'Art* fit don au Louvre d'un quatrième Constable provenant, comme les trois premiers, de la collection Wilson, *la Ferme*, œuvre un peu lourde. La grande manière de Constable n'est cependant pas encore représentée au Louvre. Aucun de ces quatre paysages, si dignes d'intérêt qu'ils soient, ne donne l'idée de cette peinture grasse, ample, fougueuse dans laquelle se fixait la vie même des ciels, des eaux, des végétations somptueuses aux verts éclatants. Il est bien regrettable, car de telles occasions sont rares, que l'État ait laissé échapper en 1874, en vente publique à Paris, une incomparable vue de *la Tamise*. Le ciel bleu, d'une intensité prodigieuse, se pommelle de nuages légers; Sous cet azur vibrant s'étale l'eau glauque, lourde, chargée çà et là de grosses barques glissant entre les rives boueuses. Sur la rive, au-dessus de l'escarpement de la berge, un arbre monte dans le ciel ses feuillages d'un vert noir. Et pourtant ce n'est pas là encore la grande note verte de Constable. On ne la trouve qu'à Londres

convention ; mais ses erreurs sont rarement de longue durée, et lorsqu'une œuvre saine, d'une réalité vigoureuse lui est offerte, il renonce bien vite aux idoles ; en dépit des théories imposées, il se prononce volontiers pour celui qui les viole au profit de la vérité. C'est ce qui arriva pour Constable.

Les doctes nullités du grand style avaient beau dire : « Le vert de la nature au printemps ne doit pas être imité. La réalité n'est point dans ces teintes rousses de l'automne ; on ne doit donc mettre dans le paysage que des arbres bruns. Le brun est le ton qui domine dans la nature, etc., etc. » Constable n'en resta pas moins fidèle à sa passion pour les transparentes et fraîches couleurs d'avril.

« Eh quoi ! répondait-il, regarder toujours de vieilles toiles enfumées et crasseuses, et jamais la campagne, la verdure ni le soleil ! Toujours des galeries et des musées, et jamais la création ! »

Et avec quel enthousiasme ne parle-t-il pas de la saison proscrite ! Dans ses lettres on rencontre maints passages comme celui-ci : « La nature renaît, tout verdit, tout fleurit, tout s'épanouit autour de moi. A chaque pas il me semble entendre ces paroles de l'Écriture : « Je suis la résurrection et la vie ».

Il n'y avait point d'obstacles assez forts pour vaincre une telle puissance de sensations. Et il eut occasion de le montrer, car la vie ne se lassa que bien tard de lui être dure et amère.

« Je ne travaille que pour l'avenir, disait-il à ses heures de découragement » Et il s'en fallut de peu que les faits ne justifiassent cette prédiction. Le grand suc-

PREMIÈRE PARTIE. — L'ANCIENNE ÉCOLE 145

cès ne le récompensa qu'à partir de son exposition à

JOHN CONSTABLE. — Ferme dans une vallée. *(The Valley Farm.)*

Paris, en 1824; il avait près de cinquante ans alors, et il mourut en 1837.

De voisines vallées avaient vu l'enfance de Gains-

borough et de Constable, le comté de Suffolk a l'honneur d'avoir donné à l'Angleterre ses deux plus grands paysagistes.

Nul exemple ne saurait être mieux choisi pour démontrer aux obstinés que l'étude scrupuleuse de la nature, loin de détruire l'individualité d'un artiste, ne peut que la confirmer et la révéler dans son expression la plus exacte.

L'un et l'autre, ils vont droit à leur but avec un égal désir de traduction sincère, avec un égal amour de la vérité. Et cependant, placez-les en face du même site, à la même heure du jour, comparez les résultats de leur commune contemplation : que de différences alors ne verrez-vous pas éclater! quelle diversité d'impressions!

La douceur, la grâce, la mélancolie pareront de leur charme attendri le paysage de Gainsborough. A travers les nuages, vous devinerez un ciel clément, les angles trop durs se seront arrondis, telle nuance trop vive, sans que l'artiste en ait eu conscience, se sera atténuée. La paix et la sérénité de Gainsborough se liront dans les moindres accents de cette page. L'autre tableau, par ses tons intenses, vifs, parfois durs, par son mouvement général, ses nuages agités, chargés de pluie, courant sous le vent des hautes régions, par ses eaux profondes et glacées, vous révèlera l'audace d'un fort tempérament, les tumultes d'une âme troublée par la passion.

Gainsborough, sans le vouloir, orne la nature avec la chaste tendresse d'un ami; Constable la traite comme une maîtresse, il rejette tous ses voiles avec impatience, il la montre dans son admirable nudité.

Le procédé de Constable est gras, abondant, fougueux. Ses *Études*, exposées au musée de South-Kensington, donnent l'idée de la violence et de la rapidité de ses sensations. C'est un poète : le drame des éléments

JOHN CONSTABLE. — L'arc-en-ciel. Cathédrale de Salisbury.

l'émeut au suprême degré; il sait aussi les secrets de la beauté reposée; mais ce qui l'attire avant tout, c'est la vie des choses.

Les tableaux de Constable firent en France un effet extraordinaire. Ils y réussirent tellement que notre grande école moderne de paysage se rattache directement à lui. M. Paul Huet avait le premier deviné la

voie nouvelle, il s'y était engagé résolument, mais seul; l'exemple de Constable vint achever sa très glorieuse entreprise. Ce ne fut pas cependant sans protestations de la part des classiques d'autrefois. On en trouve ce curieux témoignage dans une lettre de Constable lui-même :

« Collins, écrit-il, prétend qu'à Paris on ne connaît que trois peintres anglais : Wilkie, Lawrence et Constable; mais les critiques parisiens s'élèvent contre l'engouement du public et parlent durement aux jeunes peintres : — « Quelle ressemblance, disent-ils, trouvez-« vous entre ces peintures et celles du Poussin, *que nous* « *devons toujours* admirer et *prendre pour modèle?*... « Prenez garde aux tableaux de cet Anglais, ils perdront « l'École. Là n'est point la vraie beauté, ni le style, ni la « tradition. » — « Je sais, ajoute Constable, que mes compositions ont un caractère original, mais cela fait leur mérite à mes yeux, et, d'ailleurs, j'ai toujours aimé ce précepte de Sterne : « Ne vous préoccupez point des « doctrines et des systèmes; allez droit devant vous et « suivez votre nature. »

C'est ainsi que la cause du paysage sincère fut gagnée; mais que de gens encore qui protestent et craignent que la manie de l'étude directe d'après la nature ne gagne aussi les autres branches de l'art !

Combien de temps faudra-t-il leur répéter que l'art étant une continuelle fiction, le peintre n'acquiert de valeur personnelle qu'en regardant la réalité dans cette fiction comme dans un miroir? Ce miroir c'est son âme, c'est-à-dire la plus haute formule de sa personnalité, le centre lumineux de son individu. Mais il faut que ce

miroir soit bien à lui; ceux qui n'en ont pas empruntent celui du voisin et copient un reflet. Ils nous montrent, en la gauchissant, la vision d'un autre. Et cet autre, fût-il le plus grand, les trompe et leur est funeste au delà de tout.

A défaut de vertus vraies, on a inventé des vertus factices. On décore son impuissance d'un nom qui résonne : on l'appelle le respect de la tradition. On s'humilie devant les vieux maîtres; on affecte de croire qu'ils ont tout découvert, tout exprimé, qu'ils ont posé partout des colonnes d'Hercule, et qu'à l'égal de Dieu parlant aux flots, ils ont eu le pouvoir et le droit de dire à l'art : « Tu n'iras pas plus loin ! »

Et cette supercherie a su s'imposer. Opposons-lui ces superbes paroles d'Emerson :

« Croire que ce qui est vrai pour nous dans notre propre cœur est vrai pour tous les autres hommes, cela est le génie. Exprimez votre conviction intime, elle se découvrira être le sens universel. »

Et celles-ci, plus précieuses encore :

« Le plus grand mérite que nous puissions assigner à Moïse, à Platon, à Milton, c'est qu'ils ont exprimé ce qu'ils pensaient, mais non pas ce qu'avaient pensé les hommes. »

C'est là, dans son ordre, le mérite de Constable, celui que nous ne cesserons de demander aux artistes : il a exprimé ce qu'il pensait.

Constable a dû lutter toute sa vie, il l'a fait dans la force de sa confiance en soi. Il a réalisé ce vœu du philosophe américain : « Un homme doit se comporter en présence de toute opposition comme si, à l'exception de

sa personne, toutes choses n'étaient qu'étiquettes et phénomènes. »

La seule règle des grands artistes est celle-ci : Juger le passé et l'oublier.

C'est à cette règle qu'obéit toujours un admirable paysagiste dont nous avons à parler un peu longuement, J.-M.-W. Turner [1].

[1]. Joseph Mallord William Turner, paysagiste, naquit le 23 avril 1775, dans Maiden-Lane, Covent-Garden, où son père était coiffeur. Il fut baptisé dans l'ancienne église de Saint-Paul, construite par Inigo Jones (1572-1651) et qui devait être dévorée par l'incendie quelques années plus tard. Il ne reçut qu'une instruction élémentaire. L'amitié de Thomas Girtin (1773-1802), son aîné de deux ans, le fondateur de la belle école de l'aquarelle en Angleterre, et, d'autre part, la permission qui lui fut accordée de faire des copies dans l'importante collection du Dr Monro, à Adelphi, concoururent à développer de bonne heure le talent du jeune artiste. Chez cet amateur éminent, il fit la connaissance aussi de John Robert Cozens (1752-1799) qui, avant Girtin, avait traité l'aquarelle d'une façon magistrale et avant Turner s'était attaché à rendre les curieux effets de plein air et les surprises de l'atmosphère. Cozens donna de précieux conseils à son jeune ami qui entra à l'école de l'Académie royale, en 1789 et l'année suivante exposait une vue de Lambeth-Palace. Il avait quinze ans. Dès ce moment, les éditeurs lui demandèrent de nombreux dessins, très spécialement des vues de villes pour les publications alors à la mode. A cet effet, il parcourut le comté de Mitland, le pays de Galles, la côte sud du Yorkshire, et rapporta de ces excursions une belle suite d'aquarelles. En 1793, il exposa pour la première fois une peinture à l'huile, *la Rafale*; en 1796, *Pêcheurs en mer;* en 1797, *Lever de soleil;* en 1799, il est élu associé à l'Académie royale, puis académicien en 1802. La même année, il fit son premier voyage sur le continent, en France, sur les bords du Rhin et en Suisse. En 1807, il succède, à l'école de l'Académie, au peintre de portraits et d'histoire, Edward Edwards, A. R. A. (1738-1806), comme professeur de perspective; il avait lui-même appris cette science dans

L'homme étrange que ce Turner! Et comme il est bien fait pour dérouter et chagriner tous ceux qui n'admirent rien autant que la servilité de l'esprit chez

les ateliers d'un habile dessinateur d'architecture, Thomas Malton (1726-1801), et de l'architecte Thomas Hardwick (1752-1829), celui-là même qui réédifia en 1795, sur les plans d'Inigo Jones, la petite église toscane de Saint-Paul, où Turner avait été baptisé. C'est également en 1807 que l'artiste commença la publication qui dura douze ans du *Liber studiorum*. Conçue à l'imitation du *Liber veritatis* de Claude Lorrain, cette admirable collection d'études gravées donne la mesure complète du génie de Turner. Quelques-unes des eaux-fortes sont de la main même de l'artiste; il y est l'égal de Rembrandt et ses gravures, par la puissance et la magie de la lumière, sont même supérieures aux dessins originaux des mêmes sujets, conservés à la National Gallery. C'est par exception que l'impression est plus grande encore dans quelques dessins, par exemple dans *le Mont Saint-Gothard, le Dunstanborough, la Côte du Yorkshire*. — En 1812, Turner se fit construire, au n° 47 de Queen-Anne street, West, une maison qu'il occupa jusqu'à sa mort. Il y avait installé une galerie où pendant plusieurs années il exposa publiquement ses propres peintures. Il visita l'Italie trois fois, en 1819, 1829 et 1840.

Grossier de manières, commun de visage, sordidement vêtu, — ce n'est pourtant pas ainsi que nous le représente son charmant portrait peint par lui-même en 1802, — taciturne, réservé, ayant la réputation de thésauriser, misanthrope, n'ayant d'autre passion que celle de l'art, Turner vivait très isolé. Il avait accoutumé ses rares amis à de fréquentes absences dont l'objet leur était inconnu. C'est dans l'une de ces fugues mystérieuses qu'après une vie de succès sans précédent, il mourut subitement, le 19 décembre 1851, aux environs du pont de Battersea, sur le bord de la Tamise, dans un misérable logis où la femme qui le servait ne le connaissait que sous le nom supposé de Brooks. Il fut inhumé à côté de sir Joshua Reynolds, dans les caveaux de la cathédrale de Saint-Paul.

Turner fit à l'Angleterre le legs le plus important que jamais pays ait reçu d'aucun artiste. Il lui donna par testament toute sa fortune, tant en rentes qu'en tableaux, mais à la condition que le Gouvernement, dans un espace de dix ans, pourvoirait à l'amé-

un artiste. Ils font deux parts dans la vie de Turner, l'une de raison, l'autre de folie. Ils ne lui refusent pas quelque talent dans ses quinze premières années de

nagement convenable de ses tableaux et emploierait l'argent à fonder une institution de bienfaisance pour les artistes malheureux. Ce testament fut attaqué par la famille de Turner; mais, par suite d'un accord intervenu au bout de quatre ans entre les parties et ratifié par la cour de la Chancellerie, il fut décidé que toutes les œuvres terminées ou non, peintures, dessins, esquisses de la main du maître appartiendraient à l'État, et sa magnifique collection de gravures et autres propriétés à son plus proche parent. Sa fortune était estimée à 140,000 livres, sur lesquelles l'Académie royale reçut 20,000 livres, c'est-à-dire 500,000 francs.

Sans parler des premières années où Turner se révèle comme aquarelliste, la carrière du maître comprend trois époques, trois manières distinctes. Au début, jusque vers 1805, date du *Naufrage* (n° 476 de la National Gallery), il est visiblement sous l'influence de Wilson et des maîtres hollandais. Au milieu de sa vie jusqu'en 1819, date de son premier voyage en Italie, c'est Claude Lorrain surtout qui le préoccupe. Il fallait qu'il eût pris la lutte bien au sérieux, car il légua très spécialement deux de ses meilleurs tableaux à la National Gallery : *la Fondation de Carthage* (1815) et *le Soleil levant dans le brouillard* (1807), à la condition qu'ils fussent exposés entre deux tableaux de Claude. Ils sont en effet placés dans l'une des salles (n° IX), consacrées aux maîtres anciens et encadrés, d'un côté, par *le Mariage d'Isaac et de Rebecca*, de l'autre, par *l'Embarquement de la reine de Saba*. A cette époque appartiennent le *Jason*, les *Dix plaies d'Égypte*, *l'Apollon et le serpent Python*, le *Naufrage du Minotaure* (1811), *Didon et Enée* (1814), *la Ruine de Carthage* (1817), *Richmond-Hill* (1819.)

En cette même année 1819, à la suite de son voyage en Italie, son talent subit une transformation notable. Dans sa première manière, il fait à l'ombre la part plus large qu'à la lumière; son procédé est ferme, vigoureux, précis; il est encore très proche du temps où ses premières aquarelles étaient remarquées pour le soin et le fini de l'exécution. A partir de cette époque, il poursuit la pleine lumière sans contraste d'ombre, la décompose dans l'infinie variété de ses colorations; il charge sa palette de tons francs, écla-

production, c'est-à-dire pendant la période que l'artiste consacre à l'étude des procédés matériels. Mais alors que, de plus en plus sûr de son instrument, le peintre tants, non rompus : le pourpre pur, le bleu pur, l'orangé pur. Les œuvres types de cette nouvelle manière sont *le Golfe de Baies* (1823) et *Ulysse et Polyphème* (1829).

Pendant les vingt dernières années de sa vie, Turner s'exalte de plus en plus dans cette recherche passionnée de la lumière et de la couleur, et produit ses œuvres extraordinaires, où toute forme n'est plus indiquée que par les incertaines limitations des nuances les plus subtiles et les plus éclatantes, fournies par les irisations du prisme solaire.

Je citerai comme exemples la symphonie d'or intitulée *les Abords de Venise* (1843) et le célèbre convoi de chemin de fer sur un viaduc dans le brouillard, *The Great-Western-Railway* (1844). Quelques-unes des œuvres les plus achevées de l'admirable artiste appartiennent pourtant à cette période, notamment *le Pèlerinage de Childe-Harold* (1832) et *le Combat du vaisseau « le Téméraire »* (1839).

Parmi les livres illustrés par Turner, nous citerons : *Southern Coast Scenery*, — *England and Wales*, — *Rivers of France*, — *les Poèmes*, et *l'Italie* de Rogers. — Très lettré, l'artiste a emprunté fréquemment aux poètes les sujets de ses tableaux : à l'*Histoire d'Angleterre* de Macaulay, *le Prince d'Orange* (plus tard Guillaume III) *débarquant à Torbay*; à *l'Italie*, de Rogers, sa Venise (n° 370) :

There is a glorious city in the sea;

au *Printemps* de Thomson, *le Lac Buttermere*, effet de pluie (n° 460); au *Paradis perdu* de Milton, *le Déluge* (n° 403), *le Matin* n° 461); à *l'Énéide* de Ring, *Enée et la Sibylle*; au *Comus* de Milton, *La déesse de la Discorde au jardin des Hespérides*; à Callimaque, *l'Apollon et le serpent Python*; aux *Illusions de l'espérance*, vers de sa composition; *le Passage des Alpes par l'armée d'Annibal, le Palais de Caligula, la Vision de Médée*, etc.; aux *Saisons* de Thomson, *le Soleil levant dans le matin glacé.*

The rigid hoarfrost melts before his beam;

à *l'Énéide* de Dryden, *Didon et Énée partant pour la chasse*,

dans sa croissante ardeur s'attache à réaliser son idéal personnel, c'est le moment qu'ils choisissent pour l'exclure, avec force lamentations, du domaine de l'art et le reléguer dans le lazaret de l'extravagance.

Et pourquoi cette concession des premiers jours? La main de Turner n'a pourtant pas un instant dévié de la ligne qu'il lui avait imposée ! — Ah! c'est que ce grand peintre avait une ambition peu commune, et qu'avec le pressentiment d'une longue carrière (il vécut soixante-quinze ans), il possédait la plus nécessaire qualité de l'ambitieux : la patience.

Turner n'a qu'une volonté, un rêve d'une audace prodigieuse : il veut fixer la lumière.

Pour y arriver, rien ne lui coûte. Longtemps il se soumet, il se range à la suite du peintre de la lumière par excellence : il étudie, il analyse, il décompose, il copie Claude Lorrain; il fait bravement des pastiches de ses œuvres, il adopte son style et celui de ses amis, Nicolas Poussin et Guaspre. Il expose devant le public ses contrefaçons habiles, et les juges patentés le pro-

ainsi que d'autres épisodes de l'histoire de Didon; à Byron, *le Champ de bataille de Waterloo* et *le Pèlerinage de Childe-Harold;* à Horace *le Golfe de Baies :*

<center>*Nullus in orbe sinus Baiis prælucet amœnis;*</center>

à *l'Odyssée* de Pope, *Ulysse et Polyphème;* aux *Métamorphoses* d'Ovide, *Apollon et Daphné dans la vallée de Tempé;* à Musée *Héro et Léandre;* à Shakspeare *la Grotte de la reine Mab,* etc., etc.

De 1790 à 1850, Turner a exposé à l'Académie royale 257 tableaux et dessins.

Il y a eu un autre peintre du nom de William Turner (1789-1862), un aquarelliste; on le désigne sous le nom de Turner d'Oxford.

clament maître à son tour. Turner sourit en lui-même, et, du même pas que rien n'arrête, il marche lentement mais sûrement à son but. A l'heure où on lui dit : « Voilà qui est parfait », il répond : « Je quitte l'école et je commence mon œuvre ». A ne voir que les titres des compositions de Turner, on pourrait aisément se

J. M. W. TURNER.
Le Pèlerinage de Childe-Harold en Italie. *(Childe-Harold's Pilgrimage. Italy.)*

tromper sur leurs intentions. On n'y aperçoit guère que des sujets mythologiques, des scènes d'histoire, des Apollons, des Annibals, des Didons, des Muses, des Médées, etc. : tout le bagage familier aux peintres de paysage historique. Mais ce n'est pas là sa préoccupation, et il appelle inutilement ainsi l'attention sur les parties inférieures de son talent. On trouve çà et là

dans ses œuvres quelques figures passables, mais en général, il faut le dire, elles sont non seulement insuffisantes, mais déplorablement mauvaises. L'une d'elles, cependant, est admirable, celle d'Apollon vainqueur, dans le tableau intitulé *Apollo killing the Python*. Je ne sais si notre grand artiste français, M. Gustave Moreau, a jamais vu cette page d'une si vibrante émotion.

J.-M.-W. TURNER.

Apollon tuant le serpent Python. *(Apollo killing the Python.)*

S'il la voit jamais, il y reconnaîtra le génie d'un de ses ancêtres. J'ajoute cependant que les figures disparaissent presque toujours chez Turner dans l'effet général ; elles se perdent dans l'effet lumineux, auquel elles concourent et où on ne les cherche pas.

Turner a reproduit les plus grands phénomènes de l'atmosphère dans les pays de brouillard. Mais

cette brume, à la longue, lui a donné le spleen et la nostalgie des clartés incandescentes. Les tempêtes du ciel dans les montagnes ou dans les mers du Nord, les sérénités grises ne lui suffisant plus, c'est aux pays du soleil qu'il est allé demander la pleine réalisation de ses rêves de lumière.

J.-M.-W. TURNER. — Le combat du « Téméraire ». Soleil couchant.
(*The Fighting « Temeraire ». Sunset.*)

J'ai vu, tant à l'Exposition de Londres en 1862 que depuis au musée de South-Kensington et à la National Gallery, environ cent cinquante tableaux de Turner, plus à peu près quatre cents aquarelles, dessins au trait, lavis de sépia ou croquis à la plume. Il est impossible de donner en quelques lignes une idée de l'imagination

de cet artiste; l'analyse de son œuvre exigerait un volume, et le cadre restreint de ce livre nous interdit de la tenter ici.

Il nous suffira de dire qu'après s'être montré l'égal des grands aquarellistes ses prédécesseurs, Paul Sandby (1725-1809), Thomas Hearne (1744-1817), Edward Dayes, qui exposa de 1786 à 1804, année de son suicide; après avoir rivalisé de majesté italienne avec Claude Lorrain, de simplicité avec Gainsborough, Turner s'abandonne enfin à son propre génie. Et quelle étonnante diversité dans son œuvre! N'avons-nous pas vu passer ici, à Paris, en 1874, aux enchères publiques, deux tableaux comme *le Château de Kilgarren* et *le Banquet de Guildhall*? *Le Château de Kilgarren* démontrait aux stylistes que le style ne se dégage point d'une conception purement intellectuelle mais de la nature même. Cette vue d'Irlande, nullement arrangée, avait toute la grandeur, toute la noblesse des plus nobles pages du Poussin, avec quelque chose de plus : l'émotion. Quelle puissance de génie étonnante chez cet homme! Comment la nier, quand on a pu voir côte à côte *le Château de Kilgarren*, cette œuvre sévère, tragique, sombre, et ce *Banquet de Guildhall* qui est assurément une des œuvres les plus prodigieuses du peintre. La grande salle de l'hôtel de ville de Londres, tendue de rouge du haut en bas, est incendiée de lumières. D'immenses tables l'occupent dans toute sa profondeur, chargées de candélabres et de mets, entourées par la foule agitée des convives. Au fond, un trône et la table d'honneur. Sur les parois latérales, d'immenses tribunes encombrées de spectateurs. Rien ne peut donner une idée de la magie

PREMIÈRE PARTIE. — L'ANCIENNE ÉCOLE. 159

des colorations, de l'intensité de l'effet lumineux, de l'animation folle, de la verve, de la vie, qui animent cette petite toile qui n'a pas 50 centimètres de hauteur. Turner seul dans l'école anglaise a eu cette puissance extraordinaire, et chez nous Eugène Delacroix dans l'*Assassinat de l'évêque de Liège*.

J.-M.-W. TURNER. — Ulysse raillant Polyphème. Soleil levant.
(*Ulysse deriding Polyphemus. Sunrise.*)

Turner procède avec une simplicité qui ne paraît pas en rapport avec la puissance du résultat obtenu. Pour concentrer dans un petit cadre la plus grande somme de lumière possible, il choisit généralement les vastes surfaces propres à réfléchir le foyer lumineux, les perspectives larges et profondes, les ciels immenses, la mer, qui est par excellence le réflecteur de la lu-

mière. A mesure qu'il devient maître de son exécution, il élimine les premiers plans habituels, les teintes sombres chargées de faire valoir l'éclat du reste de la composition. Et l'on peut citer nombre de tableaux où l'on ne retrouverait pas une touche de bitume. Il veut et il rend la lumière jusqu'au bord de la toile.

Toutes les magies, toutes les subtilités, toutes les splendeurs du rayonnement, l'une après l'autre, Turner les a abordées, tentées et réussies (il a parfois aussi éprouvé des défaites absolues). Depuis les pâles lueurs du crépuscule, les blancheurs laiteuses de l'aube se levant à l'horizon des terres brunes, jusqu'aux éblouissements du soleil couchant incendiant de ses immobiles rayons les flots et leur agitation perpétuelle, c'est une série, une suite non interrompue de prodiges : vues de Venise, côtes anglaises, cathédrales, châteaux, forêts, montagnes, lacs paisibles, océans en furie, vaisseaux en détresse, combats maritimes, escadres flottantes, plages à marée basse, intérieurs, salons, études d'anatomie et d'ornithologie, animaux, architectures réelles et architectures fantastiques, herbes, insectes et fleurs ; c'est un monde, c'est le monde de la réalité éblouissante et celui de l'imagination passionnée confondus et mêlés, fourmillant de vie et d'éclat. Turner fut un artiste de génie trop rarement complet, mais souvent sublime.

S'il est mort seulement en 1851, depuis longtemps déjà il vivait à l'écart, dans un isolement austère que l'on affecte de confondre avec la misanthropie. Il n'avait, dans ses dernières années, muré sur lui les portes du monde extérieur que pour se livrer plus entièrement à l'ardente contemplation de ses visions

PREMIÈRE PARTIE. — L'ANCIENNE ÉCOLE. 161

intérieures. De là tant de pages de chaude éloquence et de grande peinture.

Et comme définition de la grande peinture, j'accepte volontiers pour Turner les termes mêmes choisis par M. Vitet, un maître de la critique académique, c'est-à-dire « un certain mélange indéfinissable, un certain accord harmonieux de l'idéal et de la vie qui constitue des

J.-M.-W. TURNER. — Abords de Venise. *(Approach to Venice.)*

créations que l'esprit humain enfante si rarement et qu'il est permis d'appeler des chefs-d'œuvre ».

Turner ne procède d'aucune école et, malgré ses débuts, Claude Lorrain n'a rien à revendiquer dans son talent qu'une influence d'enseignement pratique bientôt écartée. C'est là un des mérites du peintre anglais, il s'affirme lui-même. Son autre mérite, et le plus grand, c'est d'avoir constamment cherché le mieux, et, jusqu'à

sa dernière heure, poursuivi la réalisation d'un idéal qu'il plaçait plus haut de jour en jour.

Dans cette lutte contre l'insaisissable, il fut soutenu par son génie, mais s'il succombe quelquefois, s'il est par moments obscur et impénétrable pour bien des esprits, cela provient inévitablement d'une erreur de direction. Cette erreur, je la connais, et, malgré toute mon admiration pour ce grand artiste, je ne crains point de la dire : Turner n'a point assez regardé la nature ; il a, dans l'emportement de son imagination impétueuse, trop souvent dédaigné la réalité. Dédaigné, le mot est trop fort : il n'est point assez souvent revenu à la réalité. Sur un coin de réel entrevu, il brodait les plus éclatantes variations, où parfois le thème primitif disparaît.

Turner, amoureux du soleil, ne peignait point le soleil qu'il avait sous les yeux, mais celui qu'il rêvait; il peignait ce qu'il croyait être le Beau par excellence et en dehors de toute convention, ne consultant que son génie et son goût intérieur. C'est ainsi qu'à côté de productions sublimes, il lui est arrivé de se tromper; et c'est le fait de ceux qui ne regardent qu'en eux-mêmes.

Ceux-là ont peut-être le génie plus saisissant, plus prompt à recevoir et à rendre, peut-être provoquent-ils plus rapidement l'émotion esthétique; mais pour avoir abandonné la grande nourrice de l'art, l'*alma parens*, la nature, leur génie même offre bien plus de prise à la discussion et n'est point universellement reconnu.

C'est un châtiment, il est juste, et nous ne nous sentons pas la force de protester contre ses rigueurs, malgré l'ardente sympathie que ces peintres nous inspirent.

De tels hommes sont utiles pour renouveler le goût

et secouer l'apathie de la plèbe des imitateurs, mais ils ne sont dans l'art et ne peuvent être que d'admirables unités, des hommes d'exception plutôt que des maîtres.

Des imitateurs, il n'est pas rare qu'ils en aient eux-mêmes; mais ceux-là, de faibles esprits, sont au génie

J.-M.-W. TURNER. — Obsèques en mer de Sir D. Wilkie.
(Burial at sea of the body of Sir D. Wilkie.)

dont ils s'inspirent ce qu'une lande gasconne est à l'immensité du désert.

Des élèves, il ne leur est pas permis d'en avoir, et c'est un bienfait pour l'art, car pour prendre une application immédiate, on doit considérer la méthode qui a réussi à Turner, parce qu'elle était sienne, comme

malsaine et funeste à qui oserait la reprendre et la suivre.

Si j'en excepte Gainsborough et Constable, Reynolds aussi qui eut seul le goût du grand art, tous les artistes anglais jusqu'en 1850, même Turner, sont entachés d'un singulier vice, l'amour de la bizarrerie. Rappelez-vous Romney, B. West, Fuzeli, Northcote, J. Barry, J. Opie et songez à William Blake.

William Blake (1577-1827) est ce peintre visionnaire et issu du grand mouvement teutonique qui a rallié, sous la terreur inspirée par Napoléon et nos armes, toutes les fractions de la grande souche scandinave et germanique. Ce mouvement, en pénétrant l'Angleterre, lui a communiqué une partie des éléments mystiques du Nord extrême ; de là sont nées les poésies de Wordsworth et celles de Shelley ; Coleridge, à demi hégélien, appartient au même mouvement.

Blake, très amoureux de la poésie de Wordsworth, a opéré une singulière tentative. Il a voulu faire du Swedenborg en peinture. C'est un peintre visionnaire et de plus un peintre de visions.

Poète, il est admirable dans ses premières conceptions innocentes. Quand sa vision le domine et que, avançant en âge, il se livre à elle, il en est étouffé. Sa fantasmagorie intérieure devient touffue, écrasante, obscure, et il est la victime de sa création. Ses derniers poèmes, accompagnés de dessins gravés à la pointe sèche par des procédés nouveaux, sont inintelligibles. Il a vécu extrêmement pauvre dans la vision

et le labeur. Génie trop plastique pour la plume et trop mystique pour le pinceau. Le poète Swinburne s'est converti à son mysticisme.

W. BLAKE. — Le Réveil du jugement dernier.

Les peintres anglais obéissent donc d'une part à leur instinct personnel, d'autre part aux nécessités de leur situation en face de leur public.

A quelque point de vue que l'on se place, en effet, l'école anglaise nous révèle une particulière disposition

de l'esprit britannique en général. Ses œuvres ne démontrent point du tout l'importance de la peinture proprement dite considérée comme l'un des beaux-arts ; l'art de peindre ne paraît nullement répondre à un besoin sensuel des Anglais, à un sentiment vraiment intime de la beauté ou de l'expression plastique. Il me paraît évident qu'un tableau est pour eux un objet de luxe, que l'acquisition d'un chef-d'œuvre est une marque de richesse et de distinction qu'il faut produire, mais qu'ils ne s'en promettent aucune des joies que l'on attend de la contemplation d'un chef-d'œuvre. C'est là pendant un siècle le fond du goût artistique en Angleterre.

Et c'est ce qui explique, chez ceux qui achètent, la recherche de la singularité plutôt que de la pure beauté. Ces grands fous raisonnables, dès qu'il ne s'agit plus que d'un objet de distraction, s'attachent avant tout à l'étrange et au bizarre. Partant de là, en dehors de leurs propres tendances, les peintres se croient tenus de tout sacrifier à l'excentricité. Cette soumission au caprice du public est bien plus grande encore et plus visible dans l'art britannique que dans le nôtre où, toutefois, il ne paraît encore que trop et tourne si souvent à la grossièreté.

Grâce à la concentration des fortunes, l'artiste de l'autre côté de la Manche connaît d'avance son vrai public, celui qui paye ; il sait fort bien qu'une seule classe l'encouragera et le récompensera de ses efforts, et c'est dans cette prévision qu'il se fait courtisan. — Hogarth est-il autre chose que le courtisan de la société puritaine de son temps ?

A ce compte, nous ne saurions nous étonner que l'Angleterre ait été si peu artiste. Elle professait, il est vrai, la plus vive admiration pour ses grands hommes. Mais ne soyons pas dupes des tombeaux de Westminster, ni des colonnes, ni des statues dressées sur les places et dans les monuments publics ; les Anglais n'ont qu'une estime médiocre pour leurs contemporains en mesure de devenir grands à leur tour ; leur courtoisie ne s'étend guère jusqu'aux gens de goût. Les artistes à leurs yeux sont des instruments bâtis tout exprès pour amuser et distraire l'aristocratie. Est-ce là un sérieux appel à la grandeur et à l'élévation dans l'art ?

Aussi ces deux mots : grandeur, élévation, doivent-ils être rayés de toute étude sur les peintres britanniques d'alors. Ils ont une naïveté apprêtée, qui devient promptement monotone ; ils sont prodigues d'effets anecdotiques, d'effets littéraires plutôt que pittoresques. Leurs qualités sont à eux cependant, et ils en ont. Ainsi, dans la peinture de genre, ils font preuve d'observation ; dans le paysage, ils réussissent très bien les ciels, c'est là une de leurs supériorités ; ils ont mis une application extrême à rendre ce spectacle toujours changeant, à fixer cette irréalisable variété d'aspects. N'oublions pas enfin qu'ils comptent parmi eux des portraitistes illustres et que le portrait est un des arts les plus difficiles.

Mais l'école anglaise ne montre en réalité le témoignage d'aucun effort sérieux ; venue après toutes les autres, riche de l'expérience du passé, elle n'a, jusqu'à cette date de 1850, que fort peu produit et encore rien institué.

Son indépendance n'est même pas un calcul légitime ; si elle rejette toute tradition, ce n'est point pour marcher dans une voie nouvelle tracée d'avance et méditée, c'est par caprice, afin d'obéir au goût particulier des peintres pour l'excentricité individuelle, qui n'a que bien peu de rapports avec la vertu la plus noble dans l'art : l'originalité.

Turner lui-même, avec ses magnifiques éclairs et ses obscurités impénétrables, manque de cette ampleur sereine qui constitue les grands maîtres ; comme ses compatriotes, et à ne considérer en lui que le talent, il ignore l'art de composer un tableau. Il ne s'est sauvé que par une application exclusive, une tension constante de toutes ses facultés vers une seule des nombreuses expressions que le peintre ait le droit et le devoir de chercher. J'ajoute qu'il a été sauvé surtout par son incomparable génie.

Et, en somme, les plus admirables fragments créés à l'état de fragments par le cerveau d'un homme ne seront jamais que des manifestations excessives, stupéfiantes, des monstruosités, si on les compare à des œuvres présentant une moyenne de beautés également réparties et dans leur infériorité relative possédant l'unité. Des ouvrages de ce dernier ordre étonneront moins sans doute, mais ils attireront l'attention des hommes et la retiendront d'une manière durable, parce qu'ils ne porteront point le sceau de l'esprit de système. Je ne veux pas faire ici l'éloge de la médiocrité que je hais. Je pense, en écrivant ces lignes, aux plus illustres, à Raphaël par exemple, et je constate là une loi de goût général plutôt qu'un sentiment personnel. Celui qui

écrit ici irait de préférence aux passionnés, aux violents plutôt qu'aux équilibrés, à Rembrandt plutôt qu'à Raphaël.

On a dû remarquer que l'esprit de système affectait spécialement les individus qui se sont faits eux-mêmes souvent par orgueil ou, comme cela se dit, qui sont « arrivés » après être partis de rien. Ceux-là trouvent que les procédés qui les ont servis sont uniques et doivent être à la portée de tout le monde. Ils oublient que la science, si souvent dédaignée, est par le fait le seul chemin qui conduise à la simplicité, au naturel, à la vérité. Ils ignorent qu'avec la science et par elle, le génie individuel se développe sûrement et qu'il n'a pas de meilleur auxiliaire. Voyez Albert Dürer, ce merveilleux génie, si grand par l'émotion, si grand par la science !

Les peintres anglais ne se sont point doutés que savoir est la seule base de l'infaillibilité dans l'art.

Savoir et bien savoir ; — la pensée appuyée sur ce levier se fortifie, se contrôle elle-même et possède pour se manifester non seulement l'expression exacte et incontestable, mais aussi la conscience raisonnée de cette exactitude. — Quelle plus grande joie morale !

Il est de rares tableaux dont on sent ne pouvoir dépasser la pensée, dont on sent qu'ils réalisent pleinement un idéal. Pour les raisons que nous venons d'énumérer, on n'en trouverait pas un de cette sorte dans l'école anglaise. Ce qu'on peut accorder aux meilleures productions de cette école, c'est qu'elles ont un germe d'idéal, mais le spectateur est forcé de le développer lui-même et de s'abandonner à son imagination pour en jouir.

La peinture en Angleterre, dans la première moitié du xixe siècle, — j'en excepte le paysage — est habile, souvent pleine de talent, éminemment voulue, originale parfois, mais elle manque essentiellement de génie. Ou du moins s'il y en a, ce génie est si peu celui du continent et en particulier touche si peu l'âme française, que c'est à peine si nous le comprenons.

L'esprit britannique dans les arts, jusqu'à la date où nous sommes arrivés, a le même caractère que le pays; il est dur et mâle, et comme tel dénué de grâce; ce n'est pas celui qui nous touche et nous convient; aussi nous a-t-il fallu quelque effort pour y pénétrer.

DEUXIÈME PARTIE
L'ÉCOLE MODERNE
1850-1882

I

ORIGINALITÉ DE L'ÉCOLE MODERNE

Écrivant pour un public français et au moment d'aborder l'étude des peintres modernes, nous devons faire appel à nos souvenirs et retracer autant que possible l'impression générale que les galeries anglaises firent sur nous, ici à Paris, chaque fois que ces artistes s'y montrèrent en nombre.

La première apparition des peintres anglais sur le continent se fit, je l'ai déjà dit, au palais de l'avenue Montaigne en 1855. Il y eut là pour notre école comme une révélation d'un art, d'une école dont nous ne soupçonnions même pas l'existence. Fut-ce un effet de la

nouveauté, de la surprise ou simplement l'évidence d'une supériorité, tout au moins d'une grande force, toujours est-il que nos voisins d'outre-Manche — si inconnus et dédaignés jusque-là — obtinrent chez nous un très grand succès que nous aurons à expliquer, une sorte de vogue qui a laissé dans toutes les mémoires un vif souvenir.

Il faut bien l'avouer : pour des yeux habitués à la sobriété croissante de la couleur dans notre école de peinture, habitués d'autre part à l'harmonie des maîtres dont les chefs-d'œuvre peuplent nos musées, le regard, en pénétrant dans les galeries consacrées à l'école anglaise dans nos trois grandes Expositions internationales de 1855, 1867 et 1878, nous communiquait une impression inattendue, saisissante, plutôt qu'une impression agréable.

Autant l'installation matérielle de ces galeries était faite pour le calme, pour le facile isolement des bruits de la foule, autant — singulier contraste — les peintures qui les décoraient étaient en général violentes, et « criardes » de ton. Nous avons de prime-abord quelque peine à supporter un diapason de couleurs si élevé.

Lentement aguerris ou bravant le choc, nous décidons-nous à étudier ces tableaux de plus près, de nouveau, nous sommes heurtés dans notre façon de concevoir l'œuvre d'art par l'absence de composition. Ici, pas de centre, une action principale noyée dans l'accessoire et le détail, des figures coupées à la hauteur des épaules par la feuillure du cadre, mille hardiesses qui nous font l'effet d'énormes contresens. Bien évidemment, nous sommes en présence d'un art étranger. On ne peut s'y

méprendre comme dans la plupart des autres galeries, dont on ne saurait distinguer la nationalité sans indication préalable. Non seulement il saute aux yeux dès l'abord que ces tableaux ne sont point français, mais de toute façon ils affirment à plaisir et ils affichent leur origine britannique. Les motifs de toutes ces peintures sont anglais, le type des personnages exclusivement est anglais, le drap qui les habille, le verre dans lequel ils boivent, le couteau dont ils se servent, le meuble près duquel ils sont placés, tout cela est de fabrique anglaise, tout cela est local, particulier au sol et au génie insulaire de la Grande-Bretagne.

Rien n'entame nos voisins à cet égard : leurs galeries privées, les plus riches du monde, s'enrichissent encore chaque jour des œuvres les plus admirables des anciennes écoles continentales ; mais en vain et sans porter la moindre atteinte à ce particularisme à l'emporte-pièce de leurs peintres. Il semble que leurs ateliers soient fermés par un pan du grand mur de la Chine. Ils refont, mais à rebours, le blocus continental. Ils ont mis en interdit l'art européen. Ils sont et veulent demeurer Anglais.

Voilà qui donne à songer.

L'ensemble de l'école anglaise — je ne l'en blâmerai pas — s'est fait, au prix d'un système d'exclusion qui nous paraît parfois excessif, un art vraiment national.

En parcourant nos musées d'œuvres modernes, nos Salons annuels, n'avez-vous pas fait cette réflexion que le xixe siècle a pu accomplir les deux tiers de sa course sans que l'art français ait rien laissé qui permette aux générations futures de retrouver la France où nous au-

rons vécu ? Depuis une dizaine d'années seulement, nos peintres — et quelques-uns seulement — daignent peindre leur temps. Sans doute, il se fondera une tradition authentique sur les mœurs de la Restauration, du gouvernement de Juillet et des deux Empires; mais ce n'est certes point dans les tableaux modernes que nos descendants trouveront les éléments de cette tradition (ils auront à les chercher dans nos caricaturistes : Gavarni, Daumier, nos vrais peintres de mœurs, et dans les publications périodiques illustrées). Supposez, d'autre part, ce qu'à Dieu ne plaise ! que la civilisation accomplisse au cours des siècles un de ces tours de roue formidables dont l'histoire de l'humanité cite bien des exemples; qu'elle laisse tomber notre Occident dans le néant comme y sont tombés les peuples si raffinés, si cultivés qui furent les Perses, les Assyriens, les Égyptiens, les Grecs eux-mêmes : quel témoignage sur nous aurons-nous légué à ces races inconnues qui tiendront alors le sceptre du monde ? A part notre gloire militaire, hélas ! à part notre vie du champ de bataille, ils ne sauront rien de nous, parce que nous n'en aurons rien voulu dire. D'après les monuments de notre art, ils nous prendront pour un peuple fantasque, vivant tantôt à la grecque, tantôt à la façon de la Renaissance italienne ou des boudoirs du xviiie siècle, mais n'ayant jamais eu de vie propre, originale. Les futurs archéologues, les futurs écrivains, qui voudront refaire l'histoire par les monuments seront-ils donc forcés pour le xixe siècle de laisser un feuillet blanc au mot *France* ?

Qu'on réplique : « Après nous, la fin du monde ! », soit ; mais c'est avoir fait bon marché de soi-même. Et

si pareille modestie, pareille indifférence était permise aux individus, on n'oserait dire qu'elle le fût de même à une grande nation.

Et l'Angleterre ne l'admet point ainsi. Je ne m'exagère nullement l'action que peut exercer sur le développement de l'art la perspective de l'avenir; je sais qu'en général on ne fait pas sa vie pour sa mort et que la constante pensée de ce néant, dont nous avons tout à l'heure indiqué l'éventualité plus ou moins lointaine, suffirait à immobiliser le mouvement d'un peuple; l'exemple de l'Inde, les souvenirs de l'an 1000 en Europe sont formels à cet égard. Cependant, je ne vois pas que notre art ait rien à perdre à pénétrer plus avant encore dans la voie d'observation immédiate et de sincérité dont il s'est tenu systématiquement éloigné depuis Louis David, c'est-à-dire depuis la fin du siècle dernier jusqu'en ces derniers temps. A ce point de vue, en dépit de tout ce qui nous choque chez les peintres anglais, nous pouvons leur envier ce privilège d'avoir un art national, privilège qu'ils possèdent à peu près seuls dans l'Europe contemporaine.

Le génie du Nord le voulait ainsi, surtout le génie saxon que les Anglais ont conservé au fond dans toute son intégrité, bien qu'émoussé à la surface par l'adoucissement général des mœurs. Pour nous, nous étions trop latins, trop portés à généraliser, pour affirmer dans nos arts la vie actuelle avec la même énergie étroite, avec la même ténacité.

Est-ce grandeur, est-ce faiblesse de notre race? — Nous allons toujours, et de prime-saut à l'abstrait; le détail précis nous importune, nous ne savons ni l'accueil-

lir ni même le tolérer; peut-être est-ce que nous ne pourrions le porter avec son luxe, sans cesse renaissant de profusions, que nous qualifions volontiers de « barbares ». Nous supprimons l'accident d'une façon absolue, radicale, en vue d'une harmonieuse unité; nous ramenons d'instinct et aussi de parti pris les formes particulières aux formes générales, les formes réelles aux formes idéales, les formes individuelles aux formes types de ce que nous appelons le grand art. — C'est parfait.

Mais à ce noble jeu, à ces délicates spéculations, nous amoindrissons sensiblement l'initiative personnelle, nous faisons la part trop large aux intelligences d'exception, en nous asservissant à leur suite, en répétant à satiété les formules d'art pour lesquelles elles se sont le plus approchées de notre rêve ambitieux : ainsi d'un Phidias, ainsi d'un Raphaël, maîtres incomparables et divins, générateurs pourtant de longues et fatales routines; fiers sommets rayonnants de pure lumière, mais à l'ombre desquels s'abritent les vaniteuses et banales ostentations du savoir-faire, les sottises et les hypocrisies du pédantisme, les fabricateurs de sensualités qui, sous l'égide du « beau », font passer leur marchandise de plaisir et qualifient « laid » tout ce qui sort de l'agréable, du joli, de la grâce, de la volupté, pour se rattacher aux émotions de l'âme humaine, au terrible, à l'étrange, à la passion, au sentiment, ou tout naïvement au vrai, au simple vrai.

L'art anglais par son principe est donc aux antipodes de notre art. Il se dérobe aux lois qui gouvernent celui-ci. L'un est-il supérieur à l'autre, le latin au saxon? Je

l'ai cru longtemps, je n'oserais plus l'affirmer. Mais la question me paraît étrangère au débat. Nous avons pu les comparer pour nous rendre un compte exact de leur antagonisme; nous mettrons quelque circonspection à les rapprocher du même étalon. Ils ne se mesurent point au même compas, par cette raison qu'ils appartiennent à des ordres de manifestations qui n'ont de commun que l'outil : toiles, couleurs et brosses.

C'est donc notre curiosité que nous allons satisfaire en étudiant les tableaux de cette école et non pas un jugement que nous avons la prétention de porter. Nous tâcherons de nous abstraire de nos goûts, qui tiennent aux transmissions de la race et de l'éducation, afin d'expliquer, sinon d'admirer, cet art qui les contredit si brutalement.

Il est essentiel pour un moment d'abdiquer nos vieilles et chères préférences et d'apporter à cette étude le désintéressement du chimiste qui analyse méthodiquement et sans répugnance au laboratoire les matières qui répugnent le plus à ses sens, la patience du savant qui observe en ses fonctions, qui dissèque en son organisation quelque monstre inconnu.

Monstre étrange que cet art, et qui par son étrangeté nous séduisit en 1855, quand nous le vîmes pour la première fois, mais qu'il faut analyser aujourd'hui! Il ne se rattache, qu'on se le dise bien, par aucun lien de tradition à la famille des grands peintres anglais du commencement du siècle : les Gainsborough, les Reynolds, les Constable, les Lawrence. C'est même en vain qu'il se réclame de Turner. Peut-être Hogarth, peut-être Wilkie, ont-ils quelque parenté lointaine... Mais

non, il n'y a là qu'une apparence d'origine. Ces derniers se peuvent apprécier à la mesure commune; ils ont leur individualité bien tranchée, mais issus des Hollandais et des Flamands, ils sont peintres comme nous, ils entendent leur art à notre façon. Les peintres anglais modernes, au contraire, ne datent et ne relèvent que d'eux-mêmes à quelques exceptions près. Leur peinture a germé sur le sol britannique comme ces grandes végétations qui se succédaient sur la surface de la terre aux premiers âges du monde, toutes variées, comme les essais d'une grande force qui ne se possède pas encore, qui ne mesure ni sa puissance ni son équilibre, essais tour à tour remplacés par des essais absolument opposés. A première vue, on est tenté de prononcer le mot « décadence ». Nullement; il n'y a pas décadence, il y a différence, et peut-être — qui sait? — renaissance.

S'il est vrai, comme nous l'avons dit, que la peinture anglaise choque si fortement nos habitudes d'art par la violente crudité de son coloris, par le défaut d'équilibre en ses compositions, par le particularisme de ses motifs, comment donc expliquer la vogue dont elle fut l'objet en 1855, auprès de notre public français? Je crains bien de ne pouvoir donner la raison de ce phénomène singulier sans laisser échapper quelque impertinence dont je fais préalablement mes excuses au lecteur.

L'humaine nature a la faculté d'abriter et de concilier toutes les contradictions; je n'examine pas si nous devons nous en glorifier comme d'un témoignage de largeur et de force ou en rougir comme d'une infirmité; il nous suffit que ce fait depuis longtemps reconnu soit

acquis à l'avantage de notre démonstration. Cette faculté se manifeste en effet avec une cruelle évidence dans l'attitude du public français en matière d'art. Je montrais dans le précédent chapitre ce public sous l'action de l'influence latine — influence de race et de persistante éducation, — affirmant des préférences pour les formes admirables mais généralisatrices et toutes d'abstraction de la statuaire grecque et de la peinture italienne. Si nous allons au fond des choses, il nous faut bien voir et, l'ayant vu, il nous faut bien dire que pour la très grande majorité ce culte de ce qu'on nomme l'idéal est purement platonique et n'engage pas à de grands sacrifices.

C'est le goût dont nous faisons le plus volontiers parade, il est vrai, celui que nous affichons parce que de nos études de jeunesse il nous est resté le sentiment qu'il était le plus noble. Dans la réalité, nos mœurs sont moins sévères et nos goûts moins solennels. Nous glorifions des idoles, des idoles sacrées, mais sacrées à la façon des vers de Lefranc de Pompignan[1]. Nous ne parlons qu'avec vénération des nobles récitatifs, des fiers accents de Glück en son *Alceste,* en son *Orphée,* mais nous fredonnons avec délices les refrains insensés de l'*Orphée aux Enfers* ou de la *Grande-Duchesse,* de la *Timbale* ou de la *Fille de Mme Angot,* voire même des pires inepties de cafés-concerts; on étouffe un bâillement dans une exclamation admirative aux représentations de l'ancien répertoire, on s'incline respectueusement devant la salle du Théâtre-Français, déserte aux

1. « Sacrés ils sont car personne n'y touche. »

jours de tragédie, et l'on se porte en masses compactes aux comédies de Dumas fils, aux spirituelles intrigues de Victorien Sardou et aux drôleries de Labiche. Je ne fais pas le procès à ce double courant de l'opinion; mais je constate que les siècles nous ont légué l'idolâtrie de l'austère plutôt que le goût réel de la grandeur; je remarque qu'il entre dans nos admirations pour le grand art plus de convention que de conviction.

Poussons encore un peu plus loin ces distinctions entre les diverses nuances du goût français. Nous avons reconnu chez l'immense majorité la coexistence de deux sortes de goût contradictoires, le goût d'apparat et le goût réel : le premier, tourné de confiance et même de parti pris vers les formes d'un art élevé, souvent peu comprises, considérées *in petto* comme ennuyeuses, mais quand même vantées, exaltées; le second, s'adressant aux formes légères, petites, ingénieuses, facilement intelligibles et reléguées d'ailleurs au second rang de nos préoccupations par l'intérêt du sujet, par le drame ou par la simplicité, par la passion ou par l'esprit du motif.

En regard de ces dispositions, qu'apporte le plus grand nombre à l'étude des œuvres d'art, on pourrait signaler aussi quelques contradictions dans les goûts de la minorité composée d'amateurs. En général, ils vont à un autre extrême, ils ne demandent à une statue, à une peinture, que l'émotion purement plastique, sans souci de l'émotion esthétique, c'est-à-dire de la valeur morale de l'œuvre. Mais en raison même de leur commerce constant avec les œuvres de saine exécution, il arrive parfois aussi à ces amateurs de se laisser surprendre et séduire par l'imprévu : tantôt par une feinte

naïveté, par une absence réelle ou simulée de toute adresse, par une sorte de gaucherie qui les repose des habiletés excessives, familières à la plupart de nos peintres modernes.

Après avoir marqué ces nuances essentielles, après avoir indiqué le partage du goût dans notre société, rien ne devient plus facile que d'expliquer le succès des peintres d'outre-Manche au palais de l'avenue Montaigne.

C'est le côté d'exception si particulier à l'art anglais qui, en 1855, a séduit nos amateurs; ils y ont trouvé des saveurs imprévues toutes nouvelles et, dans leur indulgence, il s'est rencontré quelque chose d'analogue aux appétits qui, enfants, nous font mordre à belles dents aux fruits verts.

C'est le côté anecdotique et petit de ce même art, l'attrait littéraire et non l'attrait pittoresque qui séduisit alors et de même, en 1867 et en 1878, la masse des visiteurs.

Ces derniers ne se corrigeront probablement jamais de ce que nous regardons comme une erreur avec nos idées latines sur le but de l'art. Quant aux premiers, s'ils n'en reviennent pas, au moins rabattront-ils beaucoup de leur première admiration, se contentant comme nous l'allons faire d'étudier curieusement les œuvres types produites par une conception d'art absolument contraire à la nôtre.

II

LES PRÉRAPHAÉLITES

Un groupe d'artistes arrêtera tout d'abord notre attention. Ils forment une école dans l'école, ou plutôt ils ont formé, — car il est arrivé à cette réunion de peintres ce qui arrive à tous les cénacles. Réunis un moment par une pensée commune, par une foi ardente et jeune, partagée par chacun, ils s'étaient constitués en un petit groupe intolérant et vaillant. Le porte-paroles du groupe était un homme éminent, plein de fougue, de passion, de violence même, qui poursuivait de sa personne, de sa fortune, de sa plume étrangement éloquente, la rénovation de l'art autour de lui. Tout ce beau feu un jour tomba, — mais quelle généreuse aurore ! — les membres de cette communion d'une espèce particulière se dispersèrent. Quels événements amenèrent cette dissolution? Le mouvement des choses humaines sans doute y a suffi avec son cortège de déceptions de toute sorte, et il y en eut pour quelques-uns de cruelles qu'il ne convient pas de rapporter.

L'apôtre de la nouvelle école se trouva bientôt; ce fut l'illustre Ruskin. Animés, soutenus par son incessante prédication, ils s'avançaient dans leur voie nouvelle, hautains, résolus, convaincus. Que voulaient-ils? Il faudrait un volume pour le dire, le commenter et le discuter. Mais en quelques pages nous essayerons d'indiquer l'élévation et en même temps l'erreur de leur conception. La manifestation est trop importante, après trente ans elle exerce aujourd'hui sur l'école anglaise et l'art décoratif en Angleterre une action trop considérable pour que nous hésitions à y insister avec les développements qu'elle mérite.

Ils assignaient expressément à l'art un but de moralisation active. Ils prétendaient atteindre ce but, les uns, dans l'art historique, par la représentation de motifs ayant un caractère de précision et d'exactitude aussi minutieux que possible; les autres, dans le paysage, par la reproduction fidèle des plus menus détails, des moindres particularités spéciales au site choisi par l'artiste et fourni par la nature. C'était, dans l'un et l'autre cas, dans le paysage et dans l'histoire, un système d'analyse microscopique poussé jusqu'au vertige. Par l'analyse ainsi entendue, ils voulaient réaliser, épouser étroitement le Vrai, principe et fin de toute morale.

Noble erreur en somme, et qui mérite tout notre respect! Elle avait été comprise, épousée puis formulée par l'intelligence de M. John Ruskin, intelligence profondément philosophique, armée d'un sens très ardent de l'art.

On remarquera que je n'attribue pas, comme on le fait généralement, l'origine du mouvement à M. Ruskin.

C'est une méprise presque universelle, mais une méprise absolue. Je crois que, parmi les peintres fondateurs de l'école, pas un n'avait jusque-là lu un seul des admirables écrits de Ruskin, et certainement il n'était personnellement connu d'aucun d'eux. C'est seulement après deux ou trois expositions annuelles de leurs tableaux que le grand écrivain se fit généreusement leur défenseur contre les attaques acharnées de la presse anglaise. C'était un point d'histoire à fixer.

Dès sa jeunesse, dominé d'un côté par cette pénétration rapide des beautés de la statuaire et de la peinture, M. Ruskin fut comme entraîné en dépit de lui-même à l'étude approfondie des œuvres d'art; mais il subissait, d'autre part, la domination non moins impérieuse de sa nature philosophique qui le poussait à systématiser, à ordonner méthodiquement et en vue de ses propres conceptions tout objet de ses études. Sous l'empire de cette double obsession, moins ardent, il eût satisfait ses penchants en écrivant une paisible philosophie de l'art; avec ses ardeurs, il y mit toute sa passion.

Un esprit de cette trempe, doué de cette force, de cette activité, de cette foi, devait faire des prosélytes. Avec une logique impitoyable, on poursuivit, on proscrivit à outrance, on avait cent fois raison, le savoir-faire, les habiletés de main qui substituaient la convention au vrai. En ce dernier point le système n'était faux que par la rigueur excessive de l'application. Logicien à la façon de Proudhon, à la façon de Rousseau, M. Ruskin allait intrépidement, de déductions en déductions, jusqu'aux dernières conséquences du principe une fois posé. Il fut donc amené par cette logique sin-

gulièrement audacieuse à considérer Raphaël comme le premier apostat de l'art religieux, que ses prédécesseurs avaient compris et manifesté dans toute sa majesté, et aussi comme le premier apôtre du savoir-faire, apôtre trop écouté, trop fidèlement suivi par ses successeurs de toutes les écoles, dans cette voie où M. Ruskin ne voit que l'art des poses et du beau mensonge.

De là ce nom de *Préraphaélites* que prirent les jeunes réformateurs avec un enthousiasme juvénile un peu puéril, mais avec une foi sincère.

Une fraction de notre école romantique eut aussi des velléités de même sorte. En peinture, en sculpture, en architecture, nous avons eu, nous aussi, nos préraphaélites. On pourrait citer des hommes éminents qui ont fait, dans le dernier de ces trois arts, de magnifiques applications de systèmes analogues. La tentative, en ce qui concerne la peinture et la statuaire, ne fut pas sérieuse : elle ne reposait pas d'ailleurs sur une série de principes si arrêtés ni si élevés. On ne saisit de l'art du moyen âge que le décor extérieur et nullement l'esprit. Ce fut une tentative d'un jour promptement avortée et abandonnée. L'Allemagne aussi avec Overbeck a traversé ce mouvement et ne s'y est pas arrêtée.

Nos voisins mirent, au contraire, à développer et à appliquer leur conviction une âpreté presque fanatique. La gouaillerie parisienne les a d'avance éclaboussés de ridicule en faisant proclamer par M. Prudhomme que « l'art est un sacerdoce. » Mais là-bas ils ne riaient point. Ils prenaient leur mission gravement et fondaient quelque chose comme un ordre de propagande et de combat, un ordre du Temple au petit pied, poursuivant

la régénération de l'art au milieu des Infidèles. Le caractère religieux, mystique même, de l'école préraphaélite s'accusait non seulement dans ses œuvres, mais dans la vie même de ses adeptes. Ils s'éloignaient du monde, travaillaient dans la retraite (l'un d'eux, le plus faible, s'est cloîtré) et, au temps de leur plus grande ferveur d'austérité, aux premiers temps de leur union, ils ajoutaient à leur nom, au bas de leurs tableaux, un signe de reconnaissance, un aveu de leur foi en ces trois lettres : P. R. B., *Pre-Raphaelite Brother*, Frère Préraphaélite.

Aujourd'hui, les trois lettres ont disparu, l'Église est dissoute, le troupeau dispersé. Quelques-uns, bien qu'isolés, ont persisté dans leur foi, exploitant tour à tour les genres les plus différents, appliquant la doctrine commune avec un sentiment tout personnel. Voyons-les donc à l'œuvre.

Se souvient-on encore de l'étrange tableau exposé en 1855 sous ce titre : la *Lumière du monde?* C'était le Christ, la nuit, avançant à travers les ténèbres, aux pâles lueurs d'une lanterne ; divin Diogène, il allait — fléchissant sous sa glorieuse couronne tressée d'or et d'épines, — il allait frappant de porte en porte, cherchant la demeure du juste. Conception singulière, d'une subtilité d'invention bien audacieuse, mais nullement choquante cependant, et portant en soi, au contraire, et avec soi une rare émotion religieuse, un profond sentiment de mélancolie et comme un parfum adouci de cette amère tristesse qui nous prend, qui nous envahit à la lecture de la Passion ! L'œuvre était la plus fidèle application des principes et des doctrines préraphaélites ; le peintre

se nommait **Holman** *H*unt. Nous retrouverons plus tard une œuvre nouvelle **de M.** Hunt; je n'ai rappelé son tableau, la *Lumière du monde,* que pour montrer un témoignage déjà ancien de la façon très **particulière** dont le préraphaélisme entendait la traduction des **livres** sacrés par le moyen de l'art. Le fait n'était pas isolé ni spécial à M. Hunt. La galerie anglaise au Champ-de-Mars, en 1867, nous montrait en effet un tableau de M. W.-H. Fisk[1] conçu dans le même esprit; il représente la *Dernière soirée de Jésus-Christ à Nazareth.*

Jésus est monté sur la terrasse qui couronne l'humble maison où s'est écoulée son enfance depuis le retour d'Égypte. L'heure est arrivée où il lui faut renoncer à la paisible obscurité du devoir accompli dans la famille, l'heure de l'action, des épreuves et du sacrifice. Sous la froide clarté du firmament, face à face avec les étoiles muettes, le front ceint d'une auréole, il s'entretient avec lui-même, avec son Père, mesurant de son regard de Messie la sublime tâche qu'il va entreprendre. L'Homme en lui lutte contre la volonté du Dieu. Pendant qu'à ses pieds la vie s'apaise dans le sommeil, le Sauveur souffre déjà des douleurs prévues du mont des Oliviers.

L'artiste en cette œuvre affirme un éloignement égal

[1]. WILLIAM H. FISK, peintre d'histoire, né en 1796 ou 1797 à Thorpe-le-Soken, Essex, était de beaucoup l'aîné des préraphaélites, et, je le crois bien, n'en a jamais connu aucun. Jusqu'en ses dernières années, il ne fut qu'un très médiocre peintre de sujets historiques. Je suis convaincu qu'il fut converti sur le tard, et par le seul exemple des œuvres mêmes, à la doctrine préraphaélite et tenta silencieusement de l'appliquer. Il ne fit qu'un ou deux essais de cette sorte sur des sujets des Écritures et mourut, le 8 novembre 1872, à Danbury, dans son comté natal.

à celui de M. Holman Hunt pour les types de convention, désormais passés dans les convenances décoratives que l'usage a adoptées et qu'il impose aux peintres de sujets catholiques. Qu'on ne croie pas cependant que l'impression de piété soit moindre dans l'œuvre des peintres préraphaélites ! On se tromperait. Seulement, ils rejettent systématiquement les formules, admirables de noblesse, trouvées par le génie de Raphaël ; et ils les rejettent précisément au nom de la sincérité de leur foi, uniquement parce qu'elles se décalquent aux murs de nos églises comme un poncif trop facile, dispensant l'artiste de tout effort personnel, supprimant tout apport de conviction individuelle. Quoi de plus aisé par le fait que de reproduire décemment et même avec talent des types traditionnels ! Et, au contraire, quelle participation active de toutes les énergies de la foi, toute innovation vraiment sérieuse en ce sens ne paraît-elle pas exiger ! Mais l'innovation des préraphaélites présente un caractère tout particulier. Il semble qu'ils eussent pu chercher une interprétation rajeunie des figures de l'Ancien et du Nouveau Testament sans prendre si radicalement le contre-pied de l'école romaine. On se dira qu'ils pouvaient comme elle éveiller le sentiment du divin par la pompe, par la beauté idéale (et païenne) des lignes, des types, des draperies, susciter l'idée religieuse par le spectacle d'images superbes, plus voisines du divin par cela seul qu'elles sont plus vagues, plus générales, plus étrangères à la réalité des milieux, plus éloignées des particularités du type individuel. Loin de là — soit dans le symbole, comme M. Hunt peignant la *Lumière du monde,* soit dans la représentation des faits consi-

dérés comme authentiques, témoin M. Fisk peignant la *Dernière soirée de Jésus-Christ à Nazareth* — partout éclate l'ardente ambition de rétablir, avec la précision de détails la plus minutieuse, la vraisemblance, que dis-je ! — la vraisemblance leur fait horreur, — la vérité absolue, la vérité historique des événements dont ils s'atta-

W. HOLMAN HUNT.
Le Voyage du pèlerin. *(The Pilgrim's Progress.)*

chent à fixer et la lettre et l'esprit, — mais l'esprit surtout par la lettre.

En dépit de l'ardeur surprenante et de la merveilleuse patience qu'ils mettent au service de leur système, nous croyons qu'ils s'égarent doublement : comme artistes, nous l'avons déjà dit et nous y reviendrons ; comme croyants, par la fragilité de ce système qui ne

résiste pas à l'examen. L'échafaudage de documents historiques qu'ils opposent à la convention, à l'invention même, en matière d'interprétation religieuse dans l'art, cet assemblage infini de détails précis s'écroule dès que l'un d'eux, un seul, peut être contesté. Vous voulez représenter les faits tels qu'ils se sont passés et vous invoquez la fidélité, la réalité absolue de cette représentation pour justifier l'ambition qui vous possède, celle d'éveiller dans l'âme du spectateur l'émotion profonde que la vue des faits eux-mêmes y aurait éveillée. Mais il suffit de cette prétention pour faire lever en nous l'esprit d'examen et de contrôle.

M'accusera-t-on d'exagérer l'ambition de l'école préraphaélite pour me ménager un facile triomphe en cette argumentation? Lisez donc ces quelques lignes de M. Ruskin; elles sont, je pense, suffisamment affirmatives : « L'art historique et l'art religieux, loin d'être épuisés, n'ont pas seulement commencé à exister.

« … Moïse n'a jamais été peint, Élie ne l'a jamais été, David non plus, si ce n'est comme un florissant jouvenceau, Déborah jamais, Gédéon jamais, Isaïe jamais[1]. De robustes personnages en cuirasse ou des vieillards à barbe flottante, le lecteur peut s'en rappeler plus d'un qui, dans son catalogue du Louvre ou des *Uffizii*, se donnaient pour des David ou des Moïse; mais s'imagine-t-il que *si ces peintures eussent le moins du monde mis son esprit en présence de ces hommes et de leurs actes*, il aurait pu ensuite, comme il l'a fait, passer au

1. Dans une édition postérieure, M. Ruskin cependant fait une exception en faveur de Luini, F. Lippi et Sandro Botticelli.

tableau voisin, probablement à une Diane flanquée de son Actéon, ou à l'Amour en compagnie des Grâces, ou à quelque querelle de jeu dans un tripot. » Je ne veux point relever ce qu'il y a dans ce paragraphe de violent parti pris contre le passé ; on fera la part des emportements d'une conviction qui doit peut-être son plus grand mérite à la passion, j'ai presque dit au généreux fanatisme de M. Ruskin. Et puis, en nos jours d'immobilité, je me sens indulgent pour cette passion, je l'estime, même en ses transports, jusqu'en ses erreurs, en ses heures d'aveuglement. Ce qui nous importait d'ailleurs, c'était de souligner la pensée capitale, doctrinale en ce fragment.

Dûment avertis que le préraphaélite doit mettre sous nos yeux la réalité même du fait ou du personnage qu'il entreprend de nous montrer, nous voulons, avant de nous laisser aller à l'émotion, vérifier l'exactitude parfaite de son interprétation. Nous admettons, par exemple, que M. Fisk ait retrouvé la maison de Jésus à Nazareth ; qu'il soit monté lui aussi sur la terrasse, qu'il ait relevé très fidèlement le paysage que le Messie avait sous les yeux cette nuit-là. Mais nos exigences (et toute exigence alors devient légitime) ne sont pas si aisément satisfaites. Sur quel document s'appuie la réalité du motif représenté ? Quel temps faisait-il pendant la dernière nuit que Jésus passa à Nazareth ? Cette longue veille agitée de si cruelles perplexités, nous la concevons, mais où le Christ l'a-t-il passée ? sur la terrasse ou au dedans ? Était-il vraiment vêtu de cette robe à rayures bleues et rouges d'un ton si désagréable ? Je me pose ces différentes questions, j'analyse mes doutes, et l'émo-

tion s'en est allée. L'artiste a donc manqué son but en accumulant devant lui d'insurmontables difficultés, en se proposant comme objet la vérité historique absolue, vérité qui, à ce point de vue étroit, échappe à tout homme, à tout art, même aux plus grands génies, et qui d'ailleurs donne trop évidemment matière à contestation.

On a raconté une anecdote qui juge définitivement la peinture religieuse dans l'école préraphaélite. « Il y a trois ou quatre ans, rapporte M. Milsand dans son excellent travail sur l'*Esthétique anglaise*, Londres entier était mis en émoi par un tableau où l'un des chefs de l'école, M. Hunt, avait représenté le *Christ enfant enseignant les Docteurs* (1860). Pour égaler les peines que l'auteur s'était données, l'enthousiasme, il est vrai, n'aurait jamais pu être assez grand. M. Hunt avait fait un long séjour en Judée afin d'y étudier le caractère des lieux ; il avait consacré cinq années à des lectures, à des recherches d'érudition, à des études de tout genre, en vue de satisfaire les antiquaires, les théologiens, les physiognomonistes, en vue de faire dire à ceux qui se seraient adonnés à la science des chaussures d'Israël que ses chaussures étaient irréprochables. Mais, hélas ! il est difficile de contenter tout le monde et son valet. Après avoir examiné le tableau, une dame juive dit gravement : « Cela est fort beau ; seulement, on voit
« que l'auteur ne connaissait pas le trait distinctif de la
« race de Juda : il a donné à ses docteurs les pieds plats
« qui sont de la tribu de Ruben, tandis que les hommes
« de Juda avaient le cou-de-pied fortement cambré. »
Après un pareil trait, il y aurait cruauté de notre part à

insister sur l'erreur des préraphaélites au point de vue religieux.

Poursuivons l'étude de cette esthétique en d'autres œuvres de cette école dont M. Holman Hunt est le plus illustre et le plus pur représentant (le prénom que j'ajoute ici au nom de l'artiste n'est pas inutile à connaître, car il y a trois ou quatre peintres de ce nom en Angleterre). M. Hunt, le peintre de la *Lumière du monde* et de *Jésus au milieu des Docteurs,* nous avait envoyé en 1867 un tableau catalogué sous ce titre : *Après le coucher du soleil en Égypte.* L'œuvre est de prix, à en juger par la place d'honneur qu'elle occupait dans la galerie anglaise, et par les soins (excessifs peut-être) dont elle était entourée. Isolé en face d'une des portes d'entrée sur un chevalet de velours grenat, le tableau, selon l'usage adopté en Angleterre pour les peintures de maître, est recouvert d'une glace dont le moindre inconvénient est d'empêcher qu'on ne le voie aisément. Ce qui ajoute encore à l'inconvénient d'un pareil mode de préservation, c'est que si, par accident, la glace venait à se briser, la toile courrait grand risque d'être lacérée. Le possesseur de ce tableau l'a voulu ainsi, et c'est chez nos voisins la plus grande marque qu'un amateur puisse donner de son estime pour une peinture.

Au moment de parler de M. Hunt, je m'applique à écarter le mot « étrange » qui reviendrait trop souvent dans cette étude sur les peintres préraphaélites, et cependant c'est le premier mot par lequel se formule l'impression que nous cause la vue d'une œuvre exécutée d'après les doctrines de l'école. — *Après le coucher du soleil en Égypte !* Qu'imaginer sur cette indication ? Un

vaste paysage à lignes orientales, baigné dans l'ombre
tiède du crépuscule, un ciel pâle, coloré de feu aux
limites profondes où la terre disparaît à nos yeux dans
sa courbure énorme?

Il n'y a rien de cela dans l'œuvre de M. Hunt. Le
motif de son tableau est une figure de femme, quelque
fille patricienne, quelque femme de Pharaon. Amplement vêtue d'une étoffe somptueuse et sévère qui l'enveloppe des chevilles aux épaules dans ses plis noirs à
reflets d'un bleu intense, elle se tient debout, dans l'attitude rigide d'une cariatide de bronze, au bord du
fleuve sacré. De larges anneaux sont pris dans ses
oreilles; des colliers de bulles d'or et de corail descendent
sur sa poitrine. Est-ce une fille du Nil? N'est-ce pas
plutôt la déesse des moissons, la Cérès égyptienne?
D'une main, elle soutient une gerbe d'épis posée sur sa
tête brune, de l'autre une amphore de terre cuite dont
l'engobe vernissé d'un vert pâle, dur et luisant, contraste avec le teint mat de son visage pâle et sévère. De
tous les points de l'étendue, des vols de pigeons familiers se sont abattus confiants autour d'elle. Empressés
à recueillir la dîme qui leur est libéralement concédée,
ils relèvent entre les pinces d'acier de leur bec rose les
grains tombés sur le sol à ses pieds; ils fouillent la
gerbe, y plongent leur tête délicate, tandis que ceux qui
sont gorgés, repus, relèvent leur collerette de plumes
frissonnantes et s'en font une auréole. Au delà coule le
flot silencieux; il glisse paisible, sans murmure et sans
remous, sous son tapis de lotus aux larges feuilles. Au
loin, les plaines chargées de moissons se succèdent à
l'infini, jusqu'au pied des montagnes empourprées des

HOLMAN HUNT. — Valentin sauvant Sylvia des mains de Protée. *(Valentine rescuing Sylvia from Proteus.)*
Scène des *Deux gentilshommes de Vérone.*

dernières lueurs du couchant. — C'est l'image de l'opulence et de la sérénité de la nature livrée à elle-même.

Est-ce bien cela? N'est-ce pas tout autre chose? Ces préraphaélites s'engagent en de telles subtilités qu'on n'ose vraiment rien affirmer. Au moins devraient-ils, eux si littéraires, nous aider un peu à les comprendre, ne fût-ce que par le livret.

Elle m'inquiète pourtant, cette morne figure, et je voudrais bien déchiffrer l'énigme du sphinx. Proposerai-je une interprétation nouvelle? Je ne la vois plus ni fille ou femme de roi, ni déesse; j'y surprends l'image même de l'Égypte moderne. En ces yeux sans étincelle, noirs et froids, impénétrables à la lumière comme un charbon éteint, en cette immobilité fatidique comme en ces somptuosités d'esclave ou de courtisane, je cherche le symbole de l'Égypte découronnée des grandeurs de son antique civilisation, déchue de sa royauté intellectuelle, réduite aux seules fécondités que le limon du Nil, que l'éternelle nature impose à son climat fertile. Elle, pourquoi tourne-t-elle le dos au fleuve, sinon pour ne pas voir les ruines gigantesques de sa puissance d'autrefois, abattues gisantes sur la rive? Sous le poids des lourds épis elle reste ferme cependant, ferme et sombre comme le granit et comme lui sans vie; elle n'a que la vie végétative, la vie animale, et tout au fond une étincelle, une lueur, un souvenir.

L'imagination aidant, on trouvera d'autres solutions à ce problème; je laisse ce soin au lecteur patient. Et voilà où éclate l'erreur manifeste de cette peinture symbolique, idéologique : elle a le léger tort d'être parfois indéchiffrable, ou alors, ce qui revient au même, de se

prêter à autant d'interprétations contradictoires qu'il se présente d'interprètes.

Mais on est vraiment émerveillé, en étudiant l'œuvre de M. Hunt, de la prodigieuse minutie apportée à son exécution. Chaque brindille de fleur ou d'épi, chaque plume et chaque brin de plume tombée de l'aile des ramiers, chacune des écailles de leurs pattes onglées, chaque méplat du visage de la femme, les détails minuscules, les plus infimes parties de la composition; tout cela est étudié avec une recherche, avec un soin, avec une patience qui défieraient les plus ténues, les plus subtiles imaginations de Lilliput. Nous y voyons l'application la plus admirable — ou la plus folle — des principes si éloquemment exposés par M. Ruskin. Je l'ai déjà dit, c'est l'analyse poussée jusqu'au vertige.

Cette poursuite du détail qui nous paraît insensée, n'allez pas croire qu'elle ne s'appuie que sur la fantaisie d'un chef d'école ou sur l'habileté singulière d'un artiste. C'est de bien autre chose qu'il s'agit. Il y a là plus et mieux qu'une question de caprice ou de métier, je veux dire une conception philosophique très arrêtée. Et vraiment, en présence de ces convictions si fermes, d'une si haute élévation morale, il nous faut réprimer nos sourires et écouter le critique.

Son esthétique est dominée par deux sentiments : la haine des conventions, des apparences, des faux semblants, et l'amour passionné, exalté, du vrai. L'artiste, à ses yeux, n'est pas, ne doit pas être un charmeur (idée latine), mais un homme mieux doué que les autres, un voyant qui leur montre sa propre vision des forces natu-

relles, vision supérieure dont il a le privilège avec mission d'en faire profiter l'humanité : « Avoir de la main et peindre de l'herbe ou des ronces avec assez de vraisemblance pour satisfaire l'œil, c'est là un talent qu'une ou deux années d'apprentissage donneraient au premier venu. Mais surprendre dans l'herbe ou dans les ronces ces mystères d'invention et de combinaison par lesquels la nature parle à l'esprit; retracer la fine cassure et la courbe descendante, et l'ombre ondulée du sol qui s'éboule avec une légèreté, avec une finesse de doigté qui égalent le tact de la pluie; découvrir jusque dans les minuties en apparence insignifiantes et les plus méprisables l'opération incessante de la puissance divine qui embellit et glorifie, proclamer enfin toutes ces choses pour les enseigner à ceux qui ne regardent pas et ne pensent pas : voilà ce qui est vraiment le privilège et la vocation spéciale de l'esprit supérieur; voilà, par conséquent, le devoir particulier qui lui est assigné par la Providence. » Que nous sommes loin des esthétiques connues et accréditées! Je n'entreprends pas de justifier celle-là, qui s'égare hors du domaine des arts; mais combien elle est touchante! Quel mélange extraordinaire d'idéalisme et de réalisme! car ils sont religieusement épris de réalité, ces préraphaélites, et avec quelle hauteur de vues!

L'histoire de notre art français ne compte guère que deux hommes, presque deux contemporains, morts tous deux à la peine, qui aient eu quelque parenté d'esprit avec les préraphaélites; et le phénomène se produisait en eux d'une manière bien inconsciente. L'un est de la Berge qui, à ce que rapporte la chronique, entre autres

faits de même sorte, fit une étude préparatoire de toutes les tuiles d'un toit de maison destiné à occuper une place dans une de ses compositions. L'autre est un pauvre artiste inconnu, Léon Bonvin (qui mettait un terme si cruel à sa vie de misère en 1865); il a laissé des aquarelles bien précieuses, où s'épanouissent toutes les fleurettes des champs, des fouillis de broussailles, des touffes d'herbe dans la terre brune, motifs uniques, d'une naïveté bien personnelle, bien sincère et rendus avec une simplicité qui égale et dépasse en ses résultats les habiletés les plus hautaines. Un maître du paysage moderne, après avoir autrefois jeté, prodigué en ses œuvres les fougues admirables, les emportements et les passions de la jeunesse, Théodore Rousseau, en ses dernières années, plus calme, plus profond, semblait en arriver à son tour à quelque chose d'analogue au préraphaélisme. Ses anciens admirateurs et surtout les partisans de l'immobilité des formules, ceux qui redoutent toute audace, tout renouvellement, ceux-là restèrent quelque temps bien déconcertés en face des dernières productions de Rousseau. Nous signalons le rapprochement aux curieux sans y insister davantage.

Revenant aux peintures de l'école préraphaélite et notamment à celles de M Hunt, je ne veux plus discuter le principe qui les a inspirées; j'admets pour un moment qu'il soit juste et (ce que je ne crois pas) que les moyens de l'art permettent de l'appliquer sans contredire à ces moyens même; je veux bien qu'il n'excède pas les limites de la peinture; je reconnais, s'il le faut, que l'artiste est libre de nous émouvoir aussi bien par l'image exacte et minutieuse que par les grands aspects

de la réalité; l'important, j'y souscris volontiers, est que l'œuvre d'art éveille en nous cette émotion du vrai. Mais le malheur, et je formule ici mon objection capitale contre les prétentions réformatrices des préraphaélites, c'est qu'ils ont beau faire, ils demeurent en sens inverse aussi impuissants, aussi insuffisants que nos peintres à rendre la réalité tout entière.

Il se peut que par l'infini du détail ils réunissent tous les éléments du réel, *disjecti membra poetœ*, mais il manque toujours à leur reproduction, pour être fidèle, l'aspect même du réel; ils n'atteignent jamais à la réalité d'ensemble. Nous sacrifions le détail à l'ensemble, nous; eux, l'ensemble au détail. Quel parti vaut le mieux? et qui décidera? Ainsi je vois cette figure de l'*Égypte :* il est impossible de pousser plus loin la patience de l'exécution; tout y est reproduit jusqu'à l'illusion; mais la chose essentielle y fait absolument défaut, je veux dire la vie. Je passerais par-dessus les associations de couleurs singulières, froides, aigres, mais tout cela est plat et dur. Est-ce la réalité qu'un paysage sans air, qu'un corps sans modelé? Qu'importe qu'on puisse compter toutes les molécules dont ce corps est formé, s'il ne nous révèle pas de lui-même sa nature, et dès le premier abord, par l'ensemble!

Le botaniste qui étale dans son herbier les parties desséchées d'une fleur, étamine, pistil, corolle, a beau nous faire toucher du doigt la structure de cette fleur, il ne nous en donne qu'une idée bien incomplète, bien imparfaite. Il faut donc décider si le rôle de l'artiste consiste à nous montrer l'anatomie de la vie, c'est-à-dire la mort, ou bien l'aspect de la vie. La question ainsi

posée, il n'y a plus d'hésitation possible, il faut se prononcer contre les préraphaélites.

Et c'est bien ainsi que la question se pose, sinon à l'examen des théories, assurément à l'examen des œuvres ; nous l'avons vu dans le tableau religieux de M. Fisk, nous l'avons vu dans le tableau symbolique de M. Hunt, nous le voyons encore dans le tableau d'intimité de M. Arthur Hughes[1] : *Après une journée de travail.*

Le motif a de la grâce, une exquise poésie d'intention. Le père, un ouvrier robuste, est remonté des sombres profondeurs de la mine ; arrivé sur le seuil de la petite maison où l'attendent le repos et les pures joies du

[1]. M. ARTHUR HUGHES, pas plus que M. W. Fisk, n'appartient à la première école préraphaélite ; celui-ci était trop âgé, le premier trop jeune, étant né en 1832. Mais nous sommes assuré que son beau talent, si honnête, innocemment pathétique, parfaitement sain, est issu des mêmes principes et que pas un préraphaélite sincère ne le reniera. Il exposait à vingt ans une *Ophelia* d'un adorable sentiment, que nous reproduisons. Depuis, il a exposé à la National Gallery : *la Veille de la Sainte-Agnès*, 1854 ; *Amour d'avril*, un chef-d'œuvre, 1856 ; *Au bord de la mer*, 1863 ; *The Font* et *Silver and Gold*, 1864 ; *le Faucheur*, 1865 ; *Bonsoir*, exposé à Paris en 1867 avec *Après une journée de travail* ; *le Bateau du couvent*, 1874 ; *Incertitude*, 1877 ; *la Mort du voisin* et *The property Room*, 1878 ; *l'Adieu au moment de s'embarquer*, 1881 ; *la Famille du maître caboteur*, 1882 ; et la même année, à Grosvenor Gallery, un tableau sur la vieille chanson normande :

> L'été est venu,
> Chante haut, coucou !
> L'herbe croît, les prés sont en fleur,
> Et les bois renaissent de nouveau.

Comme on le voit, l'admirable artiste ne se prodigue point et n'est pas atteint de la mauvaise fièvre des expositions.

foyer, il a jeté précipitamment ses outils et se penche vers l'enfant tout blond et tout blanc qui tend vers lui ses petits bras ; la sœur aînée un peu plus grande, déjà raisonnable, sait bien que le premier élan de tendresse va toujours au plus faible et que sa part de caresses ne lui manquera pas non plus. Le contraste des formes délicates, des teints rosés, des chevelures bouclées, des vêtements blancs particuliers à l'enfance, avec la rude enveloppe du mineur, est présenté par l'artiste d'une façon touchante ; il y a mis de la sensibilité et non de la sensiblerie. L'œuvre est saine et de conception forte. L'exécution offre les mêmes prodigieuses finesses de détails et la même absence de vie que nous avons remarquée dans l'œuvre de M. Hunt; celle-ci dans la gamme claire, celle de M. Hughes dans les tons sombres et sévères. Ainsi on ne peut, sans l'avoir vu, se faire une idée du soin méticuleux que M. Hughes a mis à tresser chaque maille du cabas plein d'outils, à modeler les petits morceaux de bois mort épars çà et là sur le sol, à façonner les briques du cottage, à insérer toutes les nervures dans le parenchyme des feuilles qui grimpent à travers les haies de l'étroit jardin, à tramer côte par côte le tissu de velours grossier dont le mineur est revêtu. L'artiste s'est asservi étroitement aux recommandations de l'école : « Chaque herbe, dit M. Ruskin, chaque fleur des champs a sa beauté distincte et parfaite; elle a son habitat, son expression, son office particulier, et l'art le plus élevé est celui qui saisit ce caractère spécifique, qui le développe et qui l'illustre, qui lui donne sa place appropriée dans l'ensemble du paysage, et par là rehausse et rend plus intense la grande im-

ARTHUR HUGHES. — Ophelia.

pression que le tableau est destiné à produire. » Théorie parfaite, si l'application n'en détruisait toute la portée.

En effet, en voulant déterminer et préciser le caractère spécifique de chaque objet, on lui accorde nécessairement une place trop importante relativement à la figure humaine; cette place n'est donc plus « appropriée à l'ensemble »; ceci pour l'effet d'optique intellectuelle. Quant à l'optique pittoresque, il est démontré par les œuvres que l'assimilation et la précision du détail, loin de « rehausser la grande impression du tableau », lui enlèvent, au contraire, toute grandeur d'aspect. Il ne reste, à vrai dire et par une lente pénétration, dans l'âme du spectateur, qu'une intensité d'impression très réelle; ces peintures une fois vues, étudiées et comprises, se gravent à jamais dans la mémoire. M. Ruskin attribue des vertus pittoresques qu'elle n'a pas à la vérité de détail étudiée avec une exactitude rigoureusement scientifique (car c'est ainsi qu'il l'entend); il me paraît en contradiction formelle avec l'évidence révélée par les faits, lorsqu'il affirme que cette vérité de détail est suffisante et nécessaire pour obtenir ce « caractère simple, sérieux et harmonieux qui distingue l'effet d'ensemble des sites naturels. » J'y insiste à mon grand regret, mais c'est précisément le contraire qui se produit dans les peintures des préraphaélites.

Nous n'avançons que pas à pas dans cette étude. Le lecteur me pardonnera d'avoir adopté une marche si lente, s'il réfléchit que l'occasion revient trop rarement d'analyser une manifestation d'art complètement différente de la nôtre, pour que nous ne nous fassions pas un devoir d'en profiter largement.

L'école préraphaélite ne s'est pas tout entière asservie à la minutie des procédés dont les peintures de MM. Holman Hunt, A. Fisk et W. Hughes, analysées dans les précédents chapitres, nous ont montré de si curieux témoignages. Des sympathies s'étaient groupées autour du cénacle, et il se manifesta parmi elles bien des intelligences indépendantes et des personnalités fort distinctes.

Tous les tenants du préraphaélisme étaient d'accord sur un point essentiel, fondamental, centre et pivot de la réaction qu'ils voulaient accomplir. Considérant comme des plus funestes la direction que l'art avait subie depuis le xvie siècle, ils supprimaient trois siècles et plus d'acquisitions esthétiques. Ils reprenaient le courant à l'endroit où l'avaient amené et laissé les prédécesseurs de Raphaël, juste au-dessus du coude où à leur sens on l'avait faussé, à la minute précise où sous la pression d'un homme de génie, mais au génie corrupteur, l'art avait commencé de s'égarer dans l'artifice et le « beau mensonge. »

Revenus à ce point de départ adopté en commun, ils poursuivirent l'accomplissement effectif de la réforme, le retour au vrai, chacun agissant pour son propre compte et par des moyens souvent très opposés, en raison de l'opposition des tempéraments.

Les uns s'attachèrent systématiquement à la glorification du vrai, soit dans l'histoire, soit dans la nature, par l'affirmation méritante, vaillante, mais étroite, des infiniment petits dont l'agglomération compose toute réalité matérielle. Nous avons vu les qualités et les défauts de ce système. Étudions maintenant en d'autres

manifestations le développement du principe de réforme posé et accepté par le groupe entier des préraphaélites.

Le lecteur voudra-t-il en cette étude m'aider des souvenirs que lui aura laissés la Galerie anglaise au palais de l'avenue Montaigne, en 1855 ? Nos voisins, en effet, n'ont pas pris l'habitude d'envoyer leurs peintures à nos Salons annuels, comme le font en grand nombre les autres artistes étrangers; les éléments, les documents d'après lesquels notre opinion peut se former sont donc précieux pour nous autant que rares, et nous aurions tort d'en négliger un seul. Il est à ce titre intéressant de nous reporter souvent à l'Exposition de 1855; il le faut de toute nécessité, pour apprécier les efforts d'un des vaillants amis des préraphaélites, de celui qui à cette époque se partagea le succès avec M. Hunt, et avec un troisième M. Millais, dont nous aurons aussi à parler longuement.

Sans doute on aura gardé mémoire du nom et du tableau de M. Noël Paton: il avait emprunté son motif au *Songe d'une nuit d'été* et avait tenté de reproduire le cadre féerique de la *Dispute d'Oberon et de Titania*[1].

Cet amour infini du détail et de l'accident que ses amis préraphaélites apportent à l'interprétation de la réalité matérielle, M. Paton l'a apporté en cette œuvre à

1. Sir Noel Paton, qui fut nommé peintre de la reine pour l'Écosse en 1866 et anobli l'année suivante, était d'une dizaine d'années l'aîné des préraphaélites et déjà connu en 1850. Ses deux tableaux d'*Oberon et Titania (la Querelle* et *la Réconciliation)* sont antérieurs à cette date. Mais le soin minutieux qu'il apportait à sa facture et la sympathie qu'il montra à la nouvelle école l'ont fait rattacher, comme nous le faisons ici, au mouvement préra-

l'interprétation de l'admirable fantaisie du poète. Il avait appliqué aux formes surnaturelles conçues par Shakspeare la subtilité de pratique, l'ardente volonté de traduction que les premiers appliquent au monde des formes naturelles. Le peintre avait lutté de caprice et de malice, d'invention et de variété, de grâce et d'esprit avec son modèle, comme il l'a fait depuis en tant de compositions charmantes empruntées au monde des rêveries enchantées (Voy. *la Reine des Fées*, p. 216).

Ne disons rien des côtés faibles de l'exécution, des aigreurs de ton, des altérations de type, ne gardons que la fleur de l'impression, de la séduction que nous causait alors cette page élégante. Ce que nous avons à constater, c'est qu'elle se rattachait aux inclinations de l'école vers la littérature et la poésie bien plutôt qu'à ses préceptes d'austère réalité. M. Paton, qui en ce sens étant un allié plutôt qu'un adepte s'en est souvent et librement écarté, est revenu un jour à la doctrine fondamentale du préraphaélisme, au principe de la réalité absolue.

Non qu'il ait alors adopté dans toute sa rigueur la formule des préraphaélites : « Il faut être vrai ou succomber », car cette formule ne peut s'entendre que de la vérité d'analyse touchant les phénomènes et les réalités

phaélite. Ce mouvement n'a pas été sans agir d'ailleurs sur ses œuvres ultérieures ; il lui doit certainement l'habitude excellente de traiter d'après nature le paysage qui accompagne ses adorables féeries.—Nous avons la bonne fortune de pouvoir reproduire une composition d'une grande importance : *la Reine des fées,* aussi riche d'invention que *la Querelle,* et qui donne la mesure de l'inépuisable et charmante imagination de l'artiste.

extérieures. Mais il sortit des fantaisies de pure imagination, et emprunta les motifs de ses compositions au monde et à la vie moderne. Tels sont ses deux tableaux intitulés *In Memoriam* et *De retour de Crimée*.

Dans le *Retour*, je ne vois que petit drame et petite peinture : un soldat rentrant au foyer, s'affaissant sur une chaise et mourant de ses blessures entre sa mère et sa fiancée, qui ne l'auront revu que pour l'embrasser une dernière fois. Je n'y insiste pas, bien que le mouvement de la douleur soit en cette composition bien compris et bien rendu. Pour nous, cela rappelle la peinture sentimentale de notre Tassaert : une mansarde, une mère au lit de mort, une belle fille pauvre, mais honnête : moyens d'émotion faciles et devant lesquels le public reste trop volontiers étranger à l'émotion de l'art. Je préfère et de beaucoup l'autre tableau, exécuté en mémoire d'un de ces sanglants épisodes que la révolte des cipayes a si cruellement multipliés dans l'Inde anglaise.

Poursuivies de rue en rue, fuyant le massacre, de vieilles femmes, des jeunes filles, des mères avec leurs petits enfants, surprises dans leur vie de somptueuse élégance, affolées de terreur, se sont élancées en aveugles et réfugiées entre les quatre murs dévastés d'une masure croulante. La porte qui les eût dérobées au regard des assassins est déjà enfoncée ; la fenêtre n'a pas de fermeture. D'une seconde à l'autre, les rebelles peuvent les surprendre, leur faire subir les plus affreux supplices, les outrages les plus odieux, la mort, et pire que la mort. Tous ces pauvres êtres sans défense, tremblants, se tiennent étroitement enlacés, les cheveux

DEUXIEME PARTIE. — L'ECOLE MODERNE.

épars, les yeux fixes, l'oreille tendue, haletant de leur fuite, frémissant au moindre bruit de pas plus prochains. Ils ont au cœur et au visage l'angoisse du dernier moment.

Ici le drame est réel, profond, poignant. Il ne pleurniche pas comme dans le *Retour*. Et puis si le moyen d'émotion n'est pas beaucoup plus légitime, au moins, la peinture en soi est-elle traitée d'une façon supérieure, supérieure même à certain point de vue à l'exécution des tableaux d'*Oberon* et de *la Reine des Fées*.

Entendons-nous cependant sur le caractère de cette supériorité. En changeant de motif, Sir Noël a également changé de facture. Il s'est rapproché plus qu'aucun de ses amis de la simplicité des primitifs, il a même emprunté à ceux-ci quelque chose de leur coloration sobre et point du tout inharmonieuse, des accents aussi, des mouvements de lignes, certains contours, en un mot, les formes de leur art.

Selon le goût et l'éducation esthétique de notre pays, *In memoriam* nous paraît donc une œuvre moins contestable que celles des préraphaélites, et pourtant, oserai-je le dire? moins étrange, moins choquante, je la trouve aussi moins méritante. L'effort personnel y semble moindre : ce n'est plus cette passion de sincérité qui nous attache même aux défauts de M. Holman Hunt. Je crains de ne voir en cette peinture qu'un souvenir des primitifs déguisé sous une apparence toute moderne, une imitation de leurs formes plutôt qu'un résultat des mêmes principes et de la même méthode. En France, beaucoup d'artistes sont arrivés à la réputation, aux honneurs en procédant d'une manière analogue. Mais

on professait chez nous le mépris de l'idéal individuel, on affirmait que les limites de l'art ont été posées par les maîtres antérieurs et que ce qu'on a de mieux à faire, c'est de les imiter. On malmenait même assez rudement ceux qui ne partagent pas tout à fait cette opinion, qui ne soutiennent pas ces théories d'immobilité. Nos artistes sont donc dans la logique des doctrines accréditées lorsqu'ils se placent à la remorque d'un maître de leur choix. Mais de la part d'un préraphaétite, d'un réformateur, dans le sens de vérité et de sincérité que nous connaissons, il y a méprise et contradiction évidente, c'est retomber dans le savoir-faire anathématisé par l'École. Je le répète, en abandonnant l'esprit pour la forme familière aux primitifs, M. Paton a pu achever un tableau qui offre moins de prise à la discussion ; sa tentative cependant me semble à ce titre moins digne d'intérêt : il a fait volontairement œuvre de serf.

Il nous faut aussi constater une autre erreur assez grave, non plus dans l'exécution, mais dans la composition du tableau de M. Paton. J'ai indiqué l'épisode qu'il a mis en scène ; j'ai montré ce groupe de femmes anglaises éperdues, sur le point d'être livrées à la vengeance des rebelles ; j'ai dit que les issues de leur asile étaient ouvertes à tous les regards ; mais je n'ai pas ajouté que par l'embrasure de la porte et de la fenêtre on voit arriver une troupe d'hommes en armes. Le sens dramatique le plus élémentaire exige, n'est-ce pas? que la présence de ces hommes ajoute à l'émotion : « Les cipayes ! » Tel est le cri qui doit s'échapper de toutes les poitrines. Eh bien, M. Paton ne l'a point compris ainsi,

il a voulu ménager les nerfs de ses belles et sensibles compatriotes; il a fait intervenir, au lieu de cipayes, l'uniforme rouge des soldats anglais; heureux dénouement soit, mais dénouement inférieur. Toute cette terreur n'est plus qu'un quiproquo. L'œuvre en est amoindrie, rapetissée, réduite aux mesquines proportions d'un cinquième acte du vieux Cirque olympique.

L'erreur est capitale. Circonstance atténuante, ou plutôt aggravante : quand le tableau fut exposé à l'Académie royale de Londres, en 1858, les cipayes étaient à la véritable place qu'ils devraient occuper dans la composition. C'est de guerre las et cédant aux critiques assez banales du public et de la presse que M. Paton fit un mélodrame de sa noble tragédie.

En deux jours de travail, M. Paton peut rendre à sa composition toute la valeur tragique que ces figures d'arrière-plan lui enlèvent; nous osons l'engager vivement à revoir son œuvre en ce sens, si le hasard la ramène entre ses mains. Là, seulement, est tout l'intérêt dramatique de son terrible sujet.

Disons tout de suite pour n'y plus revenir que Sir Noël Paton n'a point persisté dans la voie où il s'engageait alors. Il est retourné depuis aux fantaisies shakspeariennes de ses débuts. Il exposait en 1878 à Paris un *Caliban* écoutant le concert des sylphes.

L'un des représentants du premier préraphaélisme, l'illustre poète D.-G. Rossetti, qui est également un peintre éminent, n'a exposé, même à Londres, que dans sa première jeunesse. Avec lui combattaient alors au même rang M. F. Madox Brown, qui n'a jamais rien envoyé aux expositions françaises, et deux peintres déjà

connus en France : M. H. Hunt, resté rigoureusement fidèle aux doctrines de la petite église; le second était M. Millais, qui avait mis au palais de l'avenue Montaigne, en 1855, trois tableaux importants et remarqués à juste titre : l'*Ordre d'élargissement*, le *Retour de la colombe à l'arche* et *la Mort d'Ophélia*. Nous ne vîmes pas alors son admirable *Huguenot* ni son *Hussard de Brunswick*. Personne parmi ceux qui les ont vus n'a pu oublier le singulier mélange d'irritation et de fascination que nous causaient à cette époque l'étrangeté de sentiments et l'excentricité de facture des trois toiles exposées.

Toutes nos habitudes d'art étaient dérangées par l'imprévu des compositions, par le mode inaccoutumé de la facture ; mais nous demeurions fascinés par l'étrangeté du sentiment, par la pénétrante originalité de l'expression et de la mise en scène. Nous n'étions pas moins déconcertés par la variété même des sujets. Le peintre se montrait tour à tour réaliste, mystique et romanesque; réaliste dans l'*Élargissement*, où il représentait un geôlier en habit rouge, tricorne en tête, entrebâillant la lourde porte d'une prison pour laisser passer un pauvre diable d'Écossais accompagné d'une jeune femme portant dans ses bras un adorable enfant blond et rose ; — mystique dans le *Retour de la colombe à l'arche*, où, avec des couleurs éclatantes comme celles des anciens vitraux, il avait drapé de costumes moyen âge deux jeunes femmes recueillant de leurs mains tendres et pieuses l'oiseau haletant ; — romanesque enfin dans cette *Mort d'Ophélie*, où la vierge shakspearienne s'abandonnait avec son doux sourire

J.-E. MILLAIS. — Ophelia.

de démence aux remous de l'eau verte bordée de végétations foisonnantes. Le miracle de ces peintures, c'est que la prodigieuse minutie de l'exécution observée jusque dans les moindres détails n'enlevait rien à l'extraordinaire intensité de vie réalisée par le merveilleux artiste.

Quand il nous revint, douze ans plus tard, à l'Exposition universelle de 1867, il nous sembla que M. Millais traversait une crise. Évidemment il s'était éloigné des convictions de sa jeunesse, ne croyait plus autant aux vertus de son premier archaïsme. Le peintre qui naguère détaillait avec une si singulière passion le modelé, la lumière, l'ombre portée, les nœuds et les fibres d'un fétu de paille dans le *Retour de la colombe*, ce même artiste traitait en décor sommaire le paysage, qui occupait cependant une grande place dans ses deux tableaux : le *Semeur d'ivraie* et les *Romains quittant la Grande-Bretagne*.

A moins d'être averti, on ne peut s'imaginer qu'ils soient de la même main. Ils n'ont de commun qu'une égale recherche poétique dont le but est fort inégalement atteint.

Dans un repli de hautes falaises qui dominent l'Océan, un soldat romain, déjà revêtu de ses armes, étreint d'un geste passionné une fille de la côte aux traits sévères, aux yeux profonds, chargés d'une fière douleur, aux longs cheveux dénoués, flottant au vent de la mer. A leurs pieds, du fond de l'abîme, s'élèvent les derniers appels des trompettes romaines ; sur les flots les trirêmes gonflent leurs voiles ; c'est le moment du dernier, de l'éternel adieu. Le groupe du soldat et de la

pâle Bretonne a un beau caractère, il est vivant, saisissant par son énergie d'expression et de passion; mais

J.-E. MILLAIS.
Le Hussard noir de Brunswick. *(The Black Brunswicker.)*

au point de vue pittoresque l'œuvre est d'une faiblesse absolue : ciel, mer, terrain, tout y est délayé dans un procédé fade et sommaire, fort éloigné de ce culte religieux de la nature que nous révélait, en 1855, le paysage de la *Mort d'Ophélia*.

Le tableau du *Semeur d'ivraie* trahit les mêmes négligences d'exécution. L'effet dramatique seul y est cherché. — Par la nuit, sous le ciel bas et sombre, coupé de teintes livides qui se reflètent avec des lueurs

SIR NOEL PATON. — Les des fées. *(The Fairy Queen.)*
Sujet tiré du poème ... (Voir page 209).

de soufre dans les eaux lourdes d'un fleuve, « l'ennemi, » sinistre en sa pourpre, s'avance à pas obliques, semant à pleines mains l'ivraie sur le sol déjà ensemencé de froment. Les reptiles visqueux sortent de terre à son approche, les loups jettent sur son passage l'éclair froid de leurs yeux, toutes les bêtes immondes lui font cortège. La figure principale est soigneusement étudiée, mais le décor est compris dans le sens puéril des diableries d'opéra.

Une œuvre supérieure, par contre, et où se retrouvent quelques-unes des qualités originales qui nous avaient jadis attaché à M. Millais, est tirée d'un poème de John Keats, la Veille de la Sainte-Agnès, et porte le même titre. Le peintre s'est attaché à traduire mot à mot les stances où le poète a mis en action une bien ancienne légende.

L'héroïne de Keats s'appelle Madeleine. Elle avait entendu raconter que les jeunes filles peuvent, à minuit, la veille de la Sainte-Agnès, recevoir les tendres adorations de leurs fiancés inconnus, si elles prennent soin d'accomplir certaines pratiques nécessaires ; si elles se couchent à jeun dans toute leur pureté, sans regarder autour d'elles, et en priant le ciel d'exaucer leurs vœux. Madeleine, le cœur plein des pensées d'amour qui l'avaient occupée en un long jour d'hiver, la pensive Madeleine quitte tout à coup la salle où étaient réunis de joyeux convives ; sous le charme de sainte Agnès elle monte précipitamment à sa chambre, en s'éclairant à la flamme d'une veilleuse d'argent qui s'éteint dans la rapidité de la course. Elle entre, s'agenouille, dit ses prières du soir, et se relevant, défait ses bijoux un à un,

dénoue ses cheveux, desserre peu à peu sa robe qui glisse jusqu'à ses genoux. « Le clair de lune d'hiver

J.-E. MILLAIS. — L'Ordre d'élargissement. *(The Order of Release.)*

brillait par une haute fenêtre, il éclairait les blasons des aïeux et quelques images de saints, il jetait des lames de lumière sur le beau sein de Madeleine, une

teinte rosée sur ses mains jointes, et comme une auréole de sainte sur sa longue chevelure. Avec ses vêtements à demi défaits, elle était semblable à une sirène en partie cachée par les algues marines..... Immobile, songeuse, elle voit dans l'ombre du lit la bonne sainte Agnès ; elle reste fixe, n'osant détourner la tête de peur que la chère vision ne s'évanouisse... »

La condamnation de l'œuvre de M. Millais résulte de la nécessité où nous avons été, pour la faire comprendre, d'analyser les fragments du poème dont l'artiste s'est inspiré. En effet, le spectateur qui ignorerait le sujet de ce tableau sourirait comme d'une chose vulgaire de cette femme qui se déshabille au clair de lune. Il ne suffit même pas de connaître la légende, il faut aussi connaître les termes précis dont s'est servi le poète pour apprécier l'effort minutieux du peintre ; on ne s'explique point sans cela tel ou tel détail patiemment cherché par l'artiste et, à ses yeux, sans doute fort important, cette nuance de rose, par exemple, qui glisse sur les mains de Madeleine. L'effet pittoresque est juste et piquant, l'impression vraiment poétique ; mais le sujet évidemment anecdotique et spécial à l'excès.

M. Millais était un artiste trop bien doué pour flotter longtemps, comme il le faisait alors, entre ses convictions d'autrefois et la voie nouvelle qu'il cherchait sans l'avoir encore trouvée. Il semblait avoir perdu cet amour de la nature qui fit la force des préraphaélites, et je ne vois point que ses préoccupations de drame et de poésie l'aient à cette époque aussi bien inspiré qu'il l'avait été autrefois. Dans le *Départ des Romains,* dans le *Semeur d'ivraie,* la main était faible.

Elle ne reprenait quelque vigueur que dans *la Veille de la Sainte-Agnès*. Cet artiste, dont la personnalité était si intéressante, à cette date nous inquiétait. Il courait le risque de tomber dans les nullités de l'ancienne école historique qui a laissé de si mauvaises peintures dans les galeries anglaises. Le sentiment poétique, les aspirations élevées, sont loin de suffire dans les manifestations de cet ordre. Négliger à ce point les qualités d'exécution, la vérité d'observation, c'est faire descendre l'œuvre d'art au niveau bien humble d'un coloriage tout à fait insuffisant. Suivons-le dans sa dernière transformation.

La crise ne fut pas de longue durée.

La *Couronne d'amour*, exposée à Londres en 1875, rappelait bien un peu le sentiment du *Départ des Romains;* mais la peinture avait repris de la substance, de la chair et du sang, et n'avait rien perdu de ses hautes qualités poétiques. C'est au beau poème de George Meredith que le peintre avait emprunté son sujet :

> Oh! puissé-je charger mes bras de ton doux fardeau,
> Comme cet amoureux de la romance,
> Qui aima et si glorieusement conquit
> La belle princesse de France.
>
> Puisque son amour aspire si haut,
> Il doit s'élancer, portant son cher fardeau
> Là où la montagne touche le ciel :
> Ainsi l'ordonne le monarque superbe.
>
> Sans faire halte il doit la porter,
> Sans la poser pour reprendre haleine
> Et au sommet elle lui appartiendra.
> Il la conquit, mais en mourut.

Le préraphaélite d'autrefois, si curieusement épris jusqu'à la piété, même jusqu'à l'adoration, de la minutieuse réalité des choses, avait libéré sa main de cet excessif enchaînement à la petite vérité des phénomènes naturels, sans pour cela en perdre le respect, sans en méconnaître le rôle expressif. Depuis, de nouvelles années ont passé conduisant le jeune maître, de degré en degré, au plus viril accomplissement des pratiques d'un art libre. Les dix tableaux de M. Millais exposés au Champ-de-Mars ne donnaient pas la mesure exacte de ce vigoureux talent dont la fécondité se répand dans tous les genres indifféremment, je veux dire avec une égale supériorité. Il y manquait quelqu'une de ces pénétrantes inventions héroïques et fantastiques. Tenons-nous cependant pour satisfaits de ce qui nous fut montré.

La place d'honneur du grand panneau où l'on avait réuni la plupart des œuvres de M. Millais était occupée par un incomparable portrait d'homme, celui du *Garde royal* de la Tour de Londres. Assis gravement, la canne au poing, le *Yeoman,* dont la poitrine est constellée de décorations, porte avec une dignité superbe un costume singulier, un de ces somptueux uniformes d'autrefois qui se perpétuent à travers les siècles et les révolutions dans les seules cours de Windsor et du Vatican. A l'exception de la coiffure, dont la forme noire est entourée de satin tricolore, le costume tout entier, justaucorps, culotte et chausses, est taillé dans un drap du rouge écarlate le plus vif.

M. Millais a rendu cette fanfare de rouge sans atténuation avec une puissance d'éclat extraordinaire. Il est

coutumier de ces audaces où il excelle. L'habit rouge du geôlier dans l'*Élargissement* en fut le premier exemple;

J.-E. MILLAIS. — Garde royal. *(A Yeoman of the Guard.)*

il y revenait en 1875 par un portrait de jeune fille, Miss Eveleen Tennant, toute vêtue de rouge saignant. Dans

le portrait du *Garde royal,* les ors et les bleus sombres de la ceinture, du baudrier et des galons courants, les blancs variés des gants de daim et de la fraise tuyautée qui entoure le cou de l'officier, les noirs veloutés du chapeau, le ton bistre du fond, où se profilent obliquement les fers bleus de deux hallebardes, sont autant d'accents contrastés qui font vibrer plus fortement encore la violence de la note rouge.

Vu de trois quarts, encadré d'une souple et courte barbe blanche, le visage du vieil *Yeoman* est exécuté dans une facture qui doit sembler très gauche à la vive dextérité de nos peintres français. Sous son apparente timidité, elle trahit, au contraire, une telle science du procédé qu'elle supprime le procédé pour s'attacher à la reproduction naïve des tons multipliés, les roses, les ocres, les bleus qui se juxtaposent sur le tissu de la peau aminci, soyeux et gravé des fines rides d'un visage vieilli.

A qui saura l'y voir, le *Garde royal* apporte une précieuse leçon de sincérité ; *Whist à trois* est le titre original donné par M. Millais aux portraits de trois sœurs réunies dans la même composition autour d'une table à jeu. Sans effort, l'artiste a maintenu cette œuvre dans une harmonie claire et douce, où les fleurs, les toilettes légères, toutes les trois semblables, la sobre lumière et l'enveloppe aérienne servent de fond aux jeunes et charmants visages éclairés par de beaux yeux bruns complaisamment dirigés vers le spectateur.

Dans le même esprit, avec moins de science pourtant, M. J. Sant exposait également le portrait de trois sœurs groupées dans une même action d'un joli sentiment. Le tableau s'appelle *la Poste du matin.* L'une des jeunes

J. SANT. — La Poste du matin. *(The Early Post.)*

filles debout lit à haute voix une lettre que la seconde, debout aussi, écoute en montrant l'ivoire de son sourire attentif, tandis que la troisième, assise, le menton posé sur la main, tourne vers nous les douces pervenches de son regard. Il y a ici, malgré quelques indécisions de dessin, un charme exquis de grâce virginale et de vie surprise dans sa chaste intimité.

Je reviens à l'œuvre de M. Millais et, me bornant à regret à signaler quelques autres portraits : celui de trois sœurs encore ; ceux des ducs de Westminster et de Mrs. H.-L. Bischoffsheim, d'une si parfaite distinction, j'arrive aux ouvrages de pure imagination : *Oui ou Non? la Femme du joueur* et *le Passage du Nord-Ouest*.

Les peintres anglais se plaisent à piquer la curiosité sur leurs tableaux par la recherche ingénieuse du titre. Cette disposition d'esprit accuse quelque chose de plus qu'un caprice humoristique; on doit y voir la prétention évidente d'exprimer par le jeu de la physionomie des personnages un état moral déterminé. *Oui ou Non?* accuse cette intention d'une façon formelle. Oui ou non, la jeune fille de Millais acceptera-t-elle le fiancé qui s'offre, dont elle vient de lire la lettre, dont elle tient le portrait-carte derrière son dos, l'écartant de sa vue pour interroger librement son cœur? — L'œuvre date déjà de plusieurs années. A cette question : *Yes or No?* — presque une « question » à la mode du jour: cherchez le portrait, — l'artiste a répondu une première fois, en 1875, avec la même concision : *No!* et, se ravisant en 1877, par un charmant *Yes!* où il réunit enfin les deux amants.

La Femme du joueur est un très petit tableau : c'est

celui qui se rapproche le plus des modes français d'exécution. Il représente une jeune femme contemplant au matin les cartes que le mari a froissées pendant la nuit et abandonnées sur la table de jeu après quelque perte formidable. D'après notre convention, en raison de la puissance soutenue du ton et de la couleur, ce tableau sera préféré par nos peintres ; nous préférons, quant à nous, les œuvres où l'empreinte du cachet britannique est plus nettement posée et en particulier *le Passage du Nord-Ouest.*

On remarquera la persistante obscurité du titre qui semble annoncer un paysage ; mais si le titre est énigmatique la composition ne l'est pas. Quel aimable et doux motif! Si touchant par la tendre sollicitude du respect filial ! Au milieu du modeste intérieur où il a pris sa retraite en vue de la mer, dont la nappe argentée s'encadre dans l'ouverture de la fenêtre, le père, un vieux marin, est assis près d'une large table chargée de cartes marines dépliées. Dans le fond de la pièce, sous les regards de ce survivant des grandes guerres du siècle, quelques drapeaux, — il y en a un aux couleurs françaises, — mêlent leurs plis glorieux, souvenir des périls affrontés, des morts cent fois bravées et contraintes de reculer. Sur le parquet reposent de vieux livres de loch aux cartonnages décolorés, piqués de taches d'humidité rousse. Aux pieds de son père une belle jeune fille a relevé l'un de ces livres et le relit à haute voix, pour la vingtième fois peut-être, au marin qui ne se lasse pas de revivre dans le passé. Il boit, à petits coups, le grog cher à tout bon Anglais, en écoutant le récit d'une de ses campagnes, la plus hardie sans doute, la plus aventu-

tureuse, celle qui a donné son nom au tableau *le Passage du Nord-Ouest*. Enfin cette année même, en 1882, le célèbre ex-préraphaélite nous a confié deux portraits de femme de grande allure, malgré la simplicité peut-être excessive de la pose; celui de la fille de Ch. Dickens, qui épousa en premières noces le frère de Wilkie Collins, Mrs Perugini, est particulièrement remarquable par le beau caractère de la tête et malgré la façon un peu preste de la robe. Mais ce qui nous a le plus longuement retenu, c'est le tableau très renommé intitulé *la Jeunesse de sir Walter Raleigh,* peint en 1869 et exposé à la Royal Academy en 1870.

Le lieu de la scène est le bord de la mer. Le jeune Raleigh et son frère écoutent d'une oreille avide les récits enchantés d'un marin qui a navigué sur toutes les mers. Il leur parle des pays du soleil, de l'Orient féerique, leur montre des ouvrages brodés par la main des Indiens, des plumes de perroquet; et l'imagination de l'enfant s'envole dans le merveilleux, parcourt l'Eldorado, les palais des rois Aztecs, les temples des Incas décorés de soleils d'or massif, les retraites où dorment les trésors cachés, où se réfugient les Indiennes captives, où s'ouvrent les fontaines de l'éternelle jeunesse. Raleigh ne prévoit pas la hache et l'échafaud qui l'attendent un jour. Il n'a qu'un rêve, à son tour, lui aussi, mettre à la voile, « Westward ho! » Les personnages baignent dans la pleine lumière du soleil qui accuse le relief des moindres détails accessoires, multipliés à profusion sur le premier plan. Ce tableau se ressent encore de l'ancienne passion de l'école pour la minutieuse réalité. La facture, quoique brillante, en reste un peu sèche et pro-

cède par petites touches maigres et épinglées. Ce n'est ici ni le temps ni le lieu de dire ce que le maître a gagné, ni ce qu'il a perdu à adopter un procédé plus large et plus prompt. Nous n'avons qu'à nous féliciter de l'occasion qui vient de nous être offerte de voir une des œuvres capitales du peintre dont le nom occupe aujourd'hui la plus haute place dans l'école anglaise.

En suivant M. Millais dans le développement de ses évolutions nous avons perdu de vue les origines du préraphaélisme. Il nous faut y revenir.

Nous avons cherché à expliquer d'après les œuvres elles-mêmes les principes de ce petit groupe d'artistes qui se sont isolés de l'ensemble de l'école; nous avons montré les péraphaélites dépensant une grande somme de talent et exerçant un rare courage à poursuivre leur idéal de sincérité, de réalité et de vérité : idéal très noble, très élevé, très séduisant pour l'esprit, mais irréalisable ou resté tout au moins sans réalisation qui nous satisfasse pleinement.

Il est vrai que nous n'avons jamais rencontré un seul ouvrage de M. D. G. Rossetti[1]. A cet égard nous som-

[1]. DANTE-GABRIEL ROSSETTI, poète et peintre, né à Londres en 1828, est mort pendant l'impression de ce volume, subitement frappé à Birchington-sur-Mer, près de Margate, le dimanche 9 avril 1882. Nous ne pouvons consacrer, en ce livre, à cette noble figure d'artiste et de poète toute la place qui lui serait due. Nous nous proposons d'y revenir longuement dans une *Histoire de l'École préraphaélite en Angleterre* à laquelle nous travaillons en ce moment. Mais il nous est possible au moins de donner de ses œuvres peintes une liste à peu près complète que D.-G. Rossetti nous adressait quelques jours avant sa mort, avec la dernière édition récemment publiée de ses admirables *Poèmes, Ballades et Sonnets* (2 vol.; chez Ellis et White, Bonne et fils successeurs).

mes dans le cas de la plupart des amateurs. M. D.-G. Rossetti, en effet, n'a jamais recherché la publicité. Est-ce austérité ou bien habileté suprême? toujours est-il que, sans avoir exposé, il est aussi connu du monde des arts que M. Millais, que Sir Noël Paton, que M. Holman Hunt. — M. Rossetti exposa une fois, en 1856, à Russell-Place, un certain nombre de dessins et de tableaux. Il avait vingt-huit ans. Depuis, le public n'a jamais eu occasion de rien voir de sa peinture. Ses tableaux n'ont été montrés qu'à ses amis et aux « amis de ses amis ». L'étendue de la réputation à laquelle il est arrivé prouve tout au moins la puissante influence de l'action qu'il exerça sur le cercle intime où il s'est manifesté.

Il me reste à parler de deux hommes qui, sans se confondre avec lui, avoisinent pourtant le préraphaélisme : MM. Madox Brown et Burne Jones. Le premier est, de tous les peintres britanniques, celui dont l'art réalise la plus grande somme d'émotion dramatique. Le second, au point de vue de la couleur et comme inten-

Voici cette liste : *Dante's Dream,* tableau récemment acheté par la galerie de Liverpool, où nous l'avons fait reproduire à l'intention de nos lecteurs ; *The Seed of David,* triptyque dans la cathédrale de Llandaff ; un grand nombre de sujets tirés de la *Vita nuova* de Dante : *The salutation of Beatrice on Earth and in Eden,* diptyque ; *La Pia* («Purgatoire»), *Francesca da Rimini,* diptyque à l'aquarelle ; *Beata Beatrix; Beatrice* « Tanto gentile e tanto onesta appare » ; *La Donna della Finestra.* — Les autres sujets sont pour la plupart empruntés aux poésies mêmes de l'auteur : *Venus verticordia; The Beloved; Sibylla palmifera; The Blessed Damosel; Proserpina; Fiammetta; The Day Dream; La Bella Mano; La Ghirlandata; Veronica Veronese; Dis manibus; Ecce Ancilla Domini; Astarte Syriaca.*

D.-G. ROSSETTI. — Le Songe de Dante. *(Dante's Dream.)*

sité de conception mystique, de poésie passionnée, est le plus grand maître de l'école anglaise contemporaine.

M. Madox Brown expose très rarement. Cependant on a pu voir, en 1865, dans Piccadilly (n° 191) une centaine de ses peintures, notamment l'*Adieu à l'Angleterre*, et son œuvre la plus célèbre que la gravure a rendue populaire, composition considérable, pleine d'intentions philosophiques, sociales, intitulée *Work* (Travail), œuvre de moraliste autant qu'œuvre de peintre, dont l'esthétique échappe au génie latin et qui avait occupé douze années de la vie de l'artiste. Nous préférons infiniment les œuvres antérieures de 1845 à 1855, *la Vierge et l'Enfant, Cordelia et le roi Lear, Cordelia et ses sœurs*, de beaux paysages et des portraits, ses illustrations de la Bible, ses cartons de vitraux pour l'église de Saint-Oswald à Durham, ainsi que son *Haydée* de 1882.

Peut-être l'art de M. Madox Brown est-il trop abstrait, peut-être se rattache-t-il trop directement parfois à la première renaissance italienne, à Botticelli au moins dans sa tragique *Mise au tombeau*; peut-être s'inspire-t-il trop directement des poètes, mais au moins nous arrache-t-il aux vulgarités familières de la vie réelle.

D'ailleurs, il faut le dire, ce très noble artiste, qui fut l'ami très indépendant des préraphaélites, n'a jamais accepté leur esthétique exclusive; s'il s'était fait, comme eux, une loi de ne peindre que d'après le modèle vivant, eût-il jamais pu faire son *Roi Lear?* Il a donc toujours accordé une large part à l'imagination et ne s'est jamais astreint à aucune convention. Il varie ses procédés à raison du sujet qu'il traite et le fait avec la

F. MADOX BROWN. Les Danois chassés de Manchester. *(The Expulsion of the Danes from Manchester.)*
Carton d'une des fresques de l'hôtel de ville de Manchester.

plus rare souplesse. Le phénomène est tellement rare,

F. MADOX BROWN. — Roméo et Juliette.

en effet, que nous reproduisons ici pour en témoigner

F. MADOX BROWN.

Elie ressuscitant le fils de la veuve. (*Elijah and the Widow's son.*)

quatre motifs appartenant aux ordres de sentiments les plus différents; tour à tour passionné, dans *Roméo et Juliette,* profondément religieux dans le *Fils de la veuve,* historique avec une remarquable entente du geste et de l'expression dans *le Roi Lear partageant son royaume,* fièrement héroïque dans le carton d'une des fresques que le vaillant artiste achève en ce moment à l'hôtel de ville de Manchester. Cette œuvre est le superbe couronnement d'une belle carrière d'artiste. Nous donnons le carton d'une des fresques de M. Madox Brown, *les Danois chassés de Manchester*. — On remarquera le geste admirable de naïveté avec lequel l'officier danois, au moment de franchir la porte, agite son épée. N'entend-on pas les paroles de ce bravache? Ne semble-t-il pas qu'il crie : « C'est bon, c'est bon, nous nous reverrons ! »

Ce n'est pas dans les mythes de l'antiquité que les peintres de la Grande-Bretagne vont chercher des motifs de compositions héroïques, mais en général dans les légendes de leurs poètes nationaux.

Cette forme si légitime de l'inspiration esthétique est très dignement représentée dans l'école par M. Edward Burne Jones.

Un des trois tableaux de M. Edward Burne Jones, en 1878, était accroché dans la série des peintres à l'huile, les deux autres dans celle des aquarelles, sans qu'il fût facile de discerner la cause de cette répartition. Ces derniers, en effet, ont la même puissance de ton que le premier, la même vigueur d'accent, les mêmes empâtements et, sous la glace qui les protège, placés comme ils l'étaient à contre-jour, il devenait à peu près impossible d'apprécier la différence du procédé.

F. MADOX BROWN. — Le roi Lear partageant son royaume. *(The Parting of Cordelia and her sisters.)*

D'ailleurs, — et il faut le dire en général, de toute la peinture anglaise, — le procédé n'a pas de loi comme en France, les modes de factures ne sont pas limités, le moyen n'est considéré pour rien, le résultat seul compte pour quelque chose. L'effet voulu est-il obtenu ? *All right*. Tout est pour le mieux.

Je sais que nous avons d'autres curiosités. Je n'approuve pas et blâme encore bien moins, je constate des faits.

L'œuvre de M. Burne Jones prend à mes yeux une importance considérable à raison de ceci, que l'artiste est le seul dont le très remarquable talent de compositeur, de dessinateur et de coloriste soit à la hauteur de ses conceptions poétiques. C'est le style, un style un peu tourmenté, qui fait le rare et exceptionnel mérite des trois compositions de M. Burne Jones : *Merlin et Viviane*, d'après le poème d'Alfred Tennyson, *l'Amour dans les ruines* et *l'Amour docteur*. Ici le style est obtenu par la sévère élégance du dessin, par la pénétrante recherche de la mimique et de l'expression si variée dans les trois ouvrages, par la richesse du ton dans une gamme un peu sourde, et par la poursuite minutieuse du détail, exécuté avec amour jusque sous les plus humbles réalités : une fleurette, une ronce, un linteau de porte comme un enchâssement de paupière ou la délicate insertion d'un ongle au pied nu d'une jeune femme. Cette adoration du vrai, quand elle est mise au service d'une haute imagination, apporte aux choses interprétées de la sorte une singulière plus-value, une émotion, une transfiguration poétique, hélas! vainement demandée en dehors de la vérité par tant de jeunes peintres français à des tra-

E. BURNE JONES. — Merlin et Viviane.

ditions d'académies qui ne sont que des recettes d'atelier. Je nommerai encore, parmi les grandes œuvres de M. Burne Jones : *Laus Veneris, Chant d'amour, le Jour et la Nuit, les Quatre Saisons.*

Pour être à ce point épris de réalité, cet art n'en est pas moins profondément empreint de poésie. C'est par cette passion extraordinaire du réel qu'il arrive à de si puissants effets poétiques. Ces peintres sont les vrais poètes de la palette et se rattachent à leurs frères littéraires, à Swinburne, à W. Morris[1], à D.-G. Rossetti. C'est à ce groupe que je rattache M. Albert Moore de l'école de Grosvenor, le peintre des *Saphirs,* tableau représentant une jeune femme vêtue d'amples draperies flottantes et la tête couronnée d'un turban ; « l'éclat splendide du bleu, de l'orange de sa robe et de ses joyaux, dit M. Escott, est comme transparent et rayonne comme une pierre précieuse ».

Par une rare fortune et après tant d'années de lutte, le public anglais a compris ce mouvement d'art et de poésie. Ce succès, assurément est dû aux œuvres elles-mêmes sans doute, mais aussi, il faut le répéter, à l'ardente prédication de M. John Ruskin.

1. WILLIAM MORRIS, poète de premier ordre, auteur du *Paradis terrestre,* est également un artiste considérable, ou plutôt un « manouvrier » un *craftsman,* comme il préfère qu'on l'appelle, qui, dans l'industrie décorative, a opéré une heureuse révolution dans le goût de l'ornementation en Angleterre. Ce poète-artiste vient de publier (1882) un volume d'esthétique d'une importance considérable (chez Ellis and White) : *Hopes and Fears for art.*

III

LE PAYSAGE PRÉRAPHAÉLITE[1]

M. J.-C. Hook, que je nomme ici le premier, n'est point seulement un paysagiste; il accorde une grande importance aux figures; elles occupent la première place

1. Nous conservons cette désignation « paysage *préraphaélite* » pour indiquer un effort de sincérité dont nous pensons avoir déterminé le caractère dans les pages qui précèdent. Mais, pour qu'il n'y ait pas de méprise, nous donnons ici la liste très exacte des préraphaélites de la première heure. Ils étaient sept :
 1° William Holman Hunt, peintre ;
 2° John-Everett Millais, peintre, R. A.;
 3° Dante-Gabriel Rossetti, peintre et poète;
 4° Thomas Woolner, statuaire, R. A.;
 5° James Collinson, peintre (a fait deux tableaux passables, *The Charity Boy's Debut*, 1850; *Sainte Elizabeth of Hungary*, 1851 ; puis, après mainte aventure et une carrière accidentée dans un art inférieur, est mort au printemps de 1881;
 6° Frederick-George Stephens, peintre (a renoncé à la peinture et est devenu un des critiques d'art anglais les plus autorisés) ;
 7° William Michael Rossetti, frère de Dante-Gabriel, éminent écrivain d'art (débuta comme critique en 1850, dans la petite revue militante de la nouvelle école: *The Germ*).

dans ses tableaux. Bien qu'elles soient toujours d'une invention originale, certaines inexpériences de dessin, certaines lourdeurs d'exécution dans les personnages, me font préférer en lui le paysagiste au peintre de genre ; c'est pourquoi nous le rattachons au groupe qui va nous occuper.

La mer et la vie des côtes, tel est le thème que M. Hook excelle à varier, celui qu'il a toujours traité avec une supériorité incontestable. Je choisis dans son œuvre trois tableaux types : *Pêcheurs, Du fond de la mer* et *Gamins de la mer*. Ses pêcheurs au teint bruni par le hâle et chauds comme une peinture de Titien sont à l'avant d'une barque qui s'ouvre dans le flot un chemin rapide vers la terre. Ils ont relevé les lourds filets tendus pendant la nuit et les vident maintenant au moment de débarquer ; leur pêche, ruisselante d'eau, de couleur et de lumière, s'entasse vivante sur le pont qui forme le premier plan du tableau.

Le second motif choisi par M. Hook est plus original. Un pan de falaise coupe la composition en hauteur, rejetant au loin les perspectives infinies de l'étendue verte sillonnée de voiles blanches. Par un chemin en pente rapide, dont les rails s'enfoncent dans la nuit d'un tunnel sous-marin, un étroit wagon a remonté « du fond de la mer » trois mineurs vêtus de toile à voile et coiffés d'un vaste chapeau où fume encore un bout de chandelle fiché en pleine forme. La femme et l'enfant de l'un de ces hommes le reçoivent à l'arrivée. Ce dernier groupe est d'une exécution molle et lourde, et s'il augmente l'intérêt de la composition, il nuit certainement au mérite absolu de l'œuvre.

Le meilleur des trois tableaux auxquels nous nous arrêtons dans l'œuvre de M. Hook est, sans contredit, celui qu'il nomme *Gamins de la mer*. Ce sont deux enfants, deux vrais gamins en effet, qui se laissent bercer par le va-et-vient des flots sur une bouée et occupent leurs loisirs en pêchant à la ligne. Le geste des enfants est charmant, et la marine d'une grande et puissante beauté dans son enceinte de côtes aux longs contours

J.-C. HOOK. — Pêcheurs de crabes. *(Crabbers.)*

coupés de retraites profondes. L'artiste a ajouté à ce tableau une supériorité sur les précédents, supériorité un peu négative, il est vrai, mais qui profite à l'œuvre : il a disposé sa composition de manière à supprimer le ciel, et ce sont en effet les ciels qui de tous les phénomènes extérieurs lui échappent le plus constamment.

Le principe du paysage préraphaélite, nous l'avons déjà montré précédemment, consiste à substituer à toute

convention la représentation minutieuse de la réalité. La fonction des paysagistes est à ce prix, pour le moins scientifique autant que pittoresque. A la vue de leurs tableaux, les savants spéciaux doivent être suffisamment renseignés pour retrouver la constitution géologique du sol, le caractère des terrains, les phénomènes particuliers de la végétation propre au coin de nature mis sous leurs yeux. Parfois ils y réussissent. M. Georges Pouchet, le savant éminent qui ne s'occupe des choses d'art que dans la mesure où peut le faire un es it absorbé par d'autres études, m'a raconté, il y a bien des années, à quel point il avait été impressionné, à Londres, à l'aspect d'une peinture de l'école préraphaélite. Il visitait en compagnie de l'illustre anatomiste Richard Owen, l'un des grands savants d'Angleterre, la collection d'un caractère spécial d'un autre savant, M. J. Broderip. Dans ce milieu, qu'il croyait exclusivement consacré aux documents zoologiques et anthropologiques, il aperçut une composition de M. Holman Hunt dont le titre est *The hireling Shepherd*, le *Berger* (1852). Et par le fait elle n'était nullement déplacée dans ce centre d'observations précises. L'artiste avait groupé avec une délicatesse infinie, avec une profonde tendresse d'expression, un jeune pâtre, le sourire aux lèvres, épiant sur le visage d'une vierge, sa compagne, l'émotion de surprise et de joie qu'éveillait en elle la vue d'un papillon qu'il lui présentait les ailes grandes ouvertes. M. Pouchet reconnut dans ce papillon le Sphinx dit « tête-de-mort »; il put nommer sans hésitation toutes les plantes qui occupaient le sol aux pieds des deux amants, et notamment un magnifique *Geranium robertianum*. La toile était relativement petite d'ailleurs ($1^m,20$

de haut sur 0^m,80 de large environ). En ces dimensions restreintes, elle était traitée avec un respect du détail, avec des scrupules d'exactitude qui doivent nous toucher infiniment comme manifestation d'une école qui a voulu sortir des conventions d'atelier et des banalités des recettes apprises et est revenue sincèrement,

JOHN LINNELL. — Le Moulin à vent. *(The Windmill.)*

avec force, avec une grande élévation de pensée, au culte de la nature, représentée d'une façon rigoureusement scientifique.

J'ai déjà dit qu'il y a là une méprise peut-être sur le rôle de l'œuvre d'art, mais la méprise est touchante. Si le principe esthétique du préraphaélisme est en contradiction formelle avec celui des peuples de race latine, s'il

est probable qu'il engagerait dans mille périls ceux de nos artistes qui voudraient s'y soumettre rigoureusement, d'autre part cependant, il affirme de trop hautes qualités de désintéressement, de conscience et de réflexion pour que je m'associe jamais aux dédains, aux ironies qu'il fait naître chez nos amateurs et chez nos peintres, qui ont perdu l'habitude, les uns de voir, les autres d'exécuter des œuvres d'observation sévère et patiente : rare vertu que tendent à remplacer chez nous les procédés sommaires et faciles, et la paresse d'esprit.

Le champ de blé de M. Linnell et le tableau de M. Vicat Cole, poétiquement nommé la *Couronne d'or de l'été,* sont de curieux exemples du soin jaloux qu'apportent certains peintres anglais à l'interprétation de la réalité. Mais l'œuvre type en ce sens, en même temps que la plus remarquable comme sûreté de main, est de M. Charles Lewis ; elle représente une *Pièce d'orge* dans le Berkshire.

Du fond de la plaine, une mer d'épis arrive par de longues ondulations jusqu'au bord du cadre; toutes les herbes folles, coquelicots, bleuets, entrelacés aux longues tiges blondes, jettent l'éclat joyeux de leurs fleurs dans ce flot d'or mouvant. Une compagnie de perdrix traverse le champ, rase d'un vol pénible la cime des moissons, écrase les têtes fléchissantes des lourds épis chargés de grains. A l'horizon, des collines couvertes de végétations, de longues cultures et de bois épais s'élèvent en pente molle vers le ciel, un ciel d'été dont l'azur éblouissant est voilé de blanches vapeurs, de nuées légères, flottantes, striées, où tournoient à perte de vue d'innombrables vols d'oiseaux pillards.

Nous voilà bien éloignés des maîtres qui sont peintres avant d'être observateurs; qui portent en eux un idéal préalable, et s'expriment eux-mêmes en face de la nature et par la nature plutôt qu'ils n'expriment la nature en soi. M. Lewis, au contraire, et c'est là une piquante originalité, se soumet humblement à son admirable modèle; il abdique son individualité au profit d'une vérité qui par elle-même lui paraît suffisante à nous émouvoir : point de drame, point de passion, point de sentiment dans ses œuvres, une impersonnalité absolue, une soumission respectueuse au réel, une fidélité de reproduction patiente, sincère, naïve, nous montre en ce tableau, comme par une fenêtre ouverte sur la campagne, une des fêtes, un des plus doux sourires de la nature en été.

M. Millais, dont le talent multiple ramène nécessairement le nom sous notre plume, apporte sa grande mobilité d'esprit dans le paysage. Tantôt, comme dans le *Bord de la Lande,* il se préoccupe de rendre en disciple de Turner toutes les irisations de la lumière dans l'atmosphère; tantôt il s'abandonne à la mélancolie dramatique de quelque ruine ressaisie par la féconde activité des végétations libres, rappelant ainsi les beaux vers de Campbell :

> Errant encore, je trouve dans ma course désolée,
> Près du vieux piédestal couvert de mousse,
> Une rose d'églantier demeurée sur sa tige,
> Comme pour témoigner qu'il y eut là un jardin.

Tantôt enfin, comme dans *Le froid octobre* et *Dans les montagnes d'Écosse,* la largeur de l'impression s'alliera à l'étude la plus savante du détail.

Après lui, M. Vicat Cole est le peintre qui traduit avec le plus de certitude les heures crépusculaires, les lourds étés, les lignes superbes du paysage anglais, comme M. John Brett, la mer et les falaises et les roches aiguës du Finistère en Cornouaille et du canal d'Islande.

Je l'ai déjà dit, c'est M. Ruskin qui, par ses livres, par ses leçons depuis plus de trente ans, a fait l'éduca-

VICAT COLE. — Le déclin du jour. *(The Day's Decline.)*

tion esthétique non des artistes peut-être, mais certainement du public anglais.

J. Ruskin est un esprit curieux, original, puissant; attristé peut-être parce qu'il n'a pu former d'élève appliquant l'art tel qu'il le comprenait, mais oubliant que si la culture intellectuelle peut favoriser le génie, elle ne saurait le faire naître là où le germe ne s'y trouve pas. Or en Angleterre, depuis Turner, il n'y a pas eu de

peintre de génie, je veux dire d'homme doué à un degré éminent des facultés d'émotion et de l'aptitude plastique particulière à cet art.

Le trait caractéristique de son esthétique me paraît être celui-ci : — Considérer le degré de vie intérieure dans les créations de la nature et remarquer que la forme extérieure dépend toujours de ce degré et n'en est, pour ainsi dire, que la reproduction, la traduction, la spécialisation.

JOHN BRETT. — Mount's Bay, Cornwall.

Sans aborder la partie technique et formelle qui constitue la véritable originalité de l'œuvre de Ruskin, nous donnerons une idée de sa philosophie en en citant quelques pages. Voici l'un de ces passages :

« Quel sujet d'étonnements infinis dans la végétation lorsque l'on considère les moyens à l'aide desquels la terre devient la compagne de l'homme, son amie et son institutrice ! Dans les rochers de la terre, tels que nous en avons décrit la formation, on ne pouvait voir qu'une

préparation pour la demeure de l'homme, un habitacle qui lui permet de vivre en sécurité. Jusqu'ici la terre était passive et inanimée; mais la végétation est comme une âme imparfaite qui lui a été donnée pour aller au-devant de l'âme de l'homme. La terre, dans ses profondeurs, doit demeurer inerte, incapable d'autre chose que de transformations cristallines; mais à sa surface, avec laquelle les humains sont en rapport immédiat et constant, elle communique avec eux à travers un voile d'êtres intermédiaires qui respirent, mais sont sans voix ; qui se meuvent, mais ne peuvent quitter leur place désignée ; qui parcourent leur cercle de vie sans en avoir la conscience, et qui meurent sans chagrin et sans amertume ; qui sont revêtus de toute la beauté de la jeunesse sans en avoir les passions, et qui déclinent et vieillissent sans en avoir de regret. » (Ruskin, *Œuvres,* t. V, p. 6, ch. Ier).

Et en voici une autre qui sert de prélude à l'esthétique des nuées (*of Cloud Beauty*) :

« Nous avons vu que lorsque la terre eut été préparée pour l'habitation de l'homme, il fut répandu entre lui et l'obscurité terrestre un voile d'êtres intermédiaires dans lesquels furent joints dans une mesure déterminée : la stabilité de la terre, les passions et le dépérissement de l'homme.

« Mais les cieux aussi devaient être préparés pour son habitation. Entre leur lumière brûlante, leur vacuité profonde et l'homme, un voile d'êtres intermédiaires devait être répandu. Et ce voile devait ramener au niveau de l'humaine faiblesse des splendeurs qu'il eût été impossible de contempler face à face, et donner aux cieux immuables les signes et le caractère de l'humaine vicis-

situde. Entre la terre et l'homme s'éleva la végétation. Entre le ciel et l'homme arriva le nuage : la vie étant en partie comme la feuille qui tombe, en partie comme la vapeur qui fuit. » (Ruskin, *Œuvres,* t. V, p. 7, ch. Ier).

Ce grand poète, ce grand artiste, de sa merveilleuse parole a enseigné à l'Angleterre et propage dans les classes cultivées le goût raffiné de la nature et de son détail dans le simple et l'infini :

« Quand les services des autres plantes et des autres arbres nous sont devenus inutiles, la mousse délicate et le lichen gris viennent ramper sur notre pierre tumulaire. Les bois, les fleurs, les gazons verdoyants ont eu leur temps ; il est passé ; le temps de ceux-là ne cesse jamais. Les arbres pour les chantiers, les fleurs pour la chambre de noces, le blé pour le grenier, la mousse pour la tombe. »

« Ceux qui ont assisté aux conférences de M. Ruskin, dit M. S. Escott dans ses belles études sur l'Angleterre[1], à Oxford, contemplent toujours avec délices l'exquise beauté du fraisier, de ses feuilles, de ses fruits, de sa tige, et ne peuvent jamais les voir sans se rappeler en quels termes brûlants il leur a dépeint la perfection de ses lignes et de son coloris qu'ils ont laissé trop souvent passer sous leurs yeux inattentifs. De même aussi il a fait remarquer la mystique beauté de l'olivier au feuillage obscur, aux fleurs délicates, aux fruits sombres — que même les grands maîtres de la peinture dans le Midi ont laissé passer inaperçu, peut-être parce qu'il était trop près d'eux, — et aussi celle de maintes autres

1. *L'Angleterre,* par S. Escott, 2 vol. in-8°, traduits chez Dreyfous.

choses sur la terre, dans l'air et dans les cieux. N'est-ce pas là une manière de voir tout à fait originale? Quel est le peintre qui, devant une conception si vivante et si spiritualiste de la nature animée, ne se prenne à réfléchir sur la portée, la destination et le but de son art, et, au lieu de rechercher de pures oppositions de couleur, des effets de clair-obscur, des traits de lumière et des exactitudes ou des proportionnalités de ligne, ne tâche à pénétrer plus avant dans les secrets de la vie, ne puisse devenir enfin, au lieu d'un simple arrangeur de couleurs, d'un amuseur, d'un menteur charmant, un véritable voyant! »

Toutes ces idées de Ruskin se trouvent développées dans les dix chapitres de son Esthétique végétale, où l'étude des formes extérieures de la plante est appuyée sur les notions les plus certaines de la science physiologique végétale. La plante y est considérée comme un individu doué de vouloir et d'instinct et produisant ses formes extérieures, après une lutte constante contre les vicissitudes de la vie. Le modèle n'est pas extérieur dans un idéal géométrique abstrait et arbitraire, il est intérieur dans les lois intimes du mouvement physiologique. Appliquez cette méthode à l'étude des passions de l'homme et vous aurez les splendides descriptions psychologiques d'un Shakspeare, d'un Dickens : développement du dedans en dehors, création *de nihilo*...

Les quatre chapitres sur la beauté des nuées complètent la série d'études du paysage.

Puis viennent les lois générales de la composition artistique (mot que d'ailleurs Ruskin rejette pour lui substituer celui d'invention), philosophie des moyens

à employer pour arriver au Beau, au Grand, au Parfait.

L'esthétique proprement dite comprend les lois du beau dans leur généralité subjective.

Enfin le volume se termine par des parallèles fort instructifs entre les peintres des diverses écoles. C'est une application des idées théoriques développées dans tout le cours de l'ouvrage. Une critique conduite d'après ces principes est assurément très neuve et très originale [1].

C'est donc une haute éducation morale que l'élève peintre trouve dans les ouvrages de Ruskin. On ne lui impose aucune forme préconçue, on ne lui propose aucun idéal. On lui dit seulement : travaille, étudie, vois... Et de plus on lui inculque la profonde et salutaire horreur du mensonge.

L'œuvre de Ruskin peut être considérée comme un des monuments qui font le plus d'honneur à l'esprit humain.

1. Aux ouvrages que nous venons de citer nous devons ajouter les *Lectures sur l'art,* faites à l'université d'Oxford, en 1870. Introduction ; — des rapports de l'art avec la religion, la morale et les mœurs ; — la ligne, la lumière, la couleur ; et *les Deux routes,* lectures sur l'Art appliqué à la décoration (1858-1859) : de l'action destructive de l'art conventionnel sur les nations ; — l'unité de l'art ; — l'industrie moderne et le dessin ; — de l'influence de l'imagination en architecture ; — l'œuvre du fer dans la nature, dans l'art et dans la politique.

IV

LE PAYSAGE ET LA VIE RURALE

Déjà en étudiant les préraphaélites nous avons parlé du paysage anglais. Nous y revenons cependant pour marquer la séparation qui s'est faite entre les préraphaélites et les autres paysagistes. Ils ont toutefois quelque chose de commun : c'est un profond amour de la nature ; mais cette communauté de sentiment se traduit par des moyens d'interprétation radicalement contraires. Les uns, nous l'avons dit et répété sous toutes les formes, s'attachent à exprimer la puissance admirable de la nature par la représentation respectueuse, quasi religieuse, des infiniment petits. Les magnificences de la création se manifestent à leurs yeux dans la délicatesse de construction et d'attache d'une herbe folle aux ramifications légères et ténues, épanouies en aigrettes minuscules, autant et plus que dans les amoncellements sublimes des monts superposés, portant leurs cimes au delà des dernières nuées. Ils épousent la nature de plus près. Les autres aiment leur art encore plus qu'ils n'aiment la na-

ture. Ils observent celle-ci dans ses aspects imposants, dans ses accumulations de forces, comme un spectacle féerique, comme un prétexte à peindre de riches effets de lumière, de couleurs et de formes, plutôt que pour elle-même et comme un thème à méditations.

Les deux écoles ont des droits égaux. Si nos habitudes esthétiques nous portent de préférence vers la seconde, le préraphaélisme cependant agit plus profondément encore sur les hommes qui se sont fait des beautés intimes de la campagne une douce et chère familiarité.

M. Macallum a essayé de résoudre un problème difficile : il a voulu concilier ces tendances extrêmes, il a cherché la précision du détail et une certaine largeur d'effet. Il y a souvent réussi. Son procédé est simple et facilement explicable. Il établit son tableau par de grandes masses sobrement peintes et dans des oppositions de valeurs habilement calculées. Puis, s'arrêtant au morceau capital du tableau, au groupe qui fait centre, soit par la masse, soit par la lumière, il le traite alors avec une minutie d'exécution, avec une rigueur d'analyse qui fait illusion sur les autres parties de l'œuvre, laissées pourtant à leur état primitif d'indication et presque d'ébauche à la Corot.

La partie purement technique des paysages de M. Macallum méritait une attention toute particulière ; il a d'autres titres à l'intérêt du public français : il expose souvent à notre palais des Champs-Élysées. Nos amateurs n'ont point oublié ce grand chêne et sa formidable ramure se détachant en silhouette claire sur un fond de ciel chargé de pluie. C'était un des beaux paysages de notre Salon annuel de 1867. M. Macallum avait en-

voyé à l'Exposition universelle une vue de *la Gorge aux loups*, prise dans la forêt de Fontainebleau. On y retrouvait la même intensité d'effet et la même apparence de détail reposant sur une illusion d'optique savamment préparée par le peintre. Au point de vue spécial de l'effet parmi les peintures à l'huile, je dois signaler aussi la grande impression que laisse au spectateur un tableau de M. Georges Harvay, le *Calme du soir* dans les solitudes immobiles des bruyères d'Écosse.

Mais c'est surtout parmi les peintres d'aquarelles qu'il faut chercher les maîtres du paysage d'impression. Comment ne pas admirer les *Coupeurs de tourbe, Snowdon* (montagnes du pays de Galles), le *Cimetière de Darley*, par feu David Cox! Ces pages mouvementées, frémissantes de vie, où souffle le vent, où volent les grandes nuées, rasant ici le sol, là escaladant les pentes abruptes des monts, voilant tour à tour et découvrant le disque d'argent, pendant les nuits d'orage éclairées par la lune; ces larges accents de nature nous rappellent les meilleures créations de Paul Huet, le maître français qui a le mieux vu et fait voir ces poétiques beautés. — De même, si vous vous rappelez les eaux de la Méditerranée se gonflant et frappant le ciel sous le vent du nord-ouest dans l'aquarelle de M. John Brett, — si vous avez contemplé ce long mouvement des grandes vagues balançant dans leurs plis éternellement formés et transformés les reflets brisés des astres de la nuit : œuvre de M. Severn; — si enfin vous vous êtes arrêté devant les peintures de M. Whittaker, devant ces torrents monstrueux bondissant d'assises en assises dans un lit de montagnes enveloppées de neiges et de pluie cinglante,

— vous vous serez retiré emportant vraiment une

EDWIN EDWARDS. — Mines de Bottalack.

grande idée de cet art qui, avec de si faibles moyens, réus-

sit à nous donner l'image et l'émotion de si magnifiques spectacles. On garde la même impression des magnifiques et vivantes eaux-fortes de M. Seymour-Haden, comme des eaux-fortes si naïvement sincères et si puissantes de M. Edwin Edwards.

Aux noms que nous avons déjà cités, il convient d'ajouter au moins une rapide énumération des paysa-

F. MORGAN. — Les Faneuses. *(The Haymakers.)*

gistes anglais les plus éminents. A ce titre, nous citerons : W. Shayer (1788-1879); William Linton (1791); John Linnell (1792); Clarkson Stanfield, R. A. (1793); Francis Danby, A. R. A. (1793-1861), qui avait envoyé à Paris, en 1855, ce joli tableau très remarqué, *le Coup de canon du soir;* David Roberts, R. A., admirable dessinateur d'architectures; Frederick Richard Lee, R. A. (1799-1879); James Baker Pyne (1800-1870); James Holland (1800-1870); George Cole (1810), paysage et animaux; Thomas Creswick, R. A. (1811-1845);

DEUXIÈME PARTIE — L'ÉCOLE MODERNE.

Henry Dawson (1811-1878);
W.-J. Müller (1812-1869);
Edmund John Niemann (1813-1876);
Henri Jutsum (1816-1869); Mark Anthony (1817);
J.-W. Oakes, A. R. A. (1822);
H.-C. Whaite (1828);
Andrew Macallum;
B.-W. Leader (1831);
C.-E. Johnson;
Alfred W. Hunt;
J. Mac Whirter, A. R. A.; Peter Graham, A. R. A. (1836);
Henry W.-A. Davis, R. A.; Vicat Cole, R. A. (1833);
Frederick Walker, A. R. A. (1845-1875);
G.-H. Mason, A. R. A. (1818-1872).

R. W. MACBETH. — La Récolte des pommes de terre. (*Potato harvest in the fens.*)

Notre école (Corot, Millet, Rousseau, Troyon,

Daubigny) a exercé sur le paysage contemporain en Angleterre une action très sensible dans les œuvres de la jeune école, dite là-bas « impressionniste », quoiqu'elle n'ait aucun rapport avec nos impressionnistes français. Parmi les impressionnistes anglais, je nommerai : MM. Cecil Lawson, Ernest Parton, Mark Fisher, J. Aumonier, A. Parsons, W.-L. Wyllie, S.-W. Knight, E.-H. Fahey, W.-J. Hennessey, Edwin Ellis, L. Thomson, A.-F. Grace, A. Goodwin, J.-L. Pickering, J.-S. Hill, H. Enfield, A. Severn, H.-R. Robertson ; — et à leur suite un groupe de jeunes peintres dits « naturalistes » : MM. J.-C. Adams, E. Barclay, W.-H. Bartlett, W.-H. Borrow, D. Bates, J. Collier, A.-C. Dodd, V. Davis, T. Ellis, R.-W. Fraser, R. Farren, A. Hague, J.-L. Henry, F. Hines, T. Hines, B. Head, I. Hetherington, C.-E. Holloway, A.-J. Hook, F.-W. Jackson, W.-S. Jay, D. Law, G. Lucas, A.-W. May, C.-B. Monro, G.-F. Munn, Frank Miles, T. Nuson, J.-S. Rawle, W.-J. Slater, J.-W. Smith, W.-J. Shaw, L.-P. Smythe, J.-G. Todd, Tom Lloyd, Stuart Lloyd, F.-M. Trappes, A.-L. Vernon, T. Wade, Franck Walton, E.-A. Waterlow, F. Williams, T.-J. Watson. — Enfin, n'oublions pas la jeune école écossaise, si dignement représentée par MM. Robert W. Macbeth, James Macbeth, Colin Hunter, Mac Whirter, Waller Paton, John Smart, Alexander Fraser, David Murray, W.-D. Mac Kay, William Mac Taggart, J. Henderson, J.-A. Aitken, A.-K. Brown, D. Farquharson et R.-C. Crawford.

Les peintres de marine sont moins nombreux en Angleterre qu'on ne serait tenté de le croire. J'ai déjà

nommé MM. J.-C. Hook et John Brett ; je citerai encore MM. Henry Moore, Edwin Hayes, R. H. A., Colin Hunter, Hamilton Macallum, C. Napier Hemy, T. Graham, Robert Leslie, W.-J. Shaw, W.-J. Richards, Francis Powell, T.-B. Hardy ; J.-G. Naish, H. Gibbs et Frank Miles.

« Le spectacle de la vie en mouvement est tellement en rapport avec notre inspiration intérieure, avec la loi de notre être, qu'il nous cause toujours une émotion agréable. Nous en sortons souvent — si incompréhensible qu'il nous demeure par bien des côtés — plus disposés à la sympathie, à l'action, le cœur plus léger, l'esprit plus ferme. »

En cette belle pensée d'un philosophe épris de la nature, d'un observateur très fin qui est aussi un moraliste profond, se trouve expliquée, légitimée, la sympathie de nos générations pour le paysage. Je dirai plus : M. Jules Levallois, qui ne songeait en écrivant ces quelques lignes qu'à la nature elle-même, a là nettement et définitivement formulé la haute moralité de l'art.

V

LA PEINTURE D'HISTOIRE

Ce chapitre sera court : la peinture d'histoire, ou ce que nous nommons ainsi dans notre classification des genres, n'a jamais eu que d'assez pauvres représentants dans l'école anglaise. Les illustres maîtres de l'art anglais, les Gainsborough, les Reynolds, n'ont jamais été des peintres d'académie. Leurs admirables portraits, leurs compositions même n'étaient point empruntés à la friperie mythologique, héroïque, pseudo-grecque et romaine qui a envahi nos ateliers pendant un demi-siècle et dans laquelle certaines gens voient encore la formule suprême de l'art. Les tentatives de ce genre accomplies en Angleterre sont restées tout à fait misérables ; elles n'ont même point les qualités de science et de dessin qu'avaient acquises au moins, à défaut du sens de l'histoire et de l'antique, les élèves de David. Aussi les efforts dans cette direction sont-ils très rares chez les peintres de la jeune école anglaise. Et le résultat de ces rares essais est bien fait pour décourager ceux qui songeraient à se produire à nouveau.

SIR F. LEIGHTON. — Pastorale.

Qu'est-ce, en effet, que l'œuvre capitale de M. Poole ? Le titre est singulier : *Chanson de Philomèle au bord du beau lac;* mais ce n'est rien que cela ! Imaginez un pot-pourri de tous les styles, de tous les maîtres : amalgamez Poussin, Le Sueur, le Guide, Titien, copiés gauchement, énervés, maladroitement fondus l'un dans l'autre, et songez à ce que peut donner une telle superposition de pastiches exécutés, je dois le dire, avec quelque subtilité d'esprit. M. Paul Falconer Poole R. A. (1810-1879) n'en est pas moins prisé très haut en Angleterre.

Sir Frederick Leighton, le président actuel de l'Académie royale, est à coup sûr le plus noble représentant du grand style dans un pays qui n'en a jamais eu le sens. On peut juger de l'effort de l'éminent artiste par la *Pastorale* que nous reproduisons.

M. Leighton a le mérite en outre, dans sa longue frise des *Fiancés de Syracuse,* d'avoir fait un beau morceau de décoration. J'adresserai le même éloge et plus sincère encore à M. William Scott, auteur de quelques grands cartons, projets de peinture pour l'ornementation d'un palais. Il y a là de beaux motifs et bien composés pour entrer dans les lignes de l'architecture. M. William Scott, trop peu connu même en Angleterre, est assurément l'un des rares artistes anglais qui ont l'intelligence la plus haute de la dignité de l'histoire. J'ajoute qu'aux dons les plus rares comme peintre, il joint ceux de poète exquis. On trouve son nom dans le catalogue de notre Exposition universelle de 1867. A la même date et dans le même ordre, le morceau que je préfère entre tous, l'œuvre d'un véritable peintre, c'est

la forte étude rapportée de Venise par M. Prinsep. Il lui avait donné le nom de *Bérénice*, je ne sais pourquoi; mais dans toute la galerie je ne vis rien de plus ferme, de mieux peint, de plus harmonieux ni de plus simple en même temps, que cette image de la femme robuste, sûre de sa puissance et de sa beauté, équilibrée dans sa

VAL. C. PRINSEP. — Les Laveuses de linge. *(The Linen Gatherers.)*

force comme un bel animal. Tel est l'idéal de M. Prinsep, celui qu'il a poursuivi dans toute sa carrière déjà longue, à cette différence près, qu'au lieu de chercher désormais des titres et des noms romantiques, il a tourné au réalisme et se contente de donner du style à de simples figures de *Blanchisseuses* et de *Glaneuses*.

Il y a peu de nu d'ailleurs dans l'école anglaise. M. G.-F. Watts, portraitiste distingué, s'essaye bien, il est vrai, à peindre le nu. Il met en ses sujets un réel sentiment poétique, comme dans *Pallas, Junon et Vé-*

nus, comme dans l'*Amour et la Mort*, comme dans *Orphée et Eurydice*; mais l'allure tourmentée de son dessin et l'aspect vraiment trop sombre de sa palette enlèvent bien du charme à sa peinture pourtant si raffinée dans le sentiment, si cherchée dans le dessin.

A propos de M. Watts, je tiens à introduire ici une protestation contre l'inhospitalité de la Société des Artistes français, aujourd'hui maîtresse de notre Salon annuel.

Ce n'est pas seulement à l'égard des jeunes artistes français que le jury de peinture manifeste son mauvais vouloir, c'est bien plus encore à l'égard des artistes étrangers. Nos peintres ont gardé une visible humeur du succès très éclatant des écoles étrangères à l'Exposition universelle de 1878, et, depuis, le leur font expier avec une persistance taquine, mesquine et qui ne prouve pas une confiance très ferme dans leurs propres forces. Leur ignorance des situations acquises dans chaque pays par les artistes, qu'ils traitent en ennemis plutôt qu'en rivaux, égale au moins leur mauvaise volonté. C'est ainsi qu'ils ont dégoûté d'exposer à Paris, par la façon dont ils plaçaient ses tableaux, M. George-Frederick Watts, de l'Académie royale de Londres, ce peintre romantique et passionné de la Fable, qui fut pendant quelque temps un des fidèles de nos Salons et n'y revient plus. De même, ils ignorent quelle place occupent dans l'école anglaise des paysagistes comme M. James Aumonier, dont les œuvres sont si remarquables par la grande impression de nature qui s'en dégage; comme M. E.-A. Waterlow, qui choisit et traduit sur place des coins de réalité

G.-F. WATTS. — Orphée et Eurydice. *(Orpheus and Eurydice.)*

plus intimes; comme M. Robert-W. Macbeth, le jeune maître de l'école écossaise dont les beaux paysages servent de cadre à de puissantes scènes de la vie rustique dans le Lincolnshire; comme M. H. Macallum enfin, un des meilleurs marinistes d'une école où les marines ont toujours été traitées avec une constante supériorité. N'osant pas infliger à de tels artistes l'humiliation des basses récompenses, le jury s'est abstenu. C'est absolument honteux. Revenons, cela dit, à l'histoire et au nu dans l'école anglaise.

M. E. Long, qui exposait à Londres, en 1875, le *Marché des filles à marier à Babylone,* n'avait pu en un tel sujet tout à fait éviter le nu. Il en avait emprunté le texte à l'*Hérodote* de M. George Swayne. Mais quel raffinement de pudeur l'artiste n'avait-il pas apporté dans la composition de ce sujet délicat! Le commissaire-priseur de l'hôtel Drouot babylonien tourne le dos au spectateur, ainsi que la statue vivante mise à l'encan des célibataires, et la dévoile en la voilant de son mieux. Accroupies derrière le bureau du vendeur, une douzaine de « jeunes beautés », attendant leur tour de mise à prix et d'enchères, nous font face à la vérité, mais aussi peu dévêtues que possible. Je signale à nos peintres l'ingénieuse chasteté introduite dans la mise en scène d'un motif fort peu chaste en soi.

Sans doute M. Watts a fait une tentative intéressante dans son tableau de l'*Amour et la Mort;* M. Briton Rivière a trouvé une belle inspiration pour son *Daniel dans la fosse aux lions,* si spirituellement travesti par miss Paterson dans le journal illustré *The Graphic;* M. Leighton témoigne d'un réel effort dans son *Élie au*

désert (inférieur pourtant à sa *Daphnephoria* de 1876 et même à sa *Moisson* de 1875 exposée à l'Académie) ; d'autres encore, MM. Poynter, Richmond, Sandy, Stanhope accusent de belles ambitions; mais absolument en vain. Efforts perdus, inutiles visées! L'instrument fait défaut à la pensée. M. Briton Rivière plus que

BRITON RIVIÈRE. — Daniel dans la fosse aux lions.

les autres a su approcher de ce qu'on nomme le style et seulement dans une partie de son tableau, la figure de Daniel vraiment belle, comme M. Goodall dans la figure principale du tableau intitulé *Rachel et son troupeau*.

Il leur manque à tous le souffle héroïque, comme il a manqué à tant d'autres de l'ancienne école que j'ai à dessein négligé de nommer, les Mortimer (1741-1805), les Bird (1772-1819), Singleton (1766-1839), Howard (1769-1847), Allan (1782-1850), Burnet (1784-1868), Jones (1786-1869), A. Cooper (1787-1868), Eastlake

(1793-1865), James Ward (1769-1859), etc., et dont le meilleur ne vaut rien.

C'est pourquoi il nous faut faire une place à part à David Scott, de l'Académie royale d'Écosse. Né en 1806, il est mort en 1847. Il exposa son premier tableau à vingt-deux ans, et, pendant cette courte période de vingt années, il a produit un œuvre considérable et par la dimension et par la variété des sujets. Il avait l'amour des grandes lignes, un vif sentiment de la couleur, la vive intelligence de l'expression, il aimait et savait le nu ; sa peinture large, sommaire, qui procède par hachures, fait penser à notre Delacroix. Il débuta par des sujets classiques : *Oreste et les Furies, Achille et Hector*. Son *Alchimiste* marque ses premiers pas dans une voie plus originale. Ses meilleurs tableaux sont : *Pierre l'Hermite prêchant la croisade; la reine Élisabeth à la représentation des* « Joyeuses Commères de Windsor » et le *Vasco de Gama,* qui fut acheté par souscription et placé à Trinity-House à Leith, au moment même où l'artiste se mourait. Le sujet du *Vasco de Gama* offre une particularité intéressante qui rattache D. Scott au groupe des peintres en quête de l'idée. Il montre le navigateur rencontrant le Génie du Cap. Ce Génie est tout d'abord invisible pour le spectateur. Le peintre, en effet, a indiqué l'image dans un vaste mouvement de nuées et comme elle-même une nuée. Elle n'est signalée à notre attention que par la direction et l'expression du regard des marins frappés de terreur. (M. W. Bell Scott a écrit une vie de son frère David.)

VI

LA PEINTURE DE GENRE

La critique anglaise blâme les peintres de se désintéresser des grands événements de l'histoire contemporaine pour ne s'attacher qu'aux scènes de la vie familière, celles de la rue et celles du *at home*. Telle est bien, en effet, la tendance générale de l'école depuis Wilkie et Leslie. Nous ne lui en faisons pas un reproche. Si le mouvement des gares et des courses occupe tant de place dans la peinture d'outre-Manche, c'est qu'il occupe une grande place dans l'activité de la nation. En outre, les peintres anglais nous donnent l'expression très complète aussi de la vie intime, de la vie intérieure. Non seulement avec une constante prédilection ils retracent les mœurs familiales, mais, pénétrant plus profondément encore dans l'analyse de l'individu, ils s'appliquent à traduire la secrète émotion des pensées. Rendre sensible un état d'âme ou d'esprit, le plus souvent, leurs tableaux n'ont pas d'autre objet. Et cela suffit en effet à nous toucher.

Tous, à quelques exceptions près, s'attachent à fixer le mouvement expressif de la physionomie humaine. Peu soucieux, en général, des lois de la composition, du dessin et de la couleur, qui préoccupent encore les écoles du continent, en leurs tableaux de genre ils poursuivent le succès par l'intérêt du sujet et par l'expression. Dans ce chapitre, consacré aux physionomistes, presque toute l'école anglaise pourrait donc être analysée; mais je ne voudrais ranger sous ce titre que les artistes qui ont poussé le plus loin cette tendance commune et qui, faisant de l'expression l'objet capital et à peu près exclusif de leur observation, ont exigé de leur art tout ce qu'il pouvait rendre, au delà même de ce qu'il pouvait rendre.

Les uns reproduisent de préférence les scènes de la vie contemporaine, les autres empruntent leurs motifs à l'histoire et au roman.

M. Erskine Nicol est un des premiers, et parmi eux au premier rang. Il appartient à l'école écossaise.

Il apporte une étrange âpreté, une verve singulière à peindre les mœurs de la misérable Irlande. Deux de ses tableaux sont particulièrement saisissants : *le Payement du loyer* et *Tous deux embarrassés.*

Ici, c'est une humble et maussade école de village. Le maître, pauvre diable, ignare et bourru à proportion de son ignorance, tient sous son regard terrible et méfiant une de ses victimes, un de ses rares élèves. (Aux pays de misère, le temps donné à l'instruction est pris sur le travail immédiatement productif.) L'enfant lui demande sans doute l'explication de quelque mot, de quelque phrase dont le sens lui échappe. Arrêté de

court comme le petit garçon, le pédant sanguin, violent, soupçonne un piège. Il n'aime point ces curiosités mal plaisantes, et tout porte à craindre qu'il n'ait recours au martinet pour sortir de la situation qui les tient « tous deux embarrassés. »

Le Payement du loyer est une page comme il y en a tant dans l'œuvre de Balzac, une de ces nombreuses scènes où dans nos dures sociétés modernes s'étalent les plaies cachées et les hontes humiliées des déshérités de la fortune, auprès des hautaines insolences de ses favoris. L'intendant du lord est venu avec son commis pour percevoir les loyers du vaste domaine. Impassibles comme des instruments de torture, ces valets encaissent avec une indifférence méprisante les bank-notes de celui-ci, les couronnes et les shillings péniblement amassés de celui-là; ils entendent d'une oreille bestialement stoïque les excuses, les lamentations, les prières d'ajournement que leur adresse la veuve; ils ne voient même point les humbles saluts, les basses protestations des pauvres gens qui se retirent leur dette payée; leurs yeux n'ont de regard, un regard aigu, que pour la vérification des titres et le contrôle des billets de banque.

Au premier aspect, ce qui frappe ici, c'est le côté comique. On s'amuse de la vie qui anime tous ces visages, on rit des attitudes auxquelles se ploie la misère de ces gueux et la morgue des receveurs; on admire la difformité des chapeaux et leurs bords crasseux, les habits râpés, rapiécés. S'y arrête-t-on, l'on voit que l'artiste n'a pas moins bien réussi à peindre la difformité morale de cette scène et qu'il a montré la boue des âmes aussi visiblement que le reste. Assurément, il y a

de la satire dans cette œuvre. On en rit, comme Figaro, probablement, de peur d'en pleurer.

Au mérite d'avoir pleinement réalisé sa pensée, le peintre, en dépit de certaines duretés de ton, ajoute cet autre mérite plus rare chez les Anglais, d'être véritablement peintre et coloriste. Le talent de M. Nicol ne choque point trop d'ailleurs par ces bizarreries de composition si familières à l'école anglaise.

C'est ce dédain absolu de l'équilibre, de la pondération des masses qui attire tout d'abord l'attention dans un tableau de M. G.-B. O'Neil intitulé *Partant pour la Crimée*.

Le lieu de la scène est l'escalier d'un navire de guerre dont les énormes flancs goudronnés forment le champ du tableau. Les soldats encombrent le pont; jusqu'à la dernière minute, on leur a permis de recevoir à bord les visites de ceux que beaucoup d'entre eux ne reverront plus. Mais le moment du départ est venu, les ordres sont donnés, il faut se séparer. Les mères, les épouses, les fiancées redescendent les degrés en pleurant; on échange un dernier baiser, un dernier adieu de la main, du regard et de la voix. M. O'Neil a eu l'inspiration heureuse en disposant comme il l'a fait ce motif en hauteur. Les groupes s'étagent naturellement et de façon à rendre plus sensible le mouvement expressif des gestes, qui sont d'une justesse et d'une précision remarquables. L'artiste en outre a eu le courage d'être sincère jusque dans la vulgarité des types et des accessoires. Il n'a pas reculé devant les coiffures invraisemblables; il a peint les tartans fanés, les mouchoirs à carreaux, les robes déteintes; il a fui le style noble, et par là, par la

réalité de son observation, il atteint vraiment à l'émotion. Ce n'est peut-être point une belle œuvre comme

HUBERT HERKOMER. — Manquant. *(Missing.)*

nous l'entendons, mais on ne peut nier que le motif et le procédé lui-même ne soient touchants.

La contre-partie de cette scène inspirait à M. Hubert

Herkomer, en 1881, un de ses meilleurs tableaux : *Missing*, « Manquant ». L'équipage de l'*Atalanta* vient de débarquer à Portsmouth. Les familles intéressées se pressent dans les docks à l'arrivée du vaisseau.

M. Thomas Faed est moins pénétrant que M. Nicol et que M. O'Neil. Il se plaît comme le premier aux intérieurs misérables, mais il en exprime plutôt les heures intimes, tendres, laborieuses. Ainsi dans le tableau intitulé *la Seule Paire,* il représentera une jeune mère raccommodant le pantalon d'un petit espiègle assis, jambes nues et pendantes, sur un meuble, en attendant que l'accroc soit réparé pour reprendre ses jeux. Dans un autre tableau : *Et Père et Mère,* c'est un pauvre homme resté veuf avec deux enfants. Il se détourne de son travail, cédant aux obsessions d'une fillette ; il la prend entre ses genoux, et de ses grosses mains calleuses, avec une délicatesse et une adresse toutes maternelles, il glisse une paire de gants aux doigts roses et menus de l'enfant gâtée. Cette joie de la petite met un rayon de soleil au cœur du savetier. Tout cela est traité avec tendresse et d'une brosse souple autant qu'habile.

Les Commères de village, par M. Thomas Webster[1], rappellent les compositions humoristiques de Wilkie. Les cervelles alertes passent en revue tous les noms du village ; les langues trottent, médisantes, cruelles, ironiques. Mais cela ne vaut vraiment que par le jeu spirituel de ces babouines de vieilles, et déjà l'on sent chez M. Webster l'abus d'un procédé qui demande à

1. THOMAS WEBSTER, R. A., peintre de genre, né en 1800, est mort à Londres le 8 juillet 1882 pendant l'impression de ce volume.

DEUXIÈME PARTIE. — L'ÉCOLE MODERNE.

être manié d'une façon magistrale pour n'être pas fatigant et bientôt irritant au suprême degré. (Le sentiment

THOMAS WEBSTER. — L'École buissonnière. *(The Truant.)*

en est pourtant très pénétrant, comme dans *l'École buissonnière*.¹

Et c'est là ce qui arrive dans la plupart des tableaux anglais peints avec ce souci de l'expression et de la physionomie par trop exclusif. Voyez, par exemple, ce groupe de têtes hurlantes, roulant des yeux en boules de loto, détachées de la loge d'un cirque espagnol pendant une course de taureaux. A titre d'étude, le morceau serait curieux; comme tableau, il est détestable. L'auteur, M. Burgess, qui d'ailleurs n'est point sans talent, en plaçant hors du cadre l'objet de toutes ces vociférations, en concentrant tout son effort, tout son effet sur ces quelques têtes enluminées, enflammées par la passion du sang, n'a peint, en somme, qu'une collection de grimaces convulsives. Le titre de l'œuvre est *Bravo, Toro !*

La même observation s'applique au tableau de M. Martineau, *le Dernier jour dans la vieille demeure*. Le sujet est de la nature de ces longues scènes de douleur intime que les romanciers anglais mènent avec une profusion de détails extraordinaire et avec un art parfait. Mais rien ne prouve mieux combien les procédés pittoresques doivent différer des procédés littéraires. Une vieille dame remet la clef du domaine où sa vie s'est écoulée à l'un des nouveaux propriétaires, qui prennent bruyamment possession de toutes les pièces et de tous les meubles du château. Il y a parmi eux, notamment, un gentleman qui rit en élevant à la hauteur de ses yeux un verre de champagne. J'affirme que s'il fallait rester huit jours en face de ce tableau, en tête à tête avec ces longues dents bêtes, on serait enragé avant la fin de la semaine, on voudrait mordre [1].

1. ROBERT BRAITHWAITE MARTINEAU, peintre de genre, né le 19 janvier 1826 à Londres, avait fait de bonnes études universi-

Ces peintres anglais manquent donc trop souvent à l'une des premières lois de convenance de leur art, qui consiste à ne pas immobiliser les expressions violentes, car elles sont dans la réalité essentiellement fugitives. Et ce reproche ne s'adresse point seulement aux peintres de la vie réelle, mais également aux peintres de genre historique et anecdotique, à M. F. R. Pickersgill, membre de l'Académie royale, qui a fait d'horribles *Corsaires* de romance ou de pendule *jouant leurs prisonniers aux dés;* à M. A. Elmore (1815-1880), qui fut aussi de l'Académie royale, mais dont le tableau des *Tuileries, le 20 juin 1792,* a reculé les bornes de la mauvaise peinture et du faux mélodrame. On ne peut se faire une idée de cette facture insensée, de ce dessin mons-

taires et commencé celles du droit quand, à vingt ans, il entra dans une école de dessin et deux ans après dans l'atelier de M. Holman Hunt. Il exposait en 1852 un très bon tableau: *Nell et Kit*, d'après Dickens (la Leçon d'écriture de Kit dans *le Magasin d'antiquités*). Il avait la vue très basse, par suite la main un peu lourde. Son désir de perfection était poussé à ce point qu'il ne mit pas moins de dix ans à peindre *The last Day in the old House* (le Dernier jour dans la vieille demeure). Rien ne prouve mieux le danger des intentions trop subtiles, trop littéraires en peinture que la méprise que j'ai commise en analysant ce tableau, méprise que je maintiens intentionnellement dans mon texte. Il paraît que le gentleman qui rit est le fils de la maison, un viveur qui, ayant ruiné sa famille, fait par bravade, le verre en main, ses adieux aux portraits de ses ancêtres.— R. Martineau travaillait à un autre tableau avec le même soin: « Une jeune fille défendant un pauvre juif contre la populace, » quand il mourut le 13 février 1869 d'une maladie de cœur. — Son rare amour de la perfection est cause qu'il a si peu produit. Malgré nos critiques, nous devons constater que cet élève de l'illustre Holman Hunt était lui-même un excellent artiste, qui avait le sentiment de la beauté et, au plus haut point, celui de l'expression dramatique.

trueux, de cette couleur criarde, de ces lumières éparpillées et jetées au hasard au travers de la toile. Deux autres toiles de M. Elmore, *Au couvent* et *Au bord de la faute,* un peu moins mauvaises d'exécution, sont aussi faibles, aussi pleurardes et d'un sentimentalisme aussi faux.

Le maître en ce domaine de l'expression, celui qui domine tout le groupe des physionomistes par la mesure, par le jeu des nuances et aussi par l'habileté de la main, c'est M. W.-Q. Orchardson. Ses tableaux cependant — est-ce un éloge ? — sont peu ou même point du tout anglais. Ils figureraient indifféremment dans les galeries françaises, belges, ou dans l'école de Dusseldorf, sans que personne en fût étonné. Est-ce donc que le talent n'a point de nationalité ? ou plutôt, ce que j'incline à croire, que M. Orchardson a soigneusement étudié, de ce côté de la Manche, les écoles contemporaines et qu'il s'est composé ainsi, en y ajoutant sa propre personnalité, un talent très personnel, plus voisin des principes d'art du continent cependant que de ceux de ses compatriotes.

En tout cas, le résultat est des plus séduisants, et les tableaux de M. Orchardson, le *Défi* et *Christophe Sly* (1867), ont obtenu chez nous un succès aussi rapide que légitime.

Le Défi est charmant de grâce spirituelle ; je ne sais malheureusement à quel drame le motif est emprunté.

Une sorte de Scapin ironique, tout vêtu de satin jaune serin, chapeau bas, le haut du corps incliné, présente à la pointe de son épée la lettre de défi à une sorte de cavalier philosophe que cette provocation intempestive

W.-Q. ORCHARDSON. — La Reine des épées. *(The Queen of the Swords.)*

trouble dans son travail. Un vieillard enveloppé d'une lévite, son compagnon d'études, s'est levé avec empressement ; il retient le bras du cavalier comme pour le dissuader d'accepter et de prendre au sérieux ce défi insolite et insolent.

Il est inutile de rappeler au lecteur que Christophe Sly est le héros de cette bouffonnerie qui sert de prologue à *la Mégère domptée* de Shakspeare.

M. Orchardson a disposé tous ces groupes, animé toutes ces physionomies avec une entente profonde de la scène. L'interprétation de cette amusante parade était pleinement dans son talent souple et enjoué. Les attitudes sont justes, d'un dessin facile et correct; l'expression des têtes est fine et spirituelle, comique sans charge, grotesque sans grossièreté. En outre, malgré certaines maigreurs de touche et bien que l'exécution soit un peu mince, un peu épinglée, l'ensemble est cependant d'une coloration ravissante, harmonieuse comme l'envers d'une vieille tapisserie.

Depuis, bien d'autres tableaux d'un goût exquis, la *Reine des Épées, l'Antichambre, le Décavé* ont placé M. William Quiller Orchardson au premier rang des petits maîtres du genre.

Le groupe de peintres qui va nous occuper n'a pas de tendances communes ni d'originalité bien marquée. Ce sont, à quelques exceptions près, des peintres de sujets anecdotiques ; ils n'affirment point expressément leur origine britannique et pourraient se classer indistinctement dans l'école française, aux différents degrés que leur talent leur assignerait.

Le plus habile parmi eux est M. Philip Calderon. Il a fait preuve d'une aimable imagination dans la composition doucement ironique où il nous montre *Sa Très haute, Noble et Puissante Grâce,* une petite fille de cinq ou six ans parée comme une châsse et s'avançant gravement parmi des appartements somptueux, entre une double haie de courtisans respectueusement inclinés sur le passage de la petite princesse.

Il a fait preuve aussi d'un sentiment plus sévère dans un autre tableau qui représente les personnages de l'ambassade anglaise à Paris, assistant immobiles et pâles de fureur contenue au massacre de la Saint-Barthélemy. Ils sont réunis dans le grand salon de l'ambassade, regardant par la fenêtre à travers les vitres fermées qui laissent passer une lumière froide. Les fronts se plissent, les poings se crispent aux pommeaux des épées à demi dégagées de leur gaine. L'expression est toute dans les attitudes et, — le genre admis, le sujet connu,— elle est bien en situation. Mais nous ne laisserons point passer sans en profiter l'occasion qui nous est offerte par M. Calderon et par le plus grand nombre des artistes anglais, de protester une fois de plus contre ces compositions rébus qui exigent un commentaire et le secours du livret pour être intelligibles. Nous ne nous lasserons point de répéter qu'un tableau doit être une œuvre complète en soi, et de soi parfaitement claire. C'est un tort des peintres de genre de se tenir dans les données étroites et très spéciales de l'anecdote historique, du drame poétique ou du roman, et c'est un tort plus fréquent encore dans l'école anglaise que dans la nôtre.

Il faut dire, pour atténuer ce reproche, que le public

anglais lit beaucoup plus que le nôtre et se tient très généralement au courant de toutes les publications. Les personnages de l'histoire et du roman lui sont donc bien plus familiers qu'ils ne le sont en France. Or les artistes de la Grande-Bretagne n'ont souci que du public de la Grande-Bretagne. Leurs œuvres quittent rarement leur île. Ils sont donc sûrs d'être toujours compris. C'est là leur excuse ; c'est au moins ce qui explique leur tendance à spécialiser les sujets.

Si, par quelque artifice de composition, M. Calderon nous avait fait voir un épisode de massacre, son tableau prenait par cela seul une signification générale. A certains indices, aux croix blanches fixées aux coiffures des catholiques, on eût reconnu que cette tuerie portait la funèbre date de la Saint-Barthélemy. Mais ce point était même peu important ; tout spectateur, aurait-il ignoré les pages sanglantes de notre histoire, eût bien vu le genre d'émotion qui animait ces hommes, il se fût rendu compte de leur colère, il eût compris qu'ils étaient du parti des victimes ; le tableau prenait alors le caractère essentiel de toute œuvre d'art.

Constatez, en effet, que les maîtres des anciennes écoles, même les petits maîtres du Nord, initiateurs du genre, ont toujours observé cette loi de généralisation de l'œuvre d'art. A part les sujets empruntés aux Livres saints qui, étant dans toutes les mains, étaient familiers à chacun, jamais chez eux le sujet n'est étroitement spécial ou local. Que voyez-vous, en effet, chez Rembrandt, chez Terburg, chez Metzu, etc. ? Ici un *Concert*, là une *Conversation* ou l'intérieur d'un *Philosophe*, mais c'est le concert d'une manière absolue et non tel concert,

c'est le charme, c'est la douce et galante intimité de la conversation en général, et non telle conversation précise; c'est enfin l'image de la méditation philosophique et non tel philosophe plutôt que tel autre méditant. Sans doute par le détail en ces œuvres, les milieux et les temps se précisent et elles se tiennent bien loin des généralités absurdes et des formules niaisement idéales que recommandent quelques esthéticiens pauvrement informés, et pourtant, le général et le particulier se prêtent en ces pages excellentes un mutuel et nécesssaire secours. L'interprétation de la pensée du maître n'échappe à personne. En dehors de l'émotion esthétique sensible pour les connaisseurs, l'œuvre prend ainsi pour tout le monde un sens déterminé.

Disons-le une fois pour toutes, il est rare que les peintres anglais ne manquent pas à cette loi, que je considère comme la loi fondamentale de la peinture de genre.

Ainsi M. Hayllar choisira pour motif de son tableau *un Mal de dents de la reine Élisabeth,* M. Frith un épisode pris dans la vie d'un valet de Buckingham nommé Claude Duval. Ce Claude Duval avait quitté le service du lord pour se faire voleur de grand chemin. Sa bande arrête un jour un riche carrosse plein de nobles dames et l'allège tout d'abord de 300 livres sterling. Mais le drôle, subitement pris d'une singulière fantaisie, déclare qu'il rendra les 300 livres et aussi la liberté aux voyageuses si la plus jeune et la plus jolie d'entre elles qu'il désigne consent à danser un menuet devant lui. — Le peintre a choisi le moment où la dame s'exécute; l'œuvre est assez médiocre, mais l'expression des têtes a de la finesse. Avouons pourtant qu'un tableau qui

exige tant d'explications n'est à considérer que s'il est un chef-d'œuvre d'exécution, et encore ce logogriphe nuirait-il assurément à l'importance durable de l'ouvrage, fût-il de beaucoup supérieur à ce qu'il est en réalité.

M. W. Powell Frith, sans renoncer à introduire la bouffonnerie dans le genre historique, s'est fait depuis une certaine célébrité dans la peinture des scènes populaires : le *Jour du derby,* la *Gare de chemin de fer,* la pire peinture qui se puisse voir. Elle prend cependant par la gravure mille qualités de mouvement, de verve, d'entrain, d'observation humoristique qui amusent, malgré la lourde qualité de l'esprit qui s'y étale. Le jour du derby a inspiré aussi M. C. Green[1] dans une aquarelle très vive d'expression intitulée *Les voici !* et qui rappelle le *Bravo, Toro !* de M. Burgess, antérieur de quinze ans. Il n'y a pas plagiat ; il y a simplement rencontre. Les foules ont encore d'autres interprètes. Je citerai M. F. Barnard, qui a fait un bien curieux tableau de la nuit du samedi à Londres et de l'extraordinaire activité commerciale que nécessite la complète suspension de tout mouvement le lendemain ; M. L. Fildes, dont le tableau *A la porte d'un workhouse* redit, avec des façons qui rappellent notre G. Doré, une des lamentations de la grande misère londonienne.

Le défaut que nous signalions tout à l'heure est moins sensible dans une très importante composition peinte à l'aquarelle par M. F. Walker, mort si jeune, en 1875. Bien que le peintre ait tiré son sujet d'un ro-

1. L'auteur du charmant tableau *les Voisins,* que nous reproduisons.

man de Thackeray, le sujet se comprend de lui-même ; tout au moins si certaines nuances nous échappent, si nous ne saisissons pas tous les sentiments que l'artiste a voulu exprimer, ces sentiments sont assez généraux pour que nous soyons cependant suffisamment touchés. Je vois là l'intérieur d'un temple, un jeune père auprès

C. GREEN. — Les Voisins. *(Neighbours.)*

de sa chère petite fille. Il ne nous en faut pas davantage. Ce qui domine, c'est une émotion que tous les hommes comprennent. Peu m'importe, en somme, — pour le moment — qu'un autre artiste, un poète, un écrivain ait traité par d'autres procédés un sujet identique, qu'il ait fait un roman dans lequel un person-

nage du nom de Philippe joue le principal rôle et assiste dans certaines circonstances que je veux ignorer aux prières publiques. Je dirai plus, cette demi-information me gêne ; je repousserais même l'information complète, car nous n'avons qu'à perdre à chercher le parallèle entre deux procédés si dissemblables pour les choses

F. WALKER. — La vieille grille. (*The old Gate.*)

d'émotion intime. L'action seule peut se traduire largement, pleinement, d'un art à l'autre.

Frederick Walker est mort à trente-cinq ans. On n'a pas oublié le beau tableau de lui, *la Vieille Grille*, d'un sentiment si profond, qui figura à l'Exposition universelle de 1878 avec dix aquarelles, dix petites merveilles de grâce, d'émotion et d'exécution.

Un autre aquarelliste, M. Édouard-Henri Corbould,

SIR JOHN GILBERT.
Frontispice pour le *Richard III* de Shakspeare.

a peint la *Mort d'Arthur* d'après le poème de Tennyson. C'est, dans la grande épopée, l'histoire de la dernière bataille qui prend forme par le fait du poète et du peintre ; mais à chacun de nous, ces trois reines éplorées, ces ombres en prière, ce jeune corps inerte, vêtu d'armes magnifiques, cette pâleur, ce ciel sinistre, tout nous dit la mort d'un héros, une mort qui jette les hommes dans un deuil immense auquel les éléments eux-mêmes semblent concourir.

Je trouve ces conditions de généralité si essentielles bien observées dans le *Conseil de Venise,* une aquarelle un peu lourde, mais belle de couleur, avec d'heureuses variétés de gestes et d'attitudes, par Sir John Gilbert, qui s'est fréquemment et très heureusement inspiré de Shakspeare ; — dans le page impertinent de Cattermole, le premier nom d'aquarelliste anglais connu en France, un contemporain, un ami de nos romantiques ; — dans une autre aquarelle de M. T. R. Lamont qui a pour titre *Ennuyée à mort*. Le mari est âgé ; le vieux prêtre, debout devant la cheminée, est venu passer une heure avec ses voisins sans apporter la moindre nouveauté, la moindre gaieté dans cet intérieur où la jeune femme, tournant le dos aux deux vieillards, lasse de cet éternel point de tapisserie qu'elle tire incessamment, s'ennuie à périr. Je reviens à ce que je disais plus haut ; en dépit de la précision du détail, l'œuvre exprime bien un sentiment intelligible au spectateur, l'ennui mortel des petites vies pour une cervelle de femme mal équilibrée, l'ennui de Mme Bovary analysé dans le chef-d'œuvre de Gustave Flaubert.

Comme dernier exemple d'un tableau de genre bien

DEUXIÈME PARTIE. — L'ÉCOLE MODERNE.

conçu, je citerai encore une des bonnes peintures à l'huile de l'école anglaise, *la Sorcière arrêtée* de M. John Pettie. Sorcière ou non, ce n'est pas l'important. Mais

J. PETTIE. — Devant ses pairs. *(Before his Peers.)*

on prend intérêt à cette vieille femme emmenée par des hommes d'armes et poursuivie par les menaces et les huées de la populace. Dans le lointain, deux philoso-

phes narquois s'inclinent d'un air plaisamment sceptique devant cette action rapide et violente. M. Pettie n'a pas toujours été aussi heureux. Son talent vise au drame et atteint le plus souvent au mélodrame. Mais il a fait de beaux portraits.

En citant ces divers tableaux, j'ai nommé quelques-uns des meilleurs tableaux de genre de l'école anglaise. Nous avons vu par où ils tendaient à s'écarter des conditions qui me paraissent capitales dans les compositions de cette nature. Je rappelle aussi que leur plus grand tort à mes yeux est de ne révéler en aucune façon une originalité de conception ou de facture qui leur soit propre.

C'est le même reproche que nous adresserons à la peinture d'un artiste illustre de l'autre côté du détroit, Sir Francis Grant[1]. Le tableau où il a peint le maréchal vicomte Harding s'éloignant du champ de bataille de Ferogeshah, rappelle trop la manière d'Horace Vernet. Le tableau des *Volontaires* de M. Wells est dans le même cas, comme les médiocres peintures militaires de miss Thompson.

Heureusement M. Grant a fait quelques jolis portraits, notamment le portrait en pied de petites dimensions de M. Higgins. Son modèle est debout devant un chevalet examinant une peinture; un petit chien joue à ses pieds. L'exécution est simple, élégante, un peu som-

1. Sir Francis Grant, né en 1804, élu de l'Académie en 1851, puis président, fut anobli en 1866 à la mort de Sir Charles Eastlake; il est mort en 1879. Ses portraits les plus célèbres sont ceux de lord Clyde, d'Israeli, Lockhart, sir Edwin Landseer, le comte de Derby, lord John Russell, lord Palmerston, et lord Macaulay.

DEUXIÈME PARTIE. — L'ÉCOLE MODERNE.

maire, mais agréable et de bon aloi. Le chien est de la main du célèbre peintre d'animaux, Sir Edwin Landseer.

Que dire des intérieurs orientaux de M. John Lewis? Ce sont des merveilles de patience et de minutie fort admirées en Angleterre. Il débuta par de remarquables études d'animaux, d'une extraordinaire sincérité. La

C. GREGORY. — Jour de deuil. *(Doles.)*

sincérité poussée à ce point est une vertu en art; ces œuvres sont vraiment de rare qualité.

M. E.-J. Gregory est une des physionomies les plus dignes d'intérêt de la jeune école britannique. Il s'essaye à tout, touche à tout, va partout, parcourt les cimes et les vallées avec une égale ardeur, expose ici un portrait d'homme sévèrement étudié, là une tête de saint George d'un beau mouvement, plus loin de nombreux dessins humoristiques et satiriques, ou encore cet étrange tableau intitulé *l'Aurore*, où avec une curieuse audace il

a cherché à rendre l'effet bizarre du jour apparaissant à une fin de bal dans un salon brillamment éclairé. Notre pauvre lumière artificielle semble bien blafarde et communique à toutes choses, même à l'héroïne de la fête et à son cavalier, ses tristes lueurs jaunes en ce premier salut de l'Aurore, aux doigts bleu pâle. C'est là

H. HERKOMER. — La Dernière assemblée. *(The last Muster.)*

une amusante fantaisie d'un jeune artiste de talent, aussi souple dans sa facture qu'il est variable et varié dans sa bonne humeur.

Son homonyme, M. C. Gregory, est, lui aussi, un homme de talent. Voyez son *Jour de deuil.*

A côté et au-dessus de M. E.-J. Gregory, par l'importance de son œuvre, il faut placer M. Hubert Herkomer, dont le tableau, *la Dernière assemblée,* obtint à Paris un succès de public et d'artistes au moins égal à celui qui l'accueillit à l'Académie royale en 1875.

Dans la chapelle des Invalides de Chelsea, décorée

de drapeaux pris à l'ennemi, les vieux soldats assistent au paisible office du dimanche matin. Ils occupent sur plusieurs rangées de bancs parallèles les attitudes les plus diverses, toutes étudiées par le peintre au vif de la réalité caractéristique. Au centre de la composition se détache un groupe de deux invalides dont l'un prend

A. HOPKINS. — Signaux de détresse. *(Signals of Distress.)*

avec sollicitude la main de son compagnon défaillant, mourant, pour qui cette assemblée sera la dernière en ce monde. De là le titre assez énigmatique du tableau.

L'œuvre est d'une excellente facture, largement peinte, chose rare chez nos voisins. M. Herkomer a depuis exposé d'autres tableaux d'un tout autre aspect et non moins intéressants, notamment *la Maison mortuaire*, composition remarquable et d'un sentiment touchant.

Son second tableau du Champ de Mars, en 1878, *Après le travail,* plus mince d'exécution, ses aquarelles et ses dessins donnaient une idée très juste du charme qu'il apporte à la mise en scène des sujets populaires. Dans la salle du journal « The Graphic », on en trouvait notamment quelques-uns, dont l'un, *le Passage de l'Écluse,* est plein de grâce et de vie ; l'autre, *la Vieil-*

MARCUS STONE. — Le Refus. *(Rejected.)*

lesse (asile de femmes), est un chef-d'œuvre de mouvement et d'observation dont l'artiste a fait depuis un tableau exposé à notre Salon de 1880.

Il y a quelques œuvres encore qu'il faut dégager de la masse : *Signaux de détresse,* par M. A. Hopkins ; *le Départ,* par M. F. Holl, qui serait très remarqué à l'un de nos Salons annuels s'il y figurait, fût-il signé d'un nom inconnu. Le lieu de la scène est une salle d'attente de troisième classe dans une gare de chemin de fer. Sur

F. HOLL. — Le Départ. *(Leaving home.)*

une banquette, quatre personnes ont pris place, d'abord un jeune soldat naïvement résigné au départ. Il se partage entre la mère qui lui prodigue les tendres tristesses de l'adieu, et le père, un vieillard aux yeux rougis de larmes, absorbé, muet dans son morne chagrin. A l'écart, une jeune voyageuse, quelque fille de clergyman qui

G.-H. BOUGHTON. — Neige au printemps. (Snow in Spring.)

commence la dure vie d'institutrice, jolie, décente, compte sur ses genoux la menue monnaie qui lui reste, sa place payée. La sentimentalité étant interdite au critique français, son excuse pour s'arrêter à ces menus drames si discrets, si touchants, c'est que dessin, couleur, composition, la conduite même de la brosse, tout,

dans cette peinture de M. Frank Holl, est excellent.

Le *Parc de Saint-James*, une aquarelle de M. G.-J. Pinwell, mort si jeune, plein d'avenir, à trente-deux ans, en 1875, mérite les mêmes éloges. Sur un des bancs du parc, un homme est assis, usé par le combat de la vie, décemment vêtu pourtant; son visage amaigri, blême, exprime les tortures morales de la détresse la plus profonde et les tortures physiques d'une faim de quarante-huit heures. Sous les yeux de ce vaincu les amoureux échangent de doux propos; le passant gourmet frôle cet affamé en portant les pièces de gibier de son dîner. L'ironie est poignante. M. Pinwell eût été digne d'illustrer la célèbre chanson de *la Chemise*, « The song of the Shirt » de Thomas Hood, que je suis étonné de n'avoir jamais vue reprise par les peintres de genre anglais[1].

1. M. Barthélemy Saint-Marc Girardin, fils de l'illustre maître dont les lettres ressentent encore vivement la perte, a donné une traduction fidèle de la *Chanson de la Chemise*, par Thomas Hood.

Ce morceau, qui exprime d'une manière poignante l'implacable misère sous laquelle gémissent les malheureuses femmes du peuple, provoqua par toute l'Angleterre une explosion de pitié. Le mouvement fut universel. *The Song of the Shirt* secoua toutes les classes de la société. Un grand nombre d'œuvres de bienfaisance lui doivent leur origine. L'effet fut si grand et si prolongé, qu'au moment de sa mort, arrivée quelques années plus tard, le plus bel éloge que l'on crut pouvoir faire de Thomas Hood fut de graver sur sa tombe ces simples mots : « Il chanta la *Chanson de la Chemise.* »

« Une femme est assise, couverte de haillons. Ses paupières sont rouges et gonflées, ses doigts sont las et usés. Avec une hâte fiévreuse, elle pousse son aiguille, elle tire son fil. Pique! pique! pique! dans la pauvreté, dans la faim, dans la fange! Et, sans relâche, d'une voix aigre et gémissante, elle chante la chanson de la chemise.

On rencontre souvent de ces contrastes de situation dans les tableaux anglais. Le fait aigu y est recherché,

« Pique ! pique ! pique ! quand le coq chante au loin, et pique ! pique ! pique encore ! quand les étoiles brillent à travers ton toit disjoint. Pique ! pique ! pique ! jusqu'à ce que ton cerveau flotte dans le vertige ; et pique ! pique ! pique ! jusqu'à ce que tes yeux soient brûlants et troublés. Pique ! pique ! pique ! le surjet, le gousset, l'ourlet. L'ourlet, le gousset, le surjet, jusqu'à ce que tu tombes endormie sur les boutons et que tu achèves de les coudre en rêve.

« Oh ! hommes, qui avez des sœurs que vous aimez ! Oh ! hommes, qui avez des épouses et des mères ! ce n'est pas du linge que vous usez chaque jour, ce sont des vies de créatures humaines. Pique ! pique ! pique ! dans la pauvreté, dans la faim, dans la fange ! Cousant à la fois, avec un double fil, un linceul aussi bien qu'une chemise.

« Mais pourquoi parlé-je de la mort ? Ce spectre aux ossements hideux, je redoute à peine l'apparition de sa forme effrayante. Elle est si semblable à la mienne ! Elle est si semblable à la mienne, que les longs jeûnes ont décharnée. Oh ! Dieu, faut-il que le pain soit si cher, et la chair et le sang si bon marché !

« Pique ! pique ! pique ! ma tâche ne s'achèvera donc jamais ! Et quels sont mes gages ? Un lit de paille, un morceau de pain et des haillons ; ce toit entr'ouvert, ce plancher humide ; une table et une chaise brisées ; et un mur si blanc, si nu, que je remercie mon ombre de s'y projeter parfois !

« Oh ! une heure seulement, rien qu'une heure de repos ! Trêve un instant, non pour goûter les douceurs bénies de l'amour et de l'espérance, mais pour me laisser aller à ma douleur ! Pleurer un peu soulagerait tant mon cœur ! Mais, dans mes yeux gonflés, je dois refouler mes larmes ; car chaque goutte qui tombe ralentit la marche de mon aiguille et de mon fil.

« Une femme est assise, couverte de haillons. Ses paupières sont rouges et gonflées, ses doigts sont las et usés. Avec une hâte fiévreuse, elle pousse son aiguille, elle tire son fil. Pique ! pique ! pique ! dans la pauvreté, dans la faim, dans la fange ! Et, sans relâche, d'une voix aiguë et gémissante, elle chante la chanson de la chemise ». (Extrait du *Figaro* du 14 décembre 1879.)

montré sans affectation déclamatoire, mais dans sa

P.-R. MORRIS. — Fils de braves. *(Sons of the Brave.)*

cruauté froidement incisive. L'Angleterre, par exemple,

étant le pays des familles nombreuses, n'avoir pas d'enfants y est une douleur particulièrement ressentie. Plusieurs artistes ont tenté de l'exprimer en d'ingénieuses compositions. M. Marcus Stone, entre autres, l'auteur du *Refus,* dans un autre tableau *la Veuve,* nous montre une grande dame vêtue de noir assistant à distance, solitaire, aux caresses que prodiguent de jeunes enfants et leur mère à un robuste terrassier. Que de motifs de

G.-D. LESLIE. — La Visite à la pension. *(School revisited.)*

même ordre charmants et doux, destinés à orner l'intimité du foyer domestique, il y aurait à signaler dans l'école anglaise, si les mérites de l'exécution répondaient à ceux de la conception première!

Cependant il nous faut mettre hors de pairs de jeunes maîtres comme G.-H. Boughton (*Neige printanière*); E.-H. Fahey (*Il ne viendra pas*); P.-R. Morris, qui a traversé l'atelier de M. Holman Hunt et a depuis

sacrifié avec grâce, comme en ce joli tableau *Fils de braves,* à une esthétique moins austère; M. G.-D. Leslie enfin, l'auteur de cette œuvre exquise, *Visite à la pension.* Une jeune femme, en gracieuse et toute fraîche toilette de ville, est venue visiter la pension d'où elle est sortie depuis quelques années ; elle a rassemblé celles de ses anciennes camarades qu'elle y a reconnues, des « petites » naguère, devenues des « grandes » à leur tour; elle presse leurs mains dans les siennes, les fait parler, parcourt avec elles les souvenirs d'antan ; son doux visage rayonne de plaisir. Cela est charmant et anglais *intus et in cute.*

Tous ces peintres ont un véritable talent très individuel qu'ils mettent au service d'une attention toujours renouvelée dans un cercle qui se limite aux sentiments de la famille. La femme, la jeune fille, l'enfant y occupent toujours la meilleure place; il n'est point de délicatesses que ne leur prête le peintre en ces aimables petites pages vivantes, variées, animées, montrant les choses et les êtres au vif par le trait de caractère, dans leur milieu, aux champs ou à la ville, comme autant de chapitres de roman.

VII

L'AQUARELLE

En moins d'un siècle, l'école de l'aquarelle, en Angleterre, a déjà traversé trois phases différentes. Au début, le dessin teinté (*the stained drawing*) n'était qu'un simple lavis à l'encre de Chine, comme on peut le voir dans les œuvres du plus ancien artiste en ce genre dont l'histoire de la peinture en Angleterre fasse mention, un nommé Francis Barlow, né vers 1626, dans le Lincolnshire, qui peignait des animaux, surtout des oiseaux, avec goût, mais dont le coloris ne valait pas le dessin. Les maîtres de ce même art, à la fin du XVIIIe siècle, sont Michael-Angelo Rooker, A.-R.-A. (1743-1861), Thomas Hearne (1744-1834) et W. Payne (dates inconnues), dont les aquarelles n'étaient qu'un simple lavis brun ou bleu gris, plus ou moins soutenu par un travail de plume et renforcé, dans les parties claires, — le ciel, l'eau, le premier plan, — par quelques rehauts de couleur. Même dans ce cas, la couleur est rarement d'une teinte franche; elle est maintenue,

comme le lavis lui-même, dans une tonalité moyenne. Évidemment, on ne cherche pas à reproduire les grands effets de lumière et d'ombres, encore moins la coloration réelle du paysage. Ce procédé large, calme, sobre et, quoique sommaire, assez agréable, suffisait dans sa convention à exprimer la poésie de certains sujets et l'aspect pittoresque de certains sites. Mais, dans les sujets où la figure joue un rôle important, de même que dans les dessins d'architecture, pour lesquels cet art a été le plus souvent employé, quand les traits de plume sont trop accusés, le charme disparaît et, dans tous les cas, ces aquarelles d'autrefois paraissent aujourd'hui singulièrement pâles.

Cependant, celles qui portent le nom de John-Robert Cozens (1752-1799) et de Thomas Girtin (1773-1802), les fondateurs de l'école, méritent encore une mention exceptionnelle, quoique le premier ait toujours conservé une pratique absolument primitive, en quelque sorte élémentaire, qui fait ressembler ses aquarelles à des gravures coloriées. Thomas Girtin commença le premier à se servir de la couleur, d'abord avec circonspection, jusqu'à ce que, dans ses dernières peintures, il ait à peu près réalisé les tons de la nature, dans leur intensité la plus discrète, il est vrai, mais avec un joli sentiment poétique. Le même sentiment se retrouve dans le style de John Sell Cotman (1782-1842), artiste un peu plus moderne, que sa tendre et imaginative interprétation de la nature place au-dessus de beaucoup de peintres pour qui la renommée a été plus partiale....

A la même école, en ce qui touche la figure, appar-

tiennent Joshua Cristall (1767-1847) et Henri Liverseege (1803-1832), deux hommes dont la vie et le génie sont singulièrement opposés, mais doués l'un et l'autre d'une imagination vive et à qui l'Angleterre doit une longue suite d'œuvres qu'aucun aquarelliste du même temps n'a égalée.

Ce n'est pas la supériorité du mérite artistique qui nous arrêtera devant les étranges créations du visionnaire William Blake (1737-1827), dont nous avons eu déjà occasion de parler. En ses œuvres, le dessin et la facture laissent le plus souvent à désirer. Elles doivent toute leur valeur à la force d'une imagination pénétrante, d'une extraordinaire invention, à de vives et curieuses échappées apocalyptiques dans la vie des mondes antérieurs ou dans les mystères extatiques de l'existence spirituelle.

Si Thomas Stothard (1755-1834) partage jusqu'à un certain point l'imperfection de William Blake comme artiste et se montre tout à fait insuffisant dans ses grandes peintures à l'huile, il est tout autre en ses aquarelles, où il témoigne d'une rare délicatesse de sentiment et de grâce. On trouve, spécialement dans les œuvres de sa jeunesse, un sens du plein air et une subtile habileté à saisir d'imperceptibles mouvements de lignes d'une beauté fugitive où les artistes anglais, à l'exception de Reynolds et de Gainsborough, ont rarement réussi. Ces qualités sont souvent gâtées chez Stothard par l'excès d'une fantaisie vraiment trop peu soucieuse du réel.

Plus qu'aucun autre artiste au monde, au contraire, depuis les primitifs flamands et italiens, J.-M.-W. Turner a sympathisé avec la vie et la nature dans leur im-

mense variété. Il a su voir les phénomènes de la couleur avec une imagination passionnée. Par la discipline qu'il imposait à sa pensée autant que par ses longues et patientes études, il est arrivé finalement à peindre dans toute leur gloire les prestiges de la lumière avec une perfection qui n'avait jamais été atteinte auparavant. J'ai déjà parlé du génie de Turner. Ici je me bornerai à le considérer sommairement comme aquarelliste. Turner, étant jeune, avait travaillé avec Girtin, concouru avec lui aux premiers progrès de l'aquarelle. Mais, dès ce moment même, il paraît avoir compris qu'une connaissance parfaite du dessin et de la forme était la base essentielle de l'art, et comme personne n'a jamais possédé à un plus haut degré cette infatigable volonté qui est peut-être la marque la plus sûre du génie, il consacra un temps considérable à dessiner à la plume et au pinceau d'après nature. Ses premiers ouvrages sont exécutés dans une sorte de camaïeu gris ou brun seulement. Mais il montre déjà cette perception de l'espace et cette grande science dans la disposition des masses qui l'ont signalé pendant soixante années d'une activité ininterrompue. « Peu à peu, — fait remarquer M. Ruskin dans son excellente *Vie de Turner*, que j'analyse sommairement, — les bleus, en se mélangeant par nuances insensibles avec les verts délicats, passaient graduellement jusqu'à l'or ; dans les premiers plans, les bruns, d'abord plus soutenus, se mêlaient bientôt lumineusement avec les autres colorations fournies par la nature; la touche devenait de plus en plus pure et expressive jusqu'à ce qu'elle se perdît dans un mode d'exécution si délicat qu'il échappe parfois à l'analyse,

et par lequel il arrive à rendre, avec une précision sans exemple, et la forme et la contexture de chaque objet. » On peut affirmer que Turner était absolument maître de son procédé vers 1800 environ, et qu'il lui resta fidèle pendant vingt ans.

Ce procédé lui donnait, en effet, tous les moyens de rendre la forme, l'espace et la grandeur qui sont les caractères principaux de son œuvre, quoique dans l'intervalle, en de plus petits dessins, on découvre çà et là de premières traces de sa prochaine et exclusive passion pour les jeux de la couleur pure. Par ce simple procédé, Turner a pu dominer en maître toute espèce de paysage. Jamais il ne considéra aucun motif comme trop élevé ou trop bas pour lui. De là l'intérêt constant de son art et la magnifique puissance d'expression qui lui permettait de reproduire la nature dans son universalité sans limites. Dans toute cette période, Turner apparaît comme un homme animé d'une sympathie réellement infinie pour tout ce qui a vie, et tellement, qu'à ce point de vue, Shakspeare seul peut lui être comparé. Les choses les plus humbles l'arrêtent, je dirai presque les plus basses; il y va de tout son esprit, de tout son cœur; mais il n'y a rien non plus de si grand, de si solennel qu'il ne puisse atteindre.

Ayant dès lors maîtrisé la forme, Turner poursuit désormais la couleur avec une activité également résolue, avec une égale décision de coup d'œil. La science accomplie de tous les procédés qu'il avait acquise dans sa studieuse recherche de la forme le mettait à même d'établir ses teintes avec une délicatesse et une rapidité dont tous ceux qui se sont jamais essayés à une étude

fidèle d'après nature reconnaîtront l'énorme difficulté. Il ne se bornait pas seulement à ajouter de la couleur à ses dessins, — mérite assez commun et secondaire en somme ; — il faut dire qu'à partir de ce moment ses œuvres sont conçues en couleur, par la couleur et pour la couleur.

De toute nécessité cela devait le conduire à modifier le choix de ses sujets. Désormais Turner s'arrêtera de préférence aux motifs naturels les plus riches en colorations : levers et couchers de soleil, lacs tremblants sous la lumière du jour, ruines baignées par les nappes d'argent et les brumes des nuits lunaires. Il reconnaît alors que ses premiers maîtres, ceux qu'il a suivis le plus souvent dans leur forme et leurs arrangements, ne pouvaient rien lui apprendre au point de vue de la couleur ; que même les procédés du Poussin et de Van de Velde sont réfractaires à l'éclat coloré de la lumière. Il se fait donc un procédé tout à fait personnel. Cette seconde manière est caractérisée par une facture libre, délicate, délibérée, témoignant d'une allègre disposition d'esprit, d'une joyeuse humeur, par la plus rare richesse de tonalités variées, ennemie cependant des conventions, et par une tendance constante à une composition idéale.

Jusqu'en ses dernières années son art est fait de verve et de réflexion, d'harmonies exquises et d'adoration exclusive de la nature. Dans son mode d'exécution délicat et décisif, il a très peu recours aux expédients manuels d'enlèvement de clairs au grattoir, au chiffon ou à l'éponge, dont l'invention lui est attribuée et dont abuseront plus tard Georges Fennell Robson (1790-

1833) et Robert Hills (1769-1844); il se sert franchement de la couleur pure, appliquée une fois pour toutes, et détermine l'effet du premier coup.

Le manque d'espace ne nous permet pas de faire mieux qu'une allusion à ces œuvres merveilleuses qu'on appelle *le Voyage pittoresque en Italie,* de Hakewell, *les Illustrations de la Bible,* de Finden, *les Vues pittoresques d'Angleterre et du pays de Galles, les Côtes de France, Voyages annuels, Vues pittoresques des côtes méridionales de l'Angleterre,* et les illustrations de Walter Scott, de lord Byron, de Rogers, de Milton, de Campbell et l'admirable *Liber studiorum.* Par une heureuse coïncidence, l'école anglaise de gravure en bois était à son apogée au temps même de Turner, et les plus belles œuvres du maître furent de la sorte traduites en noir et blanc (black and white) sous sa propre direction; de sorte que les dessins originaux, par le moyen de ces remarquables graveurs, ont été conservés à la postérité dans leur plus exquise délicatesse.

A la même école de purs aquarellistes appartiennent John Varley (1778-1842), David Cox (1788-1859), Peter de Wint (1784-1849), Anthony Vandyke Copley Fielding (1787-1855), George Barret (1774-1842), Samuel Prout (1783-1852), William-Henry Hunt (1790-1864), George Cattermole (1800-1868), John-Frédéric Lewis (1805-1870). Ce sont des hommes doués inégalement, mais que rapproche l'amour sincère de la réalité, le choix attentif du sujet et le sentiment poétique de la nature.

Copley Fielding, qui fut un ami de notre Delacroix, est peut-être, après Turner, le plus grand peintre de

l'espace et de l'air. Il n'a jamais été surpassé dans le rendu de certains effets de brouillard, sublimes dans leur mystérieuse étendue. Samuel Prout, dont les procédés ressemblent beaucoup à ceux de la méthode primitive, saisit spécialement le pittoresque dans les monuments d'architecture. Il y mit une énergie et une patience tout anglaises, et rapporta du Rhin, de France, d'Allemagne, des Flandres, d'Italie d'innombrables vues de cathédrales, de châteaux, de marchés, qui ont été gravés ou reproduits en lithographie. C'était plutôt un dessinateur qu'un peintre. Bien des Anglais, je pense, ont éprouvé leur première impression de touriste en voyageant dans les albums de Prout, et beaucoup aussi, en arrivant devant un monument célèbre, devant l'admirable cathédrale d'Amiens, par exemple, ont reconnu qu'ils étaient redevables à l'artiste de leur propre émotion poétique.

David Cox partage avec Prout cette puissance d'émotion communicative ; mais il est bien autrement coloriste. Sa couleur robuste, simple, fraîche, fait songer à Constable. Si Prout a révélé aux Anglais le pittoresque du continent, Cox doit avoir pour eux un attrait plus intime et plus profond encore. En effet, il leur a révélé la propre grandeur et la beauté de l'Angleterre. Quoiqu'il y ait une différence marquée entre son style étrangement hardi et la subtile délicatesse de Turner, Cox doit être classé bien près de celui-ci pour sa façon poétique de concevoir le paysage. Nul n'a vu le champ de blé le plus ordinaire, la chaumière la plus humble, les vertes forêts, les grands horizons avec une majesté plus ample et plus simple à la fois.

Lewis et W. Hunt peuvent être nommés côte à côte, comme deux brillants coloristes, non dans le paysage, mais dans la peinture de genre où la figure joue un grand rôle. Ainsi qu'il était arrivé à Turner, un œil admirablement doué pour la couleur les a conduits l'un et l'autre tout droit à un procédé simple, décisif et somptueux à la fois, tandis que le sens du rapport entre l'ombre et la lumière donnait à leurs œuvres un grand aspect de largeur, malgré la minutie de l'exécution. Pendant que Lewis voyageait en Espagne et en Orient, et familiarisait son public avec les arabesques de Séville, avec les colorations de la vallée du Nil, W. Hunt rendait, avec une habileté jusqu'alors inconnue à aucun peintre anglais, l'éclat des propres fruits et des fleurs de son pays natal.

La Société des aquarellistes, « the Society of painters in water coleurs », date de 1805. Elle fut fondée par des artistes mécontents du peu d'estime dans laquelle leurs œuvres étaient tenues à l'Académie royale. Ils ouvrirent leur première exposition dans Lower-Brook street, Grosvenor square, le 22 avril de la même année, et quelque temps après dans Bond street, alors Spring-Gardens, puis, finalement, dans les salles de Pall-Mall East. Les membres fondateurs de la Société étaient : G. Barret, J. Cristall, W.-S. Gilpin, J. Glover, W. Havell, R. Hills, J. Holworthy, J.-C. Nattes, F. Nicholson, N. Pocock, V.-H. Pyne, S. Rigaud, S. Shelley, J. Varley, C. Varley et W.-F. Wells. Les noms de Girtin et de Turner sont absents de cette liste, le premier étant mort en 1802 et le second ayant été reçu, la même année, membre de l'Académie royale.

En 1832, un certain nombre d'artistes se séparèrent et fondèrent une autre société sous le nom de Nouvelle Société des aquarellistes, « The New Society of painters in water colours. » Leur première exposition eut lieu au printemps de cette même année dans Old-Bond street. Les fondateurs étaient : W. Cowen, James Fuge, T. Maisey, G.-F. Phillips, J. Powell, W.-B.-S. Taylor et T. Wageman. En 1863, la Société changea de nom et adopta celui qu'elle conserve aujourd'hui : « The Institute of painters in water colours ». Après J.-M.-W. Turner, David Cox, Peter de Wint, A.-V. Copley, Fielding, George Barret, S. Prout, William Hunt, George Cattermole et J.-F. Lewis, nous nommerons au second rang dans l'ancienne école : G. Lambert, Paul Sandby, M.-A. Rooker, F. Weathley, T. Hearne, J.-K. Sherwin, F. Nicholson, J.-R. Cozens, N. Pocock, T. Rowlandson, J.-C. Ibbetson, D.-M. Serres, E. Dayes, J. Glover, S. Howit, H. Edridge, J. Cristall, S. Owen, R. Hills, T. Girtin, J. Varley, J.-S. Cotman, W. Hawell, J.-J. Chalon, W. Turner, L. Clennell, S.-F. Rigaud, G.-F. Robson, F. Nash, R. Westall, E. Dorrell, H. Liverseege, G. Chambers, G.-W. Shepheard, J.-M. Ince, W. Stanley, W. Oliver, S. Austin, G. Cruikshank, W. Arches, S. Cook, W. Bennett, J.-D. Harding, C. Bentley et S. Bough.

VIII

LA CARICATURE

Sous aucune forme littéraire, plastique ou pittoresque, dans aucun art, le caractère d'une race ne s'accuse d'une façon plus ouverte, ne se manifeste en traits plus lisibles que dans la caricature. C'est le privilège du genre qu'on n'y puisse frauder sur les inclinations du tempérament national.

Si haut qu'ait atteint le degré de culture intellectuelle et quelle que soit la réserve extérieure des mœurs, nulle retenue ou convention mondaine, en aucun pays, n'a jamais réussi à entraver la sincérité absolue de la plume ou du crayon entre les mains de l'artiste satirique, humoriste ou moraliste. Chez les peuples d'origine latine, étroitement soumis pourtant à l'empire des traditions classiques, nulle convention d'académie, en dépit de ces traditions; chez les autres peuples, nulle autre convention esthétique, aucune influence religieuse ou sociale n'ont pu l'arrêter. Le *cant* anglais, si puissant, y a échoué. Pourquoi? C'est que, bien qu'il n'y paraisse guère, et

l'artiste lui-même en a rarement conscience, le point de départ et le point *terminus,* le subjectif et l'objectif de la caricature, sont un certain idéal qui ne souffre ni concession ni transaction.

Par ce mot *idéal* on n'entend pas désigner la conception banale, fade et suavement écœurante de ce type bellâtre dont on a si bourgeoisement abusé, et désormais à ce point discrédité qu'il est difficile d'échapper au ridicule si l'on écrit le mot ou si l'on fait seulement allusion à la chose. Je ne dirai pas davantage avec Gebhart, cité par M. Champfleury, que la caricature suppose le sentiment de l'idéal parce que « si la laideur choque l'artiste, c'est qu'elle étend comme une ombre sur la beauté dont son regard intérieur contemplait la pure lumière[1]. »

Je ne crois point à cet idéal négatif, à ce choc en retour de la beauté sur la laideur. Ce sont là subtilités de métaphysicien allemand sans la moindre valeur. La laideur ne blesse point le caricaturiste, elle l'intéresse beaucoup, au contraire. S'il en était ce que pense Gebhart, ne serait-ce pas un singulier moyen de dissiper « l'ombre étendue par la laideur sur la beauté » que précisément de célébrer la laideur, et d'une façon exclusive? Or la caricature ne fait pas autre chose. Elle ne voit et ne

1. Voir l'Avertissement, page xi, de *l'Histoire de la caricature sous la Réforme et la Ligue, de Louis XIII à Louis XVI,* par M. Champfleury. (Un vol. in-18, à la librairie Dentu.) Ce volume récemment publié complète le très important ouvrage de l'auteur sur ce sujet, qui devait en effet tenter particulièrement un esprit comme le sien, si largement ouvert à toutes les formes de la sincérité dans l'art, les seules originales, les seules expressives, les seules dignes de l'histoire.

fait voir que le laid et ses dérivés, qui l'augmentent jusqu'à l'horreur ou le diminuent jusqu'au comique innocent. Aux pôles extrêmes du laid, elle rencontre le monstre et le niais, Caliban et Jeannot.

L'erreur de Gebhart tient à l'éternelle confusion que les intelligences non douées du sens esthétique établissent constamment entre l'objet représenté et la représentation de l'objet. Jusques à quand faudra-t-il redire que la beauté ou la laideur de l'œuvre d'art n'a rien de commun avec la beauté ou la laideur du modèle, que l'être le plus repoussant, le monstre le plus hideux, peut fournir l'occasion d'une œuvre d'art admirable? Oublie-t-on ce fragment de masque de faune dont la sublime grimace — de sénile concupiscence — n'a pu être modelée que par le pouce de Michel-Ange? Oublie-t-on les superbes types de grotesques dessinés par Léonard de Vinci, — et l'œuvre entier de Rembrandt, où l'on ne trouve pas une seule figure de beauté; et la poétique d'Albert Dürer, si profondément particulariste; — et les incomparables cauchemars de formes enfantés par le génie de Goya et par les merveilleux peintres du Japon?

Dire que tant de chefs-d'œuvre démontrent l'aversion des maîtres pour la laideur, cela n'est même pas du paradoxe, c'est de l'aveuglement, cet aveuglement absolu et spécial qui caractérise le pédantisme des idéologues d'outre-Rhin.

La laideur est un fait. Comme tous les faits, la laideur est un moyen d'art[1]. C'est le seul qu'emploie le

1. « La nature n'est que le prétexte, — se plaît à répéter un grand artiste français contemporain, M. Jules Dupré, — l'art est le but en passant par l'individu. Pourquoi dit-on un *van Dyck*, un

caricaturiste. L'idéal de la caricature est donc parfaitement positif, direct, avoué, précis et très spécial. C'est un idéal de vérité. Seulement, au lieu de poursuivre l'idéal païen des artistes classiques, qui consiste à chercher la beauté correcte, sans défaut, la beauté abstraite ; au lieu de supprimer l'accident au profit de l'unité du type humain, le caricaturiste procède par l'exagération calculée de l'accident au profit de la variété des types multipliée à l'infini; il altère, lui aussi, comme l'idéaliste de beauté, la réalité individuelle, mais non pour l'émousser; tout au contraire, pour l'amplifier et mieux accuser de la sorte les accents expressifs de l'individu, les généraliser et rendre frappante la vérité concrète des caractères.

C'est pourquoi la caricature est vraiment l'interprète le plus exact des mœurs et du tempérament d'un peuple.

S'il en est ainsi, il faut conclure de l'étude des livres à caricatures en Angleterre depuis un siècle et demi, que le vieux fonds de férocité de la race anglo-saxonne s'est, sinon atténué en réalité, au moins singulièrement adouci dans la forme.

La transformation s'accomplit non point rapidement, mais d'une façon très sensible de Hogarth à Gillray et à Rowlandson, de ceux-ci à John Leech et de John Leech aux contemporains. Quelques publications récentes nous

Rembrandt, avant de dire ce que le tableau représente? C'est que le sujet disparaît et que l'individu seul, le créateur subsiste. En veut-on un autre exemple ? On dit communément *bête comme un chou.* Mais qui donc oserait dire : *bête comme un chou peint par Chardin?* C'est que l'individu, l'être humain, a passé par là. »

permettent de suivre ce curieux mouvement avec une grande précision[1].

Née des haines politiques et religieuses de la Réforme, la caricature fait de l'autre côté de la Manche sa première apparition, non point timide, très violente, au contraire, et grossière, et licencieuse, mais rare encore, au temps de Charles Ier. Entre épiscopaux et presbytériens, entre puritains et cavaliers, c'est une guerre sans trêve, sans scrupule d'aucune sorte, un échange de satires venimeuses et de calomnies empoisonnées. D'un joli dessin, les meilleures parmi ces compositions évidemment sont tracées par la main d'artistes étrangers, vraisemblablement hollandais. L'Angleterre, à cette date, n'a point d'art. On en peut juger par la gravure qui accompagne le pamphlet intitulé *Roaring Boys*, les joyeux *Tapageurs de Suckling*, gravure reproduite dans l'*Histoire de la caricature de Thomas Wright*[2]. C'est la

[1]. ROWLANDSON, *the Caricaturist*. A Selection from his works, with anecdotal descriptions of his famous caricatures and a sketch of his Life, Times and contemporaries, by Joseph Greco, author of *James Gillray, the caricaturist; his Life, Works and Times*, with about four hundred illustrations in two volumes. — London, Chatto and Windus, Piccadilly, 1880.

Voir aussi les journaux *the Punch, the Graphic* et l'importante collection de *Picture Books*, publiés à Londres par George Routledge and sons. Un certain nombre de ces albums ont été édités avec un texte français par la librairie Hachette, entre autres quelques-uns des Contes de Perrault, illustrés par Walter Crane, l'*Histoire divertissante de John Gilpin*, illustrée par R. Caldecott et *Under the Window*, texte et dessins de Kate Greenaway, publié en France sous le titre de *la Lanterne magique.*

[2]. *Histoire de la caricature et du grotesque dans la littérature et dans l'art*, par Thomas Wright. Traduction d'Octave Sachot, 2ᵉ édition, 1 volume in-8°. Paris, 1875, A. Delahays, éditeur.

Hollande qui, pendant un siècle et plus, amuse de son imagerie satirique l'Angleterre tour à tour dans la fièvre de la révolution de 1688 et des folles entreprises financières de 1720, ces chimères du Mississipi qui correspondent aux spéculations de Law en France, aux extravagances de notre rue Quincampoix. C'est dans cette agitation d'or et de papier que se montrent les premières caricatures vraiment anglaises, très misérables imitations des œuvres analogues du continent.

Mais Hogarth entre en scène. En 1733, — il a quarante ans, — après un long apprentissage du métier de graveur, il arrache la caricature à la passion politique et la contraint à l'étude des mœurs de son temps. C'était un trait de génie. Trente ans plus tard, il tente à la solde d'un ministre impopulaire, lord Bute, une rapide incursion dans le champ de la politique et s'y brûle les doigts. Mais alors, — 1733-1735, — coup sur coup, il publie deux grandes suites d'estampes la *Carrière de la courtisane,* la *Carrière du libertin,* dix ans après, *le Mariage à la mode,* en six planches. Le succès fut instantané, immense. L'école anglaise était fondée.

Chez Hogarth, les motifs font série, se suivent dans une progression habilement graduée, composée, disposée comme le sont les scènes et les actes d'une comédie. Il le dit lui-même, il l'écrit : « J'ai voulu composer des tableaux semblables aux représentations de théâtre. » Il y revient : « J'ai tâché de traiter mes sujets comme l'eût fait un auteur dramatique. Mon tableau est mon théâtre, les hommes et les femmes sont mes acteurs, et ceux-ci, au moyen de certaines poses et de certains gestes, ont charge de représenter un spectacle muet. » Il veut mora-

liser : « tout en divertissant », prend à la lettre le *Castigat ridendo :* « La comédie peinte sera plus *convaincante* que ne le serait un millier de volumes de comédie écrite. C'est là ce que j'ai tenté dans les estampes que j'ai composées. »

Moraliser, je n'oserais affirmer qu'il y a réussi, mais, à coup sûr, malgré la lourdeur et l'incorrection de son dessin, il a poussé plus loin que pas un artiste au monde l'éloquence, sous le crayon, du geste, de l'attitude, de l'expression, c'est-à-dire rendu la physionomie du visage, la physionomie du mouvement, et dans un tel et si parfait accord qu'on lit clairement les pensées de convoitise, de haine, de bassesse, de souffrance, d'abêtissement, de douleur, de folie, de concupiscence, de terreur, de joie, de misère morale, de misère sociale qui s'agitent en ces âmes falotes, en ces crânes aplatis ou pointus, en ces visages bouffis ou émaciés, exsangues ou apoplectiques, en ces corps gonflés comme une outre ou fendus comme des pincettes, difformes, tordus, contrefaits par toutes les maladies qui peuvent, dans l'homme, atteindre l'esprit et la bête.

De l'art de Hogarth sortit l'art de quelques artistes secondaires : Sandby, peintre médiocre que sa haine contre Hogarth rendit caricaturiste à son tour, en lui inspirant de cruelles et joviales inventions ; — John Collet, élève direct du maître, railleur spirituel des mœurs de son temps ; — James Sayer, exclusivement *politicien,* soutenant William Pitt, criblant Fox de sarcasmes ; — H.-W. Bunbury, fils de baronnet, qui traita avec une verve tout à fait comique les sujets équestres, de préférence les mésaventures de l'équitation ; —Wood-

ward, ingénieux sans fiel dans les scènes de petite bourgeoisie ; — et bien d'autres encore : Ramberg, Dighton, Nixon, Newton, Boyne, Collings, Kingsbury, Lane, Heath, Seymour. Mais quelques noms de plus haute valeur exigent une mention spéciale, ceux de Gillray, de Rowlandson, d'Isaac Cruikshank et de son fils *the glorious George,* qu'il faut détacher du menu peuple de la caricature.

Malgré la grande supériorité du dessin, malgré une réelle habileté de mise en scène, l'œuvre de Gillray, à distance et surtout en deçà de la Manche, a perdu tout intérêt, parce que cet œuvre est exclusivement politique. Pitt contre Fox, contre Burke, Shelburne contre Richmond, Thurlow pour Warren Hastings, l'avarice du couple royal, la gaucherie de George III, sa sottise même, en quoi cela nous touche-t-il aujourd'hui ? Ces choses éphémères appartiennent à l'infiniment petit de la chronique locale, fournissent à l'histoire des notules scandaleuses, mais ne doivent qu'à la curiosité des hommes pour l'image d'avoir survécu aux pamphlets du temps.

Rowlandson, dont l'observation fut dirigée indistinctement sur toutes les classes de la société, est un artiste d'un ordre plus élevé. Il nous intéressera toujours parce que, dans les vices, les passions et les ridicules que d'un si vif talent il fixa, nous retrouvons l'éternel fond de l'humanité. Une partie de sa jeunesse s'écoula en France, à Paris, où l'avait appelé une tante, Française, veuve de Thomas Rowlandson. Il en avait rapporté de jolis souvenirs : *Madame Véry, la belle limonadière,* et la plaisanterie classique sur la cuisine française :

French Ordinary, d'après laquelle tout bon Anglais de vieille souche est absolument convaincu que les Français, nation d'affamés, ne se nourrissent que de chats et de grenouilles ; plaisanterie ni meilleure ni pire que celles de notre Carle Vernet sur l'Anglais devenu traditionnel dans le vaudeville, l'Anglais maigre, immense, au teint rouge, aux favoris rouges, aux cheveux rouges, à la lippe pendante découvrant de longues dents jaunes en touches de piano, ou bien l'Anglais court, trapu, carré, sanglé, débordant de graisse et de sang, le chapeau trop petit, sans bords, au sommet du crâne, agitant un *stick* trop court, ou campé sur les jarrets, en garde de boxe et disant : *Goddam!* Tout cela se vaut, c'est-à-dire ne vaut rien, est de pure convention, d'observation insuffisante.

Il faut le dire, l'artiste ne voit réellement juste, ne saisit dans leur exacte vérité que les faits, les phénomènes, les choses, les hommes avec lesquels il a vécu longuement, qui lui furent dès l'enfance familiers. Et je dis cela ici parce que je vois que Rowlandson ne comprend, ne surprend nullement, par exemple, le caractère pittoresque du soldat français, n'en connaît pas l'allure, pas même l'uniforme. De telles erreurs ne lui sont point particulières. Tout artiste qui se dépayse y est sujet. Aussi est-il prudent de n'accorder qu'une confiance relative aux peintres ethnographes. Prenez nos plus illustres orientalistes : Eugène Delacroix, Decamps, Marilhat. Croyez-vous retrouver l'Orient vrai dans les magies de leur palette? vous vous trompez. Ils ne nous donnent et ne pouvaient nous donner que leurs interprétations de l'Orient, un Orient, même sur

place, se réfléchissant dans leur cerveau d'une façon conforme à la conception qu'en avait l'élite intellectuelle de leurs contemporains plutôt qu'à la réalité; l'Orient de Delacroix, l'Orient de Decamps, l'Orient de Marilhat : oui ; mais l'Orient vrai : non pas. Franchissons donc sans regret les caricatures de Rowlandson sur des sujets français.

Rowlandson est un maître sur son terrain, les mœurs de l'Angleterre. Il y est clément aux humbles, aux misérables, sans pitié pour les charlatans, les exploiteurs de toutes conditions: hommes de loi, usuriers, tartuffes, médecins. N'est-ce pas une de ses meilleures satires que cette tragique composition où il groupe, autour du grabat d'un pauvre diable, le D**r** Clisterpipe, Paul Purge (le *Monsieur Purgon* de Molière), sir Valiant Venery, D**r** Putrid, Abraham Abcess, Fred-Fistula, etc., etc. ? Auprès du malheureux amputé, cherchez, vous ne découvrez qu'un seul visage ami, celui de la mort qui, dans le fond, apparaît douce, pleine de compassion pour l'agonisant: voilà le trait. Joueurs, viveurs, débauchés sont, par Rowlandson, cinglés de main rude : les goutteux, raillés. Il rit des travers : mélomanes se pâmant aux cris d'une *diva* étique, amateurs de tragédie pleurant avec d'affreuses grimaces sur l'innocence persécutée. Il s'amuse des ridicules : *Trompette et Basson*, deux têtes tendrement accotées, l'une contre l'autre, sur le même oreiller ; duo nasal, où le nez de l'époux pique en obélisque vers le ciel du lit, où celui de l'épouse s'évase sur les bouffissures de la face ; les deux bouches à mâchoires retombantes largement découvrent les dents ; cela siffle, cela ronfle, cela tonne, cela crépite, cela rêve

aussi, *proh pudor !* comme un couple bourgeois de Daumier. Il aime l'antithèse, la cherche, la découvre, non seulement l'antithèse facile de gras et maigre, de jeune femme et vieux mari, de jeune époux et vieille femme, de cheval fringant et cavalier poussif, antithèses purement pittoresques, celles-là ; mais aussi l'antithèse de situation comme *Luxury* et *Misery* : *Luxury*, la sensualité du déjeuner au lit ; *Misery*, l'angoisse du naufragé perdu dans la nuit, abandonné en mer sur une épave.

La vie du peuple occupe une grande partie de l'œuvre de Rowlandson : scènes de matelots, scènes rustiques où il excelle, foires et marchés, courses, combats de chiens, mendiants, pêcheurs, porteuses de fagots, chasseurs, forgerons, laboureurs, enfants, cantonniers, charretiers, paysans avec des attitudes à la Millet, bergers, bœufs, chevaux saxons, fortement râblés, à courte queue : cavaliers, chaises de poste, bords de rivière, barques et bateaux, quais avec leurs foules de travailleurs, de flâneurs, de causeurs ; scènes attendries : le *Grand Papa,* la *Famille du marin.* Rowlandson parcourt aussi les villes de bains et, revenant à son centre, fixe les *Cris de Londres,* les *Misères de Londres,* les *Théâtres de Londres ;* grave, sur le cuivre, avec un talent supérieur, les œuvres de caricaturistes, ses rivaux, qui ne le valent pas et qu'il grandit ; illustre les poèmes héroï-comiques du pamphlétaire Peder Pindar [1] ; illustre aussi le *Voyage sentimental,* le *Vicaire de Wakefield, Tom Jones,* les diverses séries du docteur Syntaxe : la *Danse de la mort,* la *Danse de la vie.*

1. Peter Pindar est le pseudonyme du Dr Wolcott.

L'œuvre est immense, le dessin rapide, sûr, ferme, expressif, mouvementé, vivant et charmant par le trait, par le contour; car, à l'exception de rares motifs, comme une scène de collège, délicate, à la façon d'un Meissonier, Rowlandson ne montre aucune entente de l'effet. J'ajoute aussitôt que la même lacune se retrouve dans toute l'école. Une plus grande science de dessin, une connaissance exacte du corps humain qu'il acquit dans nos ateliers, ici à Paris [1], tel est le précieux apport de Rowlandson dans la caricature anglaise, et cela n'exclut ni la verve, ni la fougue, ni le comique; mais à ces qualités nouvelles il doit, — au moins je le crois, — un sentiment, jusqu'alors inconnu dans cet art, de la grâce chez la femme et même de la beauté. C'est un don qu'il perdit en vieillissant. Il revient alors à la brutalité de ses prédécesseurs avec parfois des retours à la grâce comme dans la *Valse allemande*, une jolie page de *Werther*. Ici on pressent John Leech qui sera tout à l'heure le maître des élégances.

La grande réputation des deux Cruikshank, Isaac et son fils « le glorieux Georges » est toute politique.

1. « A l'âge de seize ans, il fut admis, en qualité d'élève, à l'Académie royale de Londres, alors à ses débuts. Toutefois il ne profita pas immédiatement de cette admission, car sa tante l'appela à Paris, où il commença et poursuivit avec grand succès ses études d'artiste. Il s'y fit remarquer par son habileté à dessiner le corps humain d'après nature. » (V. Thomas Wright.) — Rowlandson, quelque part, revient à ce souvenir de sa jeunesse. *Intrusion on study* nous montre le jeune artiste essayant de masquer avec sa palette un modèle femme, posant nu, et surpris par une visite importune.

Georges, cependant, en sa longue carrière d'artiste [1] qui occupe deux tiers de siècle, fit de nombreuses incursions dans le domaine si largement exploité par Hogarth et Rowlandson, le domaine éternellement fécond de la comédie humaine. Le *Camp à Vinegar-Hill* passe pour son chef-d'œuvre. Le premier, il accorde dans son art une large part à l'enfance, ouvrant ainsi une voie où

JOHN LEECH.
Croquis pour une aquarelle exécutée à l'âge de quatorze ans.

l'école moderne est entrée après lui et qu'elle parcourt aujourd'hui avec une prédilection marquée.

John Leech, en traçant d'une main légère, fine, d'un crayon ironique sans amertume, constamment ingénieux, les mœurs, les usages, les ridicules des *ladies and gentlemen* de son temps, fit, pendant vingt-trois ans (1841-1864), la fortune du *Punch*. Nul artiste n'eut une égale facilité d'improvisation. Malgré son incessante

1. Il vient de mourir (1882). Né en 1794, ses premières œuvres portent la date de 1815.

JOHN LEECH. — Croquis pour les *Children of the Mobility*.

collaboration au célèbre journal satirique, où il a publié environ trois mille dessins, il a laissé l'admirable série intitulée *Children of the Mobility*, Enfants de l'Aristocratie du ruisseau, dont nous publions deux croquis originaux ; il a laissé en outre deux grands volumes contenant cent soixante-douze dessins sur cuivre et sur acier, empruntés pour la plupart aux illustrations de romans parus dans *Bentley's Miscellany;* plusieurs autres romans et publications périodiques, notamment *Christopher Tadpole* (trente-deux dessins), *Handly Cross* ou la *Chasse de M. Jorrock* (cent deux dessins), le *Journal hebdomadaire* (cent dessins), le *Journal illustré* (douze dessins); *Comic History of England* (1847-1848), deux volumes; *Comic History of Roma* (1851), un volume; de nombreux *Sporting books*, *Punch's pocket books and Almanac, Christmas books*, livres de Noël de Ch. Dickens, etc., etc.[1].

L'œuvre de l'artiste représente un total de cinq mille dessins. Déjà j'ai eu l'occasion de parler de John Leech, de son génie aimable et l'ai fait longuement ; j'y reviens toujours avec plaisir. La grâce des lignes dans les figures de jeunes filles et de jeunes garçons, la vigueur expressive du trait dans les figures d'hommes et de femmes, la

[1]. JOHN LEECH débutait en 1840, — il avait vingt-trois ans — par deux grammaires comiques : *Comic English Grammar, Comic Latin Grammar;* cette dernière mérite les honneurs de la traduction, ou plutôt d'une adaptation à un nouveau texte français.— Récemment M. Yveling Ram Baud publiait sous le titre un peu singulier de *En voiture, Messieurs!!!* (chez Dentu) cent dix croquis de John Leech entourés d'un commentaire fantaisiste. Nous empruntons à ce livre quelques-uns des dessins qui accompagnent cet article.

délicieuse beauté des enfants, la sincérité de l'observation, la vie de l'ensemble, l'esprit du détail, la clarté du sujet, — cette chose si rare chez les caricaturistes, — la clarté par la décision du geste ; il n'en faut pas tant pour

JOHN LEECH. — Jeune femme à sa toilette.

expliquer, justifier la vogue persistante qui s'attache au crayon de Leech pendant tant d'années. Il était si charmant ce crayon : original, spontané, naturel, *génial*, et si honnête dans sa gaieté, n'effleurant même pas le vice ! Ah ! que nous voilà loin des cruautés de Hogarth et des grossièretés de son école ! Les jeunes dames de John

330 LA PEINTURE ANGLAISE.

Leech, j'y insiste, étaient si aimables et aussi ses enfants ! Comme il savait traduire tous les menus accidents

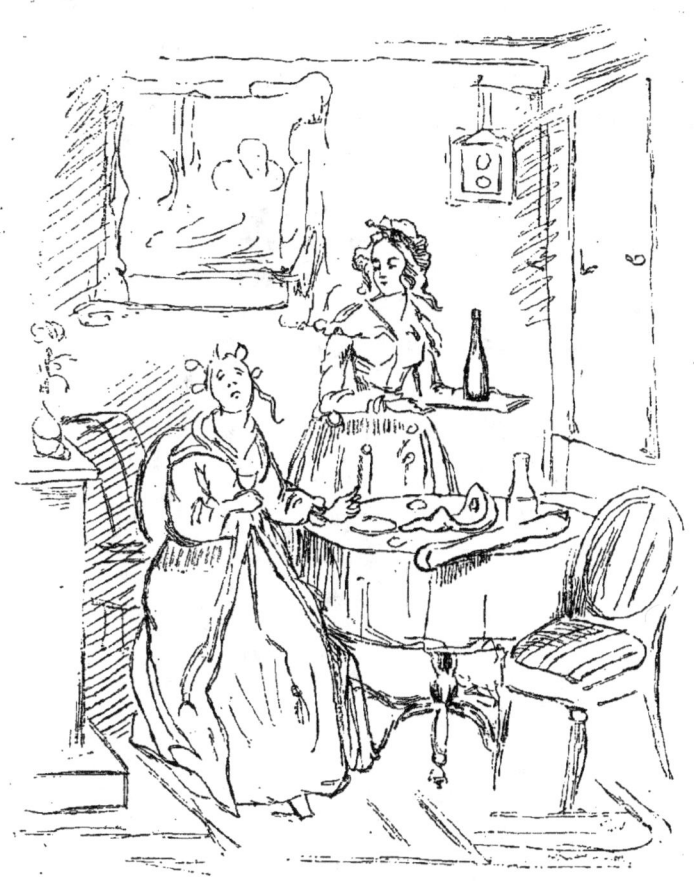

JOHN LEECH. — Les vapeurs.

de la vie du sport et de la vie nautique, la vie des rues, des halles, des quais, des jardins publics, des chemins de fer, des bals, des tavernes, des monts-de-piété, des

élections, des théâtres ; les saisons et leurs modes ; toute la vie sociale d'une grande cité étudiée à son niveau moyen, point très élevé, mais pas très bas non plus, bourgeois, populaire même, mais non vulgaire ! Il était encore, ce crayon, ennemi de toute prétention ; il cinglait doucement le mauvais goût dans les mœurs, dans la toi-

JOHN LEECH. — L'Étude.

-lette, dans les usages, tout ce qui est affecté, bouffi, mesquin. Mais sa plaisanterie, s'attaquant toujours a de très petits sujets, était toujours inoffensive ; quand il lui arrive de piquer même à fond, la piqûre est sans venin. Avant tout, par-dessus tout, il est *Anglais*. Son idéal masculin est le gentleman clément, généreux, délicat, brave, rempli d'abnégation et... bel homme. Son idéal féminin est la jolie jeune dame, séduisante dans son léger embonpoint, saine, bien portante, nullement co-

quette dans le sens fâcheux du mot, mais soigneuse de sa beauté, attrayante par sa simplicité, exempte d'affectation et, en toute circonstance, naturelle.

Le grand adoucissement des caractères, si manifeste déjà chez John Leech, se trahit d'une façon décisive par

JOHN LEECH. — Croquis.

la vogue extraordinaire qui s'est attachée aux récentes publications de M. Walter Crane, de M. R. Caldecott et de M^{me} Kate Greenaway. — MM. W. Crane et Caldecott ont commencé par s'adresser à l'enfant, le premier en faisant passer sous ses yeux les merveilleuses imaginations des *Contes de Perrault* et des *Mille et une Nuits,* traduites à son usage dans la langue éblouissant

des couleurs et des formes, et des bouquets de chansons sur de vieux airs; le second, en lui traduisant dans la même langue les vieilles légendes populaires comme l'*Histoire divertissante de John Gilpin* et celle de la

JOHN LEECH. — Croquis.

Maison que le chat a bâtie. M^{me} Kate Greenaway, dans un sentiment encore plus profond d'amour pour l'enfance, met en scène exclusivement l'enfant lui-même en son admirable livre : *la Lanterne magique* (le titre anglais est *Under the Window,* Par la fenêtre). Avec un art non encore égalé, avec une tendresse, une adoration de

jeune mère, elle le surprend et le montre dans ses naïvetés, ses gaucheries et ses grâces touchantes, dans ses jeux d'innocent, dans ses promenades avec leurs découvertes, leurs surprises, leurs peurs, leurs étonnements et leurs ravissements, avec les embarras et les timidités de sa démarche, l'engoncé de ses vêtements dans le froid, ses épanouissements et ses rires enchantés dans la saison clémente, avec tous les élans de son doux cœur et ses petits égoïsmes.

Dans l'art de M. Walter Crane, de M. Caldecott et de Mme Kate Greenaway, le paysage joue un rôle très important, paysage familier, bien anglais, interprété avec une bonhomie savante, spirituelle, du goût décoratif le plus rare; étrange et très précieuse adaptation de l'art étrusque, de l'art flamand primitif et de l'art japonais au génie national. Ces livres, au moyen d'un très petit nombre de combinaisons, sont imprimés en couleur. Des *Contes de Perrault,* de M. Walter Crane aux derniers volumes de Mme Kate Greenaway (*Birthday book for Children*), livre Memento des dates de fêtes, et *Mother Goose,* un adorable conte de Ma Mère l'Oie; le progrès de l'impression en couleur est prodigieux. Elle atteint ici, d'un bond, aux limites d'un art exquis, à l'interprétation parfaite de la nature, réalise des effets prodigieux, d'incomparables accords d'harmonie décorative. Ira-t-on au delà, fera-t-on mieux encore? Je ne sais et ne le souhaite guère. Arrivât-on au modelé, aux tons fondus de la peinture à l'huile, l'art n'y gagnerait rien, que je sache, sinon un procédé fort inférieur, un trompe-l'œil. On peut s'en tenir aux résultats obtenus, au procédé maintenant acquis, dont la loi esthétique a

été de prime-saut trouvée, formulée par l'incomparable artiste du nom de Kate Greenaway.

Du rire honnête, mais féroce, de ce grossier Saxon de William Hogarth au sourire délicieux de Kate Greenaway, il s'écoule un siècle et demi. Est-ce donc le même peuple qui applaudit aujourd'hui au doux génie, aux tendres malices de l'une, après avoir si passionnément applaudi au génie amer, aux sanglantes satires de l'autre ? Après tout, cela est possible : la haine du vice et l'amour de l'innocence ne sont que des manifestations différentes du même sentiment.

LISTE CHRONOLOGIQUE

DES

PRINCIPAUX PEINTRES
DE L'ANCIENNE ÉCOLE ANGLAISE

AVEC L'INDICATION DES GALERIES
ET MONUMENTS OU SE TROUVENT LEURS ŒUVRES
LES PLUS REMARQUABLES

SIR JAMES THORNHILL, 1676-1734.

CATHÉDRALE DE SAINT-PAUL, à Londres : Peintures décoratives du dôme, huit fresques représentant les principaux événements de la vie de saint Paul.

WILLIAM HOGARTH, 1697-1764.

NATIONAL GALLERY : Son portrait. — Portrait de sa sœur. — Le *Mariage à la mode*.
SOANE MUSEUM : Les *Élections*. — La *Carrière du Débauché*.
FOUNDLING HOSPITAL : Portrait du *Capitaine Coram*. — La *Marche des Gardes à Finchley*.
H.-A.-J. MUNRO, ESQ. : La *Carrière de la Prostituée*.
DUC DE WESTMINSTER. Le *Poète dans son grenier*. — L'*Enfant et le Corbeau*.

RICHARD WILSON, R. A., 1714-1782.

NATIONAL GALLERY : *Ruines de la Villa de Mécène à Tivoli*. — *Mort des enfants de Niobé*.

South-Kensington : *Paysage avec rivière et ruines.*
Comte de Hopetown : *Port d'Italie.*
J. Bentley Esq. : *Apollon et les Saisons* (figures de Mortimer).
Marquis de Westminster : *Vue de la Dee.*

SIR JOSHUA REYNOLDS, P. R. A., 1723-1792.

National Gallery : Vingt-trois peintures parmi lesquelles son propre portrait. — Celui de *Lord Heathfield* tenant les clefs du fort de Gibraltar. — Le portrait équestre de *Lord Ligonier.* — Le *Banni.* — *Sainte Famille.* — *Têtes d'anges.* — *Samuel enfant.* — *L'Age d'innocence.* — Le *Serpent sous l'herbe,* ou plutôt l'Amour dénouant la ceinture de la beauté. — Les *Grâces ornant l'image de l'Hyménée.*
Dulwich College : *Mrs Siddons* en muse de la tragédie.
La Reine : Portrait de la *princesse Sophia Matilda.* — *Cymon et Iphigénie.* — Portraits des *Marquis de Hastings* et *de Buckingham.* — *Mort de Didon.*
Duc de Devonshire : Portraits de *Georgiana Spencer,* duchesse de Devonshire *et de sa fille.*
Comte de Morley : *Kitty Fisher* en Cléopâtre.
Comte de Spencer : *Lady Georgiana Spencer* en amazone
Comte de Warwick : *L'Écolier.*
E. Mills Esq. : *Nelly O'Brien.*
J. Bentley Esq : *L'Amour maternel.*
Sir Richard Wallace : (Herford-House). Douze tableaux de premier ordre, dont : La *Petite fille aux Fraises.* — Portrait de *Miss Bowle.* — Portrait de *Mrs Braddyl.* — Portrait de *Mrs Robinson* dans le rôle de Perdita (*Nuit d'hiver*). — *Nelly O'Brien.*
Stafford-House : *L'Espérance consolant l'amour.* — *Jeune fille endormie.* — Portrait de *Lawrence Sterne.*
Galerie de l'Ermitage, a Saint-Pétersbourg : Réplique du *Serpent sous l'herbe,* et *Hercule enfant.*

THOMAS GAINSBOROUGH, 1727-1788.

National Gallery : Onze tableaux. — *Musidora.* — Portrait de *Mrs Siddons.* — Portrait de *Edward Orpin.* — *L'Abreuvoir.* La *Charrette.*
Edinburgh (National Gallery) : Portrait de *Mary Graham.*

Dulwich College. — Portraits de *Mrs Sheridan* et de *Mrs Tickell*.
La Reine : La *Famille de George III*.
Duc de Westminster : *Master Buttall*, chef-d'œuvre célèbre sous le nom de l'*Enfant bleu (the Blue Boy)*. — La *Porte du Cottage*. — *Famille de pêcheurs*.
Marquis de Lansdowne : *Nancy Parsons*. — *Château* dans un paysage.
J.-F. Basset Esq : Portrait de *Lady de Dunstanville*.
W. E. Hilliard Esq : Portraits de *W. Hallet* et de sa femme.
Sir Richard Wallace (Herford-House) : Portrait de *Miss Boothby*. — *Dame inconnue*.
Duc de Westminster : Paysage.

GEORGE ROMNEY, 1734-1802

National Gallery : Étude pour *Lady Hamilton* en bacchante.
South-Kensington : Tête de femme. On conserve des dessins et des cartons de Romney au Fitzwilliam Museum de Cambridge et à la Royal Institution de Liverpool.
Greenwich Hospital : Portrait de l'amiral *Sir C. Hardy*.
Sir Richard Wallace : Portrait de *Mrs Robinson*.

JOHN SINGLETON COPLEY, R. A., 1737-1815.

National Gallery : La *Mort de Lord Chatham*. — La *Mort du major Pierson*. — Le *Siège de Gibraltar*.

BENJAMIN WEST, P. R. A., 1738-1820.

National Gallery : Six tableaux. — Le *Christ guérissant les malades*.
La Reine : Le *Départ de Régulus*.
Duc de Westminster : La *Mort du général Wolfe*. Il y en a une réplique à Hampton-Court. — *Bataille de la Hogue*.

HENRY FUSELI, R. A., 1741-1825.

South-Kensington : Le *Songe de la reine Catherine*.
W. Angerstein Esq. : *Satan chassé du paradis*.
Baroness Worth : La *Reine Mab* (« *l'Allegro* »). — Le *Cauchemar*.

LISTE CHRONOLOGIQUE.

JOHN RUSSELL, R. A., 1744-1806.

Musée du Louvre, Paris : *Enfant aux cerises* (pastel).

SIR WILLIAM BEECHEY, R. A., 1753-1839.

Musée du Louvre, a Paris : *Frère et Sœur*.
National Gallery : Portrait de *Joseph Nollekens*.
Hampton-Court : Portrait équestre de *George III*.
Dulwich-College : Portrait de *John Philip Kemble*.

SIR HENRY RAEBURN, R. A., 1756-1823.

Il n'y a rien de cet excellent peintre dans les galeries publiques de Londres.
National Gallery d'Edinburgh : Portrait du *Fils de l'artiste* sur un poney gris.
H. Raeburn Esq. : Portrait de l'artiste.
Sir W. Gibson Craig : Portrait de *lord Eldin*.
Highland and Agricultural Society of Scotland : Portrait de *Mc Donald de Saint-Martin*.

JOHN HOPPNER, R. A., 1759-1810.

National Gallery : Portrait du *Très Hon. William Pitt* (le second fils de lord Chatham). — Portrait de *l'acteur Smith* qui créa le rôle de « Charles Surface » dans *l'École du Scandale*, à Drury-Lane.
La Reine : Portrait de *H.-R.-H. princesse Sophia*. — *Princesse Mary*.
Herford-House : *George IV*, alors prince de Galles. — *Dame inconnue*.

JOHN OPIE, R. A., 1761-1807.

Musée du Louvre, Paris : Portrait de *Jeune femme*.
National Gallery : Portrait de l'acteur *William Siddons*, mari de la célèbre actrice de ce nom.
Royal Academy : Son portrait par lui-même.
Corporation of London : *David Rizzio*.

GEORGE MORLAND, 1763-1804.

Musée du Louvre : *La Halte.*
South-Kensington : *Le Payement à l'auberge.* — *Chevaux à l'écurie.* — *Pêcheurs sur le bord de la mer.*
J.-E. Fordham Esq. : *Bohémiennes.*

JOHN CROME, dit OLD CROME, 1769-1821.

National Gallery : *Bruyères de Mouse Hold*, près de Norwich. — *Vue à Chapel-Fields* (Norwich).
South-Kensington : *Les Chênes.*
Mrs Ellison : *Groupe d'arbres.*
W.-H. Hunt. Esq. : *Bruyère.*
B.-B. Scott. Esq. : *Le grand Chêne.*

SIR THOMAS LAWRENCE, P.-R.-A., 1769-1830.

Musée du Louvre, a Paris : Portrait de *lord Whitworth*, ambassadeur d'Angleterre en France, en 1802. — Portrait de *M^{me} Ducrest de Villeneuve*, née Sophie Duvaucel (Dessin).
National Gallery : Neuf tableaux : *Hamlet interpellant le crâne d'Yorick* (Portrait du célèbre comédien *John Philip Kemble* dans le rôle d'*Hamlet*. Scène du cimetière, acte V, scène I^{re}). — Portraits de *J.-J. Angerstein*, de *Benjamin West*, de *Mrs Siddons*. — Esquisses de la tête pour le portrait de la comtesse *Dowager de Darnley*.
South-Kensington : Portraits de *Sir C.-E. Carrington* et de *Mrs Paulina*, sa première femme. — Portrait de *Sir W. Curtis*. — Portraits de l'empereur *François II* d'Autriche, du pape *Pie VII*, du cardinal *Consalvi* (Waterloo Gallery).
Royal Society : Portrait de *Sir Humphrey Davy.*
Comte de Durham : *Master Lambton.*
Vicomtesse Palmerston : Portrait de la *comtesse de Shaftesbury* enfant.
Herford-House : *Lady Blessington.* — *Dame inconnue.*
Stafford-House : *Duchesse de Sutherland.*

JOSEPH-MALLORD-WILLIAM, TURNER R. A.,
1775-1851.

NATIONAL GALLERY : Cent dix tableaux : Portrait de Turner par lui-même. — *Le prince d'Orange.* — *Le lac Averne.* — *Venise* (n° 370). — *Le Naufrage.* — *La Forge.* — *Soleil levant dans le brouillard.* — *Les abords de Venise.* — *Le Combat du Téméraire.* — *Ulysse et Polyphème.* — *Le Pèlerinage de Childe-Harold.* — *Apollon et le serpent Python.* — *La Jetée de Calais.* — *Obsèques de D. Wilkie.* — *La Fondation de Carthage.* — *Le Golfe de Baies.* — *Le Great-Western-Railway.*

Plus, environ quatre cents études, esquisses, pochades, croquis, aquarelles, sépias, dessins à l'encre, etc., plus ou moins avancés, les uns en quatre teintes plates sans dessin, d'un effet prodigieux; d'autres minutieusement terminés; les uns d'après nature, les autres de premier jet. Les cadres les plus remarquables portent les numéros 66, 76, 78, 80, 81 ; les plus éblouissants comme lumière, les numéros 5, 93, 94, 99. Le prestige de l'exécution ne peut être poussé plus loin que dans le numéro 46, un *Navire en détresse.* J'ai compté les coups de pinceau; il n'y en a pas vingt.

SOUTH-KENSINGTON : Six tableaux : *Le Mont Saint-Michel.* — *East Cowes Castle* (Ile de Wight). — *Vaisseau en détresse en vue de Yarmouth.* Six aquarelles dont l'une de la première jeunesse du maître, par conséquent des plus intéressantes : *Intérieur de l'abbaye de Tintern* (1793) et *le Château de Warkworth* (1799).

G. YOUNG ESQ. (Ryde) : *La Septième plaie d'Égypte.*
MISS SWINBURNE : *Mercure.*
W. O. FOSTER ESQ. : *Le Garde-Côte.*
LORD DE TABLEY : *Schaffausen.*
SIR A.-A. HOOD : *La Plage d'Hastings.*
MRS MORRISON : *La Villa de Pope à Twickenham.* — *Italie.*
T. BIRCHALL, ESQ. : *Château de Dunstanborough.* — *Écluse et Moulin.*

JOHN CONSTABLE, R. A., 1776-1837.

MUSÉE DU LOUVRE : Cinq tableaux. — *Le Cottage.* — La *Baie de Weymouth.* — Les *Bruyères de Hampstead.*
NATIONAL GALLERY : *Le Champ de blé.* — *Ferme dans une vallée.*

South-Kensington : Huit tableaux. — La Cathédrale de Salisbury.
— Les *Bruyères de Hamsptead*. — Les *Prairies de Salisbury*.
— Le *Moulin Dedham*.
Mrs Morrison : L'*Écluse*.
Capitaine Constable : Le *Château d'Arundel*.
G. Young Esq. : La *Charrette de foin*.

JOHN JACKSON, R. A., 1778-1831.

National Gallery : Trois portraits. — Portrait du célèbre collectionneur *Sir John Soane*. — Portrait de *Miss Stephens*, d'abord chanteuse à Covent-Garden, devenue comtesse d'Essex.
South-Kensington : Deux portraits. — Portrait de l'artiste.
Vicomte Clifden : Portrait de *Flaxman*.
Comte de Carlisle : Portrait de *James Northcote*.

SIR A. W. CALLCOTT, R. A., 1779-1844.

National Gallery : Neuf tableaux. — La *Vieille Jetée à Littlehampton* (côtes de Sussex).
South-Kensington : Dix tableaux : *Slender et Anne Page* (*Joyeuses Commères de Windsor*.
Marquis de Lansdowne : *Vue de la Tamise*.
Sir M. W. Ridley : L'*Embouchure de la Tyne*.

SIR DAVID WILKIE, R. A., 1785-1841.

National Gallery : Dix peintures : L'*Aveugle violoniste*. — La *Fête de village*. — La *Prédication de J. Knox*.
South-Kensington : Huit peintures dont : Le *Refus*.
La Reine : *Noces de pauvres gens*. (*Penny Wedding*). — *Colin-Maillard*.
C. Kinnear Esq. : La *Foire de Pitlessie*.
Herford-House : *Écossaises à leur toilette*. — *Halte de Sportsmen*.
Stafford-House : Le *Déjeuner*.

BENJAMIN-ROBERT HAYDON, 1785-1846.

National Gallery : *Punch and Judy* ou la *Vie à Londres*.
South-Kensington : Le *Christ au jardin des Oliviers*.
Lord Ashburton : Le *Jugement de Salomon*.

WILLIAM HILTON, R. A., 1786-1839.

NATIONAL GALLERY : Sept tableaux : *Serena délivrée par Sir Calepine.* — *L'Amour désarmé.* — *Rebecca à la fontaine.*
CORPORATION OF LIVERPOOL : La *Crucifixion.*
W. BISHOP ESQ. : *Délivrance de saint Pierre.*
MRS ELLISON : *Triomphe d'Amphitrite.*
HERFORD-HOUSE : *Diane et Vénus.*

WILLIAM MULREADY, R. A., 1786-1863.

NATIONAL GALLERY : Quatre tableaux dont : *Temps de foire*, alias le *Retour du cabaret.* — *Le Passage du gué.*
SOUTH-KENSINGTON : Trente-trois tableaux dont : *Le Parc de Blackheath.* — Les *Sept Ages.* — Le *Combat interrompu.* — Le *Goûter partagé* (Giving a bite). — *Premier amour.* — Le *Choix de la robe de noce.* — Le *Sonnet.* — Le *But.* — Le *Marchand de joujoux.* — *Frère et Sœur.*
LA REINE : Le *Loup et l'Agneau.*
SIR ROBERT PEEL : Le *Canon.*
T. BARING ESQ. : *Discussion sur les principes du Dr. Whiston.*
MISS SWINBURNE : L'*Atelier de menuisier.*

WILLIAM ETTY, R. A., 1787-1849.

NATIONAL GALLERY : Onze peintures dont : Le *Roi Candaule.* — *Jeunesse et Plaisir.* — Le *Joueur de luth.* — Le *Duo.* — *Baigneuses.*
ROYAL SCOTTISH ACADEMY : *Benaiah*, l'un des officiers du roi David. — Trois sujets de l'histoire de *Judith et Holopherne.*
STAFFORD-HOUSE : *Fête avant le déluge.*

WILLIAM COLLINS, R. A., 1788-1847.

NATIONAL GALLERY : *Heureux comme un roi.* — Les *Petits Pêcheurs de crevettes.*
SOUTH-KENSINGTON : Douze peintures dont : *Civilité rustique.*
LA REINE : Les *Pêcheurs de crevettes.*
SIR R. PEEL : Le *Matin après la tempête* (effet de neige).
H. MC CONNELL ESQ. : Le *Bain du matin.*
G. YOUNG ESQ. : Le *Jeu de quilles.*

JOHN MARTIN, 1789-1854.

NATIONAL GALLERY : *Destruction de Pompei et d'Herculanum.*
STAFFORD-HOUSE : Les *Eaux apaisées.*
J. NAYLOR ESQ. : Le *Festin de Balthazar.*

JOHN BERNAY CROME, 1793-1842.

SOUTH-KENSINGTON : *Clair de lune près de Yarmouth*[1].
MAJOR MARSH : La *Vieille Jetée de Yarmouth.*

CHARLES ROBERT LESLIE, R. A., 1794-1859.

NATIONAL GALLERY : *Sancho Pança dans l'appartement de la Duchesse.* — *L'Oncle Tobie et la veuve Wadman.*
SOUTH-KENSINGTON : Vingt-quatre tableaux (legs Sheepshanks) dont : *Scène* de la *Mégère domptée.* — Les *Principaux types* des *Joyeuses Commères.* — *Autolicus* du *Conte d'Hiver.*
DUCHESSE DE NORFOLK : La *Foire de Fairlop.*
J. NAYLOR ESQ. : La *Fête de mai au temps de la reine Élisabeth.*
J. R. WIGRAM ESQ. : *Enfants jouant aux chevaux.*

GILBERT STUART NEWTON, R. A. 1795-1835.

NATIONAL GALLERY : *Yorick et la Grisette.*
SOUTH-KENSINGTON : *Portia et Bassanio.*
LORD TAUNTON : *Shylock et Jessica.*
MARQUIS DE LANSDOWNE : Le *Vicaire de Wakefield réconciliant sa femme avec Olivia Primrose.*
HERFORD-HOUSE. : *Lady Theresa Lewis.*

FREDERIC YEAMES HURLSTONE, 1800-1869.

MARQUIS DE LANSDOWNE : Pépino, enfant romain en *Eros.*
H. WILSON ESQ. : *Christophe Colomb* au couvent de la Robida.
H. BRADLEY ESQ. : Le *Jeu de morra.*
M. D. GOOCH ESQ. : *Mazeppa.*

RICHARD PARKES BONINGTON, 1801-1828.

MUSÉE DU LOUVRE : *François Ier et la duchesse d'Étampes.* — La *Terrasse du château de Versailles.* — Et deux aquarelles : *Odalisque aux palmiers.* — *Monument équestre du Colleone* à Venise.

[1]. Nous restituons à John Bernay Crome ce tableau que le catalogue du musée de South-Kensingron (1874) attribue par erreur, pensons-nous, à Old Crome.

NATIONAL GALLERY : La *Colonne de Saint-Marc*, à Venise.
SOUTH-KENSINGTON : *Soleil couchant.*
MARQUIS DE WESTMINSTER : *Côtes de Normandie.*
HERFORD-HOUSE : Onze tableaux, tous de premier ordre : *François I*er *et Marguerite de Navarre.* — *Henri III et l'ambassadeur d'Angleterre.* — *Henri IV et l'ambassadeur d'Espagne.* — *Enfant en prière.* — Les *Joyeuses Commères de Windsor.* — La *Place Saint-Marc*, à Venise. — *La Seine près Rouen.* — *Une Plage.* — Sept aquarelles : Les *Vendanges.* — *Page et Dame.* — *Femme à sa toilette.* — *Groupe de jeunes femmes* de la cour de Charles II. — La *Lettre.* — *Le Comte de Surrey et Géraldine.* — *Palais ducal à Venise.*

SIR EDWIN LANDSEER, R. A., 1802-1873.

NATIONAL GALLERY : Quatorze tableaux : *Animaux à la forge.* — *Impudence et Dignité.* — *Alexandre* et *Diogène.*
SOUTH-KENSINGTON : Seize tableaux : Le *Départ du conducteur de bestiaux pour le Sud* (montagnes d'Écosse). — Le *Deuil du Berger.* — *Bélier à l'attache.*
LE PRINCE DE GALLES : Les *Connaisseurs* (Sir Edwin Landseer e ses chiens). — La *Tente indienne.*
HERFORD-HOUSE : *Groupe dans les Highlands.*
H. W. EATON ESQ. : La *Jument domptée.*
MARQUIS DE NORTHAMPTON : *Cygnes attaqués par des aigles.*

DANIEL MACLISE, R. A., 1811-1870.

NATIONAL GALLERY : La *Scène de la représentation* dans *Hamlet.* — *Malvoglio et la comtesse Olivia*, scène de la *Douzième Nuit.*
PALAIS DU PARLEMENT (galerie royale) : L'*Entrevue de Wellington et de Blücher sur le champ de bataille de Waterloo.* — La *Mort de Nelson.*
COMTE DE CHESTERFIELD : La *Scène du banquet* de *Macbeth.*
C. BIRCH ESQ. : Le *Manoir du baron; fête de Noël dans le vieux temps.*
J. WRIGHT ESQ. : L'*Épreuve du toucher.*
T. BARING ESQ. : *Mokanna, le prophète voilé de Khorassan* (Scène de *Lalla Rookh*, de Thomas Moore).
T. AGNEW ESQ. : *Puck délivrant Bottom*, scène du *Songe d'une nuit d'été.*

LISTE
DES MEMBRES DE LA ROYAL ACADEMY
DEPUIS SA FONDATION, EN 1768, JUSQU'EN 1882

NOMS des ACADÉMICIENS	NÉ en	ASSOCIÉ en	ACADÉMICIEN en	MORT en	OBSERVATIONS.
REYNOLDS, Joshua (Sir).	1723		1768	1792	Portraits.
COTES, Francis........	1726		1768	1770	Portraits.
WILTON, Joseph.......	1722		1768	1803	Sculpteur.
SANDBY, Thomas......	1721		1768	1798	Architecte.
BARRET, George.......	1732		1768	1784	Paysage.
CHAMBERS, William (Sir)	1726		1768	1796	Architecte.
MOSER, George-Michael.	1704		1768	1783	Emaux, médailles.
MEYER, Jeremiah......	1735		1768	1789	Miniaturiste.
CATTON, Charles......	1728		1768	1798	Paysage.
YEO, Richard.........	?		1768	1779	Médailles.
WEST, Benjamin......	1738	La nomination d'associés ne commence qu'en 1770.	1768	1820	Histoire, portraits.
SANDBY, Paul.........	1725		1768	1809	Aquarelliste.
BAKER, John.........	1736		1768	1771	Fleurs.
GWYNN, John.........	?		1768	1786	Architecte.
WALE, Samuel........	?		1768	1786	Histoire.
TYLER, William.......	?		1768	1801	Sculpteur, archit.
CHAMBERLIN, Mason..	?		1768	1787	Portraits.
BARTOLOZZI, Francisco.	1728		1768	1815	Graveur.
RICHARDS, John-Inigo..	?		1768	1810	Genre et paysage.
TOMS, Peters.........	?		1768	1776	Portraits.
HONE, Nathaniel......	1718		1768	1784	Portraits.
ZUCCARELLI, Francesco.	1710		1768	1788	Paysage.
SERRES, Dominic......	1722		1768	1793	Marines.
CIPRIANI, J.-Baptist...	1727		1768	1785	Histoire.
WILSON, Richard.....	1713		1768	1782	Paysage.
PENNY, Edward.......	1714		1768	1791	Portrait et genre.
CARLINI, Agostino....	?		1768	1790	Sculpteur, peintre.

LISTE DES MEMBRES DE LA ROYAL ACADEMY.

NOMS des ACADÉMICIENS	NÉ en	ASSOCIÉ en	ACADÉMICIEN en	MORT en	OBSERVATIONS.
NEWTON, Francis-Milner	1720		1768	1794	Portrait.
KAUFFMANN, Angelica..	1740		1768	1807	Histoire, portrait.
MOSER, Mary. Mrs Lloyd	?		1768	1819	Fleurs.
HAYMAN, Francis	1708		1768	1776	Histoire.
DANCE, George	1740	La nomination d'associés ne commence qu'en 1770.	1768	1825	Architecte.
GAINSBOROUGH, Thomas	1727		1768	1788	Portrait, paysage.
DANCE, Nathaniel	1734		1768	1811	Portrait et genre.
ZAFFANY, Johan	1733		1769	1810	Portrait et genre.
HOARE, William	1706		1769	1792	Portrait, histoire.
BURCH, Edward	?	1770	1771	1840	Sculpteur, médailles
COSWAY, Richard	1740	1770	1771	1821	Miniaturiste.
NOLLEKENS, Joshua	1737	1771	1772	1823	Sculpteur.
BARRY, James	1741	1772	1773	1806	Histoire.
PETERS, William	?	1771	1777	1814	Histoire.
BACON, John (father)	1740	1770	1778	1799	Sculpteur.
COPLEY, John Singleton.	1737	1776	1779	1815	Histoire.
STUBBS, George	1724	1780	1781	1806	Animalier.
LOUTHERBOURG, Ph. Jas.	1740	1780	1781	1812	Paysage, genre.
GARVEY, Edmond	?	1770	1783	1813	Paysage.
WRIGHT, Joseph	1734	1781	1784	1797	Portrait, genre.
RIGAUD, John Francis.	1742	1772	1784	1810	Portrait, histoire.
BANKS, Thomas	1735	1784	1785	1805	Sculpteur.
WYATT, James	1748	1770	1785	1813	Architecte
FARINGTON, Joseph	1747	1783	1785	1821	Paysage.
OPIE, John	1761	1787	1788	1807	Histoire, portrait.
NORTHCOTE, James	1746	1786	1787	1831	Histoire, portrait.
HODGES, William	1744	1786	1787	1797	Paysage.
RUSSELL, John	1744	1772	1788	1806	Portrait.
HAMILTON, William	1851	1784	1789	1801	Histoire, portrait.
FUSELI, Henry	1741	1788	1790	1825	Histoire.
YENN, John	?	1774	1791	1821	Architecte.
WEBBER, John	1752	1785	1791	1793	Paysage.
WHEATLEY, Francis	1747	1790	1791	1801	Portrait, paysage.
HUMPHREY, Ozias	1742	1779	1791	1810	Miniaturiste.
SMIRKE, Robert	1752	1791	1793	1845	Architecte.
BOURGEOIS, Francis (Sir).	1756	1787	1793	1811	Paysage.
STOTHARD, Thomas	1755	1791	1794	1834	Genre.
LAWRENCE, Thomas (Sir)	1769	1791	1794	1830	Portrait.
WESTALL, Richard	1765	1792	1794	1836	Genre.

NOMS des ACADÉMICIENS	NÉ en	ASSOCIÉ en	ACADÉMICIEN en	MORT en	OBSERVATIONS.
HOPPNER, John	1759	1793	1795	1810	Portrait.
GILPIN, Sawrey	1733	1795	1797	1807	Animalier.
BEECHEY, William	1753	1793	1798	1839	Portrait.
TRESHAM, Henry	1756	1791	1799	1814	Histoire.
DANIELL, Thomas	1749	1796	1799	1840	Paysage.
SHEE, Martin Archer (Sir)	1770	1798	1800	1850	Portrait.
FLAXMAN, John	1755	1797	1800	1826	Sculpteur.
TURNER, J. M. W.	1775	1799	1802	1851	Paysage.
SOANE John (Sir)	1752	1795	1802	1837	Architecte.
ROSSI, Charles	1762	1798	1802	1839	Sculpteur.
THOMSON, Henry	1773	1801	1804	1843	Histoire.
OWEN, William	1769	1804	1806	1825	Portrait.
WOODFORDE, Samuel	1764	1800	1807	1817	Histoire.
HOWARD, Henry	1769	1800	1808	1847	Histoire, portrait.
PHILLIPS, Thomas	1770	1804	1808	1845	Portrait.
MARCHANT, Nathaniel	1739	1791	1809	1816	Graveur, médailles.
CALLCOTT, Aug. W. (Sir)	1779	1806	1810	1844	Paysage.
WILKIE, David (Sir)	1785	1809	1811	1841	Genre.
WARD, James	1769	1807	1811	1859	Animalier, graveur.
WESTMACOTT, Rich (Sir)	1775	1805	1811	1856	Sculpteur.
SMIRKE, Robert (Sir)	1780	1808	1811	1867	Architecte.
BONE, Henry	1755	1801	1811	1834	Émaux.
REINAGLE, Philip	1749	1787	1812	1833	Animaux, paysage.
THEED, William	1764	1811	1813	1817	Sculpteur.
DAWE, George	1781	1809	1814	1829	Portrait, paysage.
BIGG, William Radmore	1755	1787	1814	1828	Genre
BIRD, Edward	1762	1812	1815	1819	Genre.
RAEBURN, Henry	1756	1812	1815	1823	Portrait.
MULREADY, William	1786	1815	1816	1863	Genre.
CHALON, Alfred Edward	1781	1812	1816	1860	Paysage et genre.
JACKSON, John	1778	1815	1817	1811	Portrait.
CHANTREY, Francis (Sir)	1781	1816	1818	1842	Sculpteur.
HILTON, William	1786	1813	1819	1839	Histoire.
COOPER, Abraham	1787	1814	1820	1868	Animaux.
COLLINS, William	1787	1814	1820	1847	Genre.
BAILY, Edward Hodges	1788	1817	1821	1857	Sculpteur.
DANIELL, William	1769	1807	1822	1837	Paysage.
COOK, Richard	1784	1816	1822	1857	Histoire.
REINAGLE, Rich. Ramsay	1775	1814	1823	1862	Portrait, animaux.

LISTE DES MEMBRES DE LA ROYAL ACADEMY.

NOMS des ACADÉMICIENS	NÉ en	ASSOCIÉ en	ACADÉMICIEN en	MORT en	OBSERVATIONS.
Wyattville, Jeffrey (Sir)	1766	1823	1824	1840	Architecte.
Jones, George........	1786	1822	1824	1869	Batailles et genre.
Wilkins, William.....	1778	1823	1826	1839	Architecte.
Leslie, Charles Robert.	1794	1821	1826	1859	Genre.
Pickersgill, H. William	1787	1822	1826	1875	Portrait.
Etty, William........	1787	1824	1828	1849	Histoire.
Constable, John.....	1776	1819	1829	1837	Paysage.
Eastlake, C. Lock (Sir).	1793	1827	1830	1865	Histoire.
Landseer, Edwin (Sir).	1802	1826	1831	1873	Animaux.
Newton, Gilb. Stewart.	1794	1828	1832	1835	Genre.
Briggs, Henry Perronet.	1792	1825	1832	1844	Portrait et genre.
Stanfield, Clarkson..	1793	1832	1835	1867	Marines.
Allan, William (Sir)..	1782	1825	1835	1850	Genre, histoire.
Gibson, John........	1790	1833	1836	1866	Sculpteur.
Cockerell, Charles R.	1788	1829	1836	1863	Architecte.
Deering, John Peter...	1787	1826	1838	1850	Architecte.
Uwins, Thomas.......	1782	1832	1838	1857	Genre.
Lee, Frederick Richard.	1799	1834	1838	1879	Paysage.
Wyon, William.......	1795	1831	1838	1851	Sculpteur en méd.
Maclise, Daniel......	1811	1835	1840	1870	Histoire et genre.
Witherington, W. F..	1786	1830	1840	1865	Paysage.
Hart, Solomon Alexand.	1806	1835	1840	1881	Genre historique.
Hardwich, Philip.....	1792	1839	1841	1870	Architecte.
Roberts, David......	1796	1838	1841	1864	Architectures.
Chalon, John James..	1778	1827	1841	1854	Paysage et genre.
Barry, Charles (Sir)...	1795	1840	1842	1860	Architecte.
Ross, W. Charles (Sir).	1794	1838	1843	1860	Miniaturiste.
Knight, John Prescott.	1803	1836	1844	1881	Portrait.
Landseer, Charles....	1799	1837	1845	1879	Genre.
Webster, Thomas....	1800	1840	1846	1882	Genre.
Mac Dowell, Patrick.	1799	1841	1846	1870	Sculpteur.
Herbert, John Rogers.	1810	1841	1846	vivant.	Port., illustrat[ns].
Cope, Charles West...	1811	1843	1848	vivant.	Genre.
Dyce, William........	1806	1844	1848	1864	Histoire.
Westmacott, Rich. (Sir)	1799	1838	1849	1872	Sculpteur.
Gordon, J. Watson (Sir)	1788	1841	1851	1864	Portrait.
Creswick, Thomas....	1811	1842	1851	1869	Paysage.
Redgrave, Richard...	1804	1840	1851	vivant.	Genre.
Grant, Francis (Sir)...	1804	1842	1851	1878	Histoire.

NOMS des ACADÉMICIENS	NÉ en	ASSOCIÉ en	ACADÉMICIEN en	MORT en	OBSERVATIONS.
Marshall, W. Calder.	1813	1844	1852	vivant	Statuaire.
Frith, William Powell.	1819	1845	1853	vivant.	Genre.
Cousins, Samuel......	1811	1835	1855	vivaut.	Graveur.
Ward, Edward Mathew.	1816	1846	1855	1879	Genre.
Elmore, Alfred.......	1815	1845	1856	1881	Genre historique.
Pickersgill, Fred. Rich.	1820	1847	1857	vivant.	Histoire.
Doo, George Thomas..	1800	1856	1857	vivant.	Graveur.
Foley, John Henry...	1818	1849	1858	1874	Statuaire.
Phillip, John........	1817	1857	1859	1867	Genre et paysage.
Smirke, Sydney.......	1798	1847	1859	1877	Architecte.
Hook, James Clarke...	1819	1850	1860	vivant.	Marines.
Egg, Augustus Leopold.	1816	1848	1860	1863	Genre.
Scott, George Gilb. (Sir)	1811	1855	1860	1878	Architecte.
Poole, Paul Falconer..	1810	1846	1860	1879	Histoire.
Weekes, Henry.......	1807	1851	1863	1877	Statuaire.
Boxall, William (Sir)..	1801	1851	1863	1879	Portrait.
Goodall, Frederick...	1822	1852	1863	vivant.	Genre historique.
Millais, John Everett.	1829	1853	1863	vivant.	Tous les genres
Cooke, Edward William	1811	1851	1863	1880	Marines.
Horsley, John Callcott	1817	1855	1864	vivant.	Portrait et genre.
Faed, Thomas........	1826	1859	1864	vivant.	Genre.
Lewis, John Frederick.	1805	1859	1864	1876	Aquarelliste.
Richmond, George....	1809	1857	1865	vivant.	Portrait.
Marochetti, Baron...	1805	1861	1866	1867	Sculpteur.
Cooper, Thom Sydney.	1803	1845	1856	vivant.	Paysage, animaux.
Calderon, Philip H...	1833	1854	1367	vivant.	Genre.
Robinson, John Henry.	1796	1856	1867	1871	Graveur.
Watts, George Fred..	1818	1867	1867	vivant.	Histoire.
Leighton, Fred. (Sir)..	1830	1864	1868	vivant.	Histoire.
Barry, Edward M....	1830	1861	1870	1880	Architecte.
Sant, James.........	1820	1840	1870	vivant.	Portrait.
Wells, H. Tanworth..	?	1866	1870	vivant.	Portrait.
Ansdell, Richard.....	1815	1861	1870	vivant.	Animaux, sport.
Frost, William.......	?	1846	1871	1877	Histoire.
Street, George E.....	?	1866	1871	1881	Architecte.
Dobson, W. C. T....	1817	1860	1871	vivant.	Sujets religieux.
Stocks, Lumb........	?	1853	1871	vivant.	Graveur.
Armitage, Edward....	1817	1867	1872	vivant.	Genre historique.
Pettie, John.........	1839	1866	1873	vivant.	Portrait, g. histor.

LISTE DES MEMBRES DE LA ROYAL ACADEMY.

NOMS des ACADÉMICIENS	NÉ en	ASSOCIÉ en	ACADÉMICIEN en	MORT en	OBSERVATIONS.
Woolner, Thomas....	1826	1871	1874	vivant.	Sculpteur.
Poynter, E. J........	1835	1869	1876	vivant.	Histoire.
Gilbert, John (Sir)...	1817	1872	1876	vivant.	Genre historique.
Leslie, G. D.........	1835	1868	1876	vivant.	Genre.
Davis, Henry W. B...	?	1873	1877	vivant.	Paysage.
Orchardson, W. Q...	?	1868	1877	vivant.	Genre.
Shaw, R. Norman....	?	1872	1877	vivant.	Architecte.
Yeames, W. F........	1835	1866	1878	vivant.	Genre.
Marks, Henry Stacey.	1829	1871	1878	vivant.	Genre historique.
Alma-Tadema, L.....	1836	1876	1879	vivant.	Genre historique.
Hodgson, J. E.......	1831	1873	1880	vivant.	Genre.
Armstead, H. H.....	?	1875	1880	vivant.	Sculpteur.
Cole, Vicat..........	?	1870	1880	vivant.	Paysage.
Pearson, J. L........	?	?	1880	vivant.	Architecte.
Graham, Peter.......	?	1877	1881	vivant.	Paysage.
Long, Edwin........	?	1876	1881	vivant.	Genre historique.
Rivière, Briton......	?	1878	1881	vivant	Genre historique.
Barlow, Th. O......	?	1870	1881	vivant.	Graveur.
Ouless, W. W......	?	?	1881	vivant.	Portrait.
Boehm, J. E........	?	1878	1882	vivant.	Statuaire.

TABLE DES MATIÈRES

PREMIÈRE PARTIE

L'ANCIENNE ÉCOLE (1730-1850).

		Pages
I.	— Origines de l'École. — Le Portrait. — L'Histoire. — Le Genre	7
II.	— Le Paysage. — Conclusion	114

DEUXIÈME PARTIE

L'ÉCOLE MODERNE (1850-1882).

I.	— Originalité de l'École moderne.	181
II.	— Les Préraphaélites	182
III.	— Le Paysage préraphaélite.	241
IV.	— Le Paysage et la Vie rurale	254
V.	— La Peinture d'histoire	262
VI.	— La Peinture de genre.	271
VII.	— L'Aquarelle.	304
VIII.	— La Caricature.	314

Liste chronologique des principaux peintres de l'ancienne École anglaise, avec l'indication des galeries et monuments où se trouvent leurs œuvres les plus remarquables 336

Liste des membres de la Royal Academy 346

Nettoyer & conserver

www.ingramcontent.com/pod-product-compliance
Lightning Source LLC
Chambersburg PA
CBHW071617220526
45469CB00002B/373